晏如居選粹

明式細木家具

顧　　問　黃　天

書籍設計　劉小康　羅秀慧

攝影統籌　晏如居

編　　校　許正旺

排　　版　陳朗思

資料整理　甄兆榮

書　　名　晏如居選粹：明式細木家具
　　　　　（Classical Chinese Fine Wood Furniture From The Haven Collection）
編 著 者　劉柱柏　林光泰
出　　版　三聯書店（香港）有限公司
　　　　　香港北角英皇道四九九號北角工業大廈二十樓
　　　　　Joint Publishing (H.K.) Co., Ltd.
　　　　　20/F., North Point Industrial Building,
　　　　　499 King's Road, North Point, Hong Kong
發　　行　香港聯合書刊物流有限公司
　　　　　香港新界荃灣德士古道二二〇至二四八號十六樓
印　　刷　宏亞傳訊集團
　　　　　香港柴灣豐業街八號宏亞大廈十三樓
版　　次　二〇二三年十一月香港第一版第一次印刷
規　　格　特八開 (228mm × 305mm) 三八八面
國際書號　ISBN 978-962-04-5308-3

晏如居銘
晉五柳先生隱逸之
士閑靜愛菊為文章自娛
今人難無忝榮利然或寄情於
山水戎多有所好聊以抒懷明
式家具鬼爷神工文氣簡結觀
賞實用皆宜余甚愛之雖曰戎
之在得今春適購新街一室置
家具期與知己共賞效淵明之
逸趣故曰晏如
己丑四月柱柏撰孟澈書稼生刻

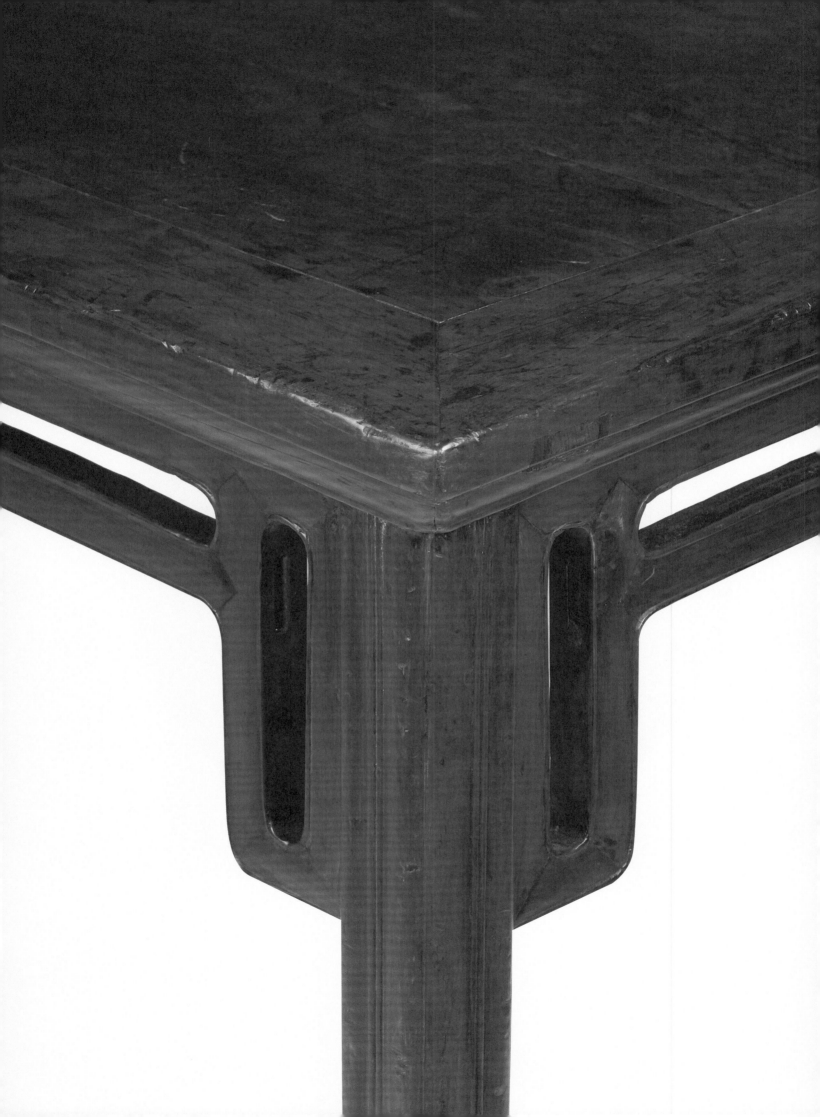

目錄

三、凳

四、桌

序一

黃天

家具之製，以木為主，古今中外皆然。

自古以來，中國宮室府第、寺廟院宅，咸以木材構建。嘗觀前輩考證：中原黃土地區，多木材，少佳石，遂就地取材，以木為構件，運斤成風，練就樑柱框架、榫卯扣合之工藝，營造成卓犖奇特之中式建築；反觀希臘、意大利，遍山大理石，故其建築多為石建。斯亦合人類文化學所謂：自然條件可形成生活方式者也。

蓋中國古代木建築，開間比例雍容方正，畫棟飛檐，輕靈飄逸，別具韻致，遂成世界建築之重要流派，影響遍及越南、柬埔寨、朝鮮半島、日本。藉悉中國木工技藝之精湛，且乎源遠流長。嘗聞唐虞以上，已有共工主管木作。三代以後，改冬官掌之，復將攻木之工分七種：輪、輿、弓、盧、匠、車、梓。後經整合，省為二，即匠與梓是也。又以匠為大、梓為小。意指匠人專事大木作，營造府第屋宇；梓人獨詣小木作，精製門窗家具。宋孫奭注疏云：「梓人成其器械以利用；匠人營其宮室以安居。」匠、梓雖同為木工，惟各司其職，各展所長，齊放異彩，美不勝收。

木藝之傳承，或家傳、或授徒，自有其行內術語，惟尠有著述。迨乎北宋，土木大興，因思營造之法式，須有劃一準繩之制。紹聖四年（1097），乃敕令李誡（字明仲，鄭州管城人，生年不詳，卒於 1110 年）編修《營造法式》。李明仲「考究經史群書，並勒人匠逐一講說」，卒將大小木作用語、制度、估工、算料等，分門別類，彙輯成書。崇興二年（1103），欽命公諸於世。《營造法式》集中國古建築營造之大成，嘉惠後來。文博宗師朱桂辛（1872-1962）極口稱頌：「南宋迄今之營造，靡不由此書衍繹而出，譬之良史，以春秋為不刊之書。」今人披覽《營造法式》，無不讚譽大小木作匠心高藝，堪稱巧

奪天工，罕見同儔。

梓人善為小木作。桉梓，屬紫葳科，落葉喬木者也。《正字通》載："梓，百木之長，一名木王。"因古以梓為木王，故以梓為木之代稱。如梓器，即木器。今人鄭巨欣謂：其樹為材，輕輭耐朽，是以古代木器多用梓，梓因成木材代稱。梓人專造出行工具，如輪、如輿、如車，尤能精製家具，雕鏤構件。蓋聞工藝之記，元薛景石著有《梓人遺制》，惜今之存本，僅載《車制》與《織機》，於家具及其餘項目，卻付諸闕如。抑今之存本非足本乎！是則仍有待稽考焉。

明永樂宣德間，鄭和七下西洋，懷遠施仁，德化旁敷，行睦鄰之交。南洋諸國，靡不慕華朝貢，得能紛至沓來。頃刻間，朝貢貿易繁興。嘉靖隆慶後，開放海禁，閩粵海舶穿梭於南海，茴香、胡椒、肉蔻等香料源源運到；琥珀、珊瑚等奇珍滾滾而來，尤有珍貴木材壓艙而至。萬曆初年，嚴從簡著《殊域周諮錄》，記占城產銷木材，有花梨、烏木；真臘則有：烏木、黃花梨。張燮撰《東西洋考》（成書於萬曆四十五年〔1617〕），亦記交阯販來奇楠香、烏楠木；占城所產奇楠香屬至佳，亦有烏楠木。

梓人得此緻密堅實、色澤沉穆雅靜、紋理生動瑰麗之木材，猶如文人雅士喜獲精良筆紙，大可運斧施鑿，巧製成造型簡練典雅美觀之家具。況其藝術性，更遠超前代。

隆慶萬曆間，經濟蓬勃，商業興旺，民間冀求高品味生活，家具乃成時尚之物。明范濂《雲間據目抄》有記："細木家伙，如書桌禪椅之類，余少年曾不一見。民間止用銀杏金漆方桌。自莫廷韓與顧、宋兩家公子，用細木數件，亦從吳門購之。隆、萬以來，雖奴隸快甲之家，皆用細器，而徽之小木匠，爭列肆於郡治中，即嫁妝雜器，俱屬之矣。紈袴豪奢，又以柤木不足貴，凡床櫥几桌，皆用花梨、癭木、烏木、相思木與黃楊木，極其貴巧，動費萬錢，亦俗之一靡也。"明王士性《廣志繹》亦載："又如齋頭清玩，几案床榻，近皆以紫檀、花梨為尚。尚古樸，不尚雕鏤。"

家具之用材，紫檀、花梨被捧為時尚高價品，其餘癭木、烏木、相思木與黃楊木，動費萬錢。至於柤木（即櫸木），並非貴價。據范濂所述，隆慶、萬曆以後，雖是奴隸、快甲人家，皆用細器，亦即細木所造之器具。

家具日趨典雅美觀，甚且成為玩好之物。斯時需求日增，製造法式之傳承與創新亦並行，指引家具制度法式之書，遂於手作坊中流傳。時民間木工營造之專著——《魯班經》，流傳逾五百載，其後續有增編、翻刻。至明萬曆間，增編本改名《魯班經匠家鏡》。"家鏡"者，即今"指南"之意。是書圖文兼備，詳記木工製造家具之法，包括選材用料、術語工法，尺寸形制，頗稱詳備。由此可窺萬曆年間家具製造業之情狀。暢安先生推崇此書乃古代家具僅存之參考資料，亦為研究明式家具必讀之書。

自明入清，此等典雅家具，廣為各家各戶所用。然美則美矣，反因長年生活使用，熟視後自無驚艷之感！迨至民國初年，有洋人來華久居長住，所用家具與華人悉同。彼等有識之士，對黃花梨硬木家具大為傾倒，以其造型之典雅，線條之簡練，誠西洋家具所難及者也。

德國人古斯塔夫・艾克（Gustav Ecke，1896–1971），先後於德、法大學修讀美術史、哲學史，旋受廈門大學延聘來華，後轉至北京清華、輔仁大學任教。艾克酷愛中國古典家具，潛心研究。1944 年著成 *Chinese Domestic Furniture*（中譯本名《中國花梨家具圖考》），即於北京以珂羅版印行，惟戰時物資緊張，紙張不足，僅可印二百本。縱如此，已成研究中國家具之嚆矢。1962 年再版，1991 年譯成中文梓行。

上世紀三十年代，日寇大舉侵華，國民政府西遷，高等學校師生亦隨往。其中有王世襄（字暢安，1914–2009）者，師事梁思成（1901–1972），隨赴四川李莊，研習《營造法式》、《清代工匠則例》。戰後，重返北京，暢安先生已對大小木作工藝瞭然在胸，惟其獨愛中國家具線條華美，優雅脫俗，立志鑽研，誓超洋人艾克之著。暢安四出蒐集家具，細察結構部件，復向匠師請益，歷四十寒暑，著成《明式家具珍賞》、《明式家具研究》兩大巨構，系統分析敘述硬木家具之結構及其造型特徵，大膽提出從明嘉靖、萬曆至康熙、雍正年間，乃中國古典家具之黃金時期，並冠以"明式家具"稱號。

王世襄先生窮畢生工力，著成明式家具兩大巨著，開創"明式家具學"，震動全球文博界，公私爭相購藏，尤以紫檀、黃花梨最受珍愛。因之價格騰飛。一時間，談明式家具，必言紫檀、黃花梨，彷彿明式家具之用材，僅此二三種而已。然暢翁從未作此想，反以工精藝高為重。試觀《明式家具研究》，關乎木材之說，舉硬木者，有紫檀、黃花梨、鸂鶒木、鐵力、烏木和紅木；非硬木者，則有櫸木、楠木、樺木、黃楊、南柏、樟木、柞木，以及松、杉、楸、椴等。若按范濂《雲間據目抄》所言，櫸木不足貴，與黃花梨、癭木、烏木等珍貴木材有別，乃屬細木類。有研究者謂：細木應指輸入硬木（紫檀、黃花梨、烏木）以前常用之木材，如櫸木、楠木、黃楊木等。尤有甚者，廣細木為紫檀、花梨以外之木材。孰者為是，未敢妄斷，然可判定者有二：一・細木並非紫檀、花梨；二・細木定必包括櫸木。

晏如居主人劉柱柏醫生於 2016 年刊出其藏品集——《明式黃花梨家具：晏如居藏品選》。近年，仍不減收藏志趣，且鑽研益勤，更招來同好林光泰先生，昕夕稽考尋究，探明榫卯之扣合，會心匠師之斧鑿，合著為《晏如居選粹：明式細木家具》。

茲編雖云細木，然亦選入黃花梨、紫檀若干件，不獨闡述詳明，確乎如數家珍，且圖版精美，全書裝幀設計，出自劉小康大師之手，堪稱錦繡佳製，美溢緗縹。讀者展卷燦然，得觀細木選材之繁富，家具型態之多異，不亦賞心樂事乎！

癸卯春分於愧書劍齋

參考文獻

清戴震著《考工記圖》上海商務印書館 1955 年

宋李誠著《營造法式》中國書局 2013 年

元薛景石著 鄭巨欣注譯《梓人遺制圖説》山東畫報出版社 2006 年

明王士性著《廣志繹》北京中華書局 1981 年

明嚴從簡著《殊域周諮錄》北京中華書局 1993 年

明張燮著《東西洋考》見藏於《欽定四庫全書史部十一》

清李漁著《閒情偶記》浙江古籍出版社 1985 年

王世襄編著《清代匠作則例彙編》北京古籍出版社 2002 年

梁思成著　梁從誠譯　費慰梅編《圖像中國建築史》三聯書店（香港）有限公司 2001 年

劉致平著《中國建築類型及結構》建築工業出版社 1957 年

古斯塔夫‧艾克著　薛吟譯《中國花梨家具圖考》北京地震出版社 1991 年

王世襄著《明式家具珍賞》三聯書店香港分店 1985 年

王世襄著《明式家具研究》三聯書店（香港）有限公司 1989 年

序二

柯惕思

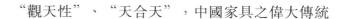

"觀天性"、"天合天",中國家具之偉大傳統

中國家具的偉大傳統是沒有材質界限的。自古以來,優美的家具都是用天然木材、樹根、竹子和石頭製成的。工匠的創造精神能以本土材料來生產實用又賞心悦目的物品。《莊子》中的一章講述了旁觀者對一個製作精良的鐻(鐘架)驚奇不已的故事。製造的木匠最終透露,他只齋戒幾天以心靈安靜,然後在森林中徘徊,尋找適合形狀的材料("觀天性")。無成見,然後施工("天合天"),工匠精神是中國家具偉大傳統中不可言喻的基礎。

真的,歸根結底,家具就是家具。它們既供日常使用,又是優美的居屋陳設。18 世紀英國家具設計者喬治·赫普懷特(George Hepplewhite)曾説過:"長期以來,將實用與優雅相結合一直被認為是一項光榮的任務。"雖然是一位西方人寫的,但中國工匠肯定很久以前就明白了。戰國墓出土的髹漆憑几,現陳列於北京國家博物館,其精美的線條和造型就是這種早期認識的證據。

和許多人一樣,我對中式家具傳統的介紹是通過"明式"硬木家具的窗口。這種類具有美麗而永恒的形式,精湛的工藝和精緻的木紋,具有普遍的吸引力,被公認為世界上最偉大的家具傳統之一。世界各地的博物館都收藏著"明式"硬木家具的精美典範,國際收藏家不惜重金收購新品。

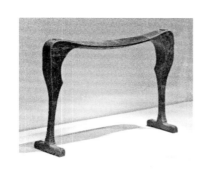

然而,中國家具的偉大傳統遠遠超出了硬木家具的窄窗。它的數量更大,它的風格範圍更廣。一些最早涉及該主題的出版物集中在竹子和漆器家具上。在 20 世紀下半葉,人們的注意力轉移到了硬木家具上。*Friends of the House:*

Furniture from China's Towns and Villages（1996年出版）也許是第一個討論所謂"民具傳統"的書；除了硬木家具外，它揭示了廣泛的地區性傳統。我對這個廣闊的領域的興趣最初是由馬可樂收集的漆木家具系列激發的。我發現許多作品早於硬木家具傳統，具有重要的歷史價值；許多還與"明式"硬木家具具有相同的審美；還有所擁有豐富的地區性傳統。我們對發展更多的學術研究和對更廣泛的中國家具傳統的認識的共同興趣最終衍生了《山西傳統家具》（1999年出版）。從那時起，儘管明亮的聚光燈繼續照耀著硬木家具傳統，許多有趣的新系列已經出現，廣泛借鑑了更廣泛的中國家具傳統。

在中國文化的大傘下，有多種語言的方言、獨特的地域美食和鮮明的地方風情。同樣，中國家具的偉大傳統也表現出比古典"明式"家具更多的多樣性。地域傳統通常通過使用當地材料以及明顯和微妙的風格特徵來識別。在過去的幾十年裏，一些專門針對區域家具傳統的有價值的出版物也由具有第一手知識的人撰寫。

歷史上，中國也以各種等級符號標記的社會階層分層。這也反映在發現的質量範圍上，從宮殿大廳延伸到村民住宅。儘管如此，對於不加辨別的鑑賞家來說，一張堅固的老桌子、凳子或扶手，如果充滿了真實年紀和重複使用的深沉古香，通常可以喚起與精美宮殿家具相媲美的欣賞。

隨著這樣興趣、欣賞和收藏活動的步步增長，劉柱柏和林光泰的新出版物將是一個受歡迎的補充。作為經驗豐富的硬木家具收藏家，劉柱柏最新收藏的十五件黃花梨及紫檀家具曝光了。此外，該出版物還揭示了他對更廣泛的中國家具傳統的濃厚興趣、探索和欣賞。80%的編目物品代表了由各種本地木材製成的家具，而來自中國各地。"明式細木家具"這個標題使用了最近流行的術語，"細木"家具——該術語包括傳統家具製造中使用的各種木材。借鑑這兩個領域的經驗，硬木和非硬木家具的並置也被用來說明形式、工藝和細節的共同特徵。

確實，"細木"家具沒有材質界限的。但是，它擁有數百年的完美的傳統和工匠的精神。無論材質或年代如何，充滿魯班神氣的傳統形式也能成為永恒的創造。

二〇二三年立春
於藍橡莊

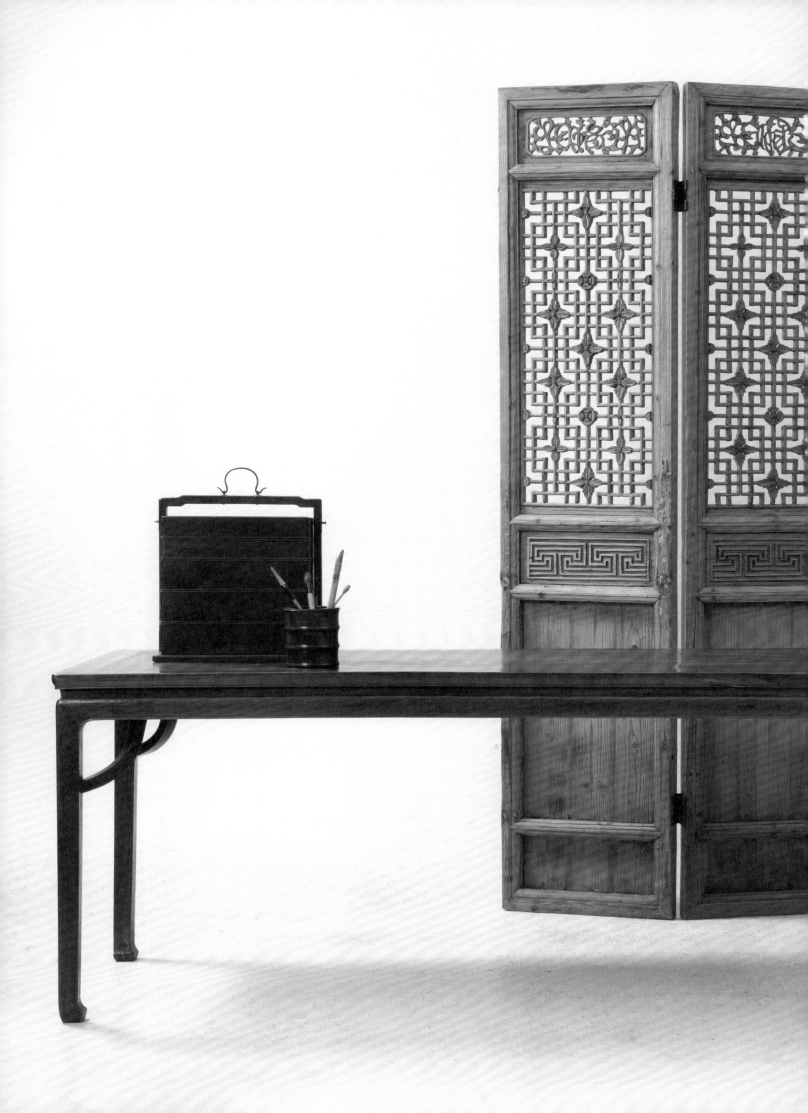

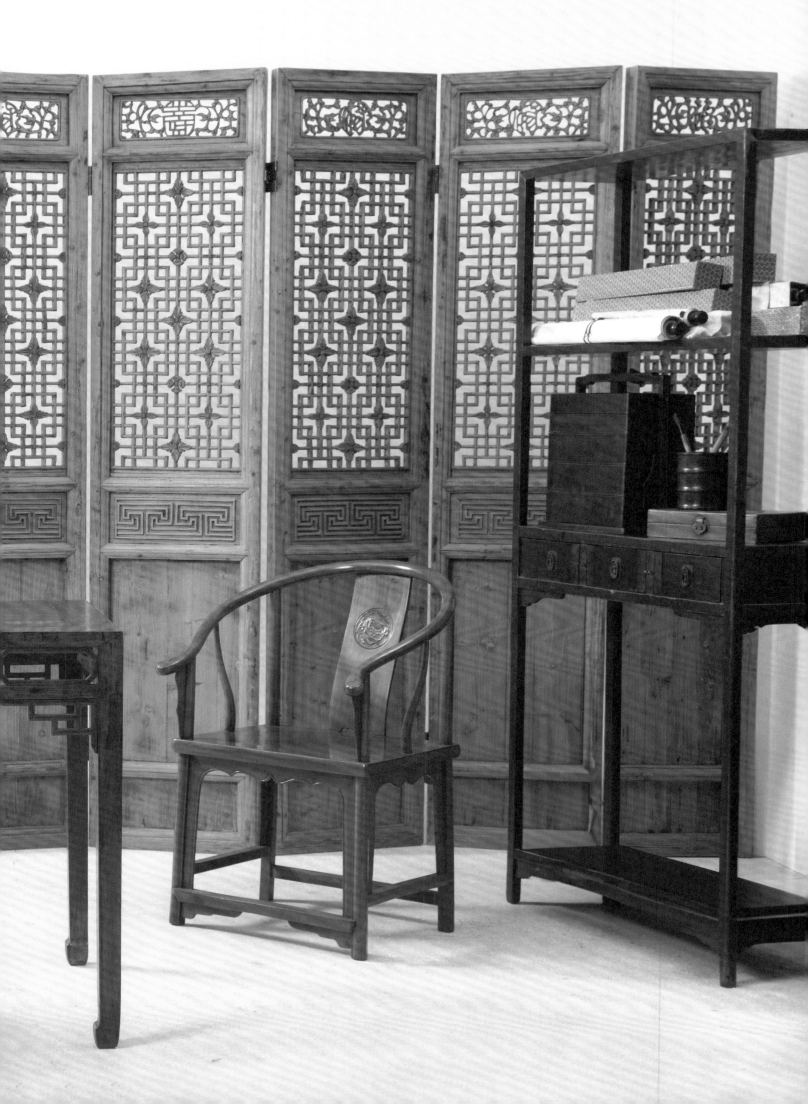

自序

劉柱柏

集然後知不足

"病人實良師，治病啟創新，教學以相長。"

這是我在香港大學醫學院唸醫科，任職講座教授及現任名譽臨床教授深刻體會，蘊含教授訓誨，自身學習經驗和作為老師的感受。

每名病人的病況不相同，作為心臟科醫生，必須因人制宜，採取不同治療方法。過程中，一定要遍尋典籍、國際心臟病治療指引，再結合過去病例和治病經驗，反覆推敲，給病人找出最好治療方案。每次看診，是一次重新學習，也是開啟新治療方向的契機。培訓新一代醫生是我在醫學院另一工作。醫學院本科課程範圍廣泛，限於教時，每個課題只細選典型病例，給同學詳細解釋，期望他們舉一反三，觸類旁通。醫學院同學是尖子中的尖子，好學善思，常有新奇問題，觸發我以前從未想過的一些治病方法。

在收藏明式家具的過程，我也有相同體會。過去三十多年，我一直收集黃花梨和紫檀家具，以為對明式家具已有一定認識，其實不然。最初收集明式細木家具，只想給《明式黃花梨家具：晏如居藏品選》內的黃花梨家具，尋找形制相同、做工相近的參考例子；其次是因為部份形制明式家具，在黃花梨家具已難見到，希望以其他木材的家具補足，讓藏品種類更趨完備。然而，多接觸其他木材的明式家具後，卻發現其種類、形制、做工尚有不少可供探索之處，於是萌生出版念頭，希望為明式家具提供更多可資參考例子，也帶出明式家具研究一些新想法，這是本書的緣起。故曰"集然後知不足"。

明式家具除黃花梨和紫檀家具之外，其他木材的家具，應否歸入明式家具範疇，作為明式家具研究對象？這是我和光泰在前言嘗試回答的問題。其他專家的序言、跋語和專論，分別闡述探索明式家具不同方向，內容翔實有據，使本書生色不少。

木作工藝源遠流長，是中國古典家具研究新方向。黃天先生溯源探流，從《考工記》論梓人製器，到宋代李誠《營造法式》大木作、小木作之分，及至明代午榮《魯班經匠家鏡》詳記家具製作樣式，細述中國木作的傳承和演變，別開生面。黃先生學殖深厚，是《明式家具珍賞》和《明式家具研究》兩書的編輯，他對本書內容提出很多寶貴意見，實在萬分感激。

柯惕思先生序文指，探索中國古代家具發展，以明式家具為據，是很好的出發點。我們留心明式黃花梨和紫檀家具之外，也要兼及其他木材的家具，特別是那些富於地域色彩家具，造型獨特，對全面認識中國古典家具有所裨益。柯先生是明式家具專家，惠賜序文外，還替我鑑別所藏。在構思出版之初，我本希望把所藏細木家具全收錄在這圖冊內。我把圖冊初稿送交他寓目。經他甄選點評，汰劣偽而藏精真，本書所錄的 81 件家具，皆展現明式家具之美。

明式家具造型優美，比例勻稱，是藝術精品，一直深受收藏家喜愛。然而，家具從來是適於用。光泰根據明清兩代論著和清代畫作，從廳堂、書齋和寢室陳設，探討明清居室家具布置原則和方法。光泰任教香港大學中文學院，是明式家具同好。這次很高興大家一起合作，共同探尋細木家具的特色，實在是難得和愉快的經歷。

家具造型嬗變，一是與審美趣味有關，二是要便於人用。宋代長桌，大邊下多裝有橫根，以鞏固腿足結構，然而橫根多少會妨礙腿膝活動，帶來不便。後代工匠於是別出機杼，構思出霸王根、或於牙條後面裝以隱根、或於四面平桌子加上牙條等方法。這些設計取代大邊下裝上橫根的做工，讓桌子線條更簡約優美，桌面下的空間更寬敞，腿膝活動不受妨礙，桌子結構一樣牢固堅實。譚向東先生，以宋代以來的畫作和文獻為據，縷述腳踏與交椅、摺椅及躺椅的結合進程，信而有徵，清楚見到致用和家具構造之間的交互關係。

本書裝幀設計，出自著名設計師劉小康先生手筆，布置有度，色彩煥然，讓人賞心悅目。

三聯書店惠允出版本書，又負責校閱文字和安排印刷。甄兆榮先生是我助理，盡心操持拍攝藏品工作，謹此一一致謝。

收集及探索明式細木家具，是一個學習旅程，當中充滿樂趣及滿足。期望這書能把這中國特有的藝術推廣開去，喚起讀者對明式家具的注目。

故曰："集而足矣。"

二○二三年二月五日
於晏如居

前言

劉柱柏
林光泰

細說明式細木家具

細木家伙，如書桌禪椅之類，余少年曾不一見。民間止用銀杏金漆方桌。自莫廷韓與顧、宋兩公子，用細木數件，亦從吳門購之。

明·范濂《雲間據目抄（卷二）》

項子京墨檀同心和合，檀身純黑，夜視有金絲隱約。木工云：「此種細木，久不至中原。」

清·徐康《前塵夢影錄（下卷）》

收藏明式家具，總會碰上這個問題：黃花梨和紫檀家具罕貴難得，是收藏明式家具不二之選，其他木材所製家具又是否也屬庋藏之列？

重看明式家具

中國古典家具一直備受收藏家青睞，1922 年 Cescinsky, Hubert（1875- ？） 出 版 *Chinese Furniture: A Series of Examples from Collection in France*，書中收錄 54 件乾隆年間漆木家具。它們裝飾富麗，或描金，或嵌螺鈿，風格與我們今天說的明式家具迴乎其趣。1944 年艾克（Gustav, Ecke，1896-1971） 的《中國花梨家具圖考》和 1971 年 安 思 遠（Ellsworth, Robert Halfield，1929-2014） 的《中國家具：明末至清前期硬木家具》二書，主要收錄明清兩代黃花梨和紫檀家具，藏品特徵與我們說的明式家具相合，但二書未以明式家具稱謂所藏。1980 年代中，王世襄先生（1914-2009）《明式家具珍賞》（1985 年） 和《明式家具研究》（1989 年） 先後面世，明式家具始有清楚界說。王先生指明式家具有廣狹兩義。

"廣義明式家具不僅包括凡是製於明代的家具,也不論是一般雜木製的,民間日用的,還是貴重木材、精雕細刻的,皆可歸入;就是近現代製品,只要具有明式風格,均可稱為明式家具。狹義明式家具指的是明末至清前期材美工良、造型優美的家具。不論從家具數量上來看,還是從家具藝術價值來看,這個時期堪稱傳統家具的黃金時代[1]。"《明式家具珍賞》所錄黃花梨和紫檀家具皆為明式家具範例,展示明式家具形制和藝術特徵。

自此以後,明式家具成為中國古典家具研究專門用語,廣為論者採用;明式黃花梨和紫檀家具,成為博物館和收藏家致力入藏的珍品;坊間大眾談及明式家具,只是指黃花梨和紫檀家具。然而,明末至清前期,黃花梨和紫檀家具之外,其他木材的家具也不乏材美工良、造型優美的例子,它們同樣展示濃厚明式家具氣韻,合乎王先生明式家具定義,而且《明式家具珍賞》一書也錄有櫸木家具、柞木家具和漆木家具,材質不僅限於黃花梨和紫檀,如此看來,其他木材的家具,若是造型優美、材美工良,也可歸入明式家具範疇。

近二十年,黃花梨和紫檀家具仍是收藏家心之所好,其他木材的明式家具也漸受重視。這或是由於千禧年代開始,黃花梨和紫檀家具價格急升,教人可望而不可即,於是大家把目光轉到其他木材家具上,特別是那些形制樣式和黃花梨家具相近、深具明式風韻的遺珠。我們或以為這些家具傳世數量多,收集起來不太困難,其實不然。它們瑕瑜相混、好壞雜陳,要從中覓得工藝精湛、卓具明式風韻的,猶如披沙揀金,既要耐心,也講機緣,難以一蹴而就。本書收錄其他木材的明式家具共66件,材質包括櫸木、核桃木、龍眼木、柞榛木、榆木、柏木、紅木、黃楊木、槐木、椿木和楠木等,現將它們聯同14件黃花梨家具和1件紫檀家具,共81件家具一併編錄於此,冀為明式家具愛好者,提供更多示例,資日後探索之用。

明式細木家具

除黃花梨和紫檀家具外,本書將切合狹義明式家具界說的其他木材家具統稱為明式細木家具,這是為行文方便,也希望凸顯它們的特色。細字本有幼小、精巧之意,木字既指樹,也是木藝,細、木兩字合為一詞,概括起來,意思有四:

一指直徑細小的樹,鄭玄(127-200)《周禮注疏‧冬官考工記六》有"秦多細木,善作矜柲"[2]之說,指秦地的樹幼小,多用以製作刀柄。孔穎達(574-648)《毛詩正義‧青蠅》也有"藩以細木為之,下章棘榛,即是藩之物"[3],以細木指棘榛等小樹。

二是小木器製作。宋代李誡(1035-1110)《營造法式》,將木作分為大木作和小木作兩類。大木作指興建屋宇的木結構部分,如樑柱、斗栱、椽等,小木作指建築物的裝飾部分,如門窗、隔扇、欄杆等。明代李昭祥(1512-?)《龍江船廠志》,也以造船木

作分為船木作和細木作兩類，船木作指製作船身骨架的，細木作指製作船上小構件的。

三是指展現木材本身紋理的家具。范濂（活躍於 1540-1610）《雲間據目抄》以漆木桌椅和細木對舉，稱展露木材本身紋理的家具為細木家伙。李紹文（活躍於 1560）《雲間雜識》也記"吾鄉三十年前，從無賣蘇扇、歙硯、洒線鑲履、黃楊梳、紫檀器及犀玉等。物惟宗師按臨攤擺逐利，試畢即撤，今大街小巷俱設舖矣。至于細木家伙店，不下數十"[4]，細木家伙一詞用法，與《雲間據目抄》無異。

四是指珍貴木種。清代徐康（活躍於道光年間）《前塵夢影錄》，以細木指稱紋理華美木材。他稱賞明代項元汴（1525-1590）的墨檀同心和合材質華美，墨檀純黑，夜視有金絲隱約。又以木工說法，指此種細木，久不至中原。[5]

四個解說，皆與木作有關，本書所謂明式細木家具有兩重意思，它指除黃花梨和紫檀家具之外，以其他木材製作的家具，它們紋理華美絢麗；此外，這些家具做工精巧講究，細膩入微，不論造型，還是線條，皆優美動人，展現明式家具氣韻。

明式細木家具之趣

明式家具之美，在於用材精良，造型優美和做工精巧細緻。本書中所錄的細木家具，總括來說，特色有四：

一、造型優美，形制規矩。庋集細木家具，不論是何種木材，首先重視還是線條優美，工藝精良，能夠展現明式家具造型特點。好像藏品 73 黃楊木四足香几，婀娜有致，曲盡妍態，造型線條與《明式黃花梨家具：晏如居藏品選》載錄的黃花梨四足香几一般優美（藏品 73，頁 284）。兩者差異，只是材質不同。藏品 10 櫸木四出頭官帽椅，也是另一例子。這張四出頭官椅不管搭腦做工、扶手形態、靠背板線條，皆與《明式家具珍賞》的四出頭官帽椅（藏品 45，頁 86）做工如出一轍，充分顯露明式家具卓爾風華。

時月相侵，戰火兵燹，部分形制的明式家具在黃花梨和紫檀家具裏難以覓見，卻在細木家具中流傳下來。午榮（明代人，生卒年不詳）《魯班經匠家鏡》論明代大床有大床式和涼床式兩類，它們均屬我們今天說的拔步床形制，兩者分別在於大床式拔步床四邊裝有可開合圍屏，而涼床式的則四面空敞，不設圍屏。目前出版的收藏圖錄，傳世的黃花梨或紫檀拔步床僅見一例，藏於 *Nelson-Atkins Museum of Arts*[6]（頁 343）。該床以黃花梨製作，屬涼床式，大床式的未嘗一見。本書藏品 1 櫸木拔步床為大床式結構，四邊圍屏可開可合，保存完好，可補黃花梨和紫檀拔步床形制闕漏，讓讀者對明清床榻有更全面認識。

二、不落窠臼，時有新意。黃花梨和紫檀木材難得，必須小心運用。為材盡其用，工

匠自然恪守繩墨，遵從成制，成品每多範式之作，少有標新立異之製，這是黃花梨和紫檀家具做工特點。細木家具，用材充盈，價格相宜，工匠可以馳騁高才，另闢蹊徑，在傳統規矩以外，力求變化，自出機杼，成品每有嶄新之作。藏品 52 榆木帶抽屜夾頭榫畫案，外形和黃花梨畫案無甚分別，它精巧之處在正面大邊裝有暗屜兩具。李漁（1611-1680）《閒情偶寄》認為，家具應多設抽屜，便於擺放筆墨丹鉛，也可用來存放廢紙，以待來日付諸祝融[7]。這類帶抽屜的畫案在傳世黃花梨或紫檀家具中，卻是難得一見。

三、就地取材，風格鮮明。細木家具，多就地取材。地方工匠對當地樹種、材性、強度、韌性和色澤都十分瞭解，因此甚麼家具用甚麼木材，同一件家具，如何配搭不同木材，久而久之，已有一定習慣。此外，造型線條多依從當地風尚喜好，諸如用材粗幼，外形風格，也有一定規律。藏品 22 櫸木螭龍紋圈椅，採用江南一帶常見的櫸木，造型輕巧，風格纖巧婉柔，充分展現出江南蘇作家具的特色。又藏品 14 榆木南官帽椅，採榆木製作，搭腦和背柱接合處雖然同樣以煙斗袋榫接合，但榫頭不像江南家具做工，做為圓角，而是向上翹起，形態類近屋宇飛簷，展現山西家具地域色彩。這些帶有不同地方色彩的細木家具，讓我們窺見中國古典家具樣式一些細節變化。

四、帶有識款，考證可憑。家具斷代從來困難。家具不像字畫、陶瓷，鮮有識款，而且家具造型做工，特別是常見類型，如條案、凳子，往往經歷數百年也沒有顯著變化，單憑外形，難以判斷時代先後。帶確鑿年代識款的家具，倍加珍貴。本書藏品 53 榆木平頭案和藏品 16 椿木矮南官帽椅，皆帶有識款。榆木平頭案，外形與明代潘允徵墓的明器平頭案無甚差異，案面下有 "康熙三十七年戊寅（1698 年）重陽日成" 楷書款。椿木矮南官帽椅，屬典型明式做工，椅盤下有 "乾隆五十五年（1790 年）冬置" 楷書墨跡，收置年月清楚可見。這兩件家具可以給清初明式家具樣式和做工提供很好示例，也可以為康熙至乾隆年間明式家具發展提供參考例子。此外，藏品 53 榆木平頭案，也可跟《中國美術全集·工藝美術篇 11·竹木角牙器篇》的黑漆嵌螺鈿山水竹物平頭案互相印證。該黑漆平頭案，表面以螺鈿、金銀片嵌裝山水人物、花卉葉脈等，充分展露清式家具繁富綺麗的風格。該黑漆案面下有 "大清康熙辛未年（1691 年）製" 楷書款。兩張平頭案，皆為康熙一朝製品，一簡一繁，一為明式，一為清式，風格迥異，有助全面認識康熙年間家具風貌，對探索清初家具流變有所裨益。

細木家具內涵豐富，上述意見，只是一鱗半爪，卻可以說明探索明式家具，黃花梨和紫檀家具以外，應該兼及細木家具，否則或見偏廢，或有遺漏，難言全面。本書藏品編次，同一形制家具，先列出黃花梨或紫檀的，再安排細木的，也是希望讀者將它們並置齊觀，互相參考比較，對明式家具造型、做工有更深入認識。此外，我們介紹藏品，除說明造型線條外，也會兼及家具的形制變化、地域色彩和工藝手法，以闡明它們特色和優點。

中國家具源遠流長，相關研究方興未艾，尚有廣袤的領域待大家探索。今夕是元宵佳節，圓月當空，清輝映案，期望此書能成同好者賞心悅目的案頭清玩，又能供研究中國古典家具專家采覽。

二〇二三年二月五日

1　見王世襄：《明式家具研究（文字卷）》，香港：三聯書店（香港）有限公司，1989，頁 17。

2　見阮元：《十三經注疏》，北京：中華書局，1980，頁 905。

3　見阮元：《十三經注疏》，北京：中華書局，1980，頁 484。

4　李紹文：《雲間雜識》，《中國稀見地方史料集成·第二集》，第九冊，頁 367。

5　徐康：《前塵夢影錄》，《叢書集成初編》本，卷下，頁 48。

6　Ward, Roger and Fidler, Patricia J. edit. (1993) *The Nelson-Atkins Museum of Arts: A Handbook of Collection*. New York: Hudson Hills Press. P.343.

7　李漁：《閒情偶寄》，《續修四庫全書》本，頁 628。

凡例

1. 本書收錄細木家具 66 件、黃花梨家具和紫檀家具共 15 件，總數 81 件明式家具，分為床榻、椅、凳、桌、案、櫃架、香几臺屏 7 類。

2. 家具名稱參照王世襄《明式家具珍賞》體例，採用先材質後形制的表述方式。

3. 同一形制家具，先列出黃花梨或紫檀家具，再編排細木家具，以資參考對照。

4. 類別標記白文印的（紅底白字）為黃花梨或紫檀家具；朱文印的（白底紅字）為細木家具。

5. 每件家具附有尺寸、年代資料和簡單解說。

6. 博物館館藏和前輩收藏家藏品，有資印證者，皆會轉錄。

7. 部分藏品附有收藏小記，記錄藏品入藏經過和前輩專家的收藏心得。

8. 附有藏品英文簡介，以方便英語讀者。

牀

BED

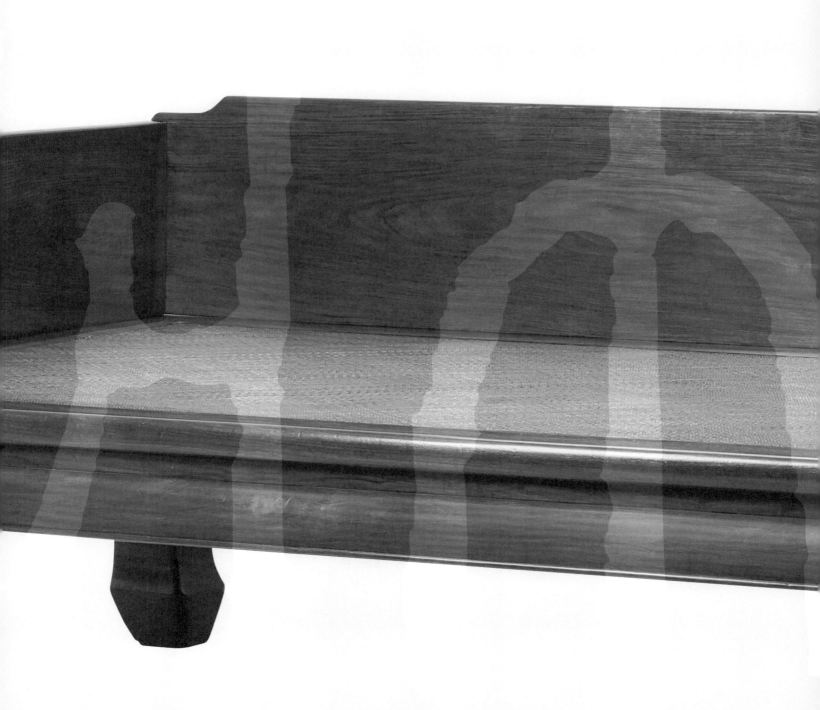

1　Alcove Bed ［ *Babuchuang* ］

Late 18th – Early 19th Century
Jumu (Chinese Southern Elm)
External: 235 cm (w) 260 cm (d) 246 cm (h)
Bed: 225 cm (w) 174 cm (d) 221 cm (h)
Veranda: 86 cm (d)
Platform: 18 cm (h)

清中期　十八世紀末至十九世紀初

櫸木六柱拔步床

床榻與起居生活密不可分，備受珍視。古人對製作床榻嚴謹講究，對擺放床榻的日子也有明確規定，明代《魯班經匠家鏡》逐月列出宜安床設帳的吉日，給大家知所遵從。清代李漁（1611-1680）《閒情偶寄》甚至認為人生百年，與床榻朝夕相共，必須對它細加珍惜，床榻的地位較妻子更高。

家具發展，由簡到繁，由粗轉精。明代床榻在宋元兩代基礎上不斷發展，種類漸趨繁多，做工日益精巧，形制上，可簡分為拔步床、架子床、羅漢床和榻四類；其中拔步床體型最大，做工最為繁複，充分展現中國古代家具的非凡工藝。

結構上，拔步床借用中國傳統建築以迴廊連接房子的意念，在架子床前面加入平臺，上設立柱、掛簷和圍欄，猶如一個前室或前廊。要走到床前，必先踏步通過這前廊，所以這款床稱為拔步床。

別例參考

美國 Nelson-Atkins Museum of Arts 藏有黃花梨拔步床，外形做工與此櫸木拔步床參差類近。該床採四面平手法，安放於床座上。前廊有立柱四根，並裝上圍欄，前廊後方的架子床同為六柱式，床上設三扇圍屏，正面左右有門圍子。所有門圍子、圍欄、圍屏，皆以短材攢接出卍字圖案。床頂四周和廊頂三面的縧環板，則做為為鏤空海棠狀開光。然而，該床床身周邊不帶屏板，屬《魯班經匠家鏡》所謂涼床式結構，形制與此拔步床並不相同。此外，該床床頂和廊頂下，沒有安倒掛牙子，做法稍有差異（頁 343）。*Friends of the House: Furniture from China's Towns and Villages* 錄有櫸木拔步床，外形做工

黃花梨實例比較

明末六柱拔步床 *

231cm (w)、231cm (h)

* 王世襄：《明式家具研究（圖版卷）》，三聯書店（香港）有限公司，1989。頁 137，圖丙 19。現藏於美國納爾遜·阿特金斯藝術博物館。

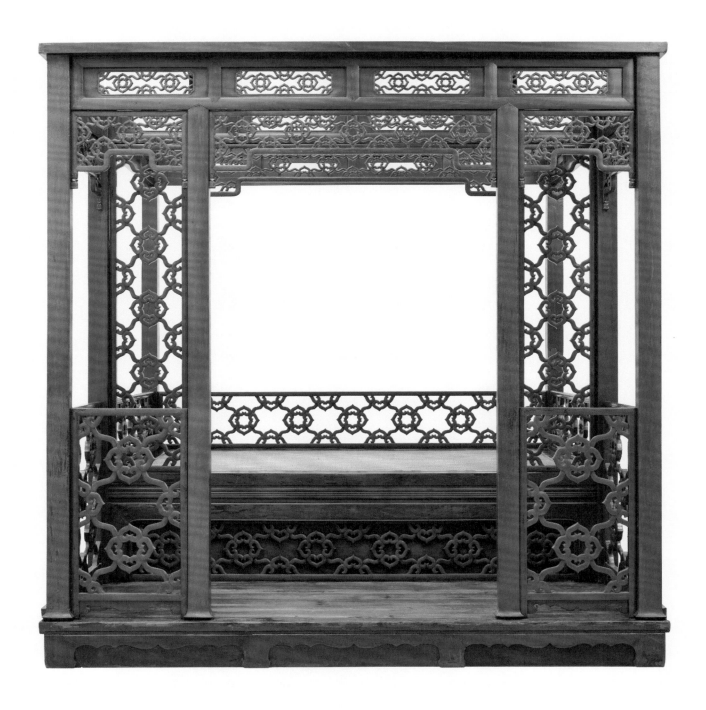

明代《魯班經匠家鏡》將拔步床分為大床和涼床兩類。兩者構造大抵相近，差別只在於大床周邊設有屏板，而涼床則沒有。此櫸木拔步床，坐落在床座上，以一張六柱架子床加上前廊組成，通體髹以紅漆。床身上有頂架，周邊帶屏板，屬大床式結構。前廊部分，裝立柱、掛簷、倒掛牙子和圍欄。前廊後方為六柱架子床，床身正面設兩根立柱，並加上兩塊門圍子。床身腿足間裝上縧環板，做法與常見的架子床迥異其趣。此床講究細節，裝飾華美，前廊的掛簷、圍欄、倒掛牙子，架子床的掛簷、門圍子、圍屏、床身下的縧環板，皆以短材攢接成鏤空四簇如意雲紋圖案，構圖簡潔利落，綺麗而不俗艷。這樣編排，使床體各個部分彼此呼應，互為聯繫，諧協統一。雲紋本身有雲雨之意，寄寓子孫繁衍，此床或供夫婦共寢之用。

此床最珍貴之處在於它屬大床式結構，床身左右和後方設有可開合屏板。打開屏板，床內通風透氣，疏爽舒適；合上屏板，床身成為密閉空間，既可抵禦寒氣，又可兼及私隱。目前博物館出版的圖錄中，黃花梨製作的拔步床僅見一例，而且屬涼床式結構，床身周邊不帶屏板，大床式做工的未嘗一見，此櫸木拔步床結構完好，正好作為研究大床式拔步床範例。

與晏如居此張櫸木拔步床幾近相同。該床也是坐落床座上，也是以六柱架子床和前廊組成，做工一樣華美艷麗，前廊圍欄、倒掛牙子、架子床的掛簷、門圍子、圍屏，皆以短材攢接成鏤空四簇如意雲紋圖案，工藝與此拔步床非常接近。不同之處在於該床的縧環板掛簷，飾以螭龍紋；床身下縧環板光身素淨，而不是嵌裝四簇如意雲紋縧環板。該床乍看起來，周邊不帶屏板，本以為是涼床式拔步床，細看之下，床身兩邊和床頂有榫卯開孔，可知床身左右和後方本有屏板，它應是一大床式拔步床，與晏如居的櫸木拔步床形制相同。該拔步床出自江蘇一帶，由此看來，晏如居所藏的或是來自江蘇附近（頁 85-87）。

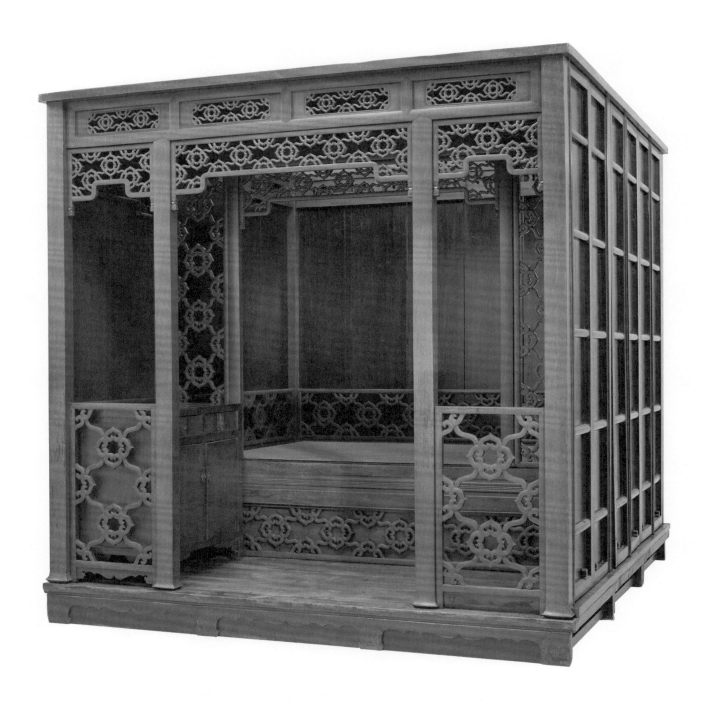

Alcove Bed

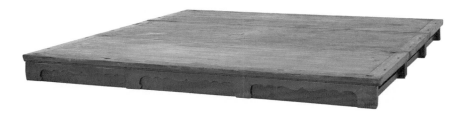

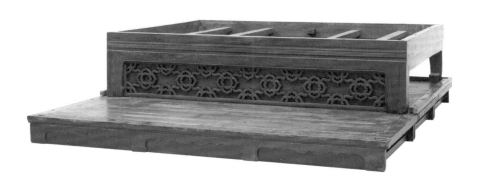

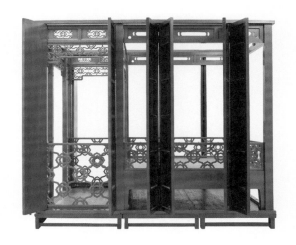
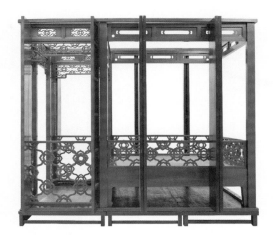
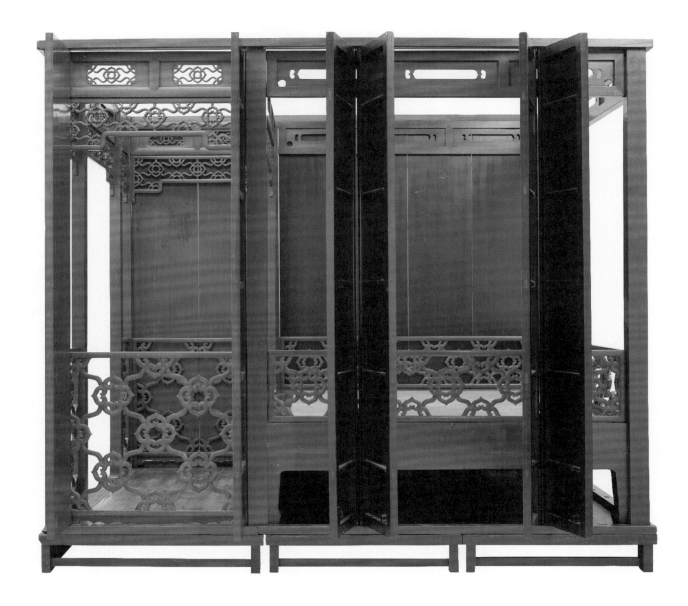

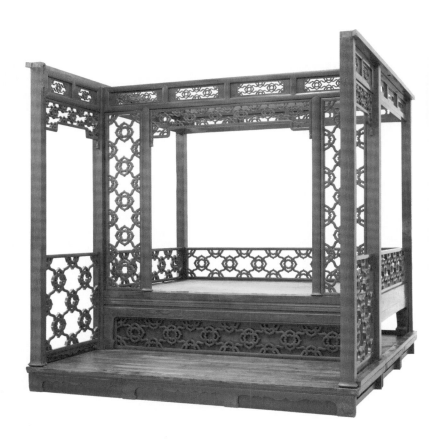

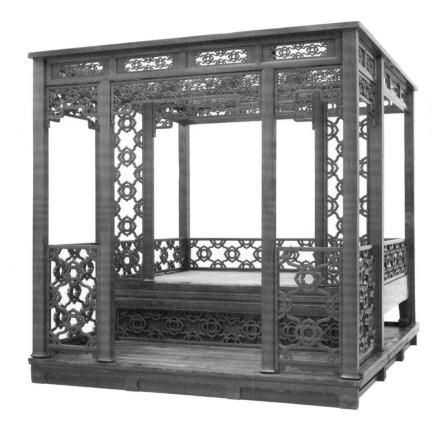

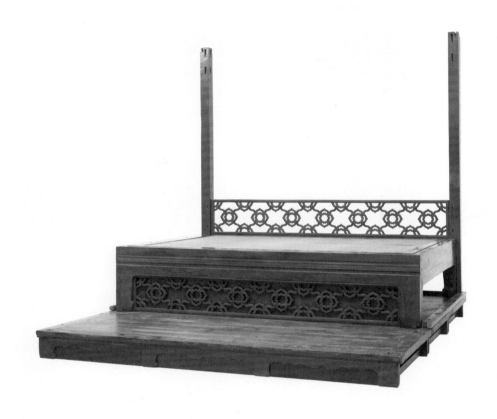

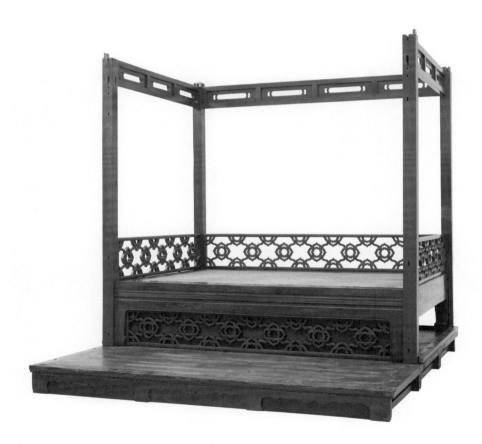

Alcove Bed

 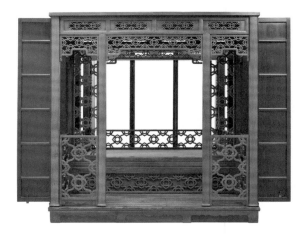

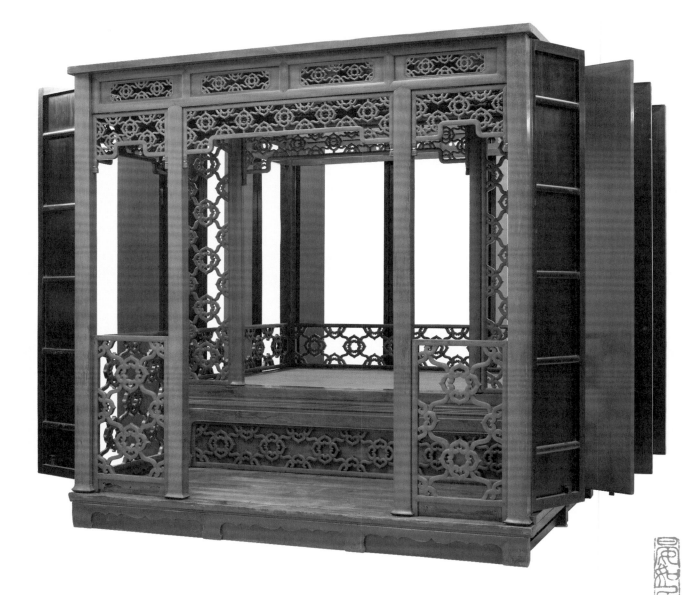

拔步床在明代非常流行，富裕人家女子出嫁，有以拔步床用為妝奩，以彰顯身份，《金瓶梅》第七回記薛嫂兒為孟玉樓說媒，便提到孟玉樓"手中有一份好錢，南京拔步床也有兩張"；另外第八回記西門慶女兒出閣，由於時間倉卒，西門慶未及趕製一張新床用以陪嫁，只好權把孟玉樓的一張拔步床作為女兒嫁妝。

拔步床體積大，構件多，常遭人拆毀，能完整保存下來，已屬難能，此大床式拔步床經歷數百年，不僅床體保存完整，而且置於前廊的小櫃和小凳也一併保留下來，沒有遺失，更見可貴，也是它彌足珍視之處。

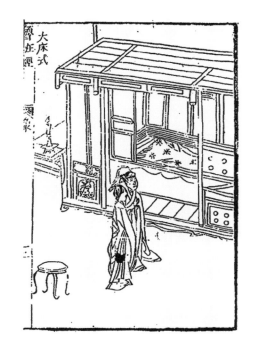

拔步床大床式
《新鐫工師雕斲正式魯班木經匠家鏡》插圖

Late 18th – Early 19th Century
Jumu (Chinese Southern Elm)
209 cm (w) 146.5 cm (d) 245.5 cm (h) 48 cm (sh)

櫸木六柱架子床

清中期　十八世紀末至十九世紀初

架子床指有床柱和頂架，配合床帳使用的床。王世襄《明式家具研究》將架子床分為四柱式、六柱式、月洞式和滿罩式四類。四柱架子床為架子床的基本樣式，結構是在床的三邊裝上圍子，圍子一般不到頂。床下設四腿，床面施籐屜。床的四角設立柱，上承頂架。頂架下四周設掛簷。六柱架子床構造與四柱架子床基本相同，只是在正面床沿增添兩根門柱，門柱和角柱之間加上兩塊門圍子，手工較為繁複，由於床身共有六根立柱，故稱為六柱架子床。月洞式架子床手工更見精細，床沿正面裝月洞式門罩，所以稱為月洞式架子床。滿罩式架子床類近月洞式，只是除床門外，床身周邊裝有圍子，圍子與掛簷相接，形成完整的花罩，因而名為滿罩式架子床。

此櫸木架子床，為六柱式，形制工整，體積龐大而不呆板，裝飾細密而不繁縟，疏朗剔透，做工較黃花梨或紫檀製的毫不遜色。

別例參考

《明式黃花梨家具：晏如居藏品選》錄有一黃花梨六柱架子床，做工和這櫸木架子床相近。該架子床掛簷，以螭紋縧環板攢鑲而成，掛簷下裝螭龍紋角牙。門圍板做成變形井字狀樣式。腿為內翻三彎腿，足部鏤成卷雲狀（頁 30-35）。《可樂居選藏：山西傳統家具》記錄黑漆四柱架子床，做工迥然不同。該床頂架裝有承塵，掛簷以海棠透孔的縧環板攢接而成。床身四柱，門圍子攢邊鑲板，呈拱頂狀。床面為硬屜，鼓腿，內翻馬蹄足，足端做為圓珠，腿足背面裝小柱，腿足下安有小墩（頁 140-141）。

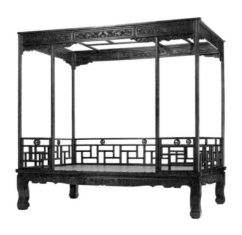

黃花梨實例比較

晏如居藏明末清初六柱架子床 *

209cm (w)、155cm (d)、190cm (h)、49cm (sh)

* 劉柱柏：《明式黃花梨家具：晏如居藏品選》，三聯書店（香港）有限公司，2016，頁 30，第 1 藏品。

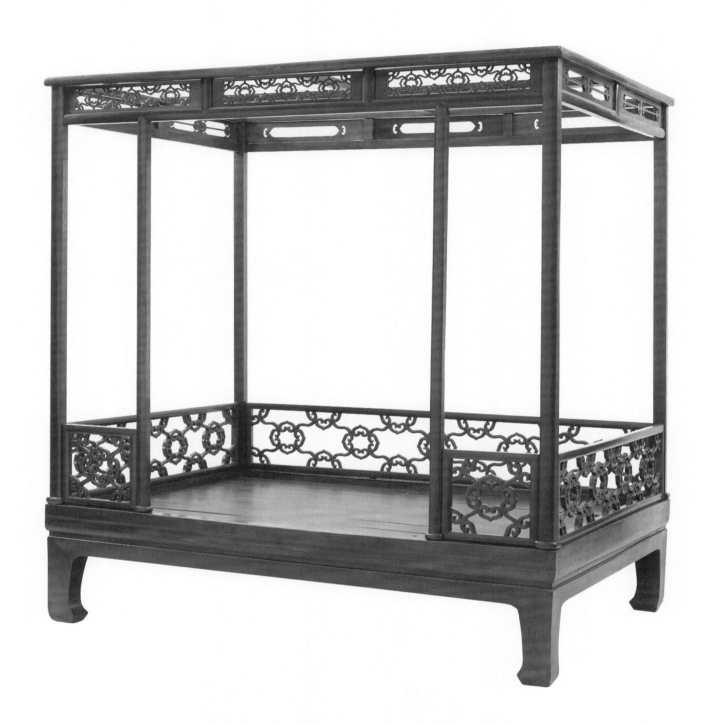

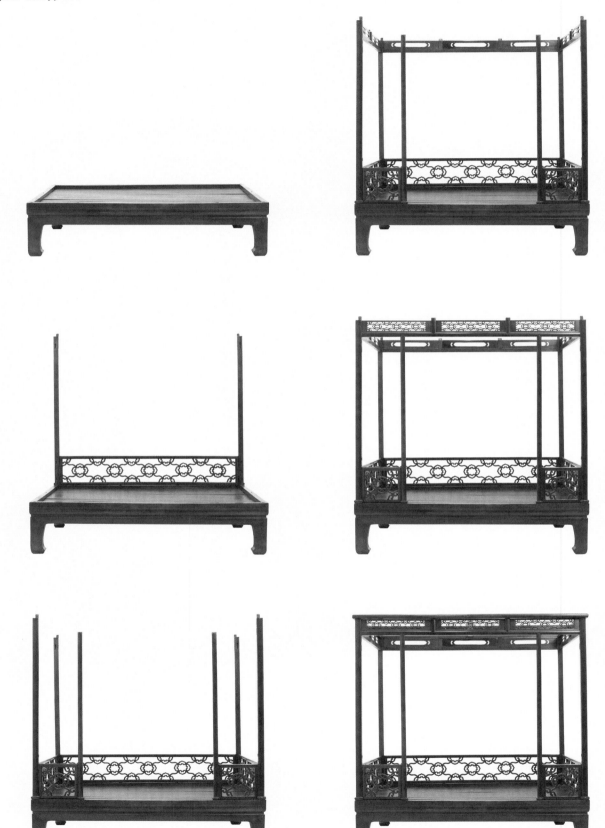

頂架下的掛簷以透雕四合如意縧環板嵌裝而成。門圍板以短材攢接四合如意圖案，手工精細繁複。床身邊抹素混面，用材壯碩。床面下，小束腰與直身牙子以一木連造，腿足做為直腿內翻馬蹄樣式。布局上，掛簷、圍欄和門圍子採透雕做工，裝飾精緻輕巧，腿足則沉實厚重，線條簡練利落，床上床下，一輕一重，一繁一簡，互為呼應，和諧雅致。

四合如意是明清家具常見裝飾圖案，樣式多變。*Masterpieces from the Museum of Classical Chinese Furniture* 載有黃花梨六柱架子床，門圍板四合如意圖案以十字短材聯綴而成（頁 20-21），布置整齊規矩。《中國花梨家具圖考》載錄的黃花梨架子床，門圍板四合如意圖案則較為複雜，做法是先將委角方格套在四合如意圖案，然後再以十字構件聯組而成（圖例，頁 29）。《恭王府明式家具集萃》載錄黃花梨抱鼓墩衣架，中牌子以四合如意和透雕夔鳳紋接合而成（頁 74-75），設計複雜細密。此櫸木架子床的掛簷、圍屏和門圍子是以波浪狀短材聯綴四合如意圖案外，構圖較恭王府所錄的抱鼓墩衣架簡潔明快，但又比 *Masterpieces from the Museum of Classical Chinese Furniture* 和《中國花梨家具圖考》架子床採用十字構件聯結方式，增添了輕巧靈動之感。

出處

Karen, Mazurkewich. *Chinese Furniture: A Guide to Collecting Antiques*. Hong Kong: Tuttle Publishing, an imprint of Periole Editors (H.K.) Ltd., 2006. P.110, Figure 283.

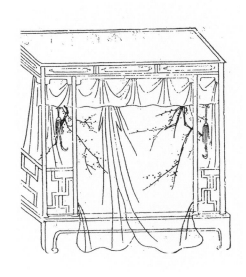

六柱架子床
明萬曆刊本《三才圖會》
插圖

3　Couch Bed ［ *Luohanchuang* ］

Late 16th – Early 18th Century
Huanghuali
215 cm (w) 122 cm (d) 84.5 cm (h)　40 cm (sh)

明末清初　十六世紀末至十八世紀初

黃花梨獨板圍屏羅漢床

羅漢床是將榻和屏風二合為一的床，一般長兩米，闊一米至一米半，床身三面安圍屏但無床柱，造型可見於五代顧閎中（910-980）《韓熙載夜宴圖》。明人慣稱這類三面裝有圍屏的床為榻，羅漢床這個說法或是承襲清人而來。《清宮內務府造辦處檔案》記雍正十一年九月，造辦處承造兩張紫檀羅漢床，可資佐證。至於羅漢床名字的緣由，到底是它的外形像一尊端坐的羅漢，或是它與寺院中羅漢像的臺座外形類近，還是床身的圍屏相接但無床柱，跟石橋欄杆的羅漢欄板相同，則是眾說紛紜，難下定論。

此張三圍屏獨板羅漢床，通體以黃花梨製作，雄渾壯碩，氣度懾人，是明式家具難得一見之重器。

獨板用材，古人稱之為一塊玉，視之如同珍寶。這張羅漢床三扇圍屏皆為獨板，每扇圍屏厚度達3厘米，用材之厚重，已屬罕見，更令人珍視的是板心紋理跌宕起伏，有雲山高遠之致，用料之精，叫人讚嘆。三扇圍屏，中間一扇高，左右兩扇低，為清代羅漢床圍屏常見布置。為免有板硬呆滯之感，工匠把每扇圍屏皆做出柔順的委角，線條流暢自然。床面席面籐屜，邊抹素混面，工藝利落省淨。床面下採鼓腿彭牙做工，繩墨規矩工整，束腰和牙條分

別例參考

目前出版的博物館圖錄中，完整保留下來的獨板圍屏羅漢床只有寥寥數例，鼓腿彭牙做工的更是難得一見。除晏如居此例外，*The Nelson-Atkins Museum of Arts* 也藏有另一張黃花梨三圍獨板羅漢床，尺寸相近，外形做工參差相同，可資參照。該床的圍屏也採中間一扇高、左右兩扇低布局，每扇圍屏也帶委角。床面為席面籐屜。床面下，同樣以鼓腿彭牙做工，足端也做為內翻馬蹄足。與晏如居所藏的不同之處在於該床邊抹做為冰盤沿，上舒下斂，線條較多變化，而且牙條與束腰一木連造，手法稍有分別（頁346）。*Masterpieces from the Museum of Classical Chinese Furniture* 也載錄紫檀獨板鼓腿彭牙羅漢床，外形類近，可資對照（頁15）。

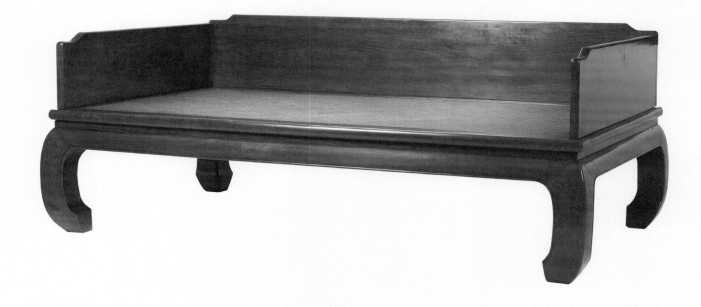

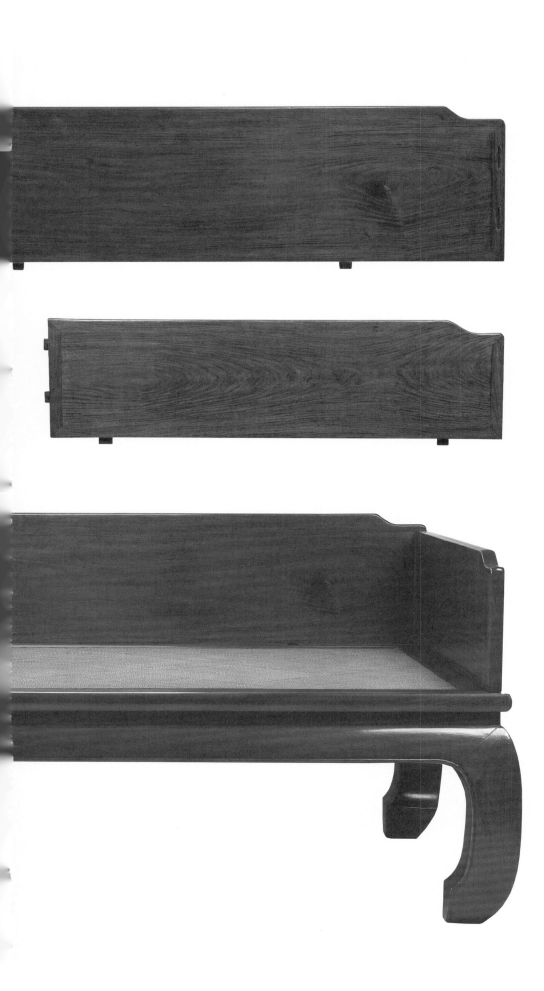

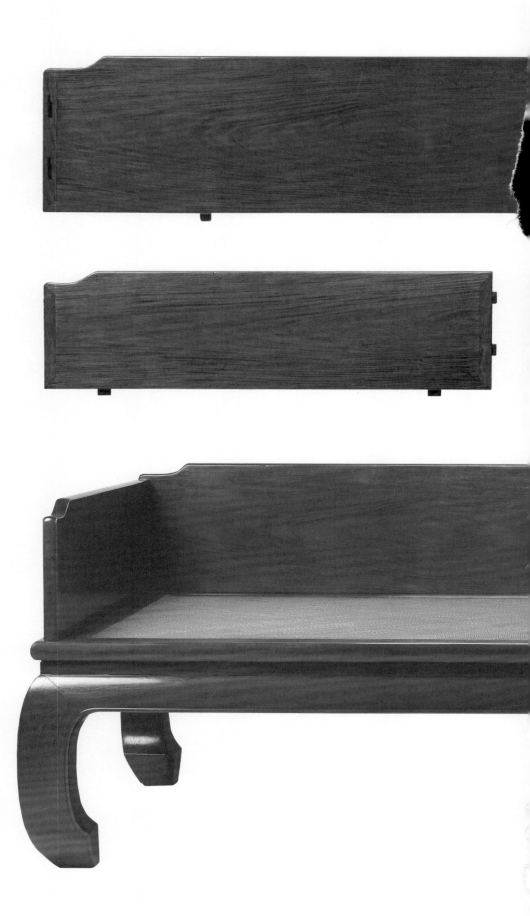

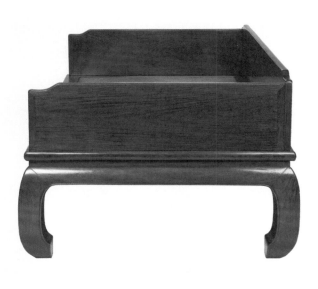

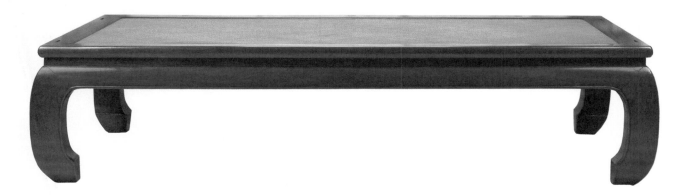

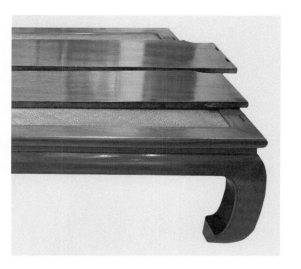

開做，屬明式家具傳統手藝。腿足寬達 16 厘米，粗壯堅實，足端做為內翻馬蹄足，兜轉強勁有力。

居室中，羅漢床多見於書室，既可以之休憩自適，調養精神，也可在上撫琴品茗、細閱詩文，洗滌塵慮。清代王翬（1632-1717）、楊晉（1644-1728）所繪《春梅圖軸》，勾畫寒冬時節，文士靜坐於書室的三圍獨板羅漢床上，煮酒賞梅，閒適自在。此外，禹之鼎（1647-1716）《喬元之三好圖》以書室為背景，描畫中喬元之踞坐羅漢床上，手握卷冊，床後有一長案，滿置圖書，床前有長桌，上有花觚、小爐。桌前有三位女樂工，分別坐於繡墩和凳子上，一擊節、一鼓弦、一吹簫，相和合奏；書室另一方，妻子和侍女合力搬進一甕佳釀。室內器用布置，皆配合喬元之好酒、好書、好絲竹的生活意趣。

此床通體光素，不見雕飾，純以用材壯大堅實、紋理精美取勝，由是看來，它應是出於高門大族之家。

收藏小記

我已藏有數張羅漢床，包括黃花梨木攢接圍屏的、三彎腿鐵力木製的（見《明式黃花梨家具：晏如居藏品選》第 3 及 4 藏品）、欅木做的，仍十分希望能擁有一張黃花梨獨板鼓腿彭牙羅漢床。2020 年新冠疫情肆虐，在家具店見到這張用材碩大羅漢床，心儀不已，但因價錢高昂，難免忐忑躊躇。店東及後拿出另一張福建製羅漢床，也是鼓腿彭牙的，兩者比較，雖然該福建製的索價只是此張的一半，但做工明顯不及，最後下決心購入此做工精良、外形宏大的珍品羅漢床。

羅漢床
明天啟刊本《西遊記》
插圖

羅漢床
元至順刊本《事林廣記》
插圖

Late 18th – Early 19th Century
Jumu (Chinese Southern Elm)
205 cm (w) 86.5 cm (d) 67 cm (h)

櫸木獨板圍屏羅漢床

清中期　十八世紀末至十九世紀初

此羅漢床，通體以櫸木製成，光身素淨，不見雕飾。圍屏均為獨板，板心紋理起伏有致，猶以皴法畫成，盡展櫸木本身優美紋理。床面席面籐屜，邊抹冰盤沿，上展下斂，底部壓一陽線，手法利落。床面下，鼓腿彭牙，牙條與束腰以一本連造，足作內翻馬蹄樣式。此床的特色在於腿足下另設方形小墩。這個做法多見於炕案和炕桌，移用到此，沒有突兀不調之感，既使床的腿足不會因推拉或受潮而耗損，又令腿足線條增添變化，實用和美觀兼具。

文震亨（1585-1645）《長物志‧几榻》指"三面靠背，後背與兩傍等"，是明式羅漢床的範式，此床背屏與側屏幾近齊平，繼承明式做工的傳統；工匠用心細巧，將圍屏做成委角，讓線條柔和婉麗，避免陷於硬直呆板。部分細木家具，雖屬尋常用材，但形制工整，繩墨規矩，做工絲毫不遜於黃花梨或紫檀家具，這張櫸木羅漢床便是當中例子。

別例參考

《可樂居選藏：山西傳統家具》錄有一櫸木羅漢床，做工參差相近。該床同為獨板圍屏，背屏呈"山"字形態，側屏做為兩段，前低後高，床面下也是鼓腿彭牙做法，腿足安有小墩（頁 139）。又 *Classical Chinese Furniture in the Minneapolis Institute of Arts* 錄有一黃花梨羅漢床，外形做工非常類近。該床同為獨板三圍屏，圍屏也施以委角。席面籐屜，床面下設束腰，鼓腿彭牙，內翻馬蹄足，唯一不同的是腿足下不設墩子（頁 83）。

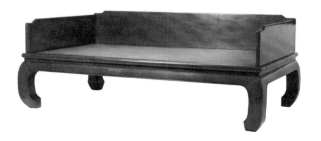

黃花梨實例比較

晏如居藏明末清初黃花梨獨板圍屏羅漢床，見本書藏品 3

215cm (w)、122cm (d)、84.5cm (h)、40cm (sh)

藏品 3 黃花梨獨板圍屏羅漢床,用材碩大,給人恢弘壯大之感。相較之下,此床同為獨板圍屏做工,卻比例勻稱,線條流暢婉麗,風格秀雅輕柔,展現濃厚蘇式家具風韻,它或是出於江南一帶。

羅漢床
明崇禎刊本《金瓶梅詞話》
插圖

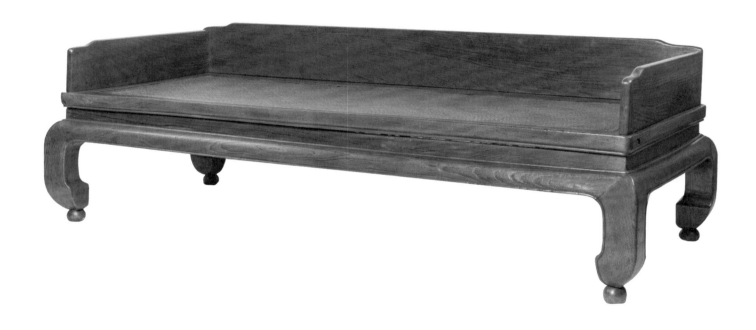

5　Daybed［*Ta*］

Late 18th – Early 19th Century
Jumu (Chinese Southern Elm)
188 cm (w) 73 cm (d) 48 cm (h)

清中期　十八世紀末至十九世紀初

欅木有束腰馬蹄足榻

榻本指低矮的床，這從《釋名・釋床帳》："長狹而卑曰榻，言其榻然近地也"可知。逮及南北朝，高身長榻已經出現，如龍門石窟的六足榻和《北齊校書圖》的大型板榻，高度皆已及膝，與低矮的榻明顯不同。宋代以後，高身的榻已屬尋常家具，不僅用於廳堂、靜室，也見於庭園雅聚。明清兩代，榻的造型基本承襲宋代的高身長榻，分為腿足式榻和箱座式榻兩類。腿足式榻，腿足著地，或四腿，或六腿，腿足下不施托泥。箱座式榻，腿足下安有托泥或著地棖，外形猶如箱子，造型和腿足式榻判然有別。

此欅木腿足式榻，四足做工，不設托泥，線條簡練，榻身光身素淨，不尚雕飾，展現明式家具的樸素風韻。

榻身席面籐屜，邊抹冰盤沿，底部壓一陽線，手工熟練利落。束腰與牙條以一木連造，承襲明式家具

別例參考

王世襄《明式家具研究》（頁 151）將榻分為有束腰和無束腰兩類。此欅木榻為有束腰類，相近例子有 *Masterpieces from the Museum of Chinese Classical Furniture* 所錄黃花梨有束腰四足榻。它的外形做工和此欅木榻非常類近。該榻席面籐屜，邊抹冰盤沿，分為兩段，上舒下斂，中間打窪，手工更為細緻。束腰與牙條也是一木連造。不過，該榻腿足方直，線條硬挺，與此欅木榻腿足內側帶有弧線做工不盡相同（頁 6-7）。《明式黃花梨家具：晏如居

黃花梨實例比較

晏如居藏明末清初六足折疊式榻 *

213cm (w)、93.5cm (d)、52cm (h)

*　劉柱柏：《明式黃花梨家具：晏如居藏品選》。三聯書店（香港）有限公司，2016。頁 48，第 5 藏品。

晏如居藏黃花梨榻形小案（下）

講究做工。牙條平直，與腿足交接處，做為弧形，線條圓順自然。腿足做為直腿內翻馬蹄足，足端兜轉有力。

宋代趙伯驌（1124-1182）《風檐展卷》描繪文士踞坐榻上，右持羽扇，左倚憑几，外望湖石點綴的庭院，神態悠閑。畫中的榻高身及膝，四腿，席面籐屜，造型與此櫸木榻非常類近，兩者不同之處，在於《風檐展卷》的榻，足端做為宋代家具常見花葉形態，此櫸木榻的足端則採明式家具常見的馬蹄足做工，手法稍有差異。

清代家具以裝飾繁麗見長，此櫸木榻屬清代製作，卻保留明式家具遺風，不尚裝飾，純以線條利落取勝，出乎時流，讓人賞心悅目。

藏品選》所錄的黃花梨六足折疊榻，同為帶束腰榻，它腿足直立，內側不帶弧線，足端做為內翻馬蹄足（頁48-53）。《洪氏所藏木器百圖（冊二）》載錄黃花梨四足帶束腰榻，外形做工則與此櫸木榻幾近相同，腿足造型和此櫸木榻更是如出一轍，同樣在直腿內側剔出弧線，令馬蹄足的線條更圓順自然（頁98-99）。

榻
明崇禎刻本《金瓶梅》插圖

6 Bamboo-style Daybed with Humpback Stretchers [*Ta*]

Late 18th – Early 19th Century
Yumu (Chinese Northern Elm)
186 cm (w) 76 cm (d) 47 cm (h)

清中期

十八世紀末至十九世紀初

榆木無束腰裏腿羅鍋根加矮老直足榻

這張直足榻,以榆木為質,做為竹榻外形,線條簡練,手工細膩,意趣素雅疏朗,與藏品 5 的直足榻迥然不同。

榻面席面籐屜,邊抹仿竹製家具做工,以厚材剔出兩重混面、裹腿牙條和斷竹狀角牙,合為四層結構,工藝精巧細緻。腿足圓直,線腳做工呼應邊抹,鏤為劈料狀,構思縝密細緻。腳根以厚材剔為羅鍋狀,配以矮老和卡子花,與牙條相接,結構牢固。

明清家具,多仿竹設計,有的渾身光素,不加雕飾,如《明清家具(上)》載錄明代黃花梨長桌,造型簡潔,邊抹做為三重混面和斷竹狀角牙,腿足圓直,採裹腿做工,手法利落(頁110);有的則講究細節,追求逼真形似,如清中晚期的紅木仿竹家具,不僅鏤出竹枝形態,還剔出竹節和竹葉,工藝繁複細緻。這張榆木仿竹榻,光身素淨,質樸無飾,風格和《明清家具(上)》黃花梨仿竹長桌較為接近;然而,腿足間施以羅鍋根,配合矮老和卡子花,做工略見繁複,稍稍流露清式家具意韻,這樣看來,此榆木榻或為清代中葉製品。

別例參考

王世襄《明式家具研究》指無束腰榻一般用圓材直足,榻面下或用直根加矮老,或用羅鍋根加矮老,或用根子加卡子花。這張榆木榻,外形採仿竹設計,形制上屬無束腰榻。類近的無束腰榻例子有 *Chinese Hardwood Furniture in Hawaiian Collections* 載錄明末黃花梨直足榻,外形做工和這張榆木榻非常類近。該榻席面籐屜,邊抹做兩重混面、裹腿牙條和斷竹狀角牙,手法與此榆木榻如出一轍。腿足圓直,不帶修飾。腿間羅鍋根,僅以卡子花與牙條相接,風格更見簡約(頁45)。

黃花梨實例比較

見本書藏品 3

晏如居藏黃花梨榻形小案(左)

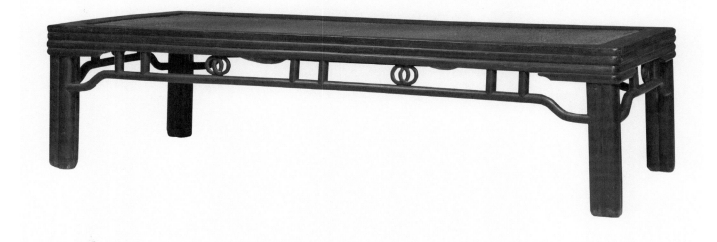

一、床榻 ｜ 6 榆木無束腰裹腿羅鍋棖加矮老直足榻

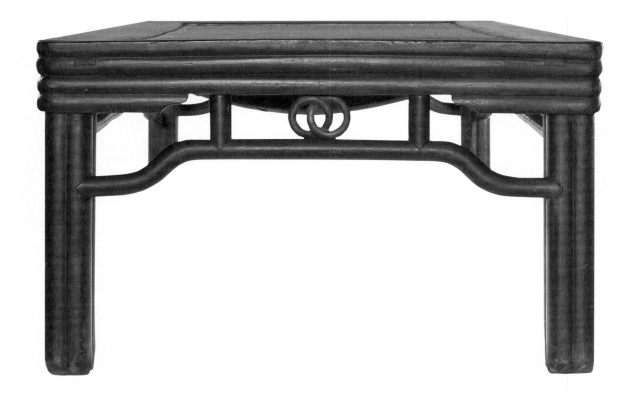

榻
明崇禎刻本《金瓶梅》插圖

《明式黃花梨家具：晏如居藏品選》另錄有黃花梨六足折疊榻，屬有束腰形制，線條簡練，外形做工迥然不同，可資對比。該榻光身素淨，全用直材，席面籐屜，邊抹冰盤沿，束腰與直身牙條一木連造，直腿內翻馬蹄足，充分展現明式家具質樸雅淡氣韻。此外，該黃花梨榻設有活鉸，可供折疊，手法和這張榆木榻判然有別（頁 48-53）。

7　Platform Bed [*Ta*]

Late 17th – Early 18th Century
Jumu (Chinese Southern Elm)
204 cm (w) 81 cm (d) 54 cm (h)

清早期　櫸木箱座式長榻　十七世紀末至十八世紀初

箱座式榻外形猶如箱子，常見做工或在腿足下施以托泥，或在腿足間裝上著地棖，形制與腿足式榻判然有別。

此箱座式長榻，通體以櫸木製作，造型簡潔，但雕飾綿密精巧，流露清代家具追求瑰麗綺艷的時代特色。

榻身採四面平做工，席面籐屜，無束腰，直腿，腿足下施以著地棖。腿足間裝有方形圈口，著地棖下另有小足，整體造型類近佛教須彌座，與舊題北宋李公麟（1049-1106）《維摩演教圖》和元代劉貫道（活躍於 1279）《消夏圖》的箱座式榻幾無異致。

全榻裝飾華美絢麗，細意講究。榻身剷地滿雕四瓣花紋飾，艷麗耀目，腿足間圈口做工更是精巧別致，展現非凡工藝。每個圈口由 3 個方框套疊而成，外框和內框均以直身打窪牙條製作，中間框架則以鏤雕竹枝狀牙條合併組成，線條不一，避免層層套方的重複單調。起初，本以為工匠是將三個方框分開製作，然後再貼合在一起，細看之下，它們其實是由 4 根用材聯綴而成。工匠先於每根用材兩緣，以剷地凸線方式，做成直身邊線，又不惜工夫，做為打窪，然後把中間部分，再鏤削成兩根修竹，手工細膩入微。

別例參考

傳世的箱座式榻不多，*Classical Chinese Furniture in the Minneapolis Institute of Arts* 錄有一箱座式榻，做工類近。該榻長 194 厘米，深 104.7 厘米，高 50.8 厘米，腿足做為內翻馬蹄樣式，又稍稍縮入榻面，造型和此榻稍有不同（頁 81）。*Masterpieces from the Museum of Classical Chinese Furniture* 另有一鸂鶒木箱座榻，外形和這張櫸木榻也非常接近。該榻榻面攢框鑲板，直足，腿足間有三個方形圈口（頁 3）。此外，*Classical and Vernacular Furniture in the Living Environment* 錄有一楠木箱座式榻，外形也和此榻相近。該榻由三個帶壺門圈口的小箱組成，分開後可變成三張方凳（頁 98-99）。

黃花梨實例比較

箱座式長榻 *

199cm（w）、116cm（d）、46cm(h)

* 田家青編著：《明清家具集珍》，三聯書店（香港）有限公司，2001，頁 10，第 1 藏品。

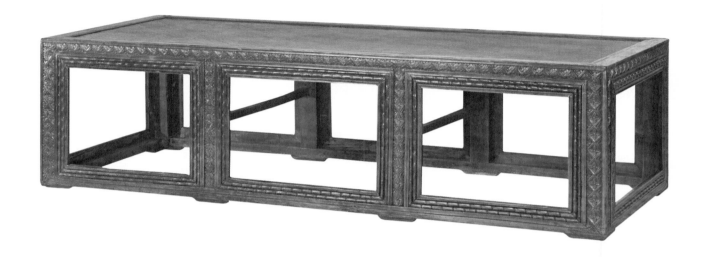

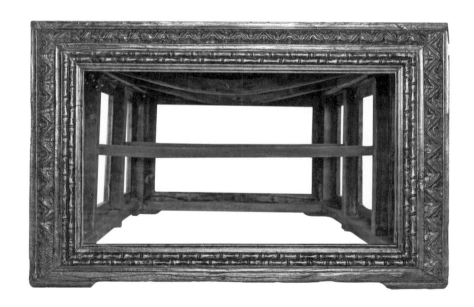

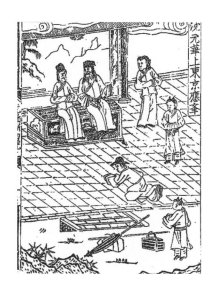

箱座式長榻
明成化刊本《包龍圖斷
白骨精案》插圖

椅

CHAIR

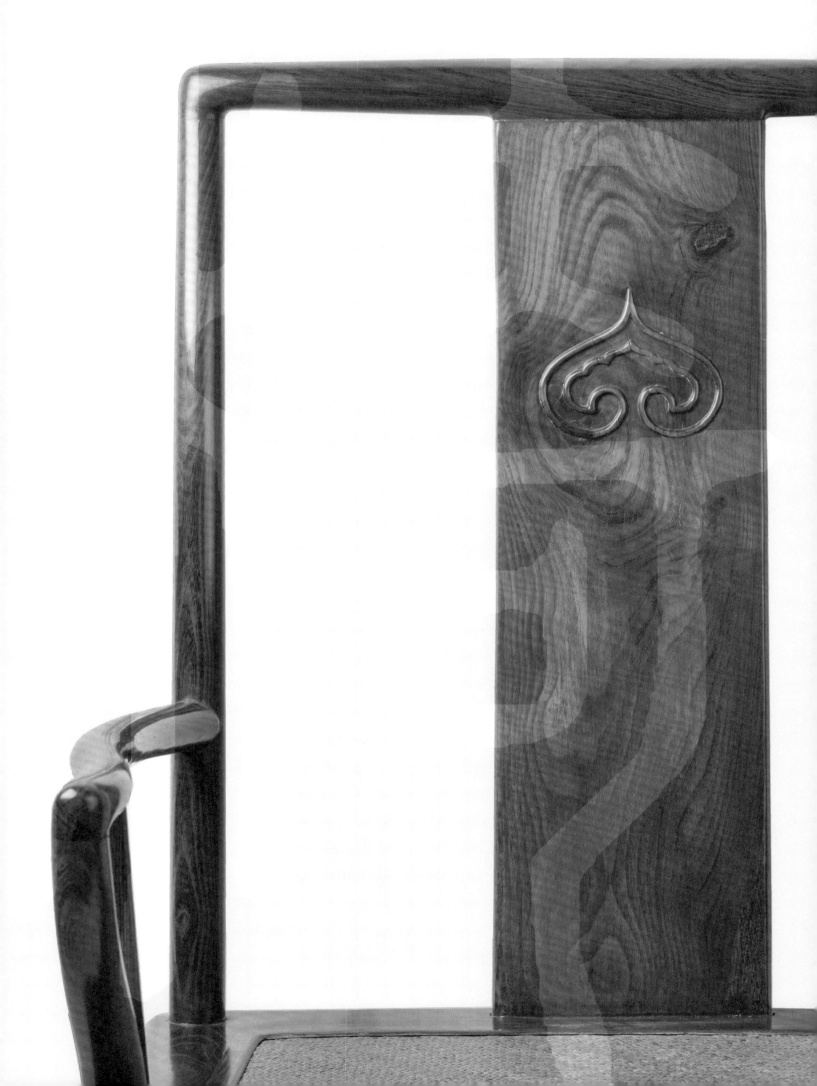

8 Horseshoe Folding Armchair [*Yuanhoubei Jiaoyi*]

Late 16ᵗʰ – Early 17ᵗʰ Century
Yumu (Chinese Northern Elm)
72 cm (w) 65 cm (d) 96 cm (h) 55 cm (sh)

榆木圓後背交椅

明末　十六世紀末至十七世紀初

宋代以還，垂足而坐已成生活習慣，高身的椅、凳、墩和桌案日漸普及。明清兩代的椅凳，沿襲宋代家具高身設計，在形制上，大致可分為交椅、官帽椅、燈掛椅、凳子和墩子等。

交椅由交杌演變而來，可以折疊，分為圓後背交椅和直後背交椅兩類。圓後背交椅造型可見於宋畫《蕉蔭擊球圖》。居室中，交椅是位尊者的坐具。《西遊記》第十八回，孫悟空進了高太公家，便先拉一把交椅給師父唐三藏坐，自己再扯一張椅子坐在旁邊。清代小說《玉嬌梨》第十一回記蘇有德拜會恩師吳翰林，進入大廳後，也先請吳翰林坐在交椅上，再行拜見之禮。

這張黑漆圈椅沿襲舊制，質樸無華，色澤沉厚，包漿溫潤，置之居室，古意益然。圓形椅背順勢而下，在扶手處回卷成圓形，線條順滑流暢，椅圈三接，十分難得。背板後彎，稍呈"C"形，攢框鑲板，分為三段，上段做為鏤空開光，中段平鑲面板，下段做為壺門亮腳，做工圓熟細緻。

別例參考

《明式黃花梨家具：晏如居藏品選》錄有黃花梨松竹梅紋圓後背交椅，做工參差相近。該交椅扶手下和後腿轉彎處皆裝有金屬支柱，結構牢固，背板做工看似攢框鑲板，分為三段，其實是以一整塊板雕成攢接式樣，用材碩大，手法繁複（頁 60-61）。《清代家具》載錄清早期黑漆金理勾彩繪圓後背交椅，造型相類。該椅出自山西，不帶金屬構件，背板同為攢框鑲板，分為三段，上段鏤空開光，中段落堂鑲板，板心以金漆勾畫，下段做為亮腳，做工幾近相同（頁 92）。

黃花梨實例比較

晏如居藏明末清初松竹梅紋圓靠背交椅 *

77cm (w)、55cm (d)、
97cm (h)、51.5cm (sh)

* 劉柱柏：《明式黃花梨家具：晏如居藏品選》，三聯書店（香港）有限公司，2016。頁 60，第 7 藏品。

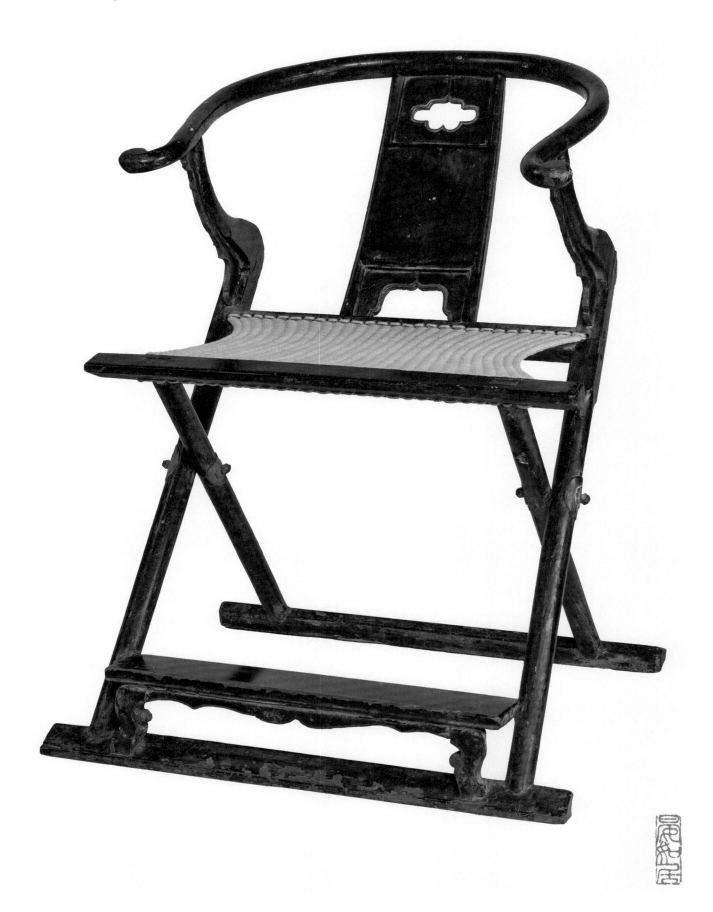

和其他椅子不同，交椅為了方便折疊，扶手不會裝上鵝脖或聯邦棍，工匠一般在扶手下和後腿轉彎處安設金屬部件，用作支承，以鞏固結構，但這張交椅，除卻兩腿相交處有金屬釘及菊花狀面頁外，沒有其他金屬構件，它只在後腿轉彎處，裝上修長的角牙填塞支撐，做工與宋畫《蕉蔭擊球圖》的交椅幾近相同。座面的軟屜已經丟失，現以線繩修復。腿足間設置可掀動踏床，床下有兩三彎腿小足，並裝壺門牙條，做工一絲不苟。

圓後背交椅
明宣德刻本《嬌紅記》插圖

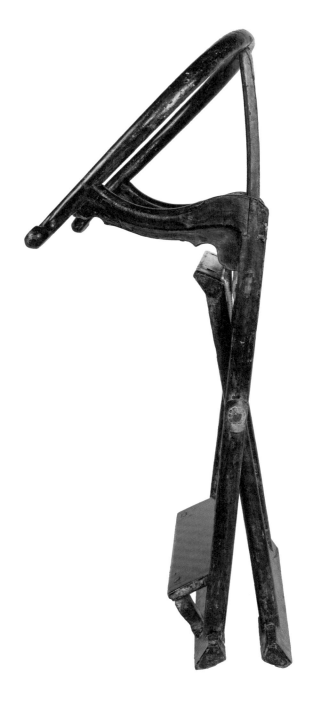

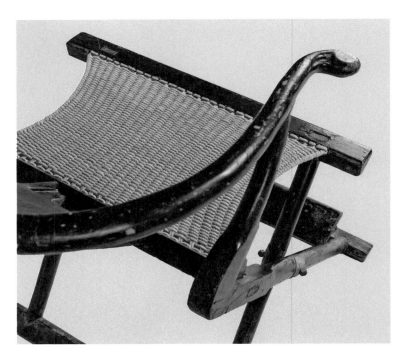

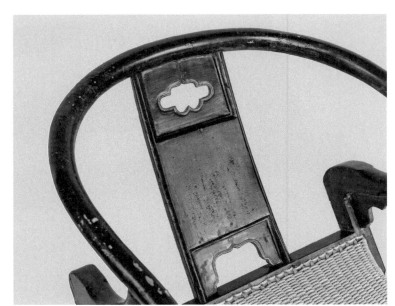

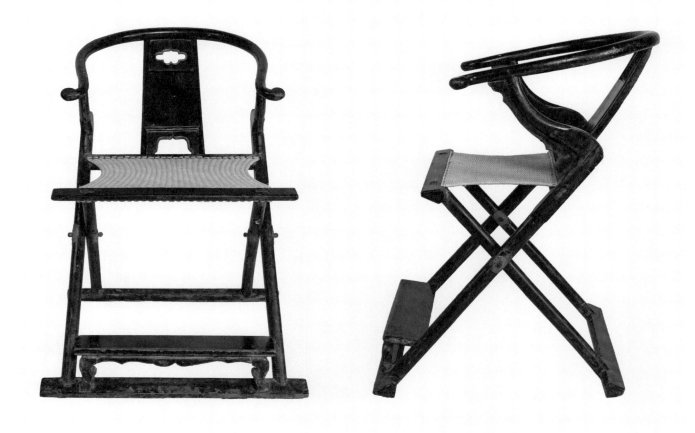

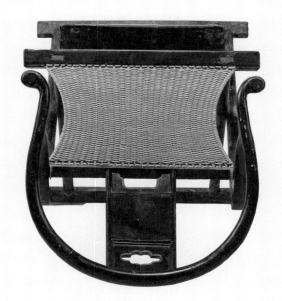

9　Square Back Folding Chair　[*Zhihoubei Jiaoyi*]

Mid 17th – Early 18th Century
Yumu (Chinese Northern Elm)
61 cm (w) 41 cm (d) 92 cm (h) 53 cm (sh)

清早期　十七世紀中至十八世紀初

榆木透雕直後背交椅

直後背交椅，明代《三才圖會》稱之為折疊椅，做工和圓後背交椅相近，只是將圓後背改為直後背。直後背交椅又可分為搭腦出頭和搭腦不出頭兩類。

這張交椅，以榆木做成，搭腦不出頭，與背柱以煙斗袋榫相接，榫頭線條稍稍硬直，和江南圓渾做工微有差別，接合處安有角牙，結構牢固。背柱呈"S"狀，與前腿一木連造，用材碩大。背板微呈"C"形，攢框鑲板，分為三段，上段開光，雕鏤空靈芝紋，中段落堂鑲板，浮雕壽字紋，下段做出壺門亮腳，做工精巧。座面橫材採冰盤沿下壓一陽線做法，手工嚴緊。原有軟屜已丟失，現為新品。足間踏床可上下掀動，床面素淨，大邊做為冰盤沿，下設兩小足和壺門牙條。著地的底足鏤為壺門狀，做工細緻。

若全用直材，這張椅子線條容易單調呆板，工匠於是不惜工夫，將背柱做為"S"形，又將踏床下的

別例參考

《明式黃花梨家具：晏如居藏品選》載有黃花梨直後背交椅，外形類近，只是該椅背板呈"S"形，以一木造成，上端開光，內刻一老者佇立庭中，前有侍童以手指日，暗寓"指日高升"，做工稍有不同（頁66-67）。《清代家具》錄有榆木直後背交椅，做工幾近相同。該椅出自山西，搭腦不出頭，也是以煙斗袋榫與背柱相接，榫頭做為翹角。靠背攢邊鑲框，分為三段。上段鑲鏤空牙子，中段鑲絛環板，下段也是做出亮腳（頁91）。*Friends of the House:*

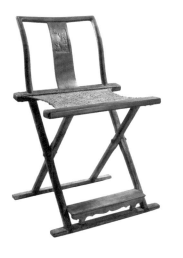

黃花梨實例比較

晏如居藏明末清初直後背交椅 *

62cm (w)、42cm (d)、98cm (h)、62cm (sh)

* 劉柱柏：《明式黃花梨家具：晏如居藏品選》。三聯書店（香港）有限公司，2016。頁66，第8藏品。

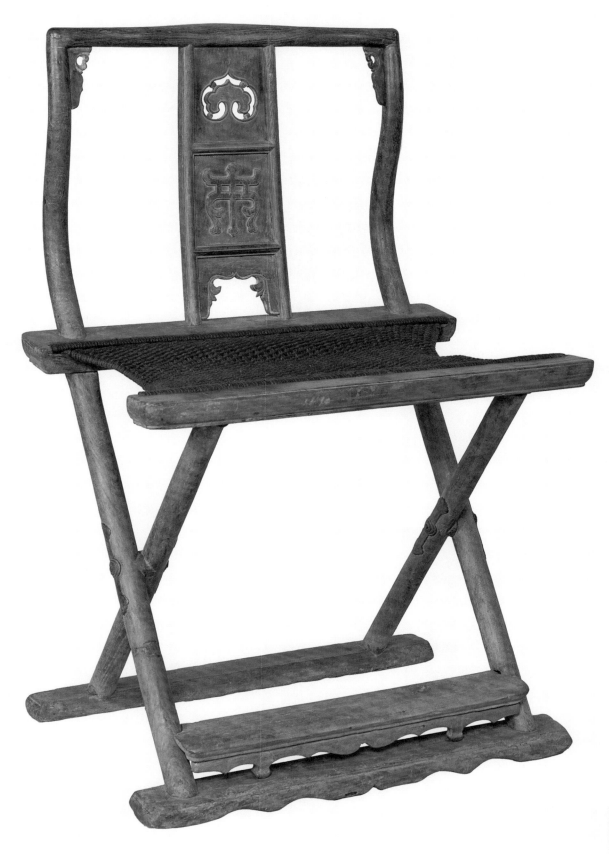

牙條和著地的底足鏤成壼門狀，為硬直的造型添加曲線變化，工藝與黃花梨木同類製器不遑多讓，毫不遜色。

交椅可以折疊，輕巧方便，既見於家居，也是軍旅或出遊常備之物。這張椅子線條優美，裝飾華麗，應是用於居室，而不是用於軍帳或出遊。

Furniture from China's Towns and Villages 也記有榆木直後背交椅，造型相似，只是該椅背板以一板製成，用材交接處均裝有銅活（頁 40-41）。

直後背交椅
明萬曆刻本《大明春》插圖

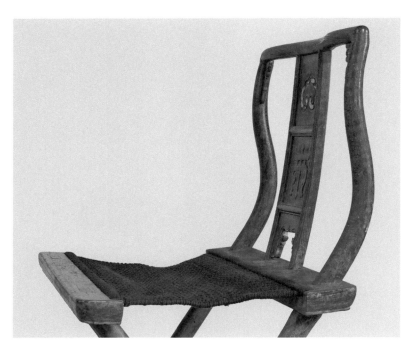

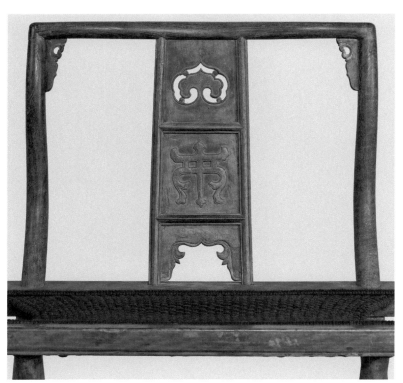

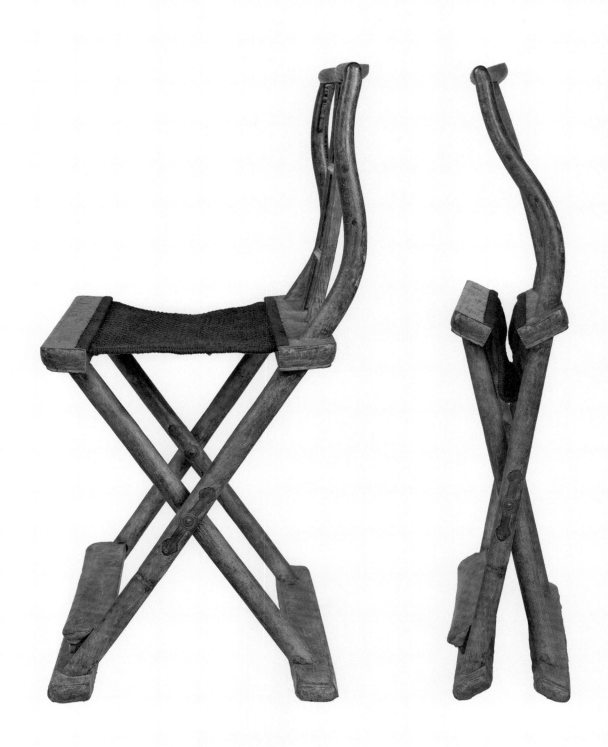

10　Pair of Yoke Back Armchairs [*Sichutou Guanmaoyi*]

Mid 17th – 18th Century
Jumu (Chinese Southern Elm)
68 cm (w) 68 cm (d) 115 cm (h) 50.5 cm (sh)

櫸木四出頭官帽椅一對

清早期　十七世紀中至十八世紀

官帽椅外形像古代官吏所戴的帽子，因而得名。形制上，它可分為四出頭官帽椅和南官帽椅兩類。四出頭官帽椅，搭腦兩端和扶手皆出頭；南官帽椅則搭腦、扶手皆不出頭。

這對四出頭官帽椅，通體以櫸木製成，用材碩大，沉穩厚實。搭腦中間凸起，兩端稍向上翹，出頭處渾圓壯大。靠背板呈 "S" 形，紋理錯落有致。前腿與鵝脖，後腿與椅背立柱均以一木連造。扶手和聯邦棍採三彎式做工，線條圓滑流暢。扶手和鵝脖相交處裝有角牙，結構牢固。

座面席面藤屜，邊抹素混面，上下各起一陽線，手法利落。座面下，正面安壺門牙子，兩側設直身牙條。腳棖採前後低、兩邊高的 "趄腳棖" 做工，屬明代家具常見做法。正面腳棖下安有牙條，結構嚴緊。

別例參考

《風華再現：明清家具收藏展》錄有一對黃花梨四出頭官帽椅，造型稍有不同，可資對照。該對椅子靠背高聳，高達 122 厘米，搭腦出頭處上翹，手法與這對櫸木官帽椅不大相同。座面下裝羅鍋狀牙條和兩根矮老，腳棖做為步步高樣式（頁84）。《可樂居選藏：山西傳統家具》又錄有榆木四出頭官帽椅，造型參差相近。該對椅子出自山西，搭腦出頭處圓渾有勁，扶手和鵝脖相交處裝有角牙，座面板心，座面下券口，採直身刀板做工（頁78，第17藏品）。

四出頭官帽椅
明萬曆刻本《繡像傳奇十種》插圖

黃花梨實例比較

晏如居藏明末四出頭官帽椅 *

59cm (w)、47cm (d)、
117cm (h)、48cm (sh)

* 劉柱柏：《明式黃花梨家具：晏如居藏品選》，三聯書店（香港）有限公司，2016。頁76，第11藏品。

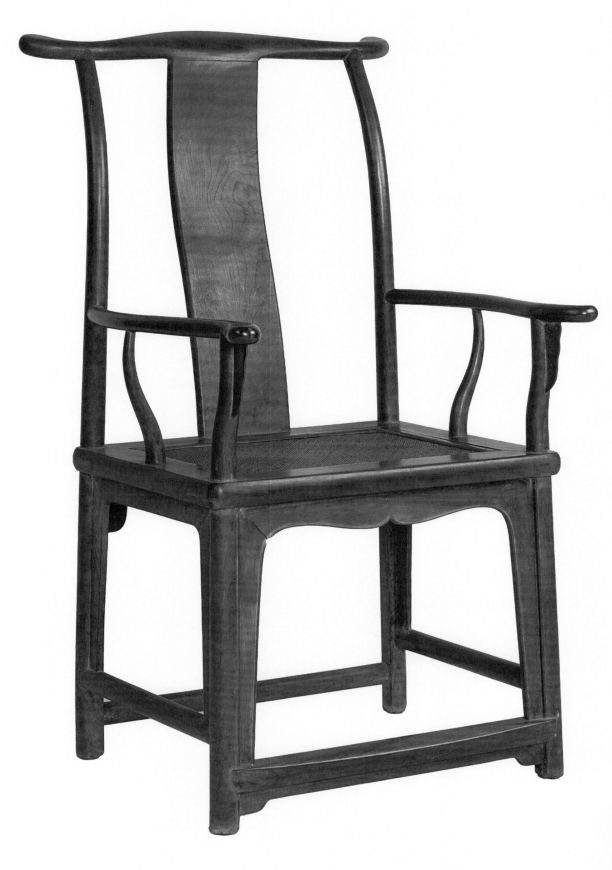

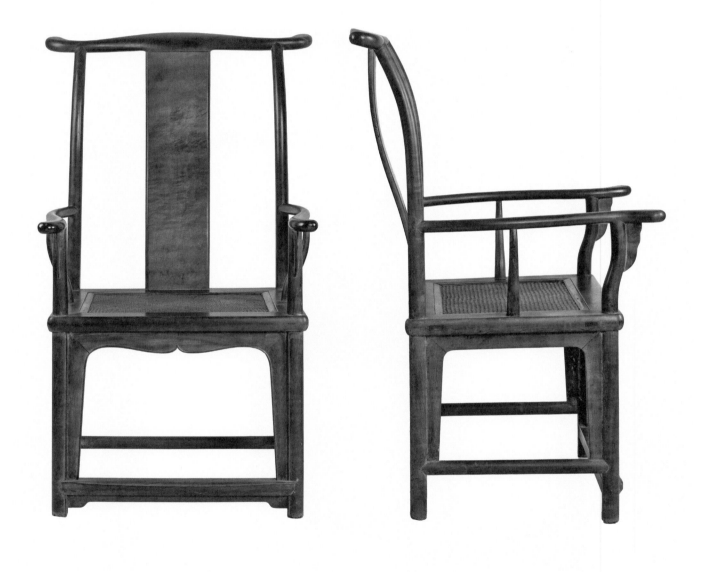

江南地區的官帽椅多用材纖巧，風格輕柔清雅，如《明式黃花梨家具：晏如居藏品選》記有一對黃花梨四出頭官帽椅，格調柔和婉麗（頁 80-81）。這對櫸木四出頭官帽椅也出自江南一帶，但風格迥然不同，它外形雄偉壯碩，置之居室，予人莊嚴肅穆之感。由是觀之，椅子主人或是處身廟堂之上。

這對椅子雖出自清代，又以櫸木製作，但形制整飭，線條簡練，做工細緻，盡展明式家具風華，是細木精作的絕佳典範。

出處

中國嘉德（香港）國際拍賣有限公司 2017 秋季拍賣，美材成器：新加坡魯班莊藏明清古典家具精品（Lot 1032）。

https://www.cguardian.com.hk/tc/auction/auction-details.php?id=170727

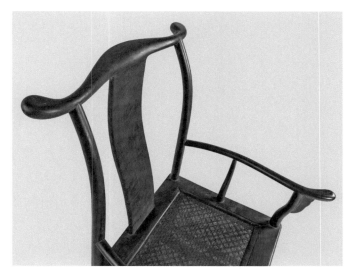

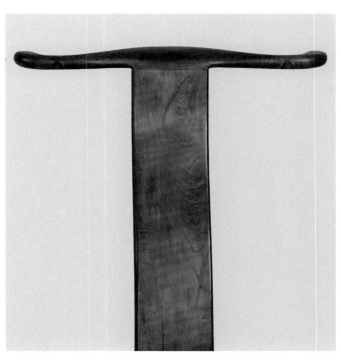

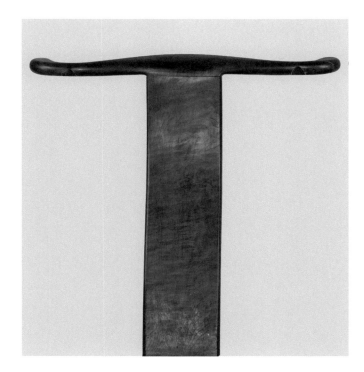

11 Yoke Back Armchair [*Sichutou Guanmaoyi*]

Mid 17th – 18th Century
Yumu (Chinese Northern Elm)
57 cm (w) 46 cm (d) 109 cm (h) 49 cm (sh)

榆木四出頭官帽椅

清早期　十七世紀中至十八世紀

此四出頭官帽椅，漆色斑駁錯雜，深淺不勻，漆面下榆木紋理隱現，皮殼古樸沉凝，有飽歷滄桑之感。

椅子做工嚴緊，搭腦中間凸起，向兩端延伸，出頭處平直自然。背柱和後腿以一木連造，背板微呈"S"形，光素無飾。扶手呈三彎狀，不設聯邦棍，鵝脖縮進座面，與前腿分開，這個做法，座面空間更形寬敞，又為椅子線條增添變化。座面席面托板，邊抹冰盤沿，分為兩段，上舒下斂，底部壓一陽線，手工細緻。座面下設直身刀板牙條，線條利落。腿足圓直，帶側腳收分，做工講究。腳根採步步高做法，前方腳根下裝上牙條，結構牢固。

以物抵債，古今皆然。此椅座面底部有"柴頂房租"四字，容易教人聯想文士落拓潦倒的故事：寒士窮居陋巷，炊火不繼，欠租連月，一天遭房東上門催租，無奈只得以家當相抵。房東毫不客氣，悉取桌椅而去，並在座面下寫上押記。房東去後，寒士呆立空房，低首無語，只聞兒啼妻哭。這個淒酸故事，也是這張椅子另一動人之處。

別例參考

《明式黃花梨家具：晏如居藏品選》錄有黃花梨四出頭官帽椅一對，造型類近，手工做法如出一轍。該把椅子外形高壯，靠背聳峙，高達118厘米，搭腦出頭處同樣壯碩遒勁，座面同樣不設聯邦棍，鵝脖也向內縮入（頁76-79）。*Masterpieces from the Museum of Classical Chinese Furniture* 錄有另一張黃花梨四出頭官帽椅，做工相類，扶手下同樣不設聯邦棍，鵝脖也向內縮入（頁48-49）。

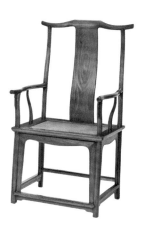

黃花梨實例比較

晏如居藏明末清初四出頭官帽椅一對（其一）*

58cm (w)、44cm (d)、120cm (h)、52cm (sh)

* 劉柱柏：《明式黃花梨家具：晏如居藏品選》，三聯書店（香港）有限公司，2016，頁80，第12藏品。

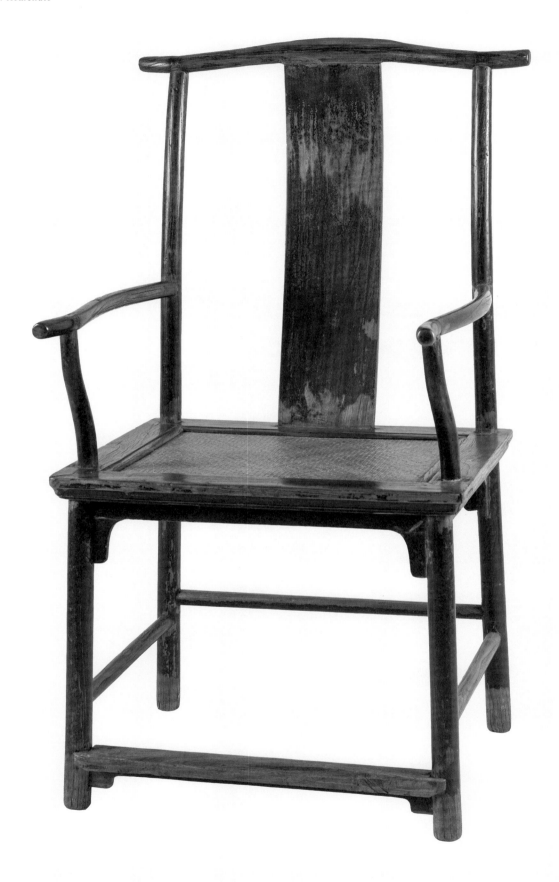

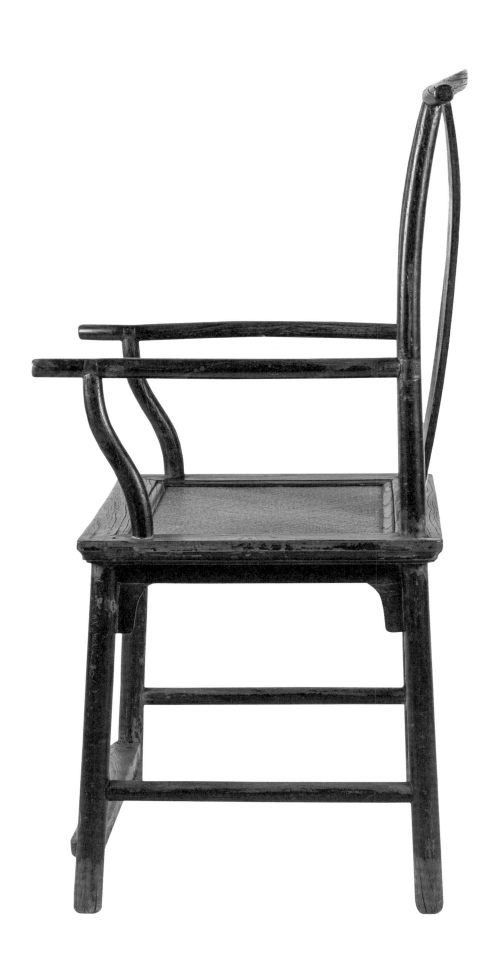

最初見到這張椅子，已覺得它用材講究，造型出眾。細看之下，發現座面下兩根穿帶各有四字。左邊一根穿帶四字，首字因字體潦草，難以辨認。其後三字為"頂房租"。幸得好友兼書法家李智廣先生幫忙，得知首字為"柴"字，全句為"柴頂房租"。估計當時此張榆木椅的主人以此椅抵租。除黃花梨和紫檀家具，其他木家具，我們多稱之為柴木家具；然而，此榆木椅可用來繳付房租，價值絕非"柴"可比擬。

四出頭官帽椅
明崇禎刻本《金瓶梅》插圖

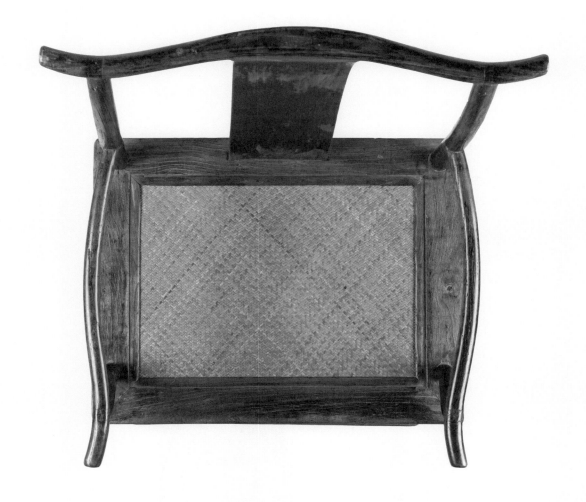

12 Yoke Back Sedan Chair with Detachable Footstool [*Nanguanmaoyi*]

Early 19th Century
Yumu (Chinese Northern Elm)
69 cm (w) 45 cm (d) 118 cm (h) 58 cm (sh) 58 cm (sw)
腳踏 (footstool) 58 cm (w) 27 cm (d) 12 cm (h)

十九世紀初

榆木四出頭帶腳踏涼轎

轎是以人力抬槓的出行工具，早期結構十分簡單，或以長板、或以支架、或以籃子做成，後來慢慢發展為較複雜的抬椅形，或是方箱形。

元代陳鑑如（活躍於 1363）《竹林大士出山圖卷》描繪本為安南國王的陳昑，出家後，一次暢遊山林的情景。畫中繪有不同的轎子，有以一塊長板和兩根扛桿合做的板輿，有以一根粗竹和布兜組成兜轎，有以一張靠背椅加上扛桿做成涼轎。明、清兩代，轎十分普遍。在形制上，轎身上不掛帷幔，沒有任何遮擋的稱為涼轎或亮轎，通常是以椅子加上扛桿做成，明代《三才圖會》可找到涼轎形制。清代小説《永慶昇平》記祁莊主坐涼轎去看戲，該轎外形也是"一把太師椅子，穿著兩個轎杆，頭頂過風"。

轎身密封，可遮擋風雨或保障私隱的稱為暖轎或暗轎，清代徐揚（約活躍於 1759）《姑蘇繁華圖卷》

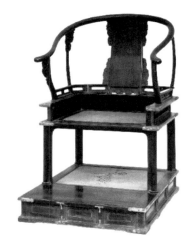

別例參考

朱家溍：《明清家具（上）》錄有一花梨夔龍紋肩輿，為涼轎形制，做工稍異。該肩輿以圈椅和踏床組成。圈椅的靠背板攢框做工，分為三段。座面席面籐屜，座面三面嵌裝帶炮仗洞開孔縧環板。椅身束腰特高，用以夾上扛桿。腿足下安高束腰臺座，作踏床之用（頁 36，見圖）。又北京故宮博物院藏有慈禧太后所用的輕步輦，形制和《明清家具》所錄十分相近。該輕步輦外形像一把圈椅。靠背高出椅圈，而且後捲，成卷書狀。椅盤下鑿有坑槽和安設直身環扣，以便鎖緊扛桿。腿足下也裝臺座，作踏床之用（《卓椅非凡：穿梭時空看世界》頁 230）。

花梨木實例比較

乘輿：故宮收藏 *

58cm（w）、64cm（d）、107.5cm（h）

* 朱家溍：《明清家具》，商務印書館（香港）有限公司，2002。頁 36，第 22 藏品。

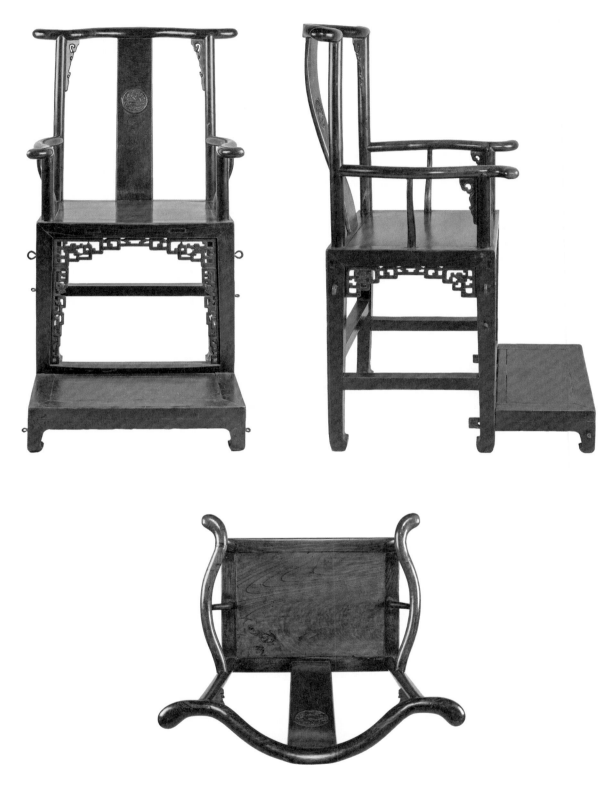

描繪乾隆年間蘇州城之繁華景象，畫中可找到方箱形結構、轎身密閉、上有轎頂的暖轎。

這乘涼轎，通體上紅漆，由一把四出頭官帽椅和踏床組成。搭腦大幅後彎，和一般四出頭官帽椅做工大相逕庭。靠背板呈 "S" 形，上端開光，浮雕跪下雄鹿與靈芝圖案。扶手和聯邦棍俱呈三彎狀。背柱和後腿，鵝脖和前腿均以一木連造，結構紮實牢固。座面板心，平鑲兩拼櫸木面板。板材色澤不一，紋理華美。座面下裝鏤空拐子花牙，腳根採步步高樣式，做法講究。踏床採四面平做工，床面平鑲獨板，足作內翻馬蹄樣式。為方便裝拆，踏床以活榫與官帽椅前腿相接，心思縝密。

轎必須裝上扛桿，方可使用。最簡單做法是以繩子將扛桿和椅身綑綁在一起。做工考究的，在椅盤左右做出坑槽，扛桿從中間穿過，再以直身環扣鎖緊。這張涼轎做法稍有不同，工匠在兩側腿足上端和中間位置分別裝上鐵環。扛舉時，舁夫先把扛桿夾在上下鐵環中間，再以繩子將扛桿綑緊椅身，這個做法較單以繩子綑綁來得穩固。

四出頭帶腳踏涼轎
明萬曆刊本《魯班經匠家鏡》插圖

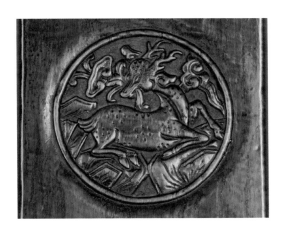

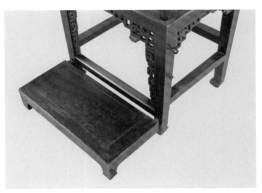

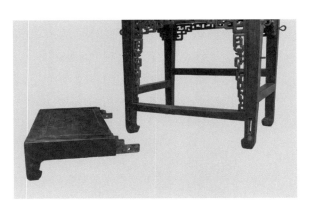

13　Set of Eight Yoke Back Armchairs [*Sichutou Guanmaoyi*]

Late 18th – Early 19th Century
Yumu (Chinese Northern Elm)
58 cm (w) 44.5 cm (d) 104 cm (h) 51.5 cm (sh)

榆木方材構件四出頭官帽椅八張成堂

清中期　十八世紀末至十九世紀初

廳堂用以待客，几案椅子必須布置得當，以顯示主人的身份器度。清代《看山閣集》指廳堂正中放一几案，椅子分置左右，相對擺放，是不易之法（卷12）。《紅樓夢》第三回記賈府榮禧堂空間寬敞，華美瑰麗，几椅擺設，也遵照這平行對稱布局，堂中"大紫檀雕螭案上設著三尺多高綠銅鼎，懸著待漏隨朝墨龍大畫。一邊鏨金彝，一邊玻璃盆"，左右擺放共"十六張楠木交椅"，盡展賈府高門貴冑的顯赫風範。

此組四出頭官帽椅，或是四張一組，置於廳堂左右。椅子選用方材，以榆木製作，手工嚴緊細緻。搭腦中間凸起，出頭處稍向上翹，呈優美弓形。背柱和搭腦相交處裝有曲尺狀角牙，結構牢固。背柱與後腿、前腿和鵝脖皆以一木連造。背板微呈"S"形，光素無飾。扶手做為三彎狀，下設聯邦棍。座面板心，平鑲三拼面板。座面下裝壺門券口，牙條底部起一陽線，至中間回卷，成方形如意回紋，

四出頭官帽椅
明萬曆刊本《楊家府世代忠勇演義誌傳》插圖

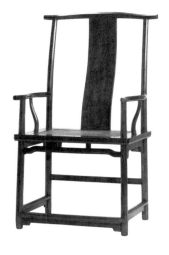

別例參考

《明式黃花梨家具：晏如居藏品選》載有黃花梨四出頭官帽椅，可資參考。該椅通體用材均呈八角形，手工精巧細緻。座面正中裝羅鍋棖加矮老，其他三面設直身刀板牙條，做法和這組榆木椅子稍有出入（頁82-83）。*Chinese Furniture* 也錄有一對通體選用方材的四出頭官帽椅，造型參差相近，只是該對椅子搭腦和背柱相交處不設角牙，座面下裝羅鍋狀棖加矮老，做工稍有不同（頁18）。

黃花梨實例比較

晏如居藏明末清初八角形構件四出頭官帽椅 *

54cm (w)、42.5cm (d)、101cm (h)、44cm (sh)

* 劉柱柏：《明式黃花梨家具：晏如居藏品選》，三聯書店（香港）有限公司，2016，頁 82，第 13 藏品。

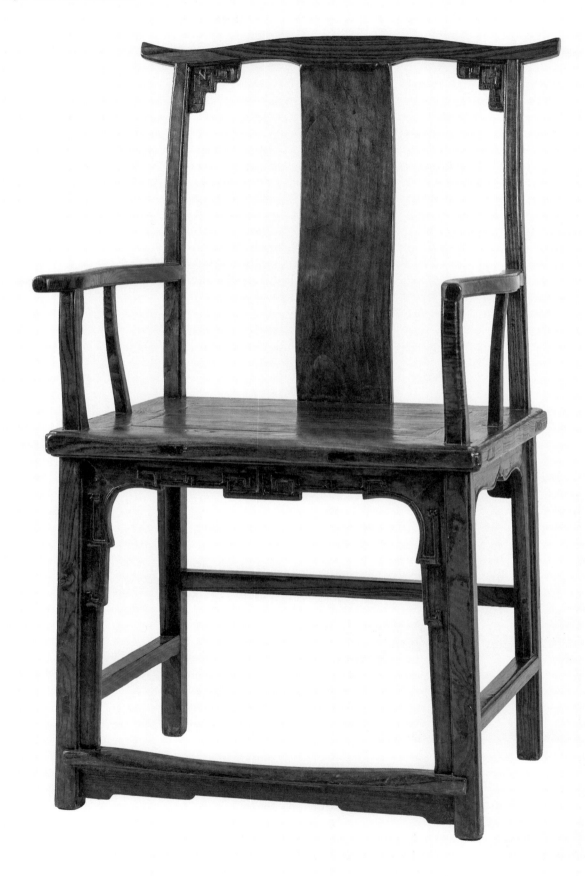

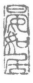

為清代家具常見做工。腳棖採步步高樣式，正面腳棖下安曲尺形角牙。

這組椅子的優點在於布置有度，造型簡練而不單調。方材做工，容易平板呆滯，工匠於是做出弓形搭腦、三彎狀扶手和壼門牙子，為硬直線條增加變化；他又將角牙，做為類近形態，上下呼應，令不同部件和諧結合，構思縝密細緻。

線腳做工是這組椅子另一動人之處。除搭腦外，椅子背柱、扶手、邊抹和腿足每根方材四邊都削去棱角，做為委角線，手工細巧，為椅子添上柔和效果。

此堂椅子既有明式家具簡約造型，又兼具清式家具崇尚裝飾的特點，是由明式家具過渡清式家具的典範例子，而且八張一堂，尤其難得。

收藏小記

黑國強先生（Andy Hei），香港經銷明清家具著名經銷商黑洪祿先生（H. L. Hei）之公子，第二代明式家具經銷商。國強兄除經營“研木得益”家具店外，每年還舉辦典雅藝博（Fine Art Asia）博覽會，讓藝術品經銷商和收藏家聚首一堂，交流經驗。典雅藝博自 2006 年首辦，至今已是第 15 屆。遺忘了是哪一年，參觀典雅藝博，於不同展銷攤位，皆見到這張清代製作，又保留明式家具意趣的四出頭官帽椅。承國強兄幫忙，聯絡不同展銷商，將它們集全，這一堂八張椅子成為晏如居細木家具珍藏。

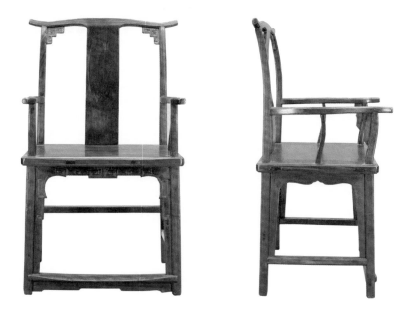

14　Southern Official's Hat Armchair ［*Nanguanmaoyi*］

Late 18th – Early 19th Century
Yumu (Chinese Northern Elm)
57 cm (w) 45 cm (d) 116 cm (h) 51 cm (sh)

椅

清中期　十八世紀末至十九世紀初

榆木南官帽椅

南官帽椅指搭腦和扶手皆不出頭的靠背椅。此椅搭腦中間凸起，稍向後彎，形成靠枕，兩端挺拔上揚，與椅背立柱以翹角相交，整體外形猶如飛簷。靠背板呈 "S" 形，以獨板做成。後腿和椅背立柱，扶手和鵝脖皆以一木連造。座面席面籐屜，設 "S" 形聯邦棍。邊抹為素混面壓上下邊線。座面下四面均設高拱羅鍋棖，並加矮老，結構牢固。腳棖採步步高樣式，前腳棖下安羅鍋狀牙條，手工嚴緊。

這張椅子用材不大，側腳收分十分明顯，後腳之間的闊度為 55 厘米，搭腦的闊度為 49 厘米，兩者相差 6 厘米；椅背立柱則下粗上窄，底端比頂部粗了約 1 厘米。背板形態也是下寬上窄，底部闊 14.5 厘米，而上端則闊 13 厘米。此外，搭腦和椅背後柱的交接處、扶手和鵝脖的相交處，都採用了煙斗袋榫，榫頭做為翹角，和一般渾圓做工迥然不同。這等做法令此椅格外高挺聳峙，線條也變得巉刻硬直。

別例參考

Friends of the House: Furniture from China's Towns and Villages 錄有一山西黑漆榆木南官帽椅，外形做工十分類近。該椅搭腦高翹，形同飛簷。搭腦和後背立柱相交處、扶手和鵝脖相接處均裝有角牙，座面下做成壺門券口（頁 65）。又《可樂居選藏：山西傳統家具》記有榆木南官帽椅，做工也參差相近（頁 103）。

收藏小記

細木南官帽椅不難覓得，但要尋得一張南官帽椅，靠背板既是獨板，又光素無飾，

南官帽椅
明萬曆刊本《西遊記》插圖

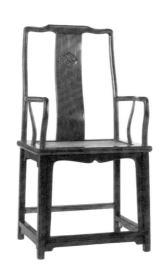

黃花梨實例比較

晏如居藏明末雙螭紋南官帽椅 *

58cm (w)、45cm (d)、115.5cm (h)、53.5cm (sh)

* 劉柱柏：《明式黃花梨家具：晏如居藏品選》，三聯書店（香港）有限公司，2016，頁 87，第 14 藏品。

晏如居藏有黃花梨雙螭紋南官帽椅，造型柔和婉順，展現江南一帶家具風格。該椅搭腦和後柱、扶手和鵝脖同樣採用煙斗袋榫交接，但榫頭線條圓轉流暢，不見棱角，見《明式黃花梨家具：晏如居藏品選》，頁86。這張榆木南官帽椅，渾身光素，雖形制相同，但風格峭拔瘦硬，凸顯山西家具獨特地域特色。

展現明式家具風華的，卻可遇不可求。一天，我跟中國傳統家具專家柯愓思（Evarts Curtis）聊天，談到這個事情。柯先生在上海成立"善居上海古典家具"（Shanju Shanghai Chinese Antique Furniture and Works of Art），經營古典家具業務。他說藏有一張從前屬 Flacks M. D.（馬科斯）的南官帽椅，承柯先生割愛，這張椅子歸入晏如居中。

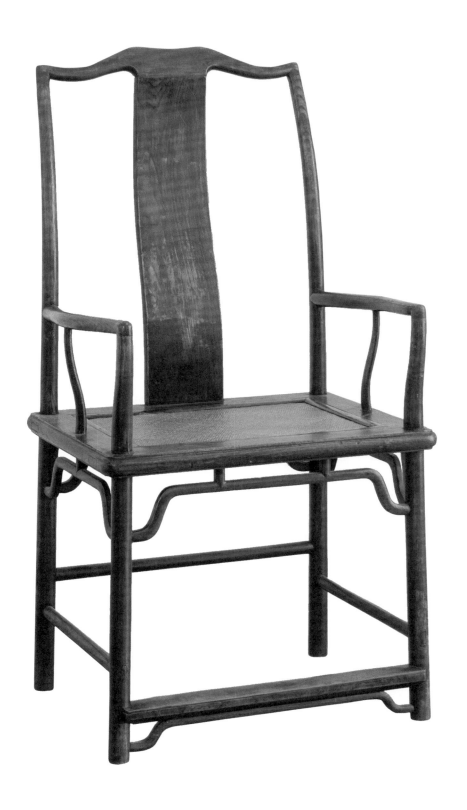

15 Pair of Low Back Southern Official's Hat Armchairs [*Nanguanmaoyi*]

Mid 17th – Early 18th Century
Huanghuali
57 cm (w) 43 cm (d) 95 cm (h) 49 cm (sh)

清早期　十七世紀中至十八世紀初

黃花梨方材矮靠背南官帽椅一對

南官帽椅指搭腦和扶手皆不出頭的椅子。王世襄《明式家具研究》將南官帽椅分為高靠背和低靠背兩類，但兩者的高度差異，卻未有清晰闡述。從目前出版的收藏圖錄所見，矮靠背南官帽椅高 88 厘米至 100 厘米，座面不高於 50 厘米；高靠背南官帽椅，一般高於 110 厘米，座面高於 50 厘米。高靠背南官帽和矮靠背南官帽椅的扶手皆裝於背柱中間或稍高位置，結構相近。

此對南官帽椅，屬矮靠背形制，通體以黃花梨製作，光身素雅，不見雕飾，包漿溫潤晶瑩，有古樸之致。

搭腦後彎，中間稍稍凸起，左右兩端微微向下，與後柱以夾角相接，交接處做為圓角，工藝精巧講究。扶手設於背柱中間，微向外彎，以格肩榫與鵝脖相交，接合處做為優美弧線，手工考究細緻。聯邦棍削為 "S" 形，以配合鵝脖和扶手形態。背板呈 "S" 形，線條柔順優美，兩塊靠背板紋理相近，漂亮雅致，顯然為一料所製，殊為難得。椅盤下裝直身刀板牙條和直身牙頭，做工簡練明快。腿足間施以步步高腳根，屬明式家具傳統工藝。

方材用料，成品容易流於板硬呆滯，工匠於是把每

別例參考

《明式家具研究》錄有一圓材三欞矮靠背南官帽椅，外形做工稍有不同，可資參考。該椅最大的特點是不設背板，而是以三根直柱取代，手法別致（頁 56）。《中國花梨家具圖考》載有一對方材矮南官帽椅，外形與此對非常相近，只是該椅椅盤下採直根加矮老做工，與此對椅子直身刀板牙條手法明顯不同（頁 104，圖版編號 82）。*Masterpieces from the Museum of Classical Chinese Furniture* 錄有黃花梨矮靠背南官帽椅，造型與此對椅參差相類。不同之處在於該椅採圓材做工，座面下裝壺門券口，手法稍有差別（頁 68）。

收藏小記

晏如居所藏的南官帽椅，本皆為高靠背的，矮靠背的未有入藏。一天，家具商說有一張表面貼黃花梨木的軟木翹頭案可供一看。原來頭的貼皮家具難得，遂乘興前往。可惜，那張貼皮案做工

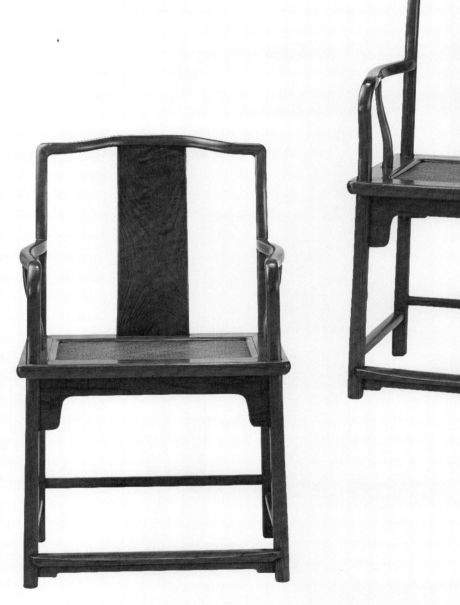
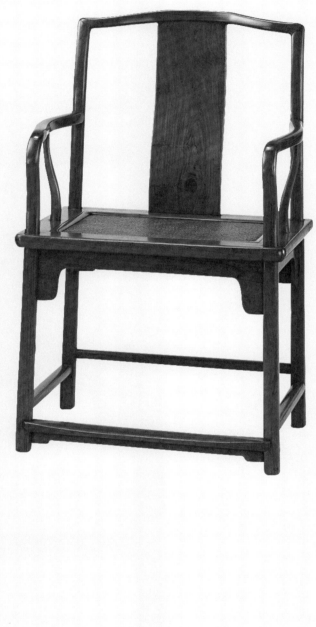

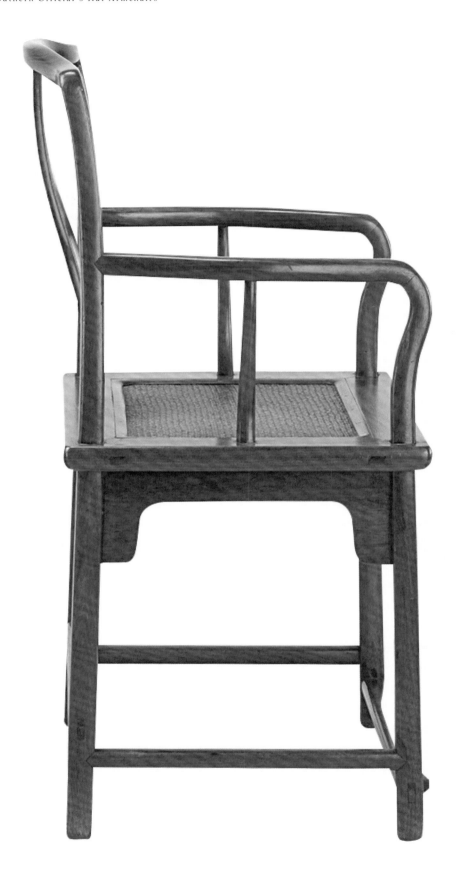

根用材削去棱角，做為扁圓形狀，既可減去峭硬之感，又可寄寓君子外圓內方之意；如此做工，再配合後彎的搭腦，曲線優美扶手和"S"形靠背板，椅子的線條顯得柔和圓順，絲毫不見生硬板直，構思之縝密，工藝之精巧，於此展露無遺。

這對矮靠背南官椅和宋人畫作的扶手椅相似，置於窗前，不礙光線，古雅別致，而且椅子後柱和靠背俱向後彎，較之後背直立的玫瑰椅，憑靠更為舒適。

矮靠背南官帽椅
清康熙刊本《聖諭像解》插圖

較粗糙，不甚喜歡，頗為敗興。轉身離去之際，見到這對黃花梨矮靠背南官帽椅靜處桌上。燈光明亮，背板紋理起伏跌宕，絢麗有致，怦然心動。回家翻查文獻，發現矮南官帽椅例子極少，於是再向好友譚向東先生請益。譚先生是黃花梨、紫檀家具的大數據庫創立者。庫內資料翔實齊備，他指方材矮靠背南官帽椅罕見，約有十對傳世。當時佳士德拍賣行正舉行維勒泰亞洲藝術珍藏拍賣，當中有一對方材矮靠背南官帽椅，外形做工與此對椅子十分相似。該椅原載錄於艾克《中國花梨家具圖考》。有感珍品難得，於是請行家割愛，這對椅子也成了晏如居入藏的首對矮靠背南官帽椅。

16 Pair of Dateable Low Back Southern Official's Hat Armchairs with Sectioned Back Splat [*Nanguanmaoyi*]

AD 1790
Chun mu (Toona sinensis)
58 cm (w) 45 cm (d) 99 cm (h) 51 cm (sh)

椿木透雕矮靠背南官帽椅一對

清 · 乾隆五十五年 一七九〇

椿木為落葉喬木，分為臭椿木和香椿木兩類。臭椿木易於彎曲，或用以製作畚箕、蒸籠等山貨雜器；香椿木，硬度適中，紋理漂亮有致，適用於製作家具。此對南官帽椅，屬矮靠背形制，通體以香椿木製成，形制整飭，工藝講究，做工較藏品 15 黃花梨南官帽椅毫不遜色。

搭腦呈弧形，微向後彎，以煙斗袋榫與背柱相交，榫頭線條圓滑流暢。背柱和後腿、前腿和鵝脖皆以一木連造，用材碩大。扶手呈三彎狀，同樣以煙斗袋榫與鵝脖相接。扶手下設三彎狀聯邦棍。座面平鑲面板，板心三拼。邊抹做為素混面，上下各起有一陽線，平行對稱。座面下裝壺門券口。腿足外圓內方，腳根採步步高腳根樣式，但腿足兩側做為雙腳根，流露魯作家具色彩，前腳根下安直身刀板牙條，結構牢固。

椅子背板做工尤見匠心。背板攢框鑲板，分為三段。上段開光鏤空，雕成靈芝紋；中段圓形開光，

別例參考

《明式黃花梨家具：晏如居藏品選》載有一對黃花梨南官帽椅，造型相近。該對椅子背板以一木連造，素淨無飾，座面下裝直身券口牙子，線條簡練，圓腿直足，腳根下裝羅鍋狀牙子。椅子整體做工簡潔明快，不尚雕飾，意趣和這對椿木的不盡相同（頁 94-95）。

《明清家具（下）》載有榆木卷葉紋南官帽椅，外形相近，但做工較為簡單。該椅子背板以一料做成，上端長形開光，內雕卷葉紋。座面落堂鑲板，邊抹為素混面。座面下裝壺門券口，圓腿直足，腳根下安羅鍋狀牙子（頁 43）。

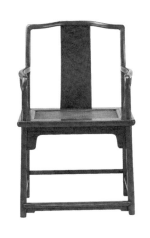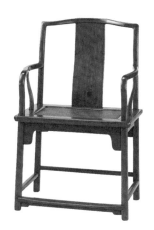

黃花梨實例比較

晏如居藏清初方材矮靠背南官帽椅一對，見本書藏品 15

57cm（w）、43cm（d）、95cm（h）、49cm（sh）

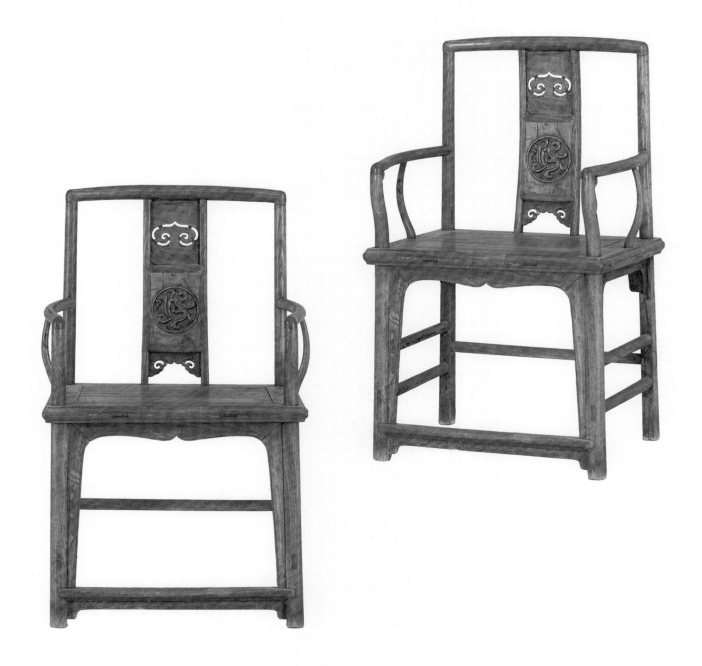

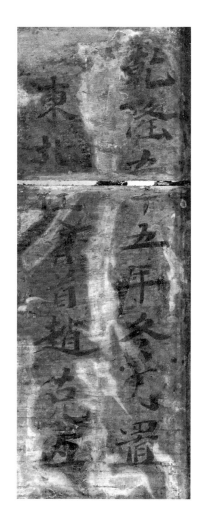

邊沿起線，內裏剷地浮雕螭龍紋，刀工遒勁有力，螭龍回首凝望，形態生動；下段鑲鏤空靈芝雲紋亮腳，做工細緻。此外，工匠在布置上也細心縝密。背板上段和下段落堂鑲板，中段則用平鑲手法，這樣編排，上下兩段和中段一凹一凸，正反對照，線條起伏跌宕，變化有致。

此對椅子繼承明式家具造型簡約的優點，背板做工又別出機杼，於嚴緊結構中，另添新趣，是它動人之處；椅盤下有"乾隆五十五年（1790年）冬"識款，收置年月清楚可知，是另一可貴之處。

透雕靠背南官帽椅
明萬曆刊本《還帶記》插圖

收藏小記

藏品 15 的黃花梨南官帽椅入藏後，一天，老友柯惕思（Curtis）過訪，我把該對黃花梨椅子給他過目，又跟他談了收藏細木家具的想法。承他幫忙，未幾便找到這對椿木南官帽椅。這兩對椅子，一對以優美黃花梨精製，一對以尋常椿木細做，形制相近，工藝精良，不分軒輊，兩者同歸晏如居，實為美事。

出處

這對椿木椅子載錄於中央美術學院編：《中國古坐具藝術》，北京：故宮出版社，2014。頁 150，第 52 藏品。

Mid 18ᵗʰ – Early 19ᵗʰ Century
Zhazhen mu (Hazel wood)
55 cm (w) 40 cm (d) 105 cm (h) 46 cm (sh)

清中期　十八世紀中至十九世紀初

柞榛木雲紋靠背南官帽椅四張一堂

廳堂是接客人的處所，正中多放一長案，左右兩旁擺設椅子。這組南官帽椅子，四張一堂，應是兩張一排，分置廳堂左右。椅子通體以柞榛木製作，造型簡約素雅，做工嚴緊細緻，充分展現明式家具綽約風姿。

搭腦略呈弧形，以煙斗袋榫與背柱相接，榫頭做為圓角，線條流暢圓轉。背柱微向後彎，與後腿以一木連造。背板呈 "C" 形，上端開光，浮雕靈芝紋，刀工利落。扶手呈三彎狀，下設直身聯邦棍。座面為席面，邊抹做為素混面。座面下安直身刀板牙條，底部起細陽線，做工細緻。圓腿直足，腳根採步步高做工，前腳根下裝羅鍋狀牙條，結構堅實。

此組椅子最大特點是鵝脖縮入座面，稍後於前腿，使整體線條增添變化，這也是它們與藏品 15 和 16 的造型迥異之處。

柞榛木見於江蘇南通一帶，這堂椅子以之製作，造型工整，線條流麗，應為江南士紳之物。

南官帽椅
清康熙刊本《聖諭像解》插圖

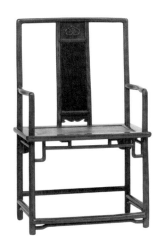

別例參考

《明式黃花梨家具：晏如居藏品選》錄有四張成堂黃花梨扇型南官帽椅，做工稍有不同，該組椅子鵝脖和前腿一木連造，背板攢框鑲板，分為三段，上段浮雕卷草紋，中段落堂鑲癭木面板，下端做出壺門亮角。座面下的牙條，以橫材和直材攢接而成，又以矮老與座面相連（頁 98-99）。《清代家具》載錄清中期榆木髹漆南官帽椅，做工稍有不同，可資對比。該椅出自河北，屬冀作家具，線條剛直。背板分為三段，做工繁複，上段以彎材拼成如意雲紋，中段以短材組成拐子紋，下段同樣以短材做為亮腳。座面平鑲面板，座面下安頂牙根，腿足間裝上步步高棖子（頁 86）。

黃花梨實例比較

晏如居藏清初扇形南官帽椅四張成堂（其一）*

62cm (w)、48cm (d)、115cm (h)、50cm (sh)

* 劉柱柏：《明式黃花梨家具：晏如居藏品選》，三聯書店（香港）有限公司，2016，頁 98，第 17 藏品。

18 Set of Four Southern Official's Hat Armchairs with Higharms [*Gaofushou Nanguanmaoyi*]

Late 18th – Early 19th Century
Hetaomu (Walnut)
56 cm (w) 44.5 cm (d) 97 cm (h) 52 cm (sh)

核桃木螭龍紋高扶手南官帽椅四張成堂

清中期　十八世紀末至十九世紀初

全組椅子皆以核桃木製作，搭腦略呈弓形，中間稍稍隆起，微向後彎，與背柱以煙斗袋榫相交。背柱和後腿、背前腿和鵝脖皆以一木連造。背板呈"S"形，以一木做成，上端方形開光，做為委角，內裏四邊浮雕拐子龍紋，正中刻成回紋，刀工細緻繁麗。下端鏤空，做為壺門亮腳。座面平鑲三拼面板，邊抹冰盤沿，下壓一陽線。座面下，正面裝壺門牙子，其餘三面安素身刀板牙條。腳棖採趕腳棖做工，前後低，兩邊高。正面腳棖下裝直身刀板牙條，結構牢固。

南官帽椅的扶手一般裝於背柱中間或稍高位置，如藏品 17 柞榛木四張一堂的南官帽椅，便是一例，但此堂椅子打破囿限，採《明式家具研究》所稱的高扶手做工。弧形扶手設於背柱高位，然後順勢而下，與鵝脖相交，扶手下裝三彎狀聯邦棍，做工和不出頭圈椅的扶手幾近相同，參差是將圈椅手藝結合到南官帽椅上，兼收並蓄，是這組椅子獨特之處。這樣做法，不僅前臂可以安放，胳臂也可得到支撐，感覺適意舒心。

別例參考

《明式家具研究》錄有黃花梨高扶手南官帽椅，造型和這對椅子非常接近。它的椅背攢框鑲板，分為三段，上段落堂鑲瘦木作地，嵌裝雕龍紋玉片，中段平鑲黃花梨木，下段鑲落堂卷草紋亮腳；不過，它的扶手不設聯邦棍，而且鵝脖縮入，並不是與前腿一木連造，做工稍有區別（頁 55）。《明清家具（上）》錄有黑漆扶手椅，造型和高扶手南官帽椅非常接近，該椅通體黑漆，搭腦中間凸起，稍向後彎，背板素淨，座面落堂鑲板。座面下裝直身券口，做工較為簡約（頁 46）。

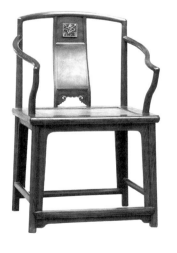

黃花梨實例比較

王世襄舊藏明高扶手南官帽椅 *

56cm (w)、47.5cm (d)、93.2cm (h)

* 王世襄：《明式家具珍賞》，三聯書店香港分店，1985，頁 91，第 49 藏品。

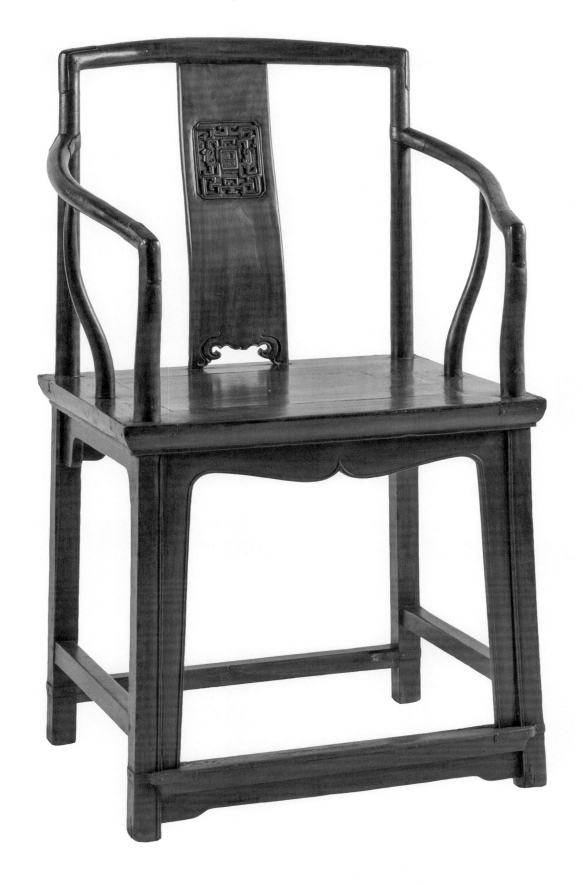

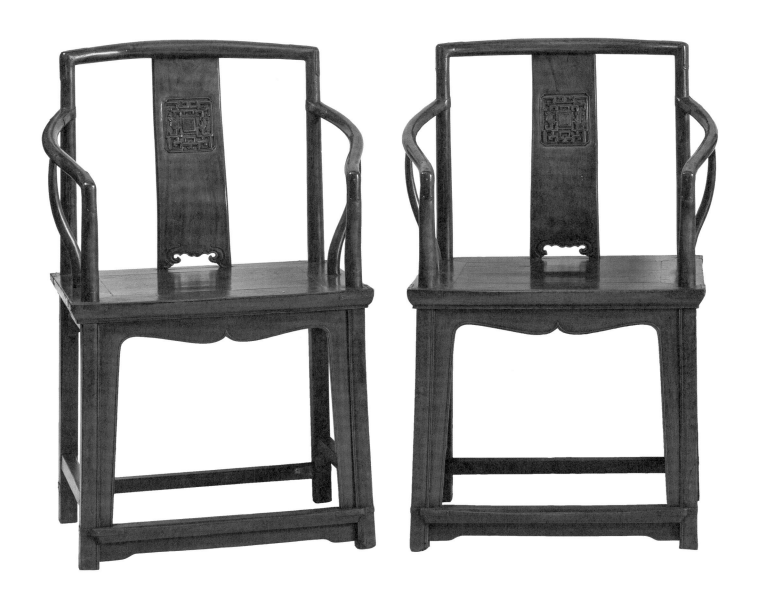

此外，椅子座面上全用圓材，座面下全用方材，暗含天圓地方之意，是此堂椅子另一精巧
構思。

高扶手南官帽椅不常見到，此組椅子造型優美，展現江南家具風格。用材接合處裝有銅活，
手工嚴緊，而且四張一堂，殊為難得。

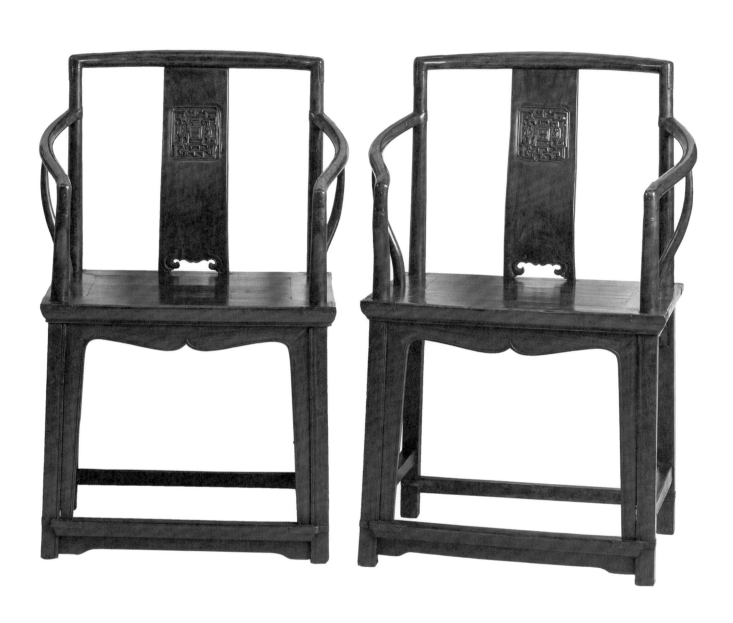

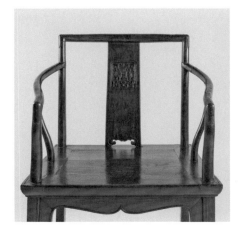

19 Pair of Lamp-hanger Chairs [*Dengguayi*]

Late 18th – Early 19th Century
Jumu (Chinese Southern Elm)
55 cm (w) 41 cm (d) 98 cm (h) 50 cm (sh)



櫸木燈掛椅一對

清中期 十八世紀末至十九世紀初



燈掛椅指搭腦出頭，高靠背，不帶扶手的椅子，因外形像掛油燈的竹製托子而得名。搭腦不出頭，不帶扶手的高靠背椅則稱為一統碑椅。

此對椅子搭腦中間微微隆起，稍向後彎，形成靠枕。出頭處與別不同，不僅稍向上翹，而且大幅向後兜彎，形成誇張弧線，尾端以平頭收結。後柱稍向後彎，線條流暢自然。靠背板為獨板，呈"S"形，板身素淨。座面為席面籐屜，邊抹素混面。座面下，腿足稍帶側腳收分，正面裝有牙條，腳根採前後低、兩邊高的步步高樣式。前腳根下裝有牙子，結構穩固。

牙條除了使腿足結構牢固外，也是裝飾構件。它樣式多變，《明式家具研究》中，椅子座面下的牙子形態便有壺門狀、垂肚狀、羅鍋狀和直身牙板四類。這對椅子的牙條造型獨特，看似呈垂肚狀，兩

別例參考

《明式黃花梨家具：晏如居藏品選》另收錄四張成堂燈掛椅，造型簡約，可資對照。該組椅子搭腦出頭處平直自然，不向上翹，背板稍彎，呈"C"形，座面席面籐屜，邊抹素混面。座面下裝直身刀板牙條，線條簡單利落（頁110-111）。《可樂居選藏：山西傳統家具》也錄有一對山西槐木燈掛椅，形制相近，只是該椅的紗帽式搭腦昂然挺拔，做工不盡相同（頁80-81）。

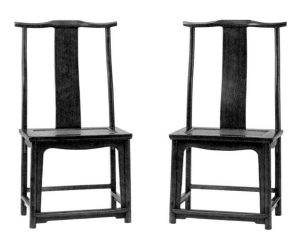

黃花梨實例比較

晏如居藏明末清初大燈掛椅一對 *

58cm (w)、43.5cm (d)、117.5cm (h)、53cm (sh)

* 劉柱柏：《明式黃花梨家具：晏如居藏品選》，三聯書店（香港）有限公司，2016。頁 106，第 18 藏品。

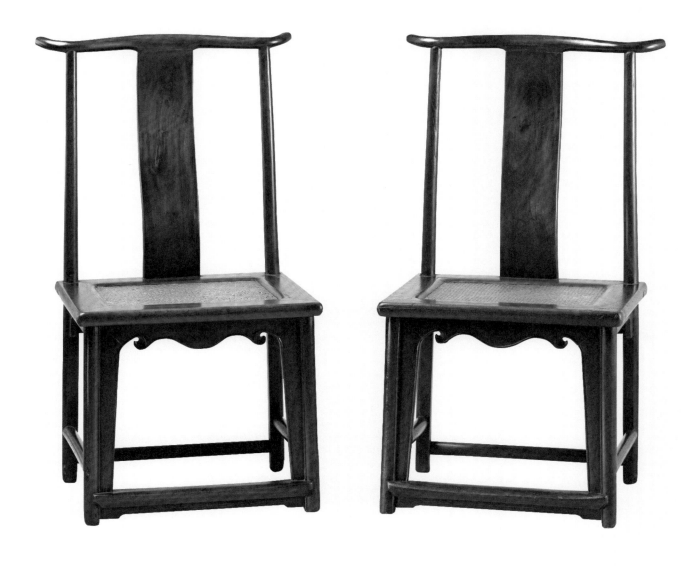

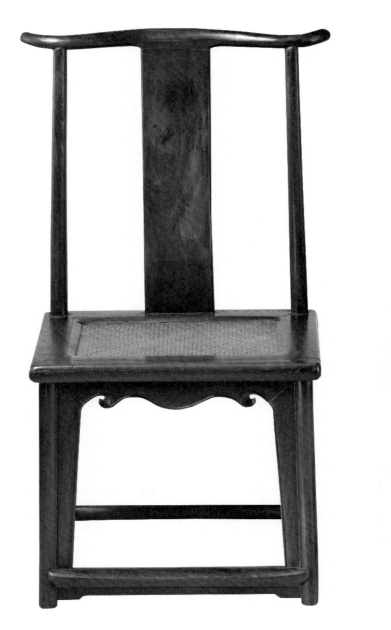
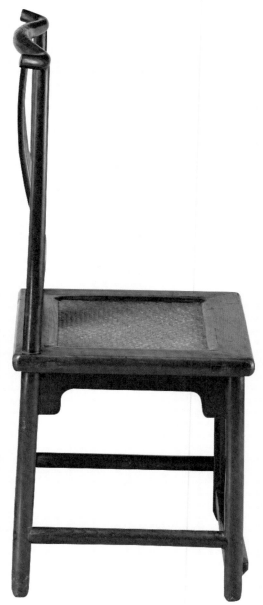

端又做為卷彎形小鉤，外形和壺門牙條也非常類近，叫人難以歸類。細看之下，其實工匠是將牙條做為蝠鼠形態，手法別樹一幟。古人喜以諧聲聯想，寓意吉祥，如以鹿代祿，表示收入豐盛；魚代餘，隱含生活充裕；瓶代平，借代太平無亂。這裏便以蝠、福同音，以蝠鼠寄託福澤緜緜之意。

《明式黃花梨家具：晏如居藏品選》載錄黃花梨大燈掛椅，外形稍近，該椅搭腦中間微微凸起，稍向後彎，做為靠枕，出頭處稍向上翹，座面下裝垂肚狀牙子，形制規矩工整（頁106-107）。相較之下，此對燈掛椅用材細小，流露江南家具意韻。搭腦和牙條做工別致，自為一格，頗有新奇之趣。

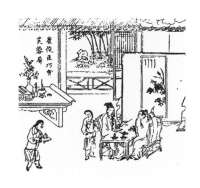

燈掛椅成對
明崇禎刊本《拍案驚奇》插圖

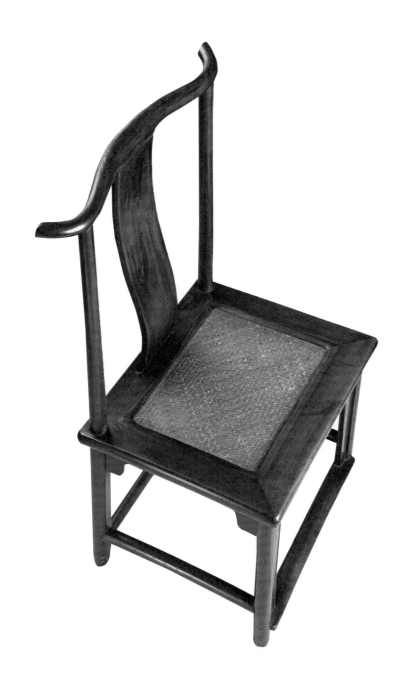

20　Pair of Rose Chairs ［*Meiguiyi*］

Late 18th – Early 19th Century
Yumu (Chinese Northern Elm)
56 cm (w) 45 cm (d) 92 cm (h) 52 cm (sh)

椅

清中期　十八世紀末至十九世紀初

榆木玫瑰椅一對

玫瑰椅屬扶手椅一類，搭腦和扶手俱不出頭，外形和南官帽椅非常接近，不過，玫瑰椅的靠背和扶手與座面垂直，後柱與扶手也是以九十度接合，是它與南官帽椅的顯著分別。此外，玫瑰椅外形小巧，靠背低矮，只稍高於扶手，也是它另一特點。

形制雖然固定，但玫瑰椅靠背、扶手、牙條和根子卻是設計不一，樣式繁多，這或是因為玫瑰椅線條硬直，工匠須運用裝飾部件，令造型不致單調呆板。《明清家具（上）》錄有 4 張玫瑰椅，裝飾手法各不相同，或在靠背和扶手裝上壺門牙子；或在靠背加入彎形背板；或在扶手處打槽裝板，然後在板心開光，做為四面券口牙子；或在座面安設圍欄狀根子（頁 51-55）。

這對黑漆玫瑰椅，以榆木製成，搭腦兩端稍微上翹，與背柱以煙斗袋榫交接。靠背裝上壺門狀牙子。座面板心，落堂起鼓，邊抹冰盤沿，上展下

別例參考

《明式黃花梨家具：晏如居藏品選》載錄一對黃花梨玫瑰椅，也融合不同裝飾手法，做工和此對椅子參差相類。該椅靠背和扶手裝有壺門牙子，靠背和扶手相接處皆鑲有黃銅，座面上又裝橫根加矮老，形同圍欄，整體線條豐富，又不失疏朗雋永之感（頁 120-121）。《風華再現：明清家具收藏展》也記有紫檀玫瑰椅，做工也和該對黑漆玫瑰椅十分相近，只是該對紫檀玫瑰椅椅背直立，不向後彎（頁 94）。

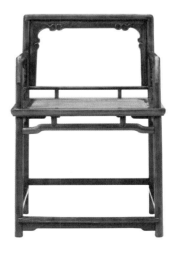

黃花梨實例比較

晏如居藏明末清初玫瑰椅一對 *

66cm (w)、66cm (d)、78cm (h)、50.5cm (sh)

* 劉柱柏：《明式黃花梨家具：晏如居藏品選》，三聯書店（香港）有限公司，2016。頁 120-123，第 22 藏品。

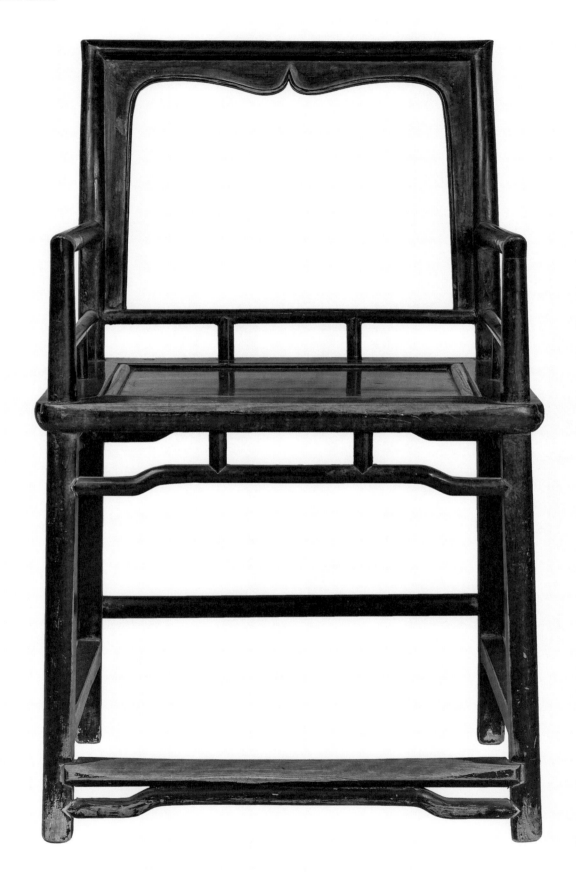

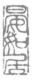

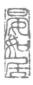

斂，下壓一陽線。座面下安羅鍋根加矮老，與座面橫根加矮老做工上下呼應。腳根採步步高樣式。正面腳根下，裝有羅鍋狀牙條。

這對椅子的最大特點是靠背稍向後彎，一改玫瑰椅靠背與座面垂直的定制，而扶手前端又比後端高了1厘米，令扶手和背柱以斜角相交。這樣做工，既保留了玫瑰椅秀雅俊逸之致，又令整體線條增添變化。坐於椅上，身體可稍向後靠，感覺較為舒適。

紫檀和黃花梨家具，用材貴重，多遵從成制，繩墨規矩，少見破格之作；細木用材，料多價廉，工匠可發揮創意，打破囿限，做成別出心裁之器，這對椅子做工兼顧舒適和美感，形制和一般玫瑰椅不盡相同，充分展現細木家具自出機杼，不落窠臼的特點。

此椅搭腦和椅背後柱交接處、扶手和鵝脖的相交處，都採用煙斗袋榫，而且榫頭做為翹角，做工和藏品14南官帽椅的沒有異致，由此看來，這對黑漆椅子應出自山西。

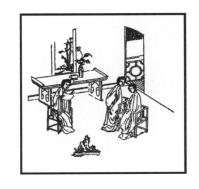

玫瑰椅
清順治刻本《鳳求凰》插圖

21 Horseshoe Armchair [*Quanyi*]

Late 16th – Early 18th Century
Huanghuali
59.5 cm (w) 57 cm (d) 101.5 cm (h) 52 cm (sh)

明末清初　十六世紀末至十八世紀初

黃花梨素圈椅

圈椅以靠背如圈，因而得名，又稱為圓椅或羅圈椅。此圈椅以黃花梨製作，通體光素，不見雕飾，純以線條和木質肌理取勝，展現明式家具簡約韻趣。

椅圈五接，順勢而下，至末端回轉，卷成圓紐狀，線條柔順優美。靠背板以一木做成，呈"S"形，板心紋理跌宕起伏，盡展黃花梨木材本身綿密肌理。背柱與後腿一木連造，抹頭設三彎狀聯邦棍，鵝脖後縮，與前腿分開製作，布局流露蘇作家具韻味。背柱、鵝脖與椅圈相交處，另施以銅條，既加強結構，又用作裝飾。座面席面籐屜，邊抹冰盤沿，分兩段做，上舒下斂，手法純熟。座面下設直身刀板牙條，以格肩榫與腿足相接。腿足全用方材，腳棖採步步高腳棖做工，前腳棖下裝刀板牙子，做工一絲不苟。

布局上，此椅精巧講究。座面上，椅圈渾圓，立柱和聯邦棍也採曲線設計；座面下，腿足、腳棖全用方材，整個構思明顯是運用天圓地方意念，而最細緻之處是座面下不用直棖，改用羅鍋頂牙棖。羅鍋頂牙棖兼具彎曲和平直線條，可以作為由圓到方的過渡，線條轉折也變得流暢自然，沒有突兀不調之感，也是此椅讓人細味之處。

別例參考

羅鍋頂牙棖黃花梨圈椅，除此例外，僅《楮檀室夢旅：攻玉山房藏明式黃花梨家具》另錄一例。該頂牙棖圈椅，椅圈五接，外形做工與此椅非常類近。不同之處在於該椅背板上端為鏤空如意開光，內雕螭龍紋，底部另浮雕魚躍碧波圖案，裝飾較為華美（頁 28-29）。圈椅線條流麗簡約，丹麥建築師 Hans J. Wegner（1914-2007）從中得到啟發，製造出叉骨椅 Wishbone Chair。叉骨椅造型既像圈椅，也像燈掛椅，設計是將圈椅的靠背改為弧型搭腦，然後安裝在前傾的後腿上，借以取代圈椅的鵝脖和扶手。靠背板則做成"Y"形，配合搭腦做工，以增強支撐。自上世紀 40 年代推出後，叉骨椅已成歐洲椅子的經典造型。

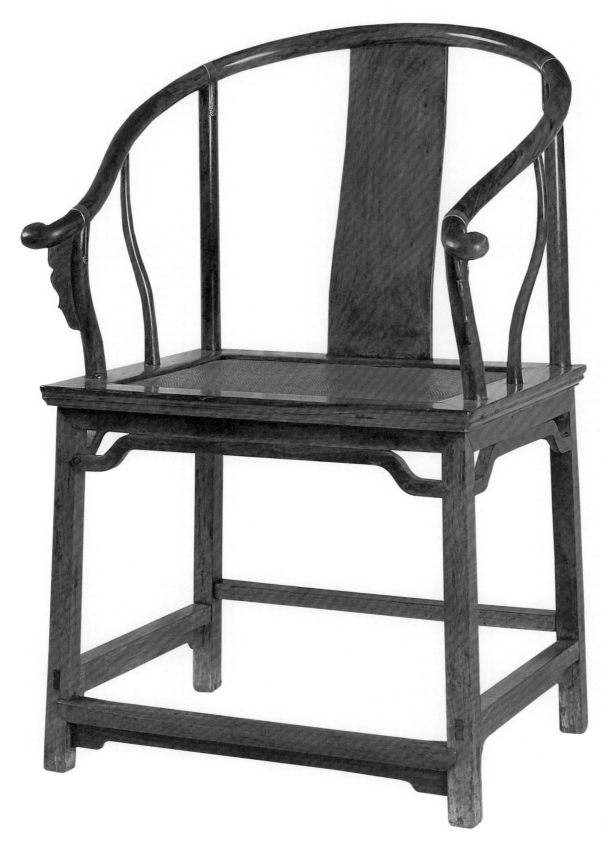

二、椅 ｜ 21 黃花梨素圈椅

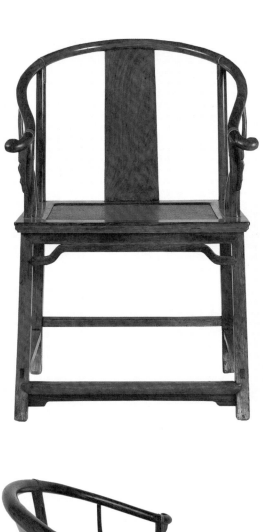

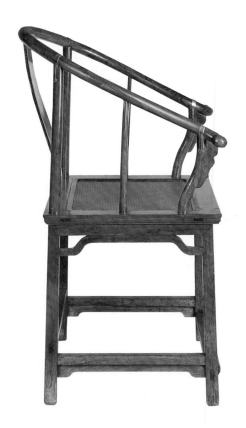

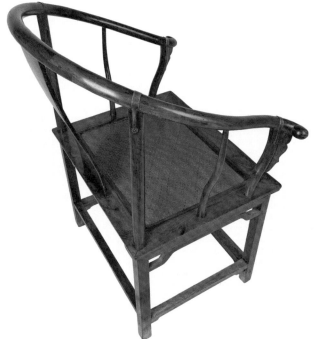

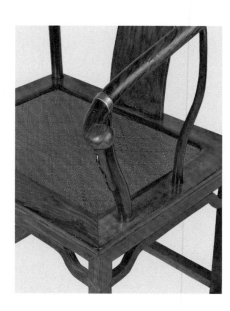

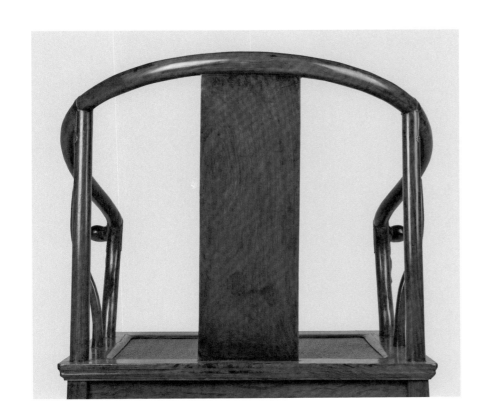

圈椅
明末清初刊本《畫中人傳奇》
插圖

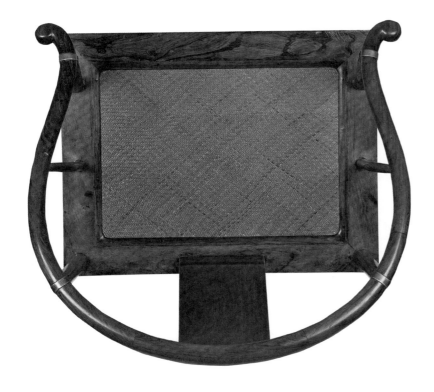

22　Pair of Horseshoe Armchairs [*Quanyi*]

Late 18th – Early 19th Century
Jumu (Chinese Southern Elm)
57 cm (w) 44.5 cm (d) 79 cm (h) 48.5 cm (sh)

欅木螭龍紋圈椅一對

清中期　十八世紀末至十九世紀初

這對圈椅，外形與藏品 21 黃花梨圈椅相近，但細節做工稍有不同。椅子通體以欅木製作，小巧別致，線條婉麗優美，盡展江南家具特色。弧形靠背順勢而下，在扶手末端稍向外翻，卷成蟜頭狀。椅圈三接，殊為難得，下裝三彎狀聯邦棍，曲線柔順自然。椅背立柱和後腿、鵝脖和前腿皆以一木連造，用材碩大。鵝脖和扶手相交處設有角牙，做工嚴緊。靠背板以獨板做成，呈"S"形，上端圓形開光，錦地浮雕螭龍紋，刀工綿密細緻，下端做出壺門亮腳。座面平鑲板心，邊抹為素混面。座面下安壺門券口，做法與藏品 21 明顯有別，也屬明式家具常見做工。腳棖前後低、兩邊高，為趕腳棖樣式。前腳棖下安有角牙，結構牢固。

除了線條柔和秀麗外，這對椅子細部做工尤其用心。靠背板的壺門亮腳和座面下壺門牙條互相呼應，和諧有致。扶手前端刻有卷草紋，形態簡約，

別例參考

《明式黃花梨家具：晏如居藏品選》錄有一黃花梨卷草紋圈椅，外形十分相近，只是該對椅子的靠背板帶有雕花牙子，前腳棖下裝羅鍋狀牙條，做工稍有不同（頁 72-73）。*Friends of the House: Furniture from China's Towns and Villages* 也載有一榆木黑漆圈椅，做工相類。該椅髹上紅漆和黑漆，椅圈稍為扁平，靠背板上端分別淺雕圓形和方形"壽"字圖案，下端則做出高身亮腳，前腳棖下有羅鍋狀牙子（頁 70-71）。

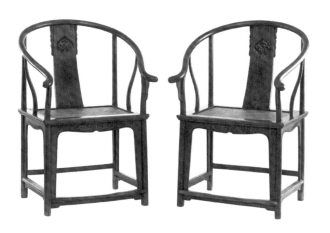

黃花梨實例比較

晏如居藏明末清初卷草紋圈椅一對 *

59cm (w)、45cm (d)、100cm (h)、52.5cm (sh)

* 劉柱柏：《明式黃花梨家具：晏如居藏品選》，三聯書店（香港）有限公司，2016。頁 72，第 10 藏品。

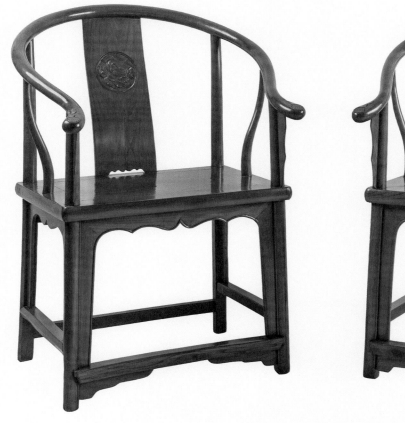
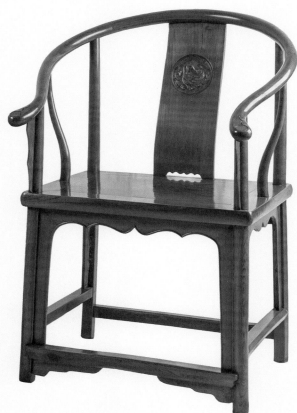

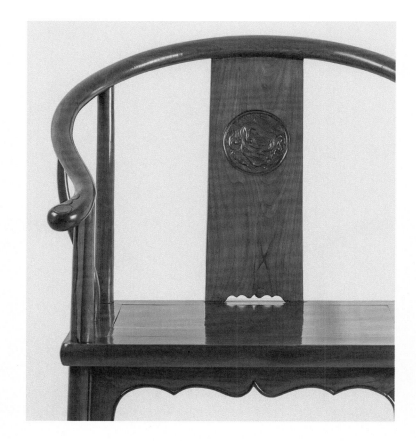

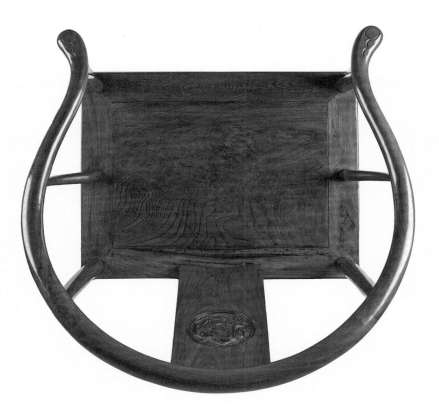

刀工瀟灑自如，工匠更在旁邊做出小臼窩，增添觸感。前腳根下不採直身或羅鍋狀牙子，而用曲線狀角牙，也是要配合牙條和靠背板亮腳做工，凸顯輕盈流麗之感。

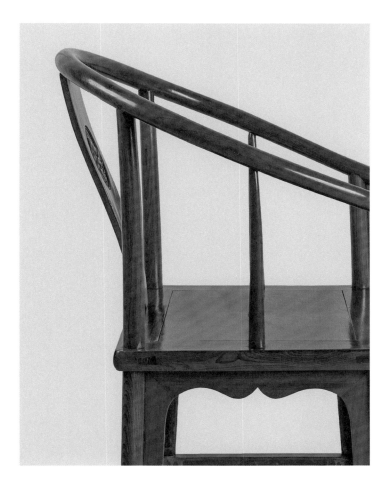

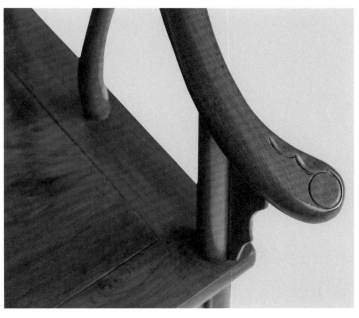

23 Folding Reclining Armchair with Footrest [*Zhihoubei Jiaoyi*]

Late 16th – Early 18th Century
Huanghuali
79 cm (w) 117 cm (d) 109 cm (h) 55 cm (sh)

黃花梨交椅式躺椅

交椅式躺椅，承胡床之遺意，可供折疊，明代《三才圖會》稱之為醉翁椅。清代《老老恒言》描述更為細緻，指醉翁椅做工是"斜坦背後之靠而加枕，放直左右之環而增長"，是將靠背後傾，然後加上靠枕，又將左右弧形扶手變為直長扶手。坐躺時，身向後倚，頭傍靠枕，腿足輕鬆舒展，分置左右，感覺閒適寫意。這種椅子在明清兩代頗為流行，清代《看山閣集》說它樣式頗多，做工大同小異。

閒居生活，舒適自在，醉翁椅可躺可坐，又可折疊，搬動方便，自然深受喜愛。仇英（1494-1552）《梧竹書堂圖》繪畫明亮開敞的書室。書堂外，清風徐送，修竹搖曳；書堂內，書桌臨窗而放，上置文具書冊，文士在醉翁椅閉目養神，意態優閒。唐寅（1470-1524）《桐蔭清夢圖》則繪有一文士躺於醉翁椅上，在樹蔭下閉目少寐，衣襟敞開，放任自然，忘卻煩憂。

傳世的交椅式躺椅不多，此張躺椅，以後傾靠背、靠枕、長扶手、籐屜座面、折疊腿足、平直底足和腳踏組成，外形猶如靠背後傾的直後背交椅，與《三才圖會》和《老老恒言》所記十分類近，而且通體以黃花梨製作，殊為罕有。

椅子靠背後傾，呈 120 度仰角，躺坐其上，感覺舒適。搭腦平直，兩端出頭，出頭處鏤為卷雲狀，手工細緻。搭腦下的空間裝上橫棖，分成上下兩層間格，當中置放半圓形靠枕。扶手前端稍向外翻，做為圓餅狀，線條流暢自然。

別例參考

交椅式躺椅時常搬動，容易損壞，傳世不多，黃花梨製的更是鳳毛麟角，*Masterpieces from the Museum of Classical Chinese Furniture* 錄有一黃花梨交椅式躺椅，高 72 厘米、寬 92 厘米、高 101 厘米，外形與此黃花梨躺椅非常類近。它靠背後傾，上端裝開光鑲雲石縧環板，靠枕呈托子狀，以兩根小柱，與搭腦相連。鵝脖和後腿相交處也鑲有角牙（頁 76 -77）。

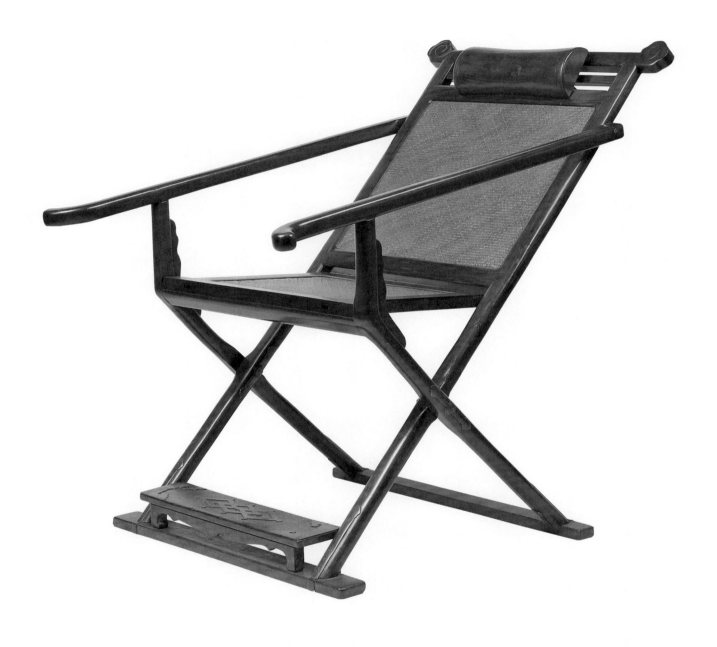

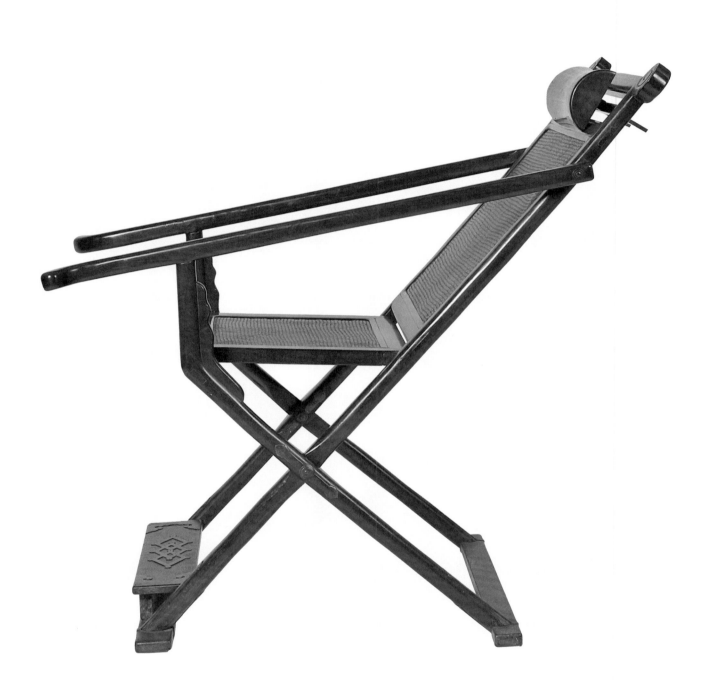

跟藏品 24 柞榛木躺椅不同，此椅後腿、鵝脖以及兩者相交處
的角牙以分料製作，這是由於黃花梨木罕貴，工匠只能以精
巧的榫卯接合構件，以節省用材，做工較以一料做成的更為
講究。

交椅式躺椅
明·唐寅《桐蔭清夢圖》局部。作
者題七言絕句："十里桐陰覆紫苔，
先生閒試醉眠來；此生已謝功名
念，清夢應無到古槐。""醉翁椅"
此名不言而喻。

帶腳踏交椅式躺椅
17 世紀佚名畫家

24　Folding Reclining Armchair [*Zhihoubei Jiaoyi*]

Late 18th – Early 19th Century
Zhazhen mu (Hazel wood)
64 cm (w) 113 cm (d) 94 cm (h) 44 cm (sh)

柞榛交椅式躺椅

清中期　十八世紀末至十九世紀初

此張躺椅，通體以柞榛木做成，包括後傾靠背、靠枕、直長扶手、籐屜座面和折疊腿足，外形與藏品 23 黃花梨躺椅頗為相近，不過細部做工不盡相同，手法有異。

靠背以方框做成，席面面心，上方安仿竹圓形靠枕。扶手直身，裝於背柱上端，順勢而下，前端微向外撇，成小鈎狀，線條流麗圓轉。前腿和背柱以一木做成，堅實牢固。座面席面籐屜，邊抹用方材，質樸無飾。前腿和後腿相交處，裝有活鉸。底足平直貼地，承托平穩堅實。正面腿足間不設腳踏，是與藏品 23 不同之處。

一般來說，柞榛木少見大材，不過這張躺椅用材壯碩，與別不同。它的後腿和鵝脖相交，接合處安上角牙，一般做法是像藏品 23 一樣，用三根木材接合做成，這裏工匠卻不惜用材，以一整塊木料削切製作，用材之大，可以想像，也是此躺椅難得之處。

別例參考

交椅式躺椅傳世不多，就算以細木製作的，也難得一見。《明式家具研究》記南京博物館藏有黑漆交椅式躺椅，外形相近。該椅從洞庭東山徵集而得，軟木黑漆，靠背席面，有一穿帶作支承，前方兩腿之間有腳根（頁 68）。

張金華《維揚明式家具·續編》另收錄了一柞榛躺椅，有活動靠背。靠背可因應需要更動角度，但該椅不可折疊（頁 96-107）。

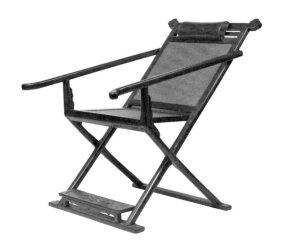

黃花梨實例比較

晏如居藏明末清初交椅式躺椅，見本書藏品 23

79cm (w)、117cm (d)、109cm (h)、55cm (sh)

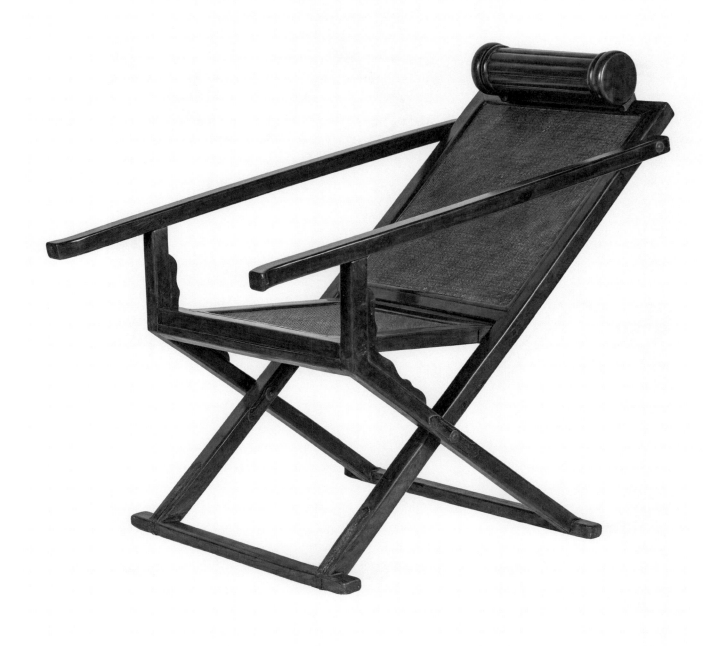

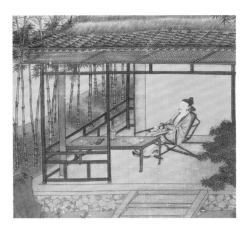

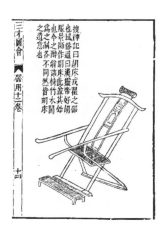

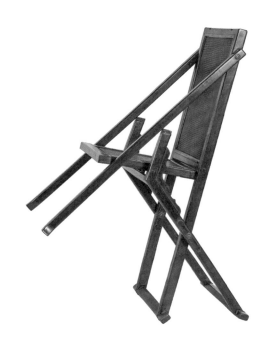

直後背躺椅
明仇英《桐陰晝靜圖》局部。原圖藏於
臺北故宮博物院（約 1494-1552）。

明萬曆刊本《三才圖會》

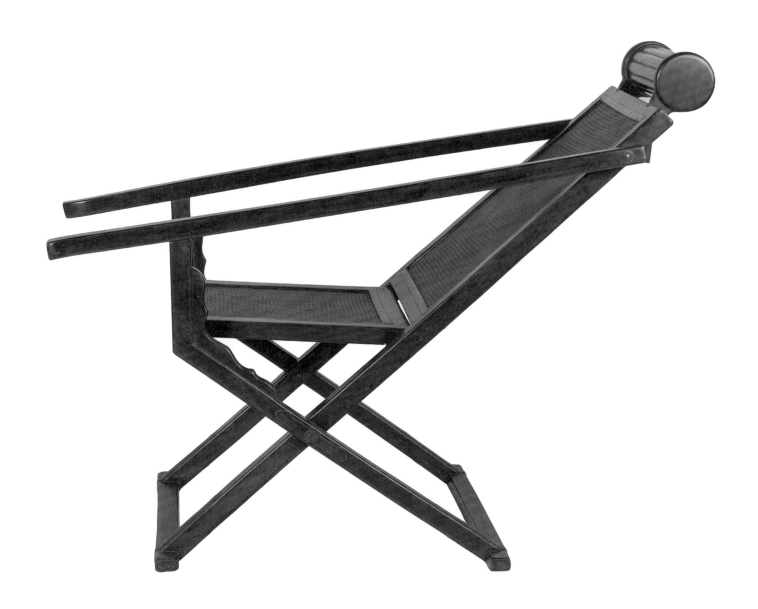

25　Roller Footstool [*Guntong Jiao Ta*]

Late 17th – Early 18th Century
Zhazhen mu (Hazel wood)
66 cm (w) 41 cm (d) 17.5 cm (h)

柞榛滾筒腳踏

清早期　十七世紀末至十八世紀初

滾筒腳踏最早見於明代高濂（活躍於 1573-1620）《遵生八牋·起居安樂箋·下卷》，構思別出心裁，與常見的平面腳踏迥異其趣。它的做法是將踏面以中棖分開，左右各裝中間粗、兩端幼的滾筒。踹動滾筒，可刺激足底湧泉穴，收行氣活血之效。類近記載也見於文震亨（1585-1645）《長物志》。

這個柞榛木滾筒腳踏，呈長方形，集滾筒腳踏和平面腳踏之長，形制與《遵生八牋》和《長物志》所記不盡相同。它一端裝有兩個齒輪狀滾筒，用以刺激湧泉穴，另一端做為平直踏面，以便踏腳，做工兼收並蓄，別為一類。

滾筒腳踏一般應橫放，方便雙足轉動滾筒，但這個腳踏做工獨特，卻是直放，滾筒一端靠近椅子或床榻，這樣雙足既可放在滾筒上，刺激穴位，又可稍稍移前，放在平直踏面上。若是橫放，則滾筒難以轉動，無法收刺激之效。

滾筒腳踏
明萬曆刊本
《魯班經匠家鏡》插圖

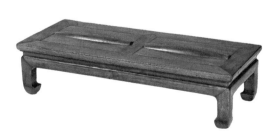

別例參考

這樣做工的腳踏不常見到，現就滾筒腳踏和平面腳踏各舉一例，以資對比。《明式黃花梨家具：晏如居藏品選》錄有黃花梨滾筒腳踏，做工和高濂《遵生八牋》所記的非常類近。踏面以中棖分開，左右各裝中間粗、兩端幼的滾筒，用以刺激腳底（頁 134-135）。《風華再現：明清家具收藏展》錄有踏面平直的黃花梨腳踏。該腳踏邊抹冰盤沿，下壓一陽線。踏面下設小束腰，直腿內翻馬蹄足，外形猶如小方桌（頁 198）。

黃花梨實例比較

晏如居藏明末清初滾筒腳踏 *

75cm (w)、31cm (d)、
19cm (h)

* 劉柱柏：《明式黃花梨家具：晏如居藏品選》，三聯書店（香港）有限公司，2016。頁 134，第 27 藏品。

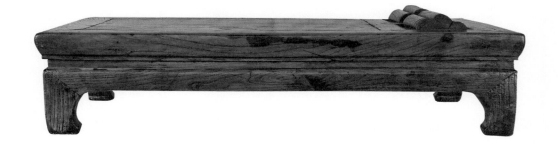

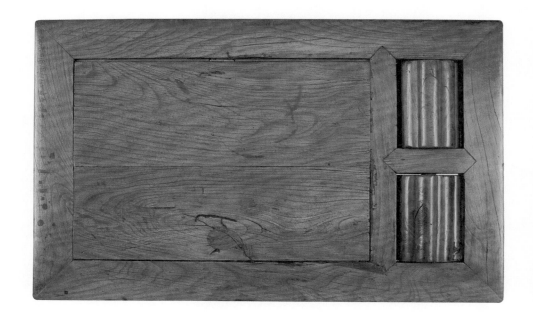

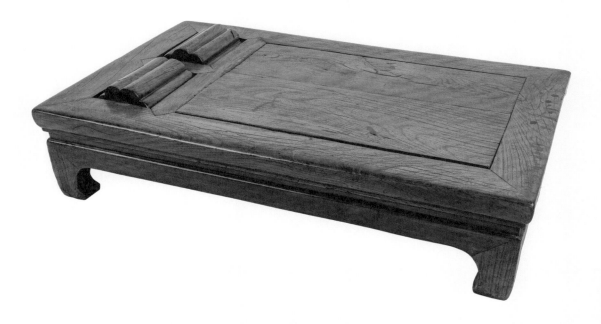

凳

STOOL

26 Folding Stool [*Jiaowu*]

Late 18th – Early 19th Century
Hongmu (Red wood)
47 cm (w) 39.5 cm (d) 43 cm (h)

紅木交杌

清中期 十八世紀末至十九世紀初

交杌，又稱胡床，趙翼（1727-1814）指它是漢人由席地而坐轉為垂足而坐之始（《陔餘叢考‧卷31》），造型可見於敦煌莫高窟 420 窟頂東 "觀音普門品" 的 "商人遇盜匪" 一節壁畫和宋摹本《北齊校書圖》。交杌結構簡單，"施轉關以交足，穿便條以容坐"（陶穀〔903-970〕《清異錄‧卷下》），一般採八根直材做工，即以兩根直材加上軟屜做為座面，左右各以兩根直材交接相叠，加上活鉸，做為腿足，然後在前腿和後腿下方，各以一根直材做為著地底足。

這張圓材交杌，以紅木製成，採八根直材做法，造型和《北齊校書圖》的非常類近。為方便折叠，工匠一般會將交杌腿足交接處稍稍削平，然後加上活鉸，但這張交杌不採此法，腿足交接處，依舊渾圓無角，線條更顯和諧統一，只是腿足結構難免稍稍減弱。此交杌每個出頭處也以鐵包套保護，做工講究，但鐵件沒有 "鏨花鍍金"，由是看來，它是民間用品，而不是宮廷之物。

別例參考

《明式黃花梨家具：晏如居藏品選》藏有黃花梨交杌，做工相近，只是該交杌安有踏床，結構稍有不同（頁56）。*Friends of the House: Furniture from China's Towns and Villages* 錄有榆木交杌，做工拙樸簡單。它也是基本的八根直材結構，不設踏床，腿足兩根用材相交處稍稍削平，以便折叠。該交杌最特別之處是兩側活鉸以細窄的鐵棒相連用作軸承，做工和這張紅木交杌稍稍不同（頁38-39）。

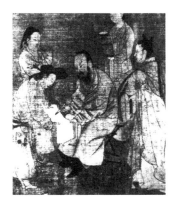

交杌
《北齊校書圖》
局部。波士頓美
術館藏。

黃花梨實例比較

見本書藏品 27 舉例

王世襄清初圓材小交杌[#]

47.5cm (w)、39.5cm (d)、
43cm (h)

《明式家具珍賞》。頁70，第30藏品。

王世襄先生《明式家具研究》收錄的黃花梨小交杌，造型古樸，為清中期製品。交杌，又稱胡床，俗稱馬閘，本為北方遊牧民族坐具，後傳入中土，《後漢書》已有漢靈帝好胡床的記載。王先生該張黃花梨交杌通體採用圓材，著地兩根底足也無例外，與一般將底足著地部分削平的做法迥異，造型和宋摹本《北齊校書圖》中的几無異致。近日偶翻王先生《自珍集》，讀到這張交杌的一段故事。王先生約於上世紀50年代購入該張交杌。文革期間，世交好友楊乃濟先生由京赴桂，臨別之際，王先生以此相贈，以誌不忘。及後，王先生所藏明式家具，歸上海博物館。一日，楊先生攜交杌造訪，問王先生：「你的家具已經沒有了，不感到有些失落嗎？這一件還給你。」這張交杌便留在王先生身旁。晏如居所藏這張紅木交杌，造型和王先生的非常接近，每次見到這張交杌，也會思及王先生的黃花梨小交杌，不期然憶起王先生和楊先生兩位前輩學者數十年相知相得的交誼，教人神往。

27　Folding Stool with Footrest [*Jiaowu*]

Late 18th – Early 19th Century
Yumu (Chinese Northern Elm)
57.5 cm (w) 37 cm (d) 53 cm (h)

清中期　十八世紀末至十九世紀初

榆木交杌

此榆木交杌形制規矩，以八根用材組合而成，屬交杌範式做工。

座面以兩根方材穿上軟屜做成。交足採四根圓材，交接處稍稍削平，並以銅製鉚釘用作軸承，為交杌傳統做法。底足由兩根直材組成。腿足正面裝有可掀動踏床。踏床床面以一木做成，床面下裝壺門牙條和內翻馬蹄足，做工一絲不苟。

此交杌與藏品 27 紅木交杌迥異之處為杌面兩根直材，雕飾華美細緻，難得一見。正面方材，上下各起一陽線，正中部分，左右各剷地浮雕一螭龍，龍首相向，形態生動，刀法嫻熟精巧。背面方材同樣剷地浮雕卷草紋，圖案線條圓轉流暢，簡潔不繁。榆木交杌甚多，有精緻雕刻的極少，是此交杌彌足珍貴之處。

別例參考

《明式家具珍賞》錄有黃花梨交杌，造型非常類近。該交杌正面橫材同樣飾有卷草紋，雕工較為簡潔。正面腿間也裝有踏床，床身做法，與此榆木交杌幾近相同，差異之處，只在該交杌的踏床嵌有銅活（頁 70）。此外，《明式黃花梨家具：晏如居藏品選》錄有明末清初交椅，該椅正面橫材的螭龍雕飾，也與此榆木交杌螭龍雕飾，造型相近，可資對照（頁 60）。

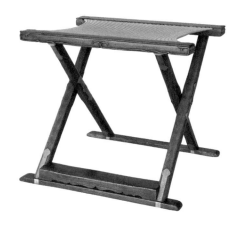

黃花梨實例比較

晏如居藏明末清初交杌 *
58.5cm (w)、40cm (d)、39.5cm (h)

王世襄清初圓材小交杌 #
47.5cm (w)、39.5cm (d)、43cm (h)

* 劉柱柏：《明式黃花梨家具：晏如居藏品選》，三聯書店（香港）有限公司，2016。頁 56，第 6 藏品。
《明式家具珍賞》。頁 70，第 30 藏品。

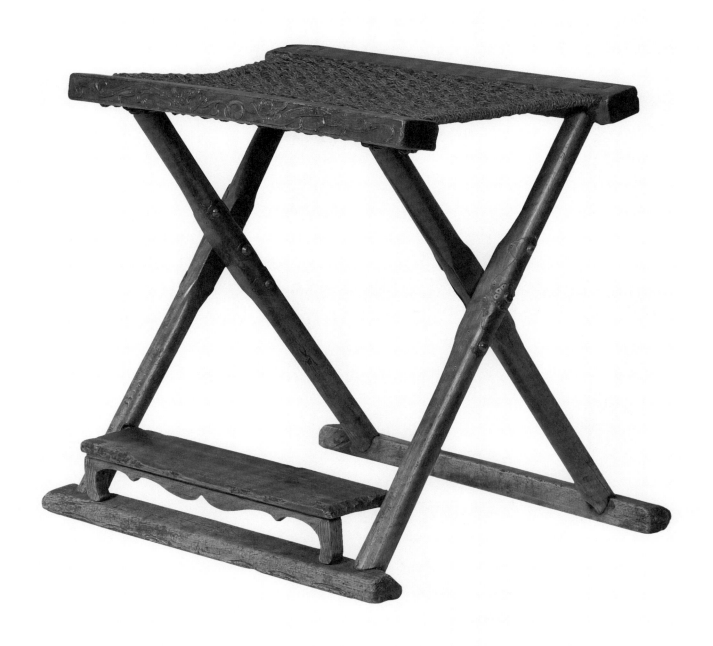

交机輕便小巧，可供折疊，易於攜帶，既用於居室，也用於出遊。今天，我們仍可在鄉村樹蔭下，看到村民坐在交机上，與親朋聊天敘舊。

出處

原載於《中國古典家具與生活環境》，香港雍明堂出版，1998。頁 110，第 7 藏品。

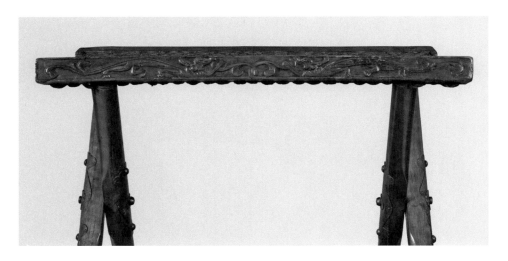

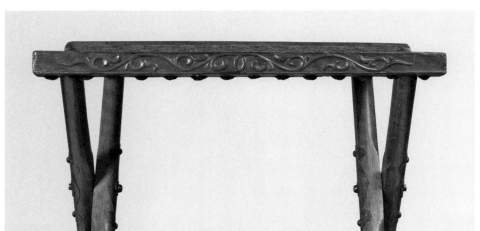

交机
明末木刻版畫

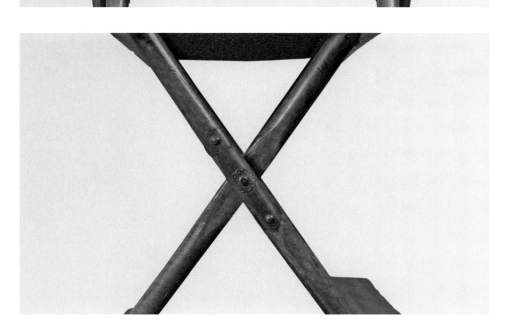

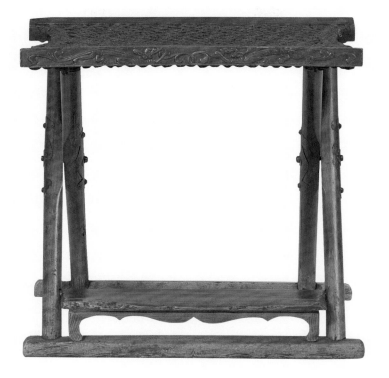

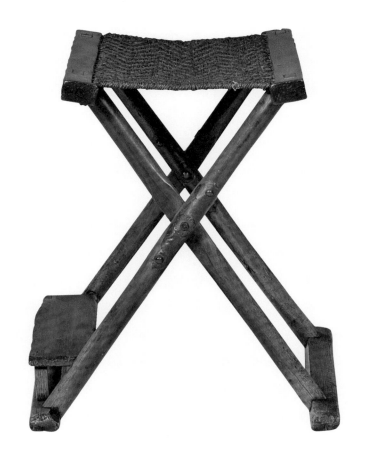

28 Pair of Square Stools with Inscription [*Fang Deng*]

Late 18th – Early 19th Century
Jumu (Chinese Southern Elm)
47 cm (d) 45.5 cm (h)

櫸木帶堂號方凳一對

這對櫸木方凳，造型簡練，看似平實無奇，但細節做工用心講究，展現明式家具設計精粹。

座面為席面籐屜，座面下裝直身刀板牙條和素身牙頭。腿足圓直，足間橫棖採平行布置，結構牢固堅實。

此對凳子的優點在於細緻的線腳工藝。凳子用材必須厚重，否則難以支撐人體重量，但造型不可笨重，否則易有簡陋粗糙之感。工匠在這對凳子邊抹做出素混面壓上下邊線，牙條和牙頭邊緣剔出碗口線，棖子又削為橢圓形，令凳子線條產生細微變化，也為凳子增添了精巧細緻之感，心思縝密細巧。

中國家具有款識者甚少。這對凳子其中一張，底部有"仙桂堂宗記"墨跡，字體清晰可辨，甚為難得。據所得資料，仙桂堂位於杭州，為邵氏後人所建。

別例參考

《明式家具珍賞》錄有黃花梨直足棖小方凳，造型與此櫸木方凳非常類近，不過尺寸稍為細小。此外，它的線腳做工較此櫸木方凳簡單，邊抹、牙條皆光身素淨，沒有線腳修飾，有淳厚之致（頁 59）。
另見本書藏品 30。

收藏小記

方凳為日常用具，傳世不少，但黃花梨無束腰刀板牙條的正方形凳子難得一見。從出版圖錄所見，黃花梨無束腰刀板牙條的凳子，多為長方形。正方形的則較少見到，它們體形較小，座面為板材，兩者何以有此分別，尚待專家探索。

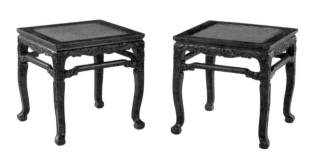

黃花梨實例比較

晏如居藏明末三彎腿方凳一對 *

52cm (w)、52cm (d)、54cm (h)

* 劉柱柏：《明式黃花梨家具：晏如居藏品選》，三聯書店（香港）有限公司，2016。頁 126，第 24 藏品。

從凳子用材、造型、款識來看，這對凳子應出自杭州一帶，屬清中期製品。

"仙桂堂"名稱的由來，或是兼用唐代李商隱《無題》"昨夜星辰昨夜風，畫樓西畔桂堂東"和宋代蘇軾《八月十七日天竺山送桂花分贈元素》："月缺霜濃細蕊乾，此花無屬桂堂仙"的說法，以月宮上的桂花作為華美廳堂的名號。

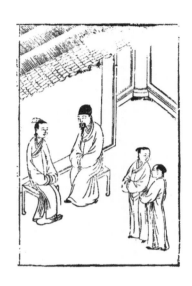

方凳一對
明萬曆刊本《八義雙盃記》
插圖

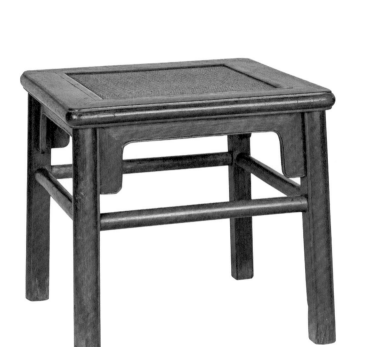

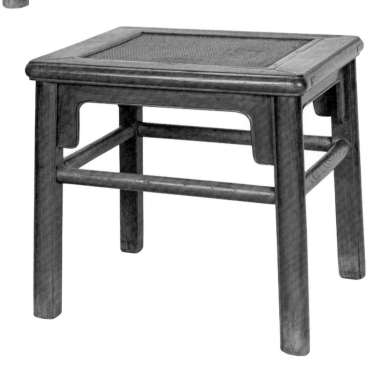

29 Pair of Waisted Rectangular Stools with Crossed Stretchers [*Chanyi*]

Late 18th – Early 19th Century
Jumu (Chinese Southern Elm)
63.5 cm (w) 63.5 cm (d) 44.5 cm (h)

櫸木有束腰十字根方形禪凳一對

清中期　十八世紀末至十九世紀初

這對方形凳子，座面寬廣，線條簡練，造型和宋代李嵩（約 1190-1230）《畫羅漢》圖的禪凳相類。邊抹冰盤沿，上舒下斂，座面平鑲獨板面心。座面下牙條與束腰一木連造，用材碩大。腿足選用方材，與牙條以格肩榫相接。牙條底部起陽線，與腿足線腳雙交圈，手工精細。足作內翻馬蹄足，做工嚴緊細緻。

四面裝上腳根是方形或長方形凳子常見做工，這對禪凳特別之處，在於採用十字根做法。十字根做工是將兩根直材直角相交，再在相交處上下各切去一半，做為榫卯，然後合成十字形態。這張凳子根子本用圓材，為免剔鑿過多，在兩根根子相交處，做為平面，方便結合，也令結構更為堅實。

別例參考

十字根凳子不常見到，《明式家具研究》錄有黃花梨十字根長方凳，造型相近。該凳板心，邊抹冰盤沿，束腰與牙條一木連造。牙子和腿足皆見雕飾，腿足間安十字根子（頁 30）。十字根做工也可見於火盆架或面盆架，例子可參上書，頁 221-223、404。

黃花梨實例比較

晏如居藏明末清初方形禪凳一對 *

62cm (w)、62cm (d)、48cm (h)

* 劉柱柏：《明式黃花梨家具：晏如居藏品選》，三聯書店（香港）有限公司，2016，頁 124，第 23 藏品。

方凳
明萬曆刊本《西遊記》插圖

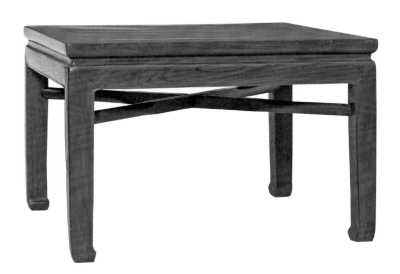

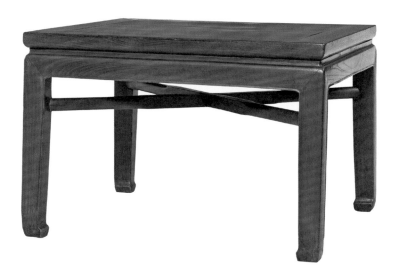

30 Two-seater Bench [*Errendeng*]

Late 16th – Early 18th Century
Huanghuali
84 cm (w) 42 cm (d) 49.5 cm (h)

明末清初 十六世紀末至十八世紀初

黃花梨無束腰刀板牙頭直足直根二人凳

長凳是狹長而無靠背的坐具，因應長短和座面寬窄，可簡分為條凳、二人凳和春凳三類。此黃花梨凳子，長度雖較《明式家具研究》所錄的二人凳短，但座面寬達 42 厘米，與狹長的條凳判然有別，所以仍將之歸入二人凳類。

"偏凳" 是二人凳另一稱呼。這個說法在宋代已經出現，《南宋館閣錄・省舍》記道山堂內的 "黑光偏凳"，其實就是供二人共坐的長凳。逮及清代，范寅（1827-1897）《越諺・器用》，仍謂二人凳為偏凳。用途上，二人凳除作為坐具外，還可以用為食桌，置放酒食，又可用作棋桌，讓二人各坐一端，開局對弈。

此二人凳，通體以黃花梨製作，工藝細緻，做法與形制整飭的條桌殊無異致，充分展現明式家具簡約氣韻。

座面席面籐屜，底下裝兩根穿帶作支承，做工一絲不苟。邊抹素混面，底部壓一陽線，手法省淨利落。邊抹下，裝直身刀板牙條和素身牙頭。牙條和牙頭沿邊起細陽線，刀工圓順自然。四腿圓直，微帶側腳收分，屬明式家具講究做法。腿間圓材根子，採平行布局，結構牢固堅實。

黃花梨凳子中，相同做工的，多屬單人獨坐小凳子，如《明式家具珍賞》所錄長方凳，就是一例（見頁 58，第 8 藏品），二人凳則不多見，這也是此凳難得之處。

別例參考

直身刀板牙條、素身牙頭、腿足圓直的黃花梨二人凳傳世不多，《明式家具研究》錄有兩張方凳，做工相同，但它們皆是供單人獨坐的小凳子（頁 23）。同樣設計的二人凳卻未見收錄。書中收錄的六張二人凳子中，只有一張採圓腿直足設計，不過，該凳腿間不施牙條，而是採羅鍋根加矮老做工，手法有別（頁 41，第 35 藏品）。

二人凳
明萬曆刊本《三遂平妖傳》插圖

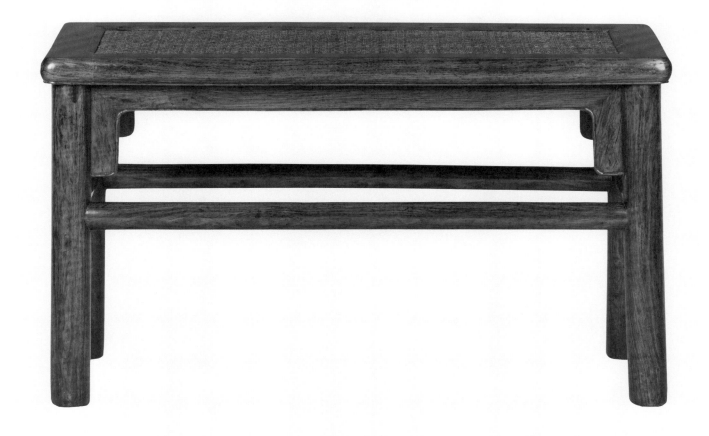

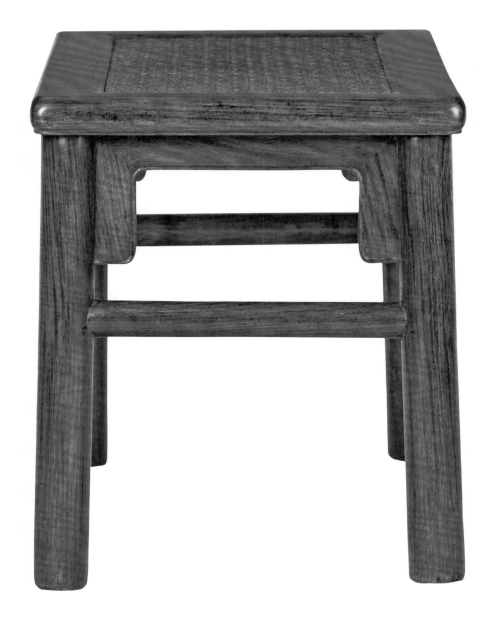

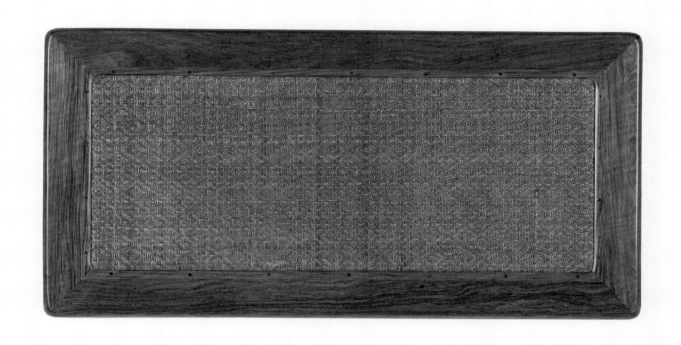

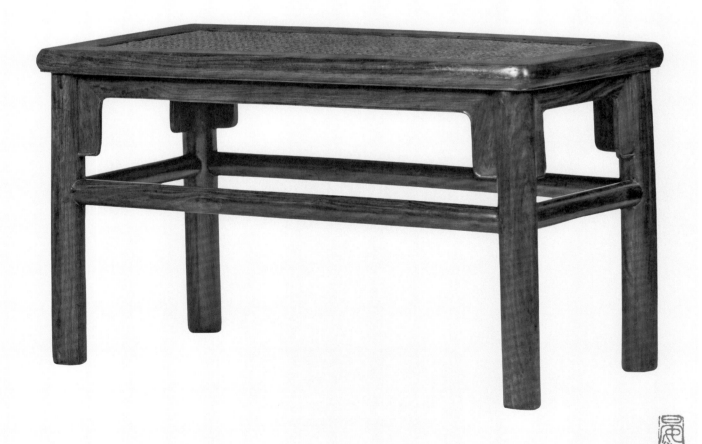

Late 17ᵗʰ – Early 18ᵗʰ Century
Baimu (Cypress)
104 cm (w) 31 cm (d) 50.5 cm (h)

清早期　十七世紀末至十八世紀初

柏木無束腰刀板牙頭直足直棖二人凳

此二人凳，光身素淨，工藝精良，造型與藏品 30 黃花梨二人凳幾近相同，展現明式家具簡約風華。

凳子以柏木製作，渾身罩上紅漆。座面席面籐屜，下有三根穿帶作支承，結構牢固。邊抹做為素混面，手工利落。座面下設直身刀板牙條和素身牙頭，圓腿直足，微帶側腳收分。前方和背面各裝一根直棖，兩側則安兩根直棖，棖子做為橢圓形，手工細緻考究。

柏木主要產於內蒙古南部、華北各省，為北方家具常見用材，清代宮廷家具也有以柏木製作的，如柏木床、柏木邊楠木心隔扇等。不過，柏木容易朽壞，以致傳世柏木家具不多，此二人凳形制整飭，經歷數百年，猶能保存完好，殊為難得。

別例參考

《恭王府明清家具集萃》錄有清中期酸枝木二人凳，造型相近。該凳座面板心，邊抹冰盤沿，下設束腰，直腿內翻馬蹄足，腿間施羅鍋棖加雙環卡子花，做工稍有不同（頁 136-137）。

收藏小記

收藏從來講機緣，有時眾裏尋他，卻一無所獲，有時信步所至，卻不期而遇。晏如居已藏有一對帶束腰黃花梨四面平方凳，本無意再收藏黃花梨凳子。一天，到家具店閑逛，本意是找一張細木方凳，卻遇上藏品 30 黃花梨二人凳。適逢香港 2019 冠狀病毒病猖獗，得以合理價錢購下。未幾，承店

黃花梨實例比較

晏如居藏明末清初無束腰刀板牙頭直足直棖二人凳，見本書藏品 30

84cm（w）、42cm（d）、49.5cm（h）

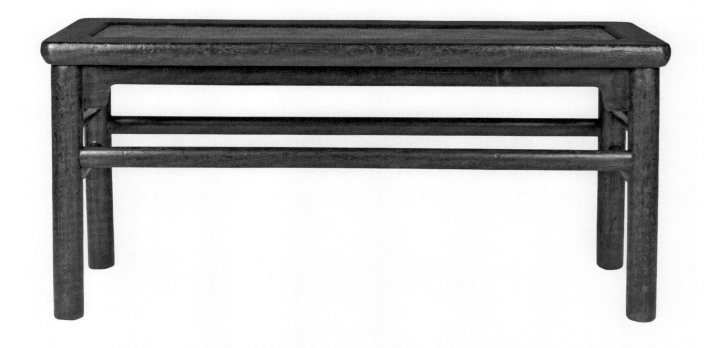

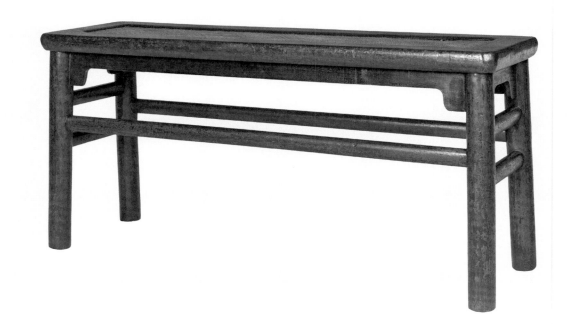

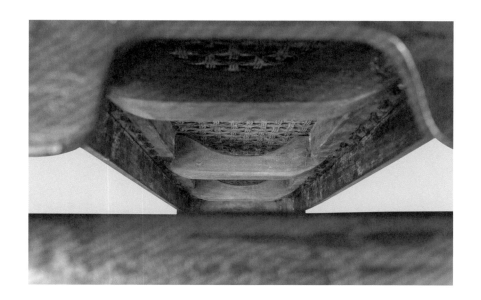

主幫忙，又覓到這張柏木二人凳，於是兩張凳子同歸晏如居。從尋找一張細木方凳開始，到無心插柳，意外找到黃花梨二人凳、柏木二人凳，一切俱是緣份使然。

二人凳
明萬曆刊本《魯班經匠家鏡》
插圖

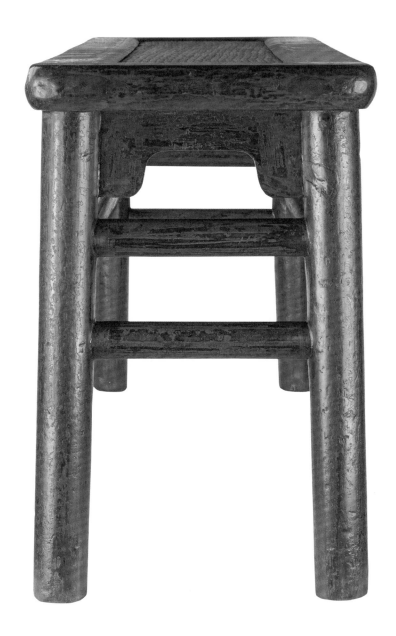

32　Long Bench [*Tiaodeng*]

Late 18th – Early 19th Century
Longyan mu (Dimocarpus longan)
133.5 cm (w) 19 cm (d) 52.5 cm (h)

清中期　十八世紀末至十九世紀初

龍眼木獨板夾頭榫條凳

此條凳以龍眼木製作，案面以獨板做成，用材碩大，邊抹冰盤沿，底下壓一陽線。腿足圓直，以夾頭榫與凳面相接，榫頭露出案面，屬穿榫做工。牙條直身，牙頭鏤為卷雲狀。由於座面狹長，工匠於是將腿足做為側腳收分，以增加承托力，又在腿間安兩根橫根，令結構更為牢固。

條凳和春凳均屬長形而沒有靠背和扶手的坐具。條凳長而狹，春凳長而寬，這是兩者相異之處。這張長凳，長 133 厘米，深 19 厘米，座面狹長而不寬廣，較清代《清宮內務府造辦處檔案》和清代《工部則例》所記的三張分別寬一尺三寸（48 厘米）和三尺（96 厘米）的春凳狹窄，應屬條凳，而不是春凳。

條凳用途廣泛，或見於酒館食肆，置於方桌四周，組成一副座頭，供客人圍桌而坐；或用於戲棚，讓觀眾並排而坐，欣賞伶人表演。清代高銓（活躍於 1808）《蠶桑輯要·卷下》也記，蠶室四周要放置條凳，方便蠶農行走。做法是在室中左右各用長凳組成一列排凳，兩列相距八尺，然後在兩列之間鋪上厚板，做成通道，以便飼蠶取絲。

別例參考

《明式黃花梨家具：晏如居藏品選》錄有黃花梨春凳，座面寬廣，外型猶如小畫案，可資對比。該凳座面席面籐屜，邊抹做為混素面。牙頭與牙條一木連造，牙頭鏤挖成卷雲狀，做工稍有不同（頁 132-133）。*Classical and Vernacular Furniture in the Living Environment* 錄有核桃木條凳，做工參差相近。該條凳外形狹長，座面攢框鑲一整塊核桃木面板，邊抹冰盤沿下壓陽線。座面下裝直身刀板牙條，腿足為扁圓足，沿邊起線，足間安有兩根羅鍋根（頁 108-109）。

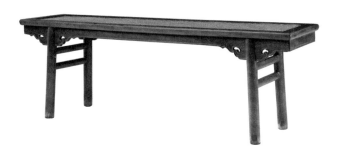

黃花梨實例比較

晏如居藏明末清初夾頭榫春凳 *

157.5cm (w)、38cm (d)、52cm (h)

*¹ 劉柱柏：《明式黃花梨家具：晏如居藏品選》，三聯書店（香港）有限公司，2016。頁 132，第 26 藏品。

龍眼木見於福建、廣東、廣西、貴州、雲南和四川等地，材質堅硬，為木雕和家具製作常見用材。細木家具，一般就地取材，這張條凳形制整飭，做工嚴緊，通體皆用龍眼木，或是福建地區之物。

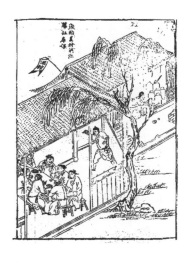

條凳
明崇禎陸人龍《型世言》插圖

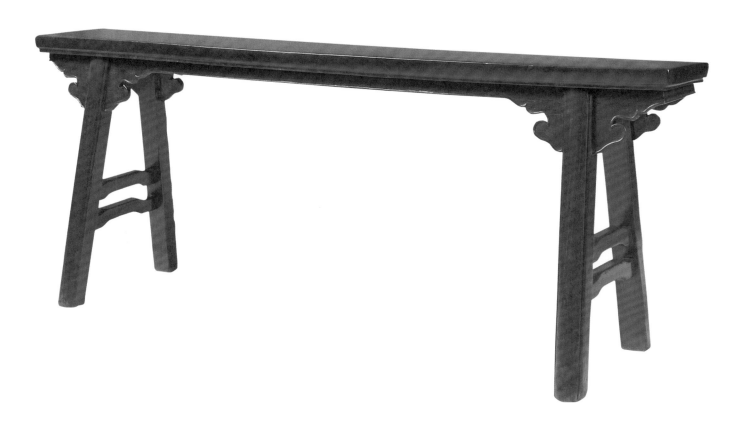

33 Pair of Drum Stools [*Zuo Dun*]

Late 17th – Early 18th Century
Huanghuali
40 cm (d) 45 cm (h) 33 cm (seat diameter)

坐墩，外形小巧，方便搬動，既見於閨閣房間，也用於庭園雅聚，為居室常見坐具。屠隆（1543-1605）《考槃餘事‧卷三》記有蒲草坐墩，它"高一尺二寸，四面編束細密，且甚堅實，內用木車坐板，以柱頂托"。此對坐墩，體通以黃花梨木製作，呈鼓形，線條簡練，做工與《考槃餘事》所記的蒲草坐墩不盡相同。

墩面邊框四接，面心席面籐屜，底部裝十字穿帶，做工考究。墩腹，由弧形腿足，墩面下垂肚狀牙子，墩子底部山子狀牙條合成四面透空開光，手法簡約省淨。開光外形如同變形芭蕉扇，曲線起伏有致。開光上下又以剷地工藝，剔出一圈鼓釘和一道凸起弦線，手工精巧細緻，刀法圓熟老練；開光邊緣另起陽線，做工細緻，線條順暢自然。腿足以插肩榫與上下牙子相交，接合處緊密無縫，猶以一木做成。墩足底部另有四足，結構堅固，手法一絲不苟。

傳世的黃花梨坐墩不多，此對坐墩用材精良，造型優美，工藝講究，而且一對保存完好，甚為難得。

別例參考

Masterpieces from the Museum of the Classical Chinese Furniture 錄有黃花梨坐墩一對，外形做工如出一轍。該對坐墩面框四接，席面籐屜。墩腹做為四開光，開光外形與此對坐墩相同，上下同樣以剷地方式，剔出一圈鼓釘和一道凸起弦線。腿足也是以插肩榫與上下牙子相接，腿足下一樣裝有小足，工藝手法毫無異致（頁 40-41）。《明清家具（上）》另錄有黃花梨坐墩，做工大抵相近，不過墩腹裝飾較為繁複，可資對照。該坐墩墩面嵌裝癭木面心，墩腹同樣做為四面透空開光，不過開光內另以彎材，做成籐製家具常見弧圈，做工別出心裁（頁 76）。此類飾有鼓釘的坐墩，除木製外，也有以瓷製的，《明清家具（上）》載錄 8 個瓷製帶鼓釘坐墩，可為佐證（頁 67-73）。

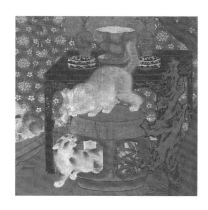

開光坐墩
宋《戲貓圖》局部。原圖藏於臺北故宮博物院。

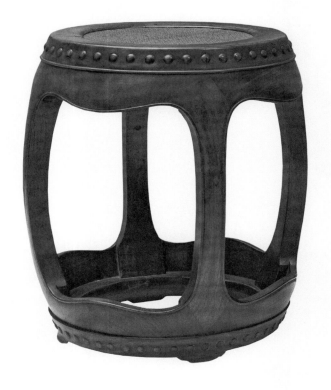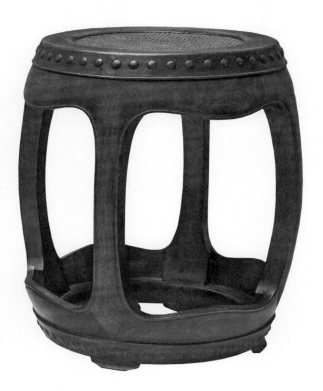

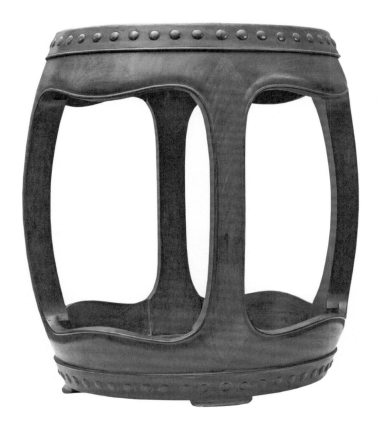

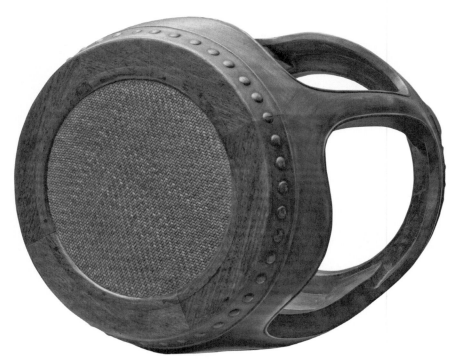

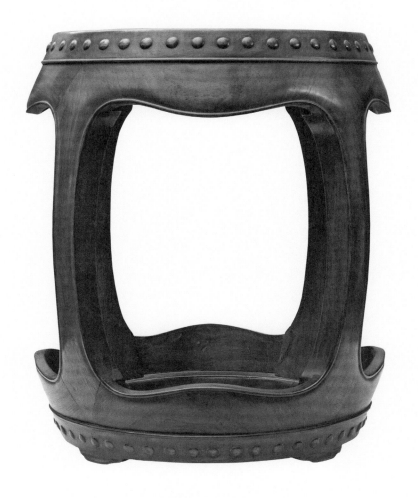

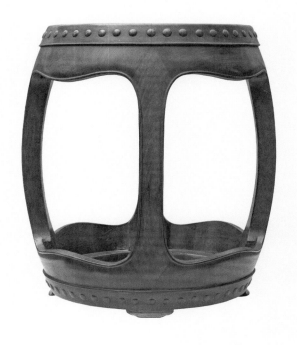

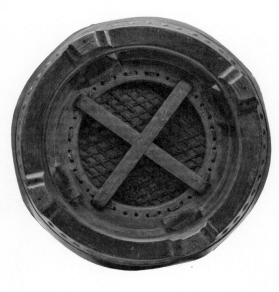

34　Pair of Round Stools with Five Legs ［*Yuan Deng*］

Mid 17th – Early 18th Century
Yumu (Chinese Northern Elm)
39 cm (d) 52 cm (h) 35 cm (seat diameter)

榆木五足圓凳一對

清早期　十七世紀中至十八世紀初

明清兩代，圓凳屬日常家具，富貴之家，或用鑲嵌螺鈿的，文士之家，或用朱漆、黑漆，各適其適，造型有三足、四足或五足，也有足下設托泥的。

這對榆木圓凳，通體黑漆，由於久經年月，漆面包漿溫潤晶瑩，殊為難得。圓形座面以一木做成，四邊做為冰盤沿。座面下設束腰，鼓腿彭牙，內翻馬蹄足。壺門狀牙條沿邊起陽線，先與腿足線腳交圈，然後在中間位置回卷，做為如意卷草紋，手工細緻，線條流麗舒暢。圓凳一般裝有腳棖，以鞏固結構，這對凳子腿足不見棖子，僅以牙條相扣，造型簡約輕盈。

傳世的明式家具，有不少經過改製，這對凳子每根腿足下皆有卯孔，由此看來，凳子或本有托泥，卻遭削去。改製原因，或是五足圓凳罕見，於是鋸去托泥，改成此式；或是托泥已經枯朽，所以切去殘件，當成原來頭家具出售。這張圓凳原來面目，或可參考 *Classical and Vernacular Furniture in the Living Environment* 所錄的核桃木五足圓凳。該凳造型相近，鼓腿彭牙，內翻馬蹄足，腿足下安有托泥（頁 106-107）。

別例參考

《明式黃花梨家具：晏如居藏品選》載錄黃花梨五足圓凳，做工不盡相同。該凳子席面籐屜，鼓腿彭牙，足作內翻馬蹄足，腿足間安有直棖，腳棖相交，成五角形圖案（頁 130-131）。《可樂居選藏：山西傳統家具》錄有五足黑漆圓凳，造型非常類近。該凳素淨無飾，座面一木製成，四邊做為素混面，鼓腿彭牙，內翻馬蹄足，腿間不設腳棖。每根腿足下也有小孔，可以知道，腿足下本有托泥（頁 66-67）。

圓凳
明天啟刊本《平妖傳》插圖

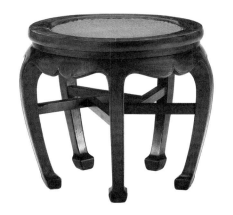

黃花梨實例比較

晏如居藏明末清初五足圓凳 *

50cm (d)、49cm (h)

* 劉柱柏：《明式黃花梨家具：晏如居藏品選》，三聯書店（香港）有限公司，2016，頁 130，第 25 藏品。

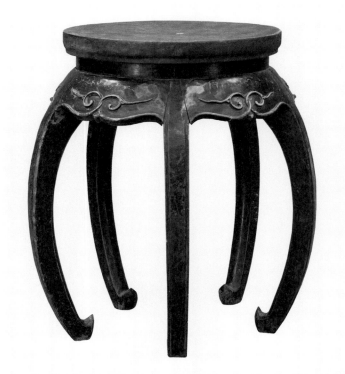
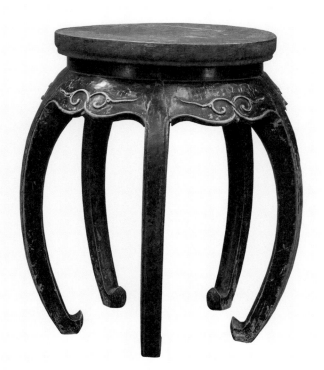

桌

TABLE

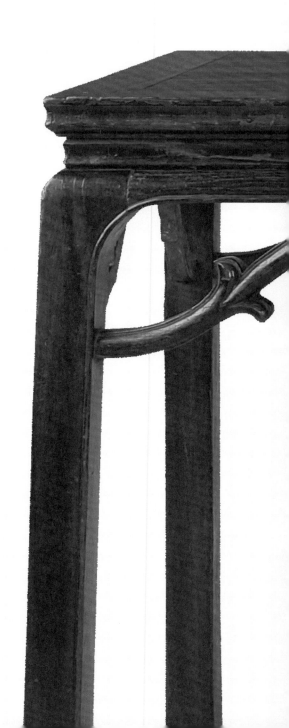

35 Narrow Stone Top Rectangular Table with Corner Legs and High Humpbacked Stretchers [*Simianpingzhuo*]

Late 16th – Early 18th Century
Huanghuali
91 cm (w) 56.5 cm (d) 83.5 cm (h)

黃花梨嵌石面高羅鍋棖四面平桌

明末清初　十六世紀末至十八世紀初

桌子中，四面平做工的，線條最為簡練，宋代王詵（1036-1093）《繡櫳曉鏡圖》所繪畫的四面平桌，可用為四面平桌參考範式。該桌桌面以糉角榫與腿足相交，不帶牙子、腿棖，手工利落省淨。明代的四面平桌，保留宋代四面平桌簡約造型，只是為了加強桌面承托力，多在腿足間施以霸王棖，這從明代木刻板畫可以見到。逮及清代，在崇尚雕飾時代風潮下，四面平桌也漸漸變得裝飾富麗。《風華再現：明清家具收藏展》錄有紫檀四面平畫桌，便是當中例子。該桌桌面以糉角榫與腿足相接，腿間施以橫棖。棖子和邊抹之間，裝有鏤空縧環板，腿足和棖子交接處，另裝回紋狀角牙，展現追求華美裝飾的意趣（頁 146）。

此黃花梨四面平條桌，造型簡約，風格做工流露濃厚明式韻味。桌面攢框鑲一整塊原來頭蛇紋石板。石面飽經歲月洗滌，色澤深沉。邊抹冰盤沿，上舒下斂。桌面下裝有托板，並設五根穿帶，承托有力。牙條直身，與腿足相交處做成圓角，手工一絲不苟。四腿方直，足為內翻馬蹄足，足端兜轉明顯。由於桌面石板厚重，工匠於是採用羅鍋頂牙棖手法，將羅鍋棖的頂部緊貼牙條，中間不加矮老，直接將桌面重量分卸到四腿，構思細密周詳。此外，這樣布置，桌面下空間更為寬敞，或站或坐，腿足也不會受到妨礙。

別例參考

羅鍋頂牙棖做工在明式家具很常見到，明代魯荒王（朱檀〔1370-1390〕）墓的酒桌便施以羅鍋頂牙棖。該酒桌石板面心，邊抹冰盤沿。桌下牙子兩端，透雕如意雲紋，牙頭雕為透空雲頭，做工華美。腿間安羅鍋頂牙棖，做法與此黃花梨桌相近，只是該酒桌的頂牙棖兩端飾有花牙，手工更為細緻。《永恒的明式家具》所錄的黃花梨四面平半桌，外形頗相類近，可資參考。該桌腿足和牙條稍稍縮進桌面，手法與此黃花梨桌接近，只是該桌腿足間設羅鍋棖，而非羅鍋頂牙棖，做工稍異（頁 86-87）。《風華再現：明清家具收藏展》所錄的四面平琴桌，桌面同樣採嵌裝手法，不過所嵌的為癭木，而非蛇紋石，用材並不相同（頁 133）。

出處

邦瀚斯 2020 年拍賣會
Bonhams Auction, HK
1.12.2020, Lot 117.

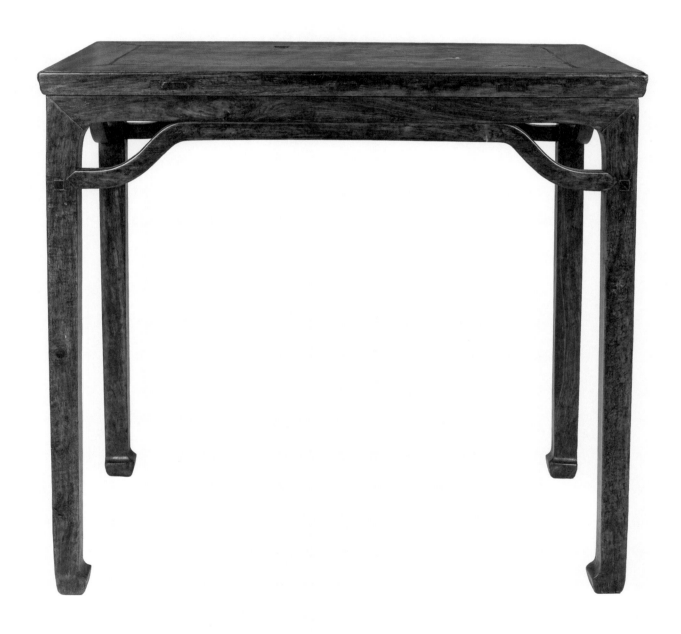

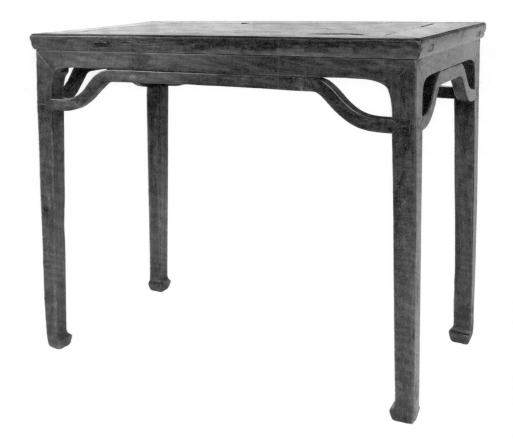

四面平桌子，邊抹一般採直身做工，使桌面與腿足齊平，這張桌子的邊抹卻做為冰盤沿，冰盤向外噴出，造型獨特，屬所謂假四平做工。

明代曹昭（活躍於 1388）著、王佐（活躍於 1427）增《格古要論》指除桌面以郭公磚為質的琴桌外，桌面以瑪瑙石、南陽石和永石製作的也是琴桌中的精品。此黃花梨四面平條桌，用材考究，桌面寬闊，做法頗類《格古要論》所記，此桌或是用為琴桌。

高羅鍋棖四面平桌
明萬曆刊本《西廂記》插圖

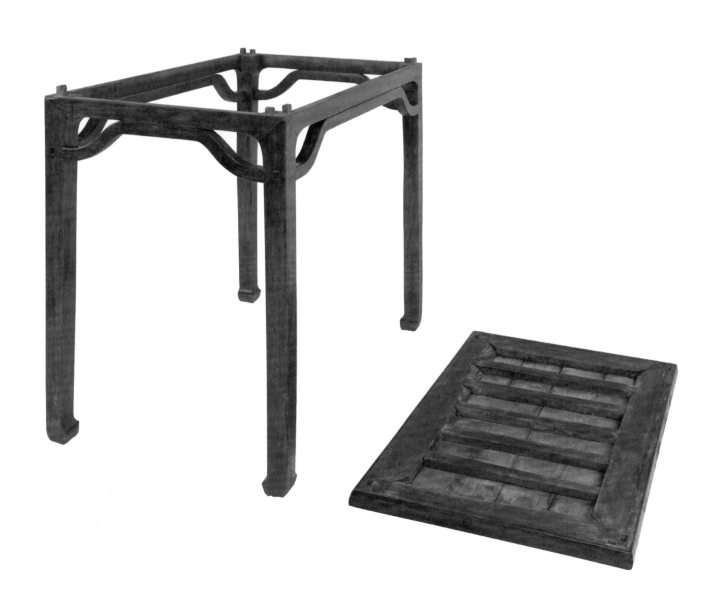

Late 17th – Early 18th Century
Qiumu (Catalpa wood)
169 cm (w) 42 cm (d) 81.5 cm (h)

清早期　十七世紀末至十八世紀初

楸木四面平條桌

此楸木四面平條桌，桌面攢框鑲一整塊楸木面板，桌面下不施帳子，腿足方直，足端鏤為內翻馬蹄足，整體線條簡練利落，造型和宋代王詵（1036-1093）《繡櫳曉鏡圖》所繪的四面平桌類近，展現古樸之趣。

做工上，此桌子優點有二。首先，桌身長近 1.7 米，若以榫卯直接連繫桌面和腿足，結構難免稍欠穩固，工匠於是腿足間裝上牙子，先做成一個架子，然後再以栽榫與桌面接合。如此做工，邊抹和牙條接合在一起，加大了立面，予人用材厚實之感，而且大大鞏固腿足結構，加強桌子的承重力，手法較於腿足間裝設霸王棖更為考究。

此外，四面平桌子線條平直，容易給人簡陋粗糙之感。此桌牙條與腿足相交處，做為細緻的弧形，線條圓滑順暢，做工一絲不苟，是它另一動人之處。

四面平桌子做工簡約，保存不易，傳世不多。此桌子經歷數百年，猶能完好無缺，古代能工巧匠精湛工藝，實在教人稱賞。

別例參考

《明式黃花梨家具：晏如居藏品選》錄有四面平琴桌，做工與此四面平條桌殊無異致。該琴桌通體以黃花梨製作，桌面攢框鑲兩拼板心。桌面下，直身牙條與腿足以格肩榫交接。工匠也是先做成一個架子，再以栽榫與桌面相接。構造與此楸木條桌如出一轍，目的既要加強結構，又可將邊抹和牙條合在一起，加大立面厚度。腿足同樣是直腿內翻馬蹄足，線條利落。這兩張桌子，雖材質形制不盡相同，但做工如出一轍，兩者並置，齊驅

黃花梨實例比較

晏如居藏明末清初四面平琴桌 *

107cm (w)、53cm (d)、85cm (h)

* 劉柱柏：《明式黃花梨家具：晏如居藏品選》，三聯書店（香港）有限公司，2016。頁 168，第 37 藏品。

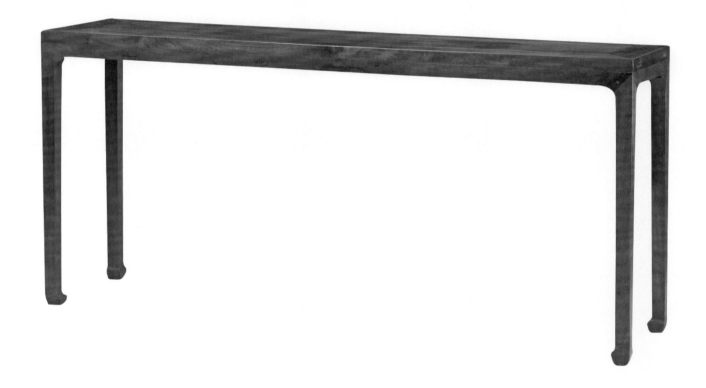

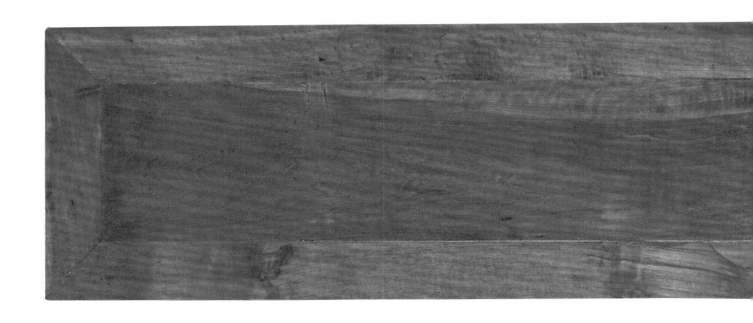
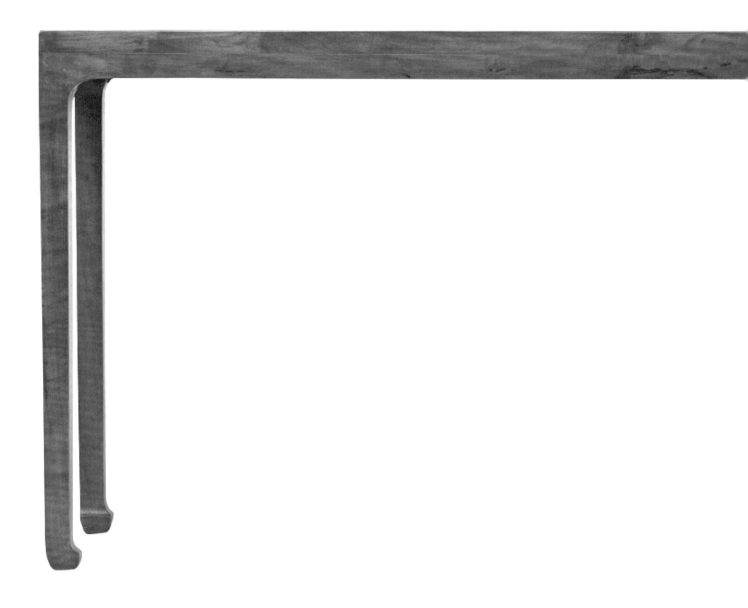

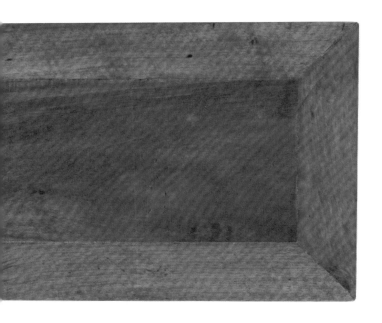

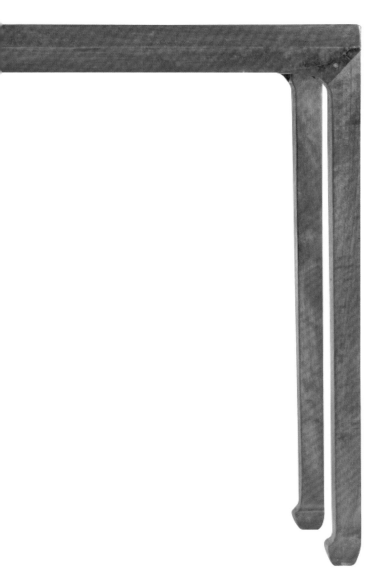

並駕，難分軒輊（頁 168-169）。《中國花梨家具圖考》另錄有黃花梨四面平琴桌，外形做工和此楸木四面平條桌也十分類近，可資參考。（圖版頁 15，藏品 14）

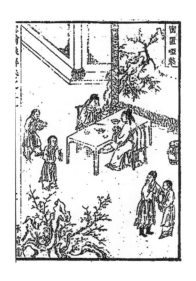

四面平條桌
清康熙刊本《聖諭像解》插圖

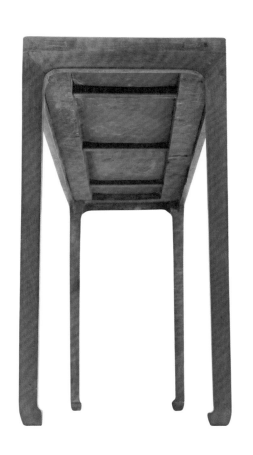

37 Half Table [*Tiaozhuo*]

Late 16th – Early 18th Century
Huanghuali
97 cm (w) 48.5 cm (d) 82.5 cm (h)

黃花梨無束腰羅鍋根加矮老條桌

此條桌簡潔素雅，通體以黃花梨製作，線條圓順流暢，展現明式家具輕清婉柔之趣。從風格做工來看，此條桌或出於河南北部。

面心兩拼，四角做為圓角，手工考究。邊抹冰盤沿，分為兩段，上舒下斂，底部壓一陽線，工藝純熟流暢，然而，邊抹噴出較多，手法較為少見。腿足圓直，腿間兼用羅鍋根加矮老和霸王根，結構牢固堅實。

在圓腿之間安裝牙條，常見的做法是採丁字形接合方式，在腿足上端剔出槽口，然後插入直身牙條。《明式黃花梨家具：晏如居藏品選》載錄一腿三牙畫桌，牙條便是以這個手法與圓腿相接。此桌卻另闢蹊徑，採格肩榫做工，工藝繁複細緻。工匠先將圓腿上端做出"∧"形卯口，然後將左右兩根牙條套接上去；牙條表面又不惜工夫，刨成混面，與腿足線條渾然相接，心思縝密細巧。

格肩榫做工多見於方材做工，工匠卻打破圍限，將之移用到圓材之上，工藝嫻熟，是這張桌子動人之處。

別例參考

Beyond the Screen 載錄黃花梨方桌，做工可資對照。該桌桌面兩拼板心，邊抹冰盤沿，分兩段做，上舒下斂。桌面下有束腰。圓腿直足，腿間施以羅鍋頂牙條，做工不同。牙條和腿足同樣以格肩榫接合，牙條表面也不惜工夫，削成混面，工藝與此條桌如出一轍（頁132-133）。

出處

原載於王世襄：《明式家具研究》，香港：三聯書店（香港）有限公司。1989；圖版卷頁 89：乙 65（文字卷頁 57：乙 65）。

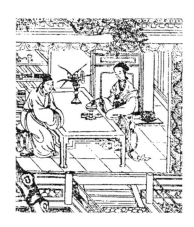

無束腰羅鍋根條桌
明萬曆刊本《青樓韻語》插圖

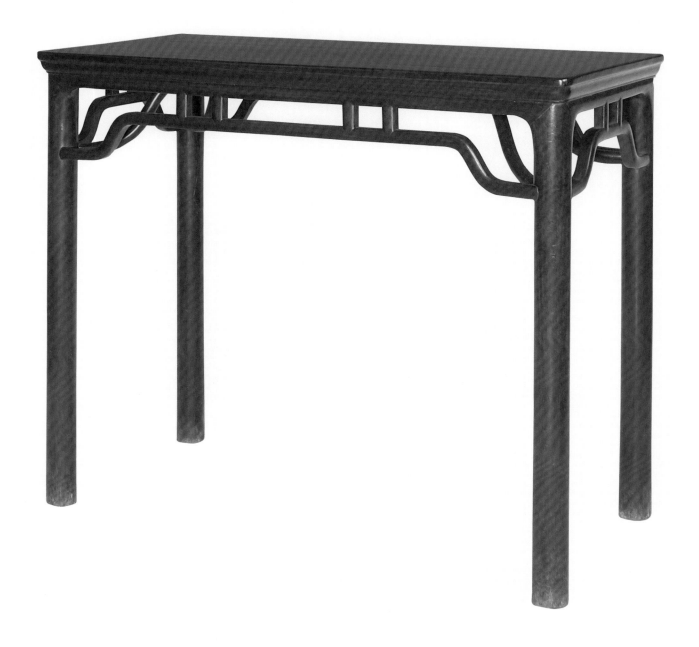

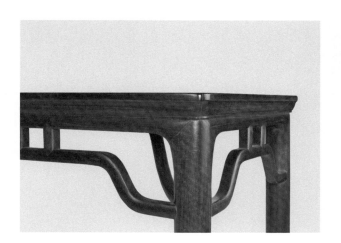

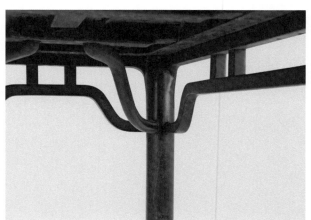

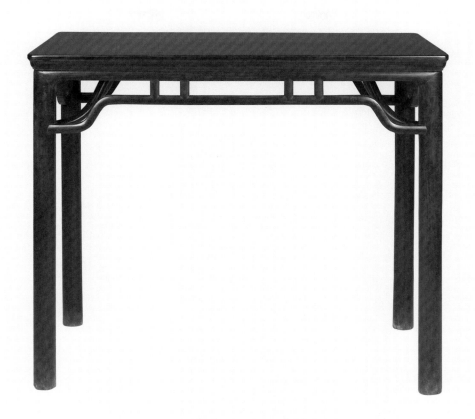

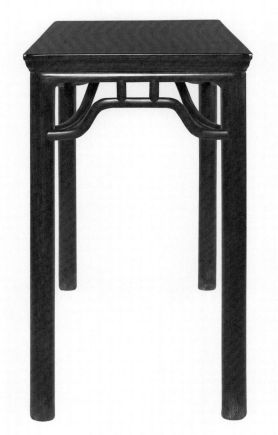

38 Waistless Corner-leg Long Table with Giant's Arm Braces with High Humpbacked Stretchers and Stone Top Panel [*Tiaozhuo*]

Late 17th – Early 18th Century
Yumu (Chinese Northern Elm)
99 cm (w) 66 cm (d) 85 cm (h)

清早期　十七世紀末至十八世紀初

榆木無束腰嵌石面羅鍋棖霸王棖條桌

此條桌整體光素，線條簡練，外形與藏品 37 黃花梨條桌頗相類近，展現明式家具素雅意趣，只是桌面較寬廣，細部做工稍有不同。

桌面為石面，邊抹稍稍噴出，冰盤沿，分兩段做，上展下斂，底部壓一陽線，做工利落。腿足圓直，以栽榫直接與桌面相接。桌面下不施牙條，直接使用羅鍋頂牙棖緊貼桌面，又再在四腿上施以霸王棖，如此設計，桌面重量直接分卸至四腿，大大加強承重力，結構牢固堅實。

與藏品 37 相同，此桌腿足和棖子同樣使用圓材，接合方式採傳統的丁字工藝。做法是將棖子的外皮削去，正中做為榫舌，然後將由榫舌到外皮的地方削成弧形，使榫舌留在用月牙形的圓凹中間，再把榫舌套進腿足的卯口，工藝繁複講究。

此桌嵌石面，桌面下空間寬敞，腿足活動不受妨礙，形制與宋代趙希鵠（1170-1242）《洞天清錄》所記桌面"宜以石面為第一式"，"可入膝於桌下而身向前"的琴桌稍稍相近，此桌或可用為琴桌。

別例參考

桌面下兼用羅鍋頂牙棖和霸王棖的例子不多，藏品 37 的黃花梨條桌，桌面下施以羅鍋棖加矮老，又加入霸王棖，做工較為接近。另外，《明式家具研究》錄有無束腰裹腿羅鍋棖加霸王棖畫桌，做工類近。該桌桌面下同樣裝有羅鍋頂棖和霸王棖，工藝接近，不過，該桌羅鍋棖採裹腿做工，手法與此桌的羅鍋頂牙棖稍有分別（頁 130）。

石面琴桌
元佚名《聽琴圖》
軸局部。原圖藏於
臺北故宮博物院。

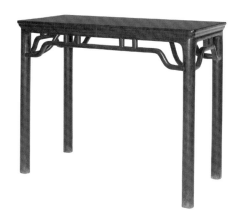

黃花梨實例比較

晏如居藏明末清初無束腰羅鍋棖加矮老條桌，見本書藏品 37

97cm (w)、48.5cm (d)、82.5cm (h)

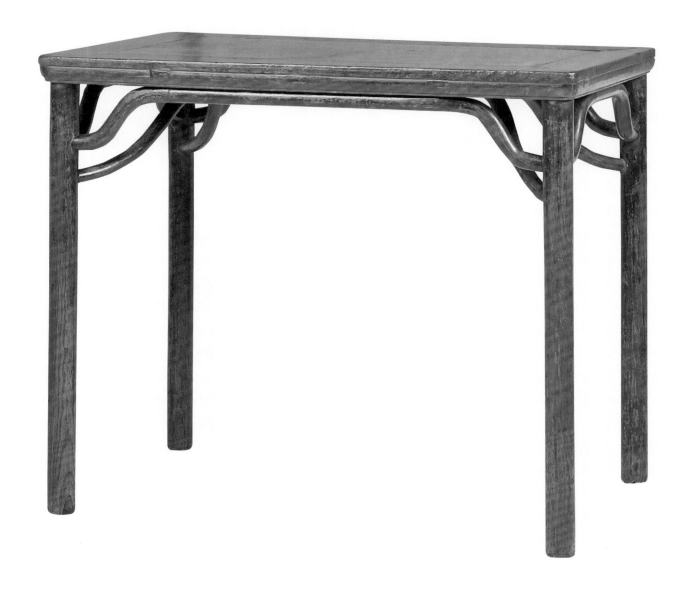

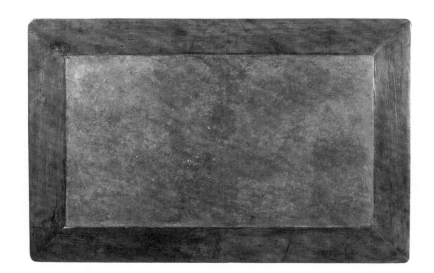

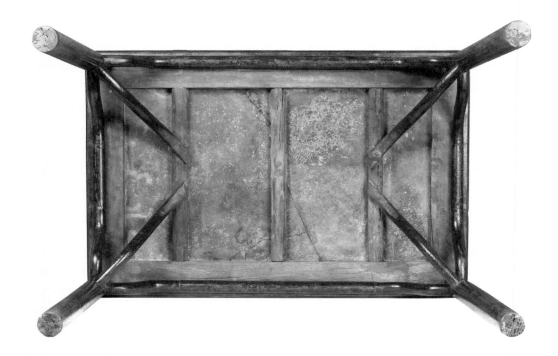

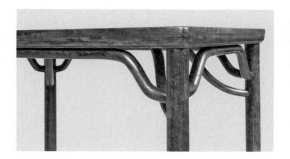

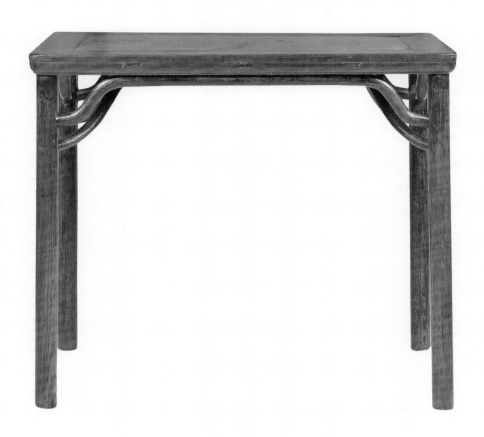

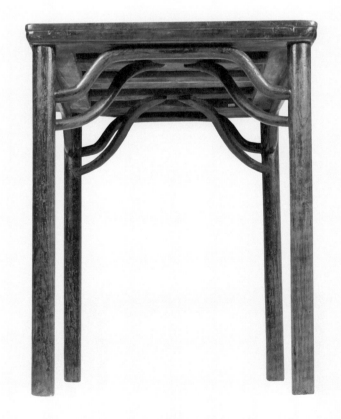

39 Flushed Corner-leg Painting Table with Giant's Arm Braces [*Simianping Huazhuo*]

Late 17th – Early 18th Century
Jumu (Chinese Southern Elm)
150 cm (w) 81 cm (d) 83 cm (h)

櫸木四面平霸王棖畫桌

清早期　十七世紀末至十八世紀初

畫桌長而寬，條桌長而窄，這是兩者區別。《明式家具研究》指，一般來說，畫桌或畫案的寬度不應窄於二尺半，否則便難以展開紙絹，搦管揮毫。此外，古人寫字作畫，坐的時間也很多。桌下空間以空敞為要，畫桌或畫案都多不帶抽屜，這是畫桌或畫案的另一特點。

此櫸木畫桌採四面平做工，線條簡練利落，光身素淨，不見雕飾，造型與藏品 36 楸木四面平條桌相近，只是腿足間裝霸王棖，結構稍有區別。

桌面平鑲獨板，板心紋理華美，四角做為圓角，手工細緻。桌面下，牙條與腿足以格肩榫相交，做為一個架子，再與邊抹相疊在一起，牙條內側又裝有穿銷，與邊抹扣接，屬明式家具精巧做工。四腿平直，以霸王棖與桌下穿帶相接，結構牢固。四面平家具以直線和平面營做簡約線條，容易有陡峭生硬之感，工匠於是將牙條和腿足相交處則做為圓角，令線條變得圓順流暢。腿足與牙條又沿邊起線，做

別例參考

《明式黃花梨家具：晏如居藏品選》錄有黃花梨四面平琴桌，做工與此櫸木畫桌參差相近。該琴桌面心兩拼，桌面下的牙條，同樣與四腿以格肩榫相交，先做成一個架子，再加上栽榫，與桌面相接，唯一不同的是腿足間沒有霸王棖，做法更為簡練（頁 168-169）。

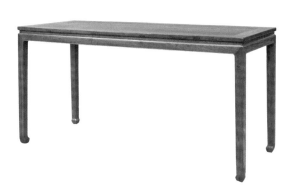

黃花梨實例比較

晏如居藏明末清初束腰無橫棖畫桌，見本書藏品 40

167cm (w)、66cm (d)、86.5 cm (h)

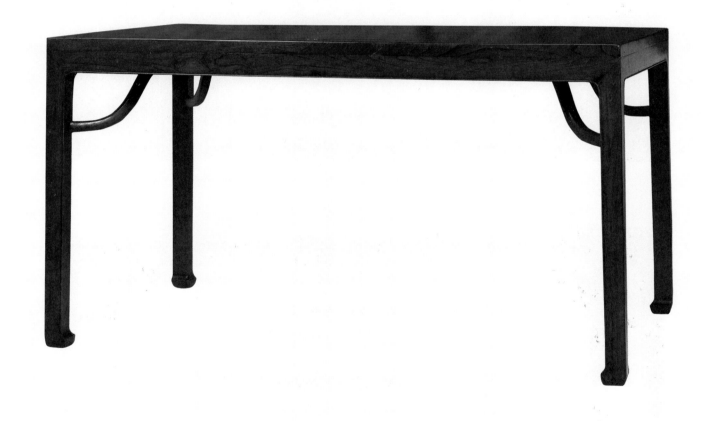

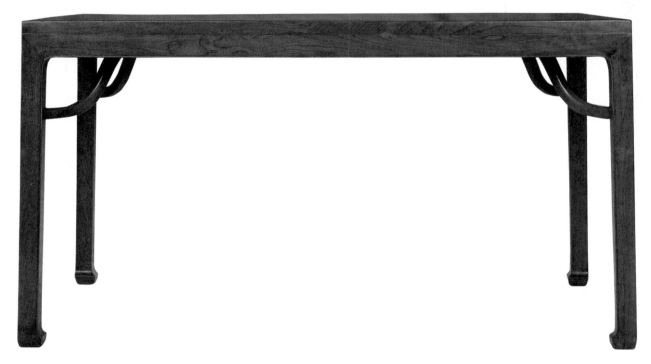

為雙交圈，手工細密精緻，足為內翻馬蹄足，足端兜轉有力，保留明式家具特色。

四面平桌子在明清小說圖板時常見到，但傳世不多，這張畫桌雖為清代製品，但造型工藝完全展現明式家具簡約氣韻，殊為難得。

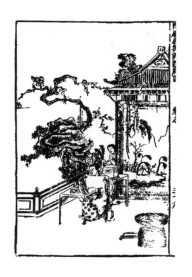

四面平霸王根畫桌
明萬曆《西廂記》插圖

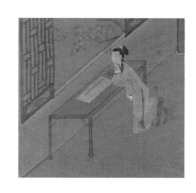

四面平霸王根畫桌
《西廂記》插圖。原圖藏於科隆東亞藝術博物館。

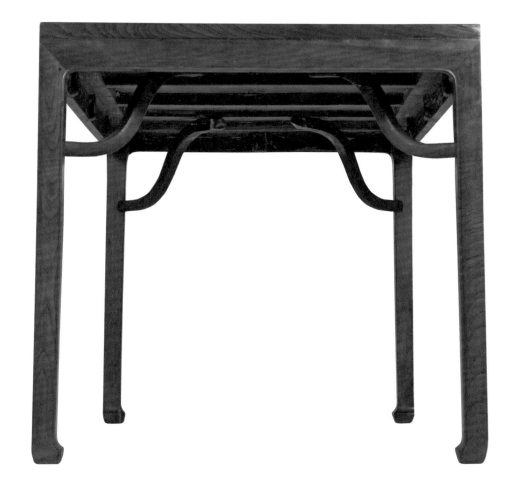

40 Corner-leg Painting Table without Stretchers [*Huazhuo*]

Late 16th – Early 18th Century
Huanghuali
167 cm (w) 66 cm (d) 86.5 cm (h)

黃花梨束腰無橫棖畫桌

明末清初 十六世紀末至十八世紀初

此黃花梨畫桌，全身光素，不帶雕飾，外形做工和藏品 39 櫸木畫桌十分接近，兩者不同之處在於櫸木畫桌採霸王棖做工，此黃花梨畫桌只以牙條聯結四腿，手法更為簡練。

桌面攢框鑲一整塊黃花梨面板，板心紋理跌宕起伏，華美有致。桌面下有底灰，屬明式家具傳統做法。邊抹冰盤沿，上舒下斂，手法純熟。桌面下，束腰與牙條一木連造，做工細緻講究。牙條底部起有陽線，與腿足線腳交圈，刀法純熟利落。腿足方直，足端做為內翻馬蹄，線條流暢自然。

桌子一般帶棖子，目的是鞏固腿足結構，增加承托力。此畫桌不施棖子，線條極盡簡約，固然是它動人之處，但承重能力或稍有不足。工匠於是別出心裁，在牙條背後裝上直棖，然後以矮老與邊抹相接，如此做工，猶同在桌面下另設一長方框架，以連繫四足，鞏固結構。這個框架隱於牙條背後，顧及桌子簡約造型，古代能工巧匠縝密心思和精細工藝，於此展露無遺。

別例參考

Classical and Vernacular Furniture in the Living Environment 錄有一黃花梨條桌，外形和這張畫桌頗相類近。該桌邊抹冰盤沿，上舒下斂。桌面攢框鑲一整塊黃花梨面板。腿足方直，足端同樣做為內翻馬蹄足。該條桌也不施棖子，僅以高束腰配合牙條，聯繫四腿，做工簡約（頁 148-149）。

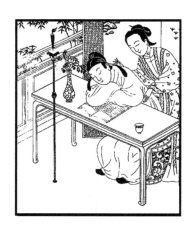

無橫棖畫桌
明崇禎刊本《風流絕暢冬》插圖

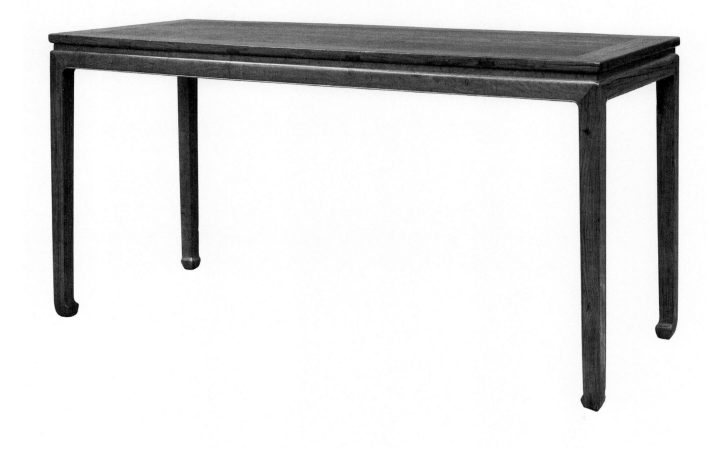

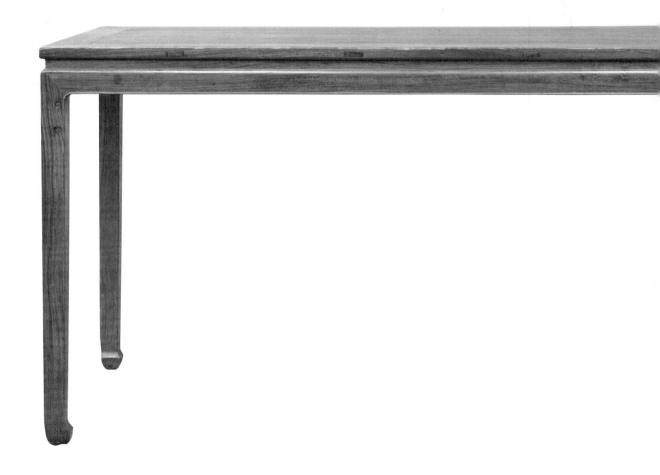

Late 17th – Early 18th Century
Jumu (Chinese Southern Elm)
198 cm (w) 72.5 cm (d) 80 cm (h)

櫸木束腰霸王棖畫桌

清早期　十七世紀末至十八世紀初

這張畫桌，通體以櫸木製作，造型和藏品 40 黃花梨畫桌幾近相同，只是腿足間裝有霸王棖，做工稍有分別。

桌面攢框鑲獨板面心，板心四角做為圓角，手工細緻。桌面下有底灰，做工一絲不苟。邊抹冰盤沿，上舒下斂，底部壓一陽線。牙條與束腰一木連造，內側有穿銷與邊抹扣接，結構牢固堅實。四腿方直，上端裝霸王棖，與桌面下穿帶交接。足為內翻馬蹄足，足端兜轉有力。此畫桌渾身光素，線條利落，唯一修飾是牙條沿邊起線，與腿足線腳相接，做為雙交圈，展現明式家具素雅風華。

古人寫畫習字，對紙、筆、墨、硯，固然精心挑選，對其他文具器物，也細意講究，屠隆（1543-1605）《考槃餘事》列舉了 45 種文房器物，當中，水注、水中丞、筆洗、鎮紙、壓尺、秘（臂）閣、貝光、書燈等是在畫桌上搦管弄翰，不可或缺之物。

別例參考

明代潘允徵墓的明器長桌，造型和這張櫸木畫桌十分相近。該桌攢框鑲獨板面心，邊抹冰盤沿，上舒下斂，束腰與牙條一木連造，四腿方直，內彎馬蹄足，足端兜轉有力，唯一差異在於該長桌不帶束腰。《洪氏所藏木器百圖（冊一）》錄有紫檀條桌，造型幾近相同。該桌長 176.5 厘米，寬 56.2 厘米，高 81.3 厘米，桌面攢框鑲三拼面心，邊抹冰盤沿，牙條與束腰一木連造，直腿內翻馬蹄足，腿足上端裝有霸王棖（頁 160-161）。

霸王棖畫桌
清康熙刊本《揚州夢》
插圖

黃花梨實例比較

見本書藏品 40

186

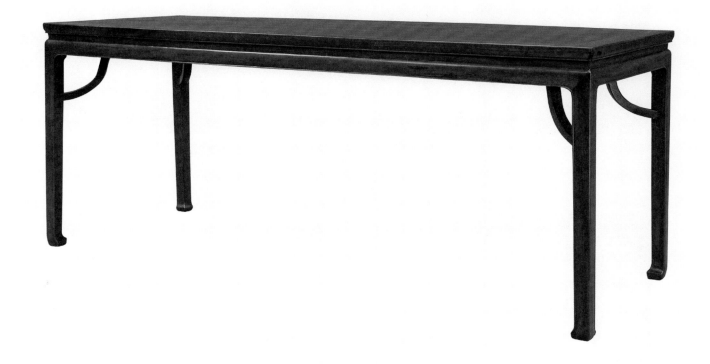

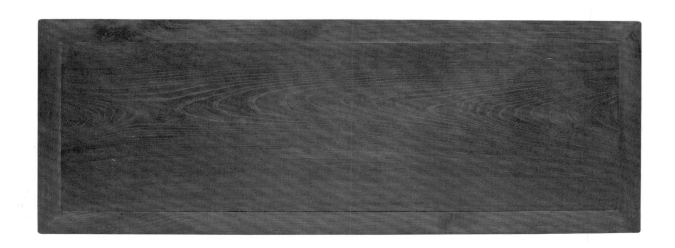

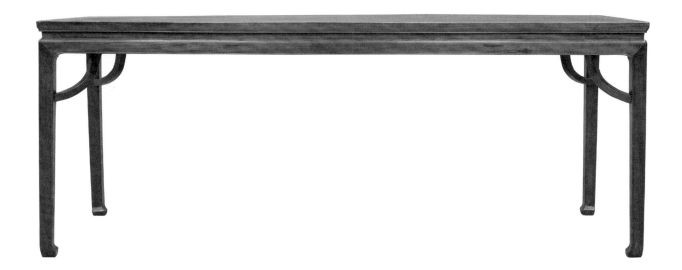

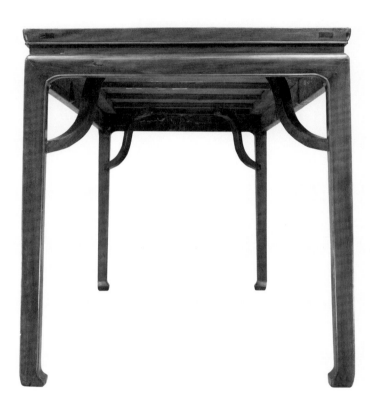

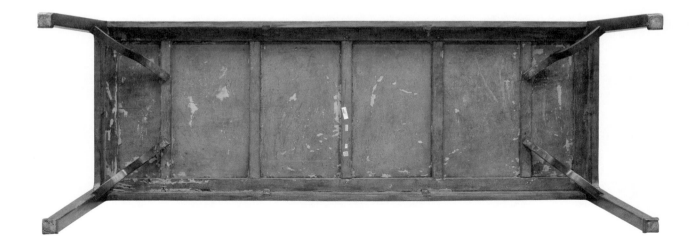

42 Lacquered Corner-leg Painting Table with High Humpback Stretchers [*Huazhuo*]

Late 16th – Early 17th Century
Yumu (Chinese Northern Elm)
157 cm (w) 59.5 cm (d) 89 cm (h)



明末　十六世紀末至十七世紀初

榆木黑漆高羅鍋根畫桌



此畫桌，以榆木製作，通體罩以黑漆，造型典雅平實，細部做工精巧別致，處處展現風華。

桌面攢框鑲獨板面心，邊抹冰盤沿，中段凹進，呈窪面，線條曲折多變。束腰與牙條一木連造，為明式家具傳統做工。牙條邊緣起一陽線，與腿足線腳相接，做為雙交圈，手法細緻。四腿方直，腿間施以羅鍋頂牙根，做工別致。足為內翻馬蹄足，足端兜轉有力。

桌子全用方材，容易笨拙呆板，這張黑漆桌子卻流麗輕盈，絲毫不見板滯，全因工匠心思靈巧和手藝精湛。此桌立面皆做為混面，束腰更削成雙混面劈料狀，減去方材生硬之感；此外，本是方正拱肩也做為弧形，營造圓順線條。最動人之處是混面頂牙根弧線優美，轉折順暢，兩端的尖葉紋飾，小巧別致，令整張桌子變得活潑生動。

別例參考

頂牙根兩端飾以花葉紋飾，在明式家具中不乏例子。明初朱檀（1370-1390）墓的酒桌，頂牙根形態優美，兩端飾以葉狀紋樣，做工和這張畫桌相類近。《洪氏所藏木器百圖（冊一）》錄有另一張頂牙根酒桌，根子做工也和這張畫桌參差彷彿。不過，它的根子兩端鏤出花朵圖案，和這張畫桌的尖葉圖案不盡相同（頁138-139）。

黃花梨實例比較

晏如居藏明末清初高羅鍋根酒桌，見本書藏品 57

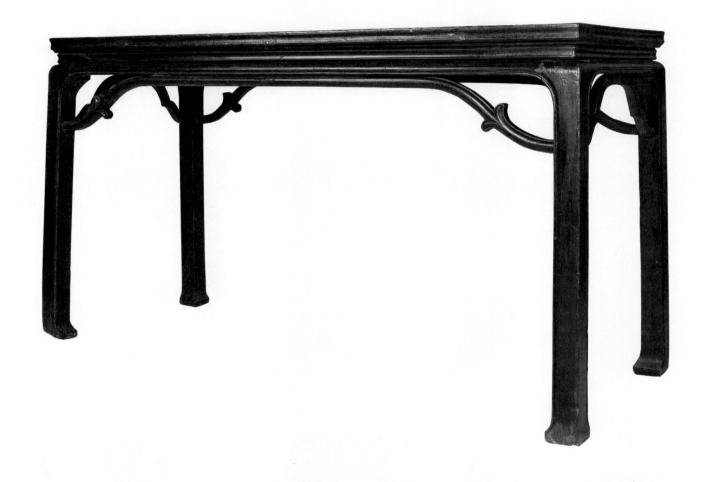

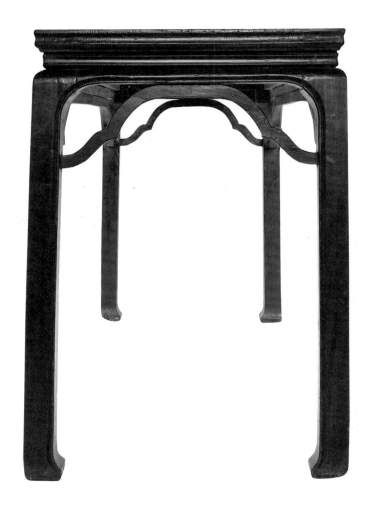

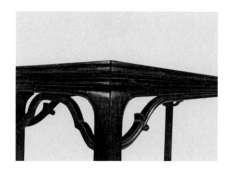 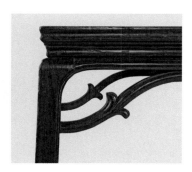 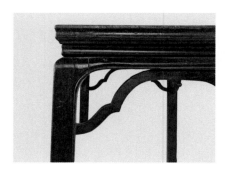

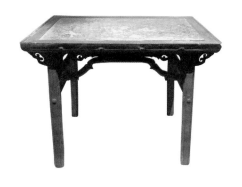
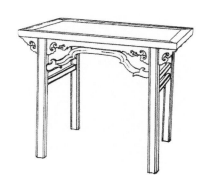

參考資料

山東博物館 (date checked:
14 March 2022)
https://www.sdmuseum.
com/detail/464.html
魯王之寶：明朱檀墓出土文物
精品展

高羅鍋棖條桌
明朱檀墓出土石面心朱漆木長方桌，
山東博物館藏

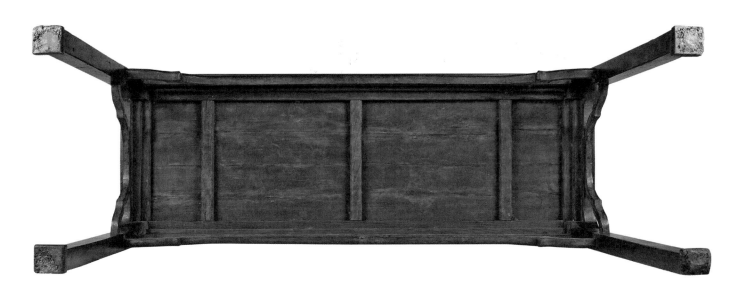

43　Bamboo-style Painting Table [*Huazhuo*]

Late 18ᵗʰ – Early 19ᵗʰ Century
Huanghuali
181 cm (w) 76.2 cm (d) 88.9 cm (h)

黃花梨仿竹畫桌

清中期　十八世紀末至十九世紀初

此畫桌通體以黃花梨製作，雖採四面平做工，但做工華麗繁複，與藏品 35 和藏品 36 等四面平桌子簡約手法迥然不同。

桌子全用方材，看面皆做為素混面，手工一絲不苟。面心三拼，紋理跌宕有致。桌面下只有橫根，不帶牙條和束腰。前後根子各安 4 個矮老，與大邊相接，劃為 5 個空格；兩側的根子則裝一個矮老，分成 2 個空格。為了添加華美之感，工匠又在空格裝上帶委角的框架，做成類近鏤空魚門洞效果，手法嶄新別致；橫根下，以短材攢接成矩狀角牙，既加強結構，也為線條添加變化，構思細巧。四腿方直，足端做為內翻馬蹄，馬蹄足稍稍短促，屬清代常見形態。

此畫桌選材精良，細部做工嚴緊細緻，又推陳出新，力求變化，展現清代家具追求艷麗精巧的時代風尚。

別例參考

《清代家具》錄有黃花梨大畫桌，長 179 厘米，深 73 厘米，高 80 厘米，外形頗為類近。桌面兩拼，桌面下也是採用橫根加矮老做工，分為 4 個空格，每個空格裝以短材攢成十字套方卡子花。根子下同樣有以直材攢接成矩狀角牙，做法相近（頁 202）。

出處

保利 2020 年香港秋季拍賣會，Lot 926。
Poly Auction 2020.

直根加矮老長桌
清姚文瀚《歲朝歡慶圖》局部。原圖藏於臺北故宮博物院。

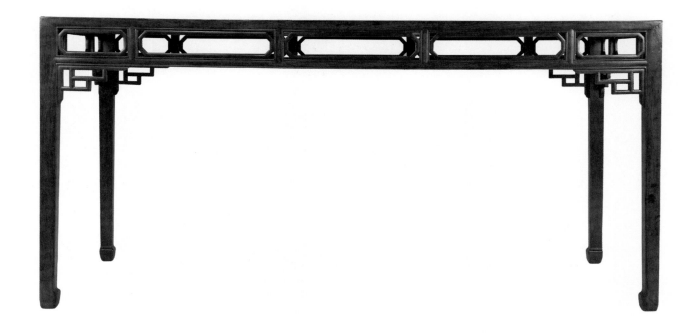

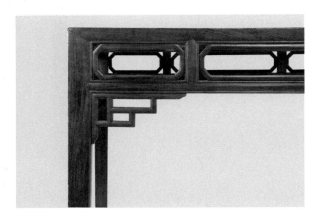

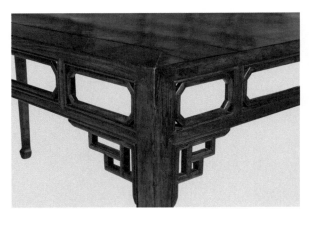

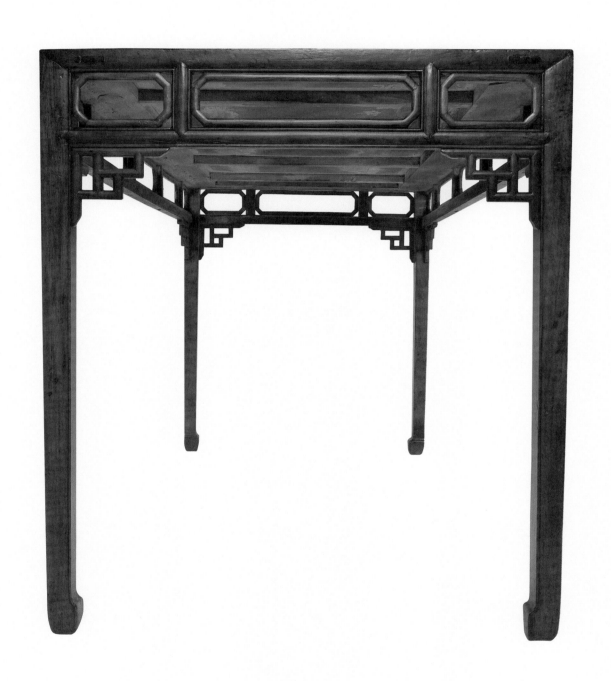

Late 17th – Early 18th Century
Baimu (Cypress)
190 cm (w) 62.5 cm (d) 84.5 cm (h)

柏木無束腰攢牙子畫桌

清中期 十七世紀末至十八世紀初

此長方桌或出於江南淮揚一帶，通體以柏木製作，渾身光素，造型看似和傳統的並無異致，但牙條和腿足卻工藝細巧，力求變化，流露清代家具崇尚裝飾的時代意趣。

桌面兩拼，邊抹冰盤沿，上舒下斂，底部壓一陽線，不帶束腰。牙條採攢牙子手法，以橫材和豎材攢接的框子組合而成，手法別為一類。做法是將兩個拉長的立框貼近腿足，然後在中間加上長方形框子，整體外形呈"┌─┐"狀。中間框子又設有6個矮老，連接上下兩根橫材，結構牢固堅實。這個構想或是從羅鍋棖加矮老蛻變而來，為牙條造型添加變化。牙條更沿邊起線，用作裝飾，手工一絲不苟。

腿足做工同樣講究，四面皆採雙混面起雙劍脊線做工，兩側又踩委角線，使腿足呈現瓜棱腿形態，做法細密精巧。

相較之下，藏品43黃花梨四面平畫桌做工繁複多變，華美濃綺，此柏木畫桌細節精巧而不繁縟，風格清麗而不奢艷，兩者各呈美態，難分妍媸。

別例參考

《洪氏所藏木器百圖（冊一）》錄有黃花梨條桌，做工幾近相同。該桌板心兩拼，冰盤沿，上舒下斂，下壓一陽線。牙條同樣採攢牙子做工，中間框子又裝有4個矮老。腿足筆直，四面同樣採雙混面手法，不過中間只起單劍脊線。（頁152-153）《明式家具珍賞》也載錄黃花梨攢牙子方桌，手工類近。該桌同樣採攢牙子做工，手法造型和這張柏木長方桌如出一轍。從目前出版圖錄所見，攢牙子為清代家具別出心裁之製（頁144）。

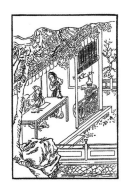

直棖加矮老畫桌
清舒位撰《瓶笙館修簫譜》插圖

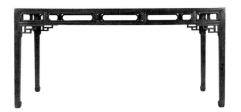

黃花梨實例比較

晏如居藏清中期仿竹畫桌，見本書藏品43

181cm (w)、76.2cm (d)、88.9cm (h)

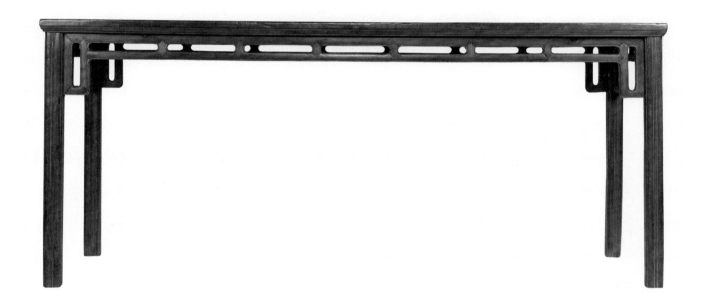

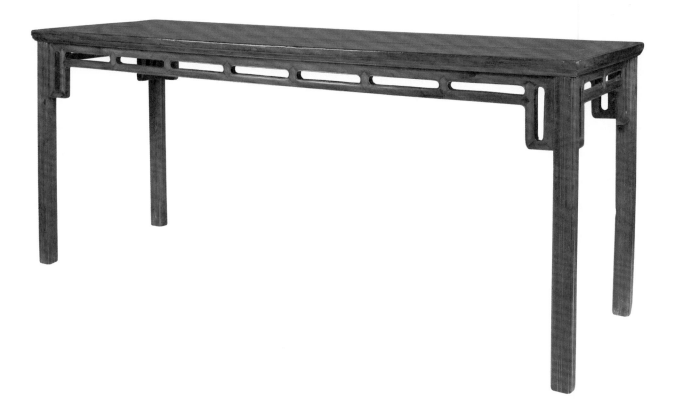

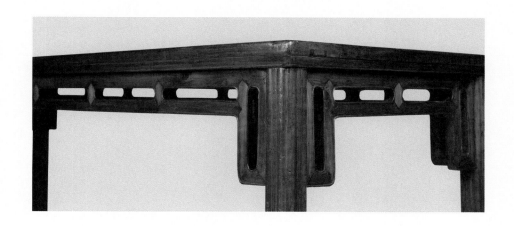

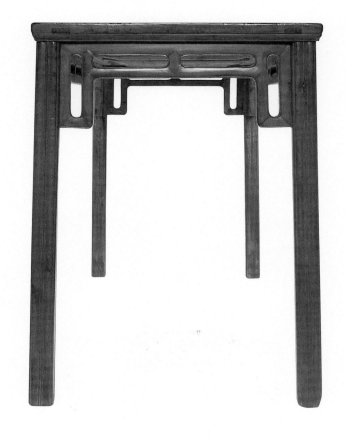

45 Waisted Small Square Table with Giant's Arm Braces [*Bawangchang Fangzhuo*]

Late 17th – Early 18th Century
Hongmu (Red wood)
73.5 cm (w) 73.5 cm (d) 81.5 cm (h)



清早期　十七世紀末至十八世紀初

紅木高束腰霸王根小方桌



方桌指正方形桌子，或見於居室大廳，置於正中條案前方，左右各放一椅，用為主室布置；或用於文士書齋，作為書桌，方便搦管弄翰；又或用於茶館食肆，與椅凳組成一副座頭，招待客人。

因應尺寸大小，方桌可分為八仙桌和四仙桌兩類。每邊可坐兩人的，稱為八仙桌，每邊僅可坐一人的，稱為四仙桌。此小方桌或出自江南或淮揚一帶，全以紅木製作，小巧別致，為四仙桌形制。桌面兩拼，邊抹冰盤沿，上舒下斂，下壓一陽線。牙條邊緣起一陽線，與腳足線腳相交，做為雙交圈，手工細緻。四腿方直，腿足上端裝"S"形霸王根，結構牢固。足作內翻馬蹄足，足端兜轉短促，屬清代匠師常見做法。

此桌獨特之處在於束腰略高，並安有托腮。《明式家具研究》指托腮源於佛教須彌座，在家具製作上，是束腰和牙條之間的過渡構件，用以配合束腰和牙條形態，起裝飾效果。此方桌的托腮，素身平直，與光身的牙條和束腰互相呼應，風格和諧統一。

別例參考

《明清家具（下）》錄有榆木卷雲紋方桌，做工稍有不同，可資對照。該方桌邊抹冰盤沿，下壓一陽線，束腰略高，上面浮雕3個魚門洞。牙條呈垂肚狀。四腿方直，腿間安有低拱羅鍋根，內翻馬蹄足，足端稍作兜轉。束腰和牙條之間，裝有小托腮，手法相近（頁99）。

黃花梨實例比較

晏如居藏明末清初展腿方桌 *

98cm (w)、98cm (d)、88cm (h)

* 劉柱柏：《明式黃花梨家具：晏如居藏品選》，三聯書店（香港）有限公司，2016，頁180，第42藏品。

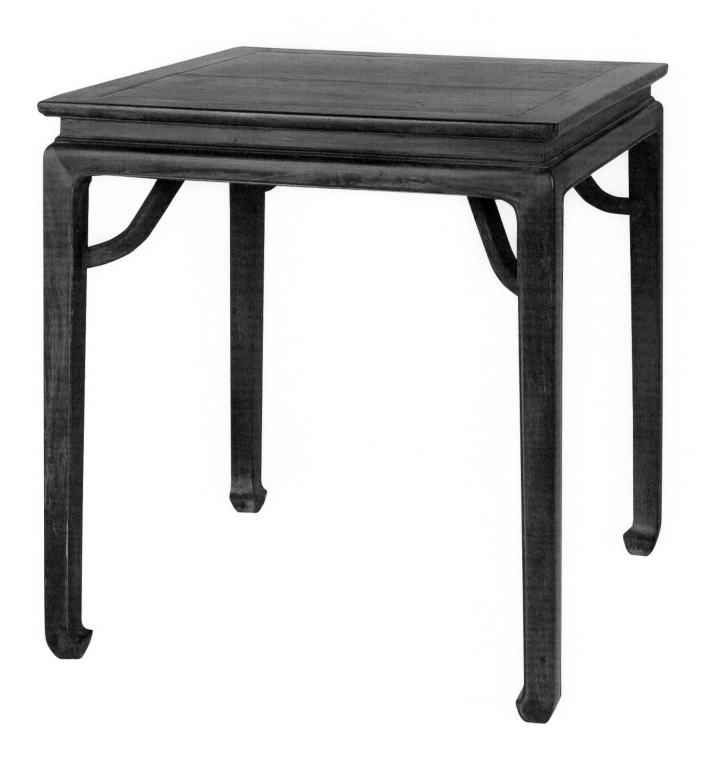

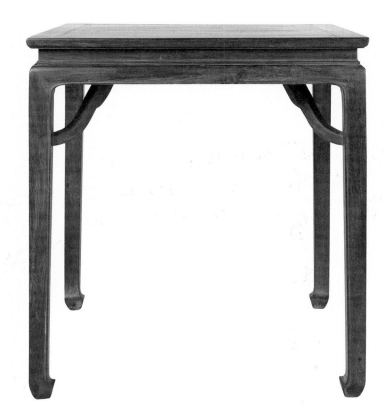

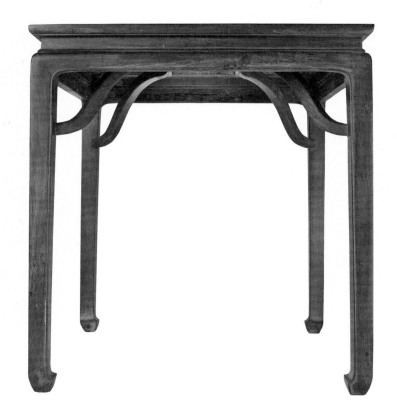

清代中葉以後，紅木進口漸多，由於木質堅硬，漸為王公士紳所喜，成為清代家具常見用材。《恭王府明清家具集萃》收錄的清式家具 100 餘件，多以紅木製作，這些紅木家具包括桌椅、几案、櫃架等，全皆打磨細緻，雕飾富麗，展現清代家具的時代風尚。此小方桌，雖以以紅木製作，但通體光素，線條簡潔利落，與本書所錄的藏品 26 紅木交杌和藏品 69 紅木方角櫃風格一致，展現明式家具樸素氣韻，做工與追求華美裝飾的紅木家具迴異其趣，由是看來，此桌或為清初製品。

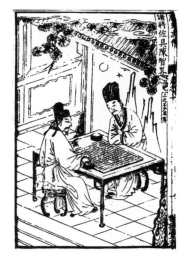

霸王根方桌
明萬曆刻本《唐書誌傳》插圖

Late 18th – Early 19th Century
Hetaomu (Walnut)
72.5 cm (w) 42.5 cm (d) 88.5 cm (h)

核桃木四面平折叠式小方桌

清中期　十八世紀末至十九世紀初

居室中，家具多因應需要，靈活放置。為易於搬動，古代良工巧匠創製出折疊或可拆裝家具。這些家具，設計巧妙，構思新奇，在明式家具別樹一幟。此核桃木折疊桌，融會活榫拆裝和折疊工藝，展開來，可組成高身小方桌，收合後，可變成長方箱子，做工精巧，心思聰敏。

構造是將箱子左右以活鉸接合，內裏擺放腿足和角牙等構件。先將箱子左右展開，組成方形桌面，然後依次裝上構件，便成為四面平方桌；將腿足和角牙等構件分拆後，放回箱子內，再將箱子左右合攏，就變回長方形箱子，做法新奇巧妙。

高濂（活躍於 1573-1620）《遵生八牋》記有供山遊或軍帳之用的折疊桌，腿足可縮進桌面，折疊後，它的外形猶同長方箱子，構思參差相類。不過，此桌做工細緻講究，桌面邊抹淺雕回紋，整齊有度；角牙剔出縷空蝠鼠紋，形態生動自然；腿足也做為直腿內翻馬蹄足，足端兜轉有力，整體做工與明式黃花梨四面平桌不遑多讓，似乎不是用於山遊或軍帳之物。它或是設於庭園讌集，用以陳設古玩雅器，供賓客清賞；或是供置放香爐、香盒和小瓶，讓仕女拜月祈福；或是給放置禮器祭品，供昭告上蒼之用。

方桌
元後至元六年《金剛般若波羅蜜經》木刻版畫

別例參考

《明式黃花梨家具：晏如居藏品選》收錄黃花梨展腿方桌，腿足可供裝拆，構思與此方桌稍稍相近。該桌分為上下兩段，上段猶如三彎腿小几，下段則是帶霸王棖高足圓腿。兩段合起來，組成高身展腿方桌；分拆後，上段可單獨用於炕上，成為三彎腿炕几，用途靈活多變（頁 180-181）。《清代家具》另有折疊式兩用炕桌。該桌打開後是一張長方形小炕桌；四足合攏折疊後，又成為便於攜帶的長形文具箱。折疊成文具箱後，箱內容納兩個雙層錦盒，內裝包括蠟燭臺、燈檔、印章、臂擱、水丞、筆洗等 60 餘件文玩用具，構思奇巧，與此折疊小方桌相類（頁 154-155）。

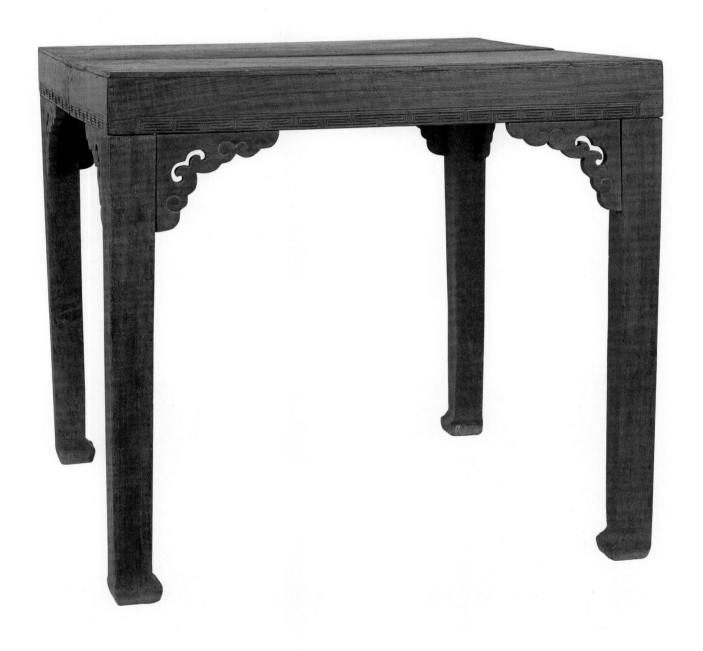

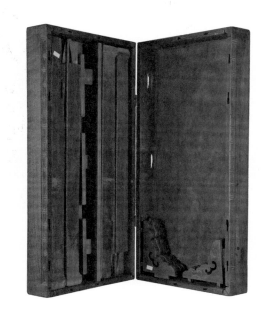

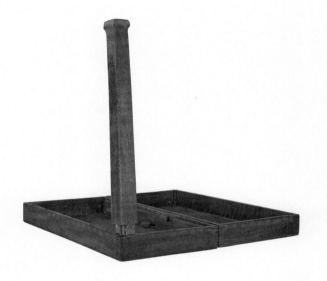
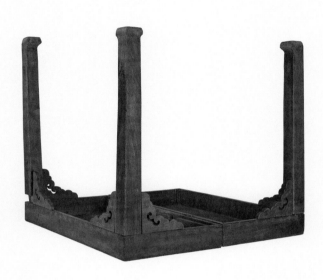
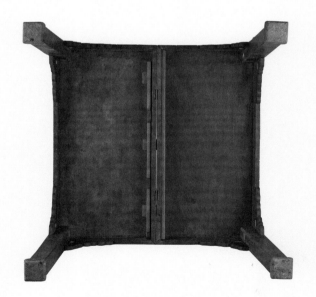
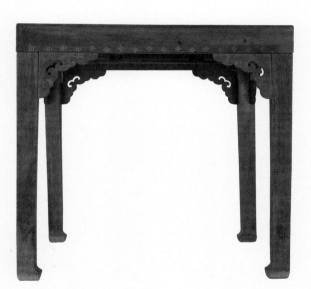

Late 16th – Early 17th Century
Yumu (Chinese Northern Elm)
102 cm (w) 66 cm (d) 88 cm (h)

明末 十六世紀末至十七世紀初

黑漆榆木花腳活面棋桌

這張棋桌，裝飾富麗，全身披麻上灰，罩以黑漆，造型和 *Classical Chinese Furniture in the Minneapolis Institute of Arts* 所錄的黃花梨方桌非常類似（頁 110）。

它精巧之處在於採高束腰加托腮做工，擴闊了桌面與牙條之間的空間，既易於隱藏桌面下的悶倉和暗屜，又塑造桌子典雅古樸的造型，心思縝密細緻。

桌面攢框鑲板，面心三拼，邊抹分為兩段，上段做為冰盤沿，下段縮進，平板直身，上下兩段合起來，上舒下斂，形態自然。桌面掀開後，可見活板圍棋棋盤，移開活板棋盤，內有悶倉，置放雙陸棋盤；桌面合上後，桌子外形與一般方桌無異，可作為食桌，一器二用，用途多變。

束腰以矮老嵌裝開光魚門洞縧環板組成，手工一絲不苟，兩邊藏有一具暗屜，做工精巧。托腮則光身素淨，不見雕飾。牙條呈壺門狀，邊沿起一陽線，與腿足線腳交接，做為雙交圈，線條圓順自然。腿足下端做為花葉狀，而且採挖缺做工，手法細緻。

別例參考

黃花梨高束腰桌子不常見到。《明清家具（上）》錄有黃花梨條桌，長 99.5 厘米，深 51.5 厘米，高 88 厘米，造型較為接近。該長方桌桌面不可開合，邊抹冰盤沿。桌面下裝高束腰。束腰以矮老和鏤空魚門洞縧環板結合而成，當中暗藏抽屜一具。束腰下不安托腮。牙條呈壺門狀，兩端做出垂角。腿子中部做出卷葉裝飾，帶挖缺意趣。足為內翻馬蹄足（頁 104）。

《明式黃花梨家具：晏如居藏品選》也錄有黃花梨活面棋桌，修飾富麗，可資對比。該桌冰盤沿，帶束腰，直身

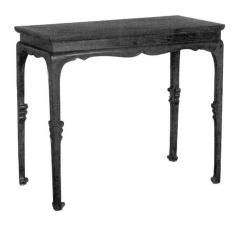

黃花梨實例比較

黃花梨高束腰條桌，《明式家具珍賞》藏品 99，頁 153（北京硬木家具廠藏）

98.5cm (w)、48.5cm (d)、80m (h)

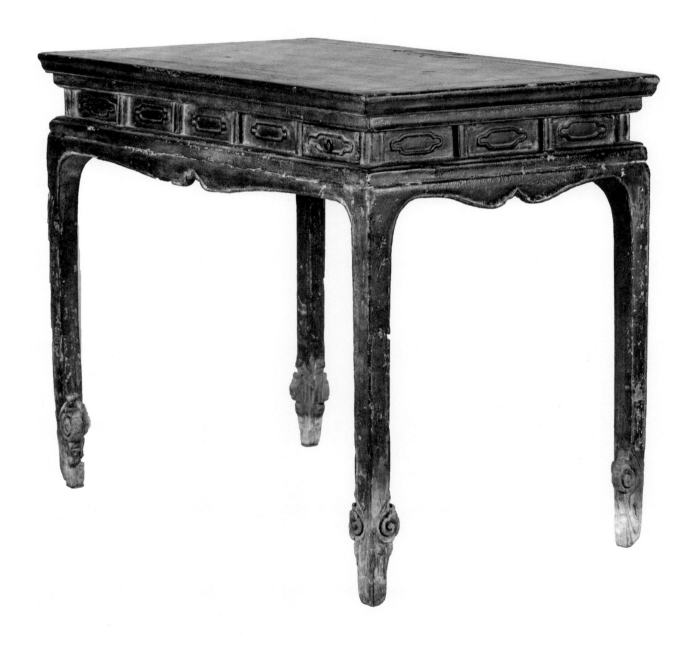

這張棋桌，原是光亮耀目，綺麗動人，如今歷練滄桑，漆色褪去，表面滿布斷紋，出現難得古拙皮殼，置之雅室，有幽遠綿邈之致。

刀板牙條，每根牙條藏有抽屜。腿足間安羅鍋棖加矮老。牙條和棖子下安有拐子狀角牙。方腿內翻馬蹄足（頁188-189）。

出處

原收錄於 *Games People Play, Curtis Evarts*。

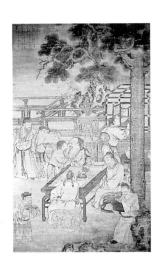

高束腰花腳長桌
宋劉松年《唐五學士圖》局部。原圖藏於臺北故宮博物院。

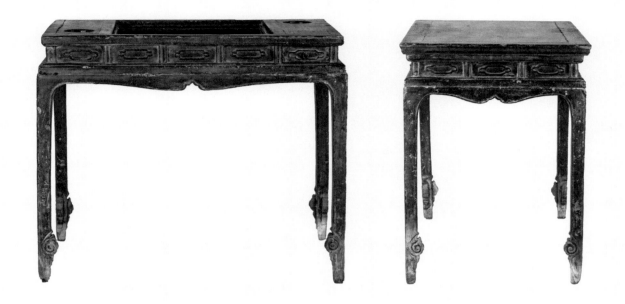

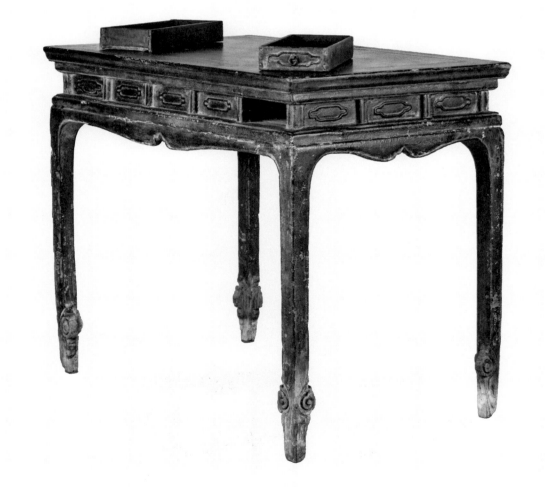

48　Corner-leg Table with Shelf ［*Daitiban Zhuo*］

Late 18ᵗʰ – Early 19ᵗʰ Century
Yumu (Chinese Northern Elm)
72.5 cm (w) 42.5 cm (d) 88.5 cm (h)



清中期　十八世紀末至十九世紀初

榆木帶屜板長方桌



此長方桌，通體以榆木製作，簡潔古樸，光素無飾，腿間裝屜板，做法與藏品 65 柞榛木帶屜板平頭案如出一轍，有宋人家具遺風。

桌面攢框鑲獨板面心，邊抹冰盤沿，上舒下斂，底部壓一陽線，手法利落。桌面下束腰與牙條一木連造，屬明式家具講究做法。腿足方直，以抱肩榫與牙條相接，足端向內稍稍兜轉，做為內翻馬蹄足，手法流露清代家具氣韻。腿間裝有屜板，以直榫與腿足相接，屜板下不設角牙，手法簡潔省淨。

清中葉以後，茶几日漸流行，外形和此長方桌頗相類近。只是茶几一般高 80 厘米左右，長度不多於 45 厘米，寬度約 45 厘米，大小高矮與此長方桌並不相符，所以此長方桌不應是茶几。從明清畫作所見，這類小長方桌，多置於靜室、書齋，或靠牆而放，或臨窗而置，上放清供擺設，中間屜板則擺放圖書卷冊，展現主人襟懷品味。清姚文瀚（活躍於 1743）《弘曆鑑古圖》描繪乾隆坐於長榻上，前方

別例參考

《明式黃花梨家具：晏如居藏品選》錄有黃花梨帶屜板長方桌，做工和這榆木長方桌非常接近。該桌面心攢框鑲一整塊黃花梨面板，邊抹冰盤沿，上舒下斂。桌面下牙條與束腰一木連造，牙條做為壼門曲線。腿足方直，以抱肩榫與牙條相接，足端做為內翻馬蹄足。腿間同樣裝屜板，做法與此榆木桌如出一轍（頁 208-209）。這兩張桌子最大不同之處是此榆木桌高 88.5 厘米，較黃花梨長方桌高近 10 厘米，也較常見的桌案高 4 至 6 厘米。用途上，它桌面短窄，只長 72 厘米，深 42.5 厘米，在上面

帶屜板長方桌
明崇禎《十竹齋箋譜》之鄴架

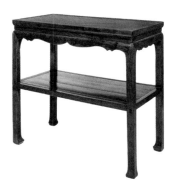

黃花梨實例比較

晏如居藏清中期帶屜板長方桌一對 *

74.5cm (w)、45cm (d)、77cm (h)

* 劉柱柏：《明式黃花梨家具：晏如居藏品選》，三聯書店（香港）有限公司，2016。頁 208，第 49 藏品。

右邊有一圓桌，擺放三足青銅斝，青花折枝花紋如意扁壺，谷釘紋玉璧，宋代瓷器，高古青銅鑑，青花罐等，前方左邊則有一小長桌，外形做工和這張小長方桌接近，桌面上便放有青銅花觚，繪製山水香爐紋飾長方盒，高古玉璧，雁板上則置放書函和書畫，清楚展現乾隆鑑古自娛的心境。

展卷書寫，頗為不便，所以它應是陳設小桌，用以置放清玩卷冊。

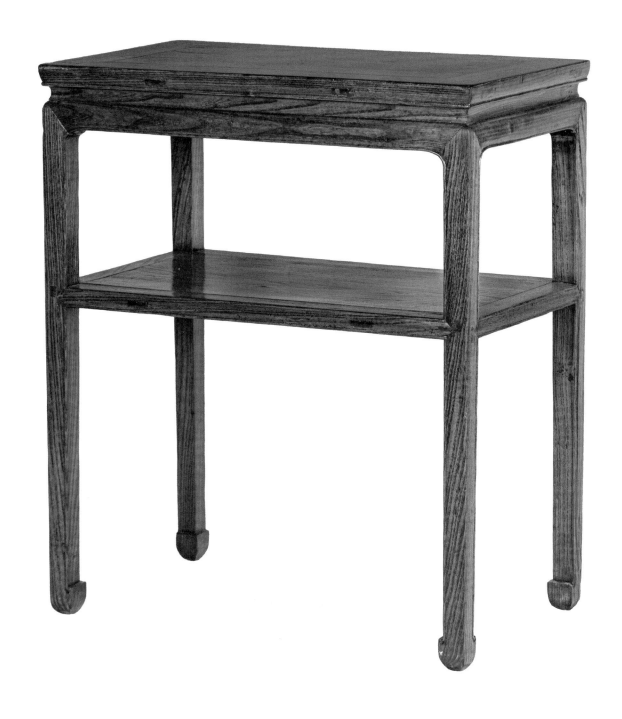

49　Square Kang Table ［ *Kangzhuo* ］

Late 17th – Early 18th Century
Baimu (Cypress), Nanmu Panel
60.6 cm (w) 60.6 cm (d) 29.8 cm (h)



清早期　　十七世紀末至十八世紀初

柏木嵌鬥柏楠木面方形炕桌



炕桌、炕几和炕案外形矮小，俱是炕上器用，然而形制上，三者判然有別。炕桌，四腿設於桌子四角，桌面寬度超過長度的一半；炕几則外形窄長，由三塊獨板製成。炕案同樣外形窄長，但腿足縮進案身，做工和條案殊無差異。

這張炕桌，呈方形，桌身以柏木製作，桌面設攔水線，攢框鑲裝一整塊鬥柏楠木，板心花紋細密，布滿癭結，猶如滿面葡萄，華美瑰麗。邊抹冰盤沿，上舒下斂，底部另壓一陽線，做工圓熟利落。束腰與牙條一木連造，屬明式家具講究做法。牙條底部起有陽線，與腿足線腳交圈。腿足方直，內側挖成小弧形，足端做為內翻馬蹄足，線條圓順自然。

從明清小說見到，炕桌或用以擺放陳設，或用作書桌，但最常見用途是做為食桌。《金瓶梅》記潘金蓮在床上放置炕桌，擺著蒸酥菓餡餅和四碟小菜，款待陳敬濟。《紅樓夢》第六回記劉姥姥初進榮國府，周瑞家的命人端一張炕桌放在炕上，桌上的碗盤擺滿魚魚肉肉，招呼劉姥姥午飯。今天，在北方民居，我們仍可見到一家人坐在炕上，熱熱鬧鬧圍著炕桌吃飯的愉快情景。

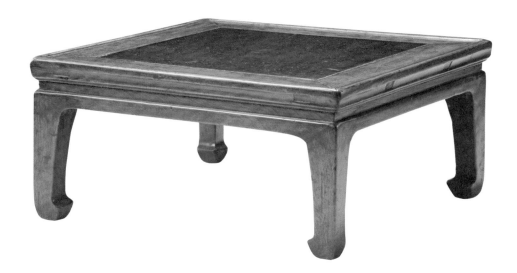

有黃花梨插肩榫炕案，形制與此炕桌不同，可資比較，以見桌案之差異。該炕案腿足向內縮進，與此炕桌足施於四角，做法迥然不同。該案案面不設攔水線，攢框鑲一整塊黃花梨面板，邊抹冰盤沿，上舒下斂，底部壓有陽線。案面下，不設束腰，只有壺門狀牙條。四腿做為外三彎狀，足為卷雲足，並剜出一小葉，足端下另有銀錠狀墩子，造型別致。兩側腿間裝有橫根，結構牢固。整體而言，該黃花梨炕案做工較此柏木桌更為繁複（頁154-155）。

出處

佳士得 2015 春季拍賣（*The Collection of Robert Hatfield Ellsworth Part II: Chinese Furniture Scholar's Objects and Chinese Paintings*），Lot 146。

炕几
明仇英《移竹圖》局部。
原圖藏於臺北故宮博物院。

50 Folding Kang Table [*Zhedieshi Kangzhuo*]

Late 16th – Early 18th Century
Huanghuali
78 cm (w) 39 cm (d) 27 cm (h)

黃花梨折叠式炕桌

明末清初　十六世紀末至十八世紀初

古人為便利出遊，設計出折叠式器用，屠隆《遊具雅編》錄有折叠桌，它"高一尺六寸，長三尺一寸，闊二尺四寸"，桌面和腿足皆可折叠。腿足收起，桌面對折，桌子變成長形匣子，易於攜帶。此黃花梨折叠腿炕桌，做工精巧，腿足收進後，外形猶如長方形小箱，構思與《遊具雅編》的折叠桌參差相近。

面心為獨板，四邊裝有攔水線，手工講究。邊抹冰盤沿，分為兩段，上段做為為素混面，下段縮進，上展下斂，線條巧為變化。束腰以矮老嵌裝素身絛環板做成，設計自為一類。牙條做為壺門狀，曲線起伏自然流暢，邊沿又起有陽線，與腿足線腳交接，工藝縝密精細。腿足做為三彎腿，中間剔出花葉形態，造型別致。足端外翻，鏤為卷雲足，腿足下另有方形墩子，做工一絲不苟。

此炕桌別出心裁之處是腿足可以折叠，收進桌底，腿足收進後，整張桌子如同長方形小箱，方便攜帶。設計是腿足上端裝設活鉸，折叠時，腳足以45度斜角，向桌底收進。此外，桌底又做出可掀合長方形框架。腿足收進後，合上框架，把框架邊緣的榫舌套進抹頭的小孔，便可將腿足鎖定，構思縝密。

此折叠式炕桌用材珍貴，設計新奇，做工精湛，難得一見。它既可用為山遊之具，又可置於居室的土炕或羅漢床上，用以品茗弈棋，一物兩用，靈活方便。

別例參考

《明式黃花梨家具：晏如居藏品選》錄有黃花梨炕案，案身寬度超過案身長度的一半，長寬比例與此折叠桌不同，但該炕案外形設計，壺門牙子及三彎腿足與此桌頗為相似（頁154-157）。*Classical and Vernacular Furniture in the Living Environment* 另錄了黃花梨炕桌，做工不同，但殊途同歸，也是可供折叠。該炕桌腳部上端也裝上活鉸，折叠時，腿足收進桌底，它與此桌迥異之處在於除腿足外，桌身也可左右對折，只是桌面下沒有裝設框子，不可固定折叠後的腿足，要用繩子把腿足綁好（頁132）。

炕几
麟慶《鴻雪因緣圖記》局部
（1847）

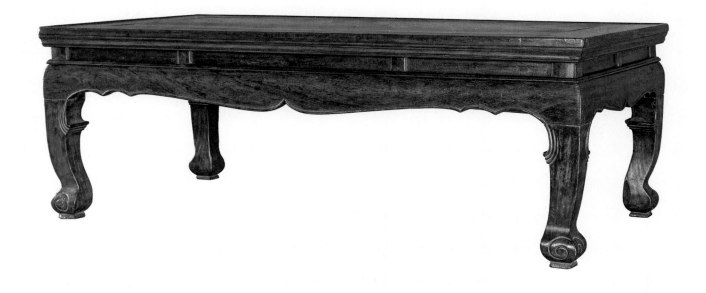

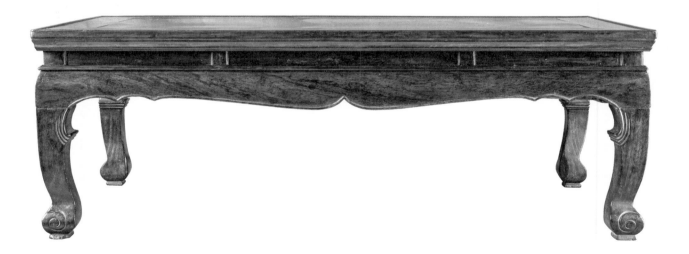

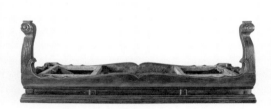

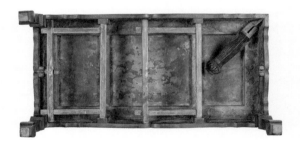
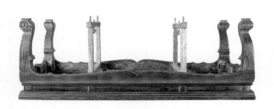

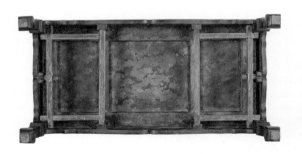
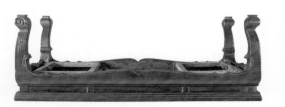

51 Folding Kang Table [*Zhedieshi Kangzhuo*]

Late 18th – Early 19th Century
Xuesong mu (Chinese Cedar Wood)
88 cm (w) 56.5 cm (d) 27 cm (h)



清中期 十八世紀末至十九世紀初

雪松木折疊式炕桌



此雪松木折疊桌，做工與藏品 50 黃花梨折疊桌幾近相同，皆為難得之佳構，不過此折疊桌雕飾富麗，有華美綺艷之感。

桌面以淺色文木鑲嵌成不同圖案，絢麗耀目，讓人讚嘆。面板四邊嵌上拐子紋，四角飾以卷草紋，正中做出圓形開光，內鑲花卉圖案，外圍又嵌出花環式樣；另有 14 個團花形開光分布面板左右，內裏飾以佛教八寶紋樣，包括輪、螺、蓋、傘、蓮、瓶、魚、盤長等和暗八仙圖案，分別是扇子、寶劍、葫蘆、陰陽板、花籃、漁鼓、笛子和荷花，布局細緻，手工繁複精巧。

邊抹冰盤沿，中間打窪，底部壓一陽線，手法純熟。束腰做為混面，表面浮雕圓珠和開有鏤空魚門洞，洞內飾有小圓珠，做工細緻。牙條微呈垂肚狀，表面浮雕糾結交纏的拐子紋和卷草紋，色澤深淺對比，相互映襯，工藝非凡。腿足採三彎腿做工，外形與展腿類近，上段末端內翻，做為如意卷雲，下段腿足末端向外兜轉，同樣鏤成如意卷雲，足端下

別例參考

《清代家具》錄有柞木折疊桌，腿足做工稍有不同，可資參考。該桌腿足兩足一組，上有橫根，下有底根，外形猶如長方框，折疊時，兩組腿足左右向中間收進，與此折疊桌腿足從四角向中心翻進，手法不盡相同（頁 142-143）。

出處

佳士得 2011 年拍賣會。
Christie's Auction. London, 10 May 2011. *Fine Chinese Ceramics and Works of Arts*, P.171, Lot 203.

Original purchased in Beijing in 1918 from Yamanake & Co.

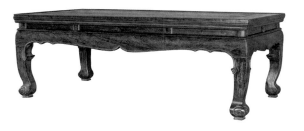

黃花梨實例比較

晏如居藏明末清初折疊式炕桌，見本書藏品 50

78cm (w)、39cm (d)、27m (h)

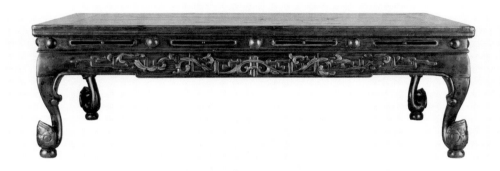

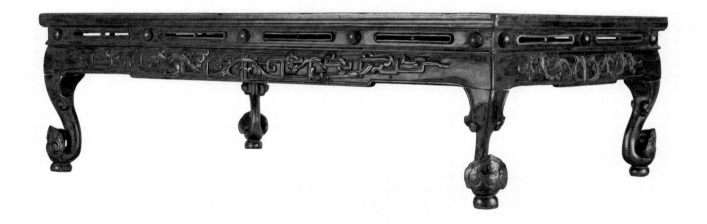

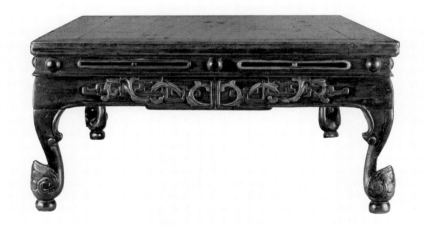

另裝銀錠狀小墩，手藝精巧別致。腿足上端裝有活鉸，折疊時，腿足向桌底翻進。腿足收進後，整張桌子如同長方形小箱，便於攜帶。此外，桌底有可掀合長方形框架。腿足翻進後，合上框架，再將框架邊緣的榫舌套進抹頭的小孔，可將腿足鎖於桌底，設計做工與藏品 50 如出一轍。

炕桌
元至順刊本《事林廣記》插圖

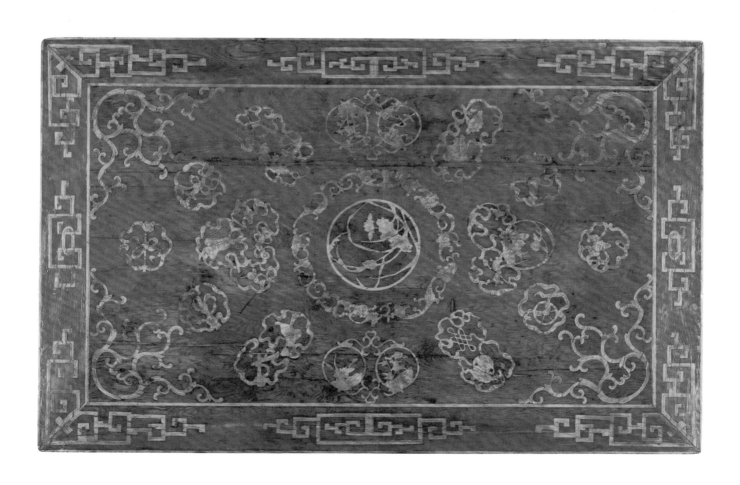

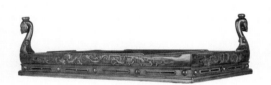

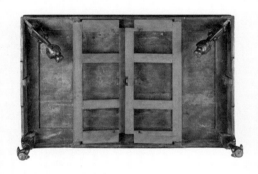
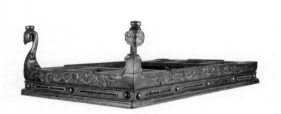

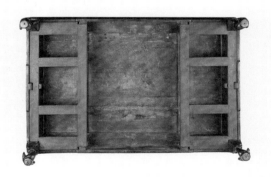
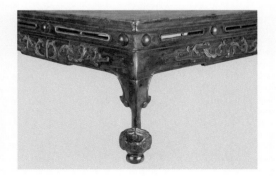

TABLE

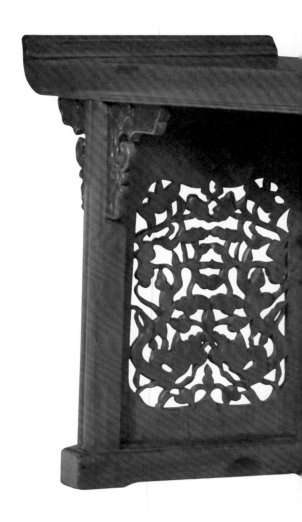

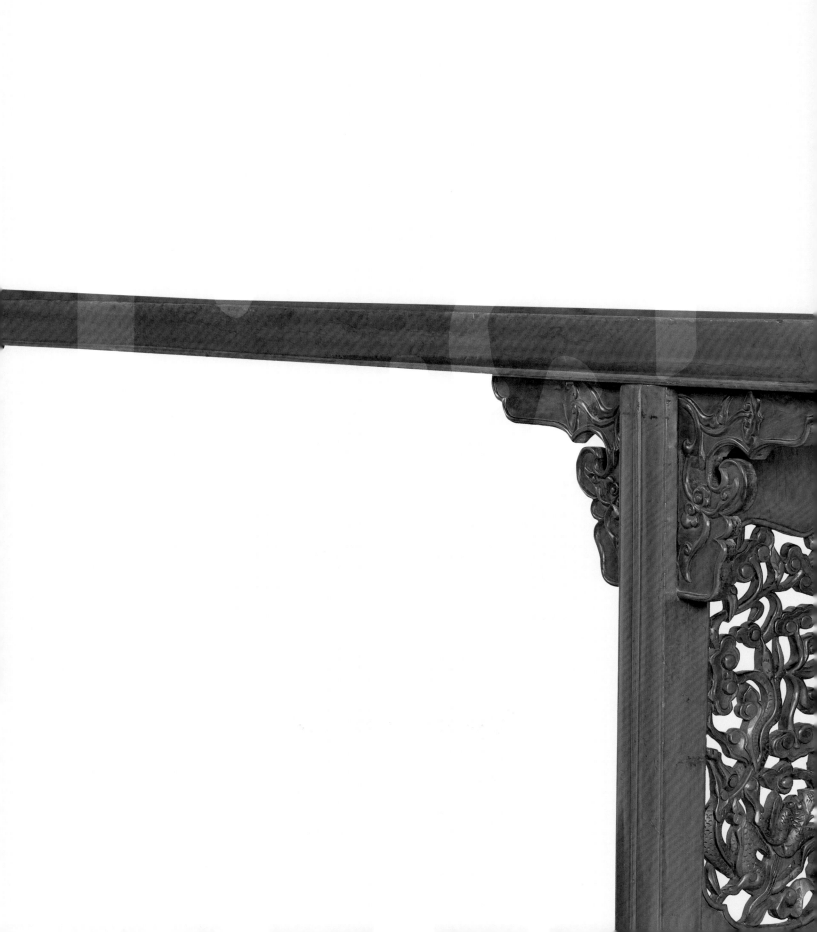

Late 18th – Early 19th Century
Yumu (Chinese Northern Elm)
157.5 cm (w) 77.5 cm (d) 82.5 cm (h)

清中期　十八世紀末至十九世紀初

榆木帶抽屜夾頭榫畫案

這張畫案，通體以榆木製作，線條分明，造型古雅，展現明式家具樸素風致。案面攢框鑲獨板面心，板心紋理跌宕有致。案面下，素身牙頭和直身刀板牙條以夾頭榫與腿足相接，做工簡潔利落。腿足圓直，兩側腿間裝兩根圓棖，結構牢固。

此案最大特點在於設有兩具抽屜，既可收納簡牘、刀錐、丹鉛、膠糊等文房雜器，便於取用，又可存放廢稿殘牘，保持書室窗明几淨之致，配合文士閑適容與的書齋生活。

桌案裝設抽屜，多採暗屜工藝，避免破壞器物造型。《明式家具珍賞》載錄翹頭四面平條桌（頁151），抽屜藏於牙條位置。本書藏品 47 黑漆活面棋桌，抽屜隱於束腰對角。這張畫案的淺屜則藏於正面大邊內，工藝精湛入微。工匠先將邊抹稍稍加厚，以納入抽屜；又將邊抹做為冰盤沿，分為三段，全削為素混面，造成三層疊砌效果，令線條倍添變化，避免笨拙呆板，考慮周詳，做工細緻，是此案動人之處。

別例參考

《明式黃花梨家具：晏如居藏品選》錄有黃花梨夾頭榫畫案，造型相近，只是該案長 190 厘米，寬 82 厘米，高 83 厘米，尺寸稍大，邊抹做為素混面，不帶暗屜，腿足方直，表面削為混面，做工稍有不同（頁 142-143）。帶暗屜的桌案在黃花梨家具也常見到。《永恒的明式家具》錄有黃花梨高束腰霸王棖翹頭几，暗屜藏於束腰位置（頁 90-91）。此外，《恭王府明清家具集萃》也錄有黃花梨撇腿三屜平頭案，也可參考。該案長 199 厘米，寬 51 厘米，高 90 厘米，正面牙條裝有兩具暗屜，背面則裝有一具。只是這樣做工不常見到，懷疑為後人改動（頁 226）。

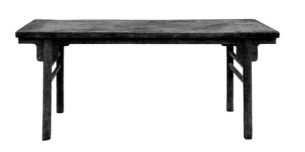

黃花梨實例比較

晏如居藏明末清初夾頭榫畫案 *

190cm (w)、82cm (d)、83cm (h)

* 劉柱柏：《明式黃花梨家具：晏如居藏品選》，三聯書店（香港）有限公司，2016。頁 142，第 29 藏品。

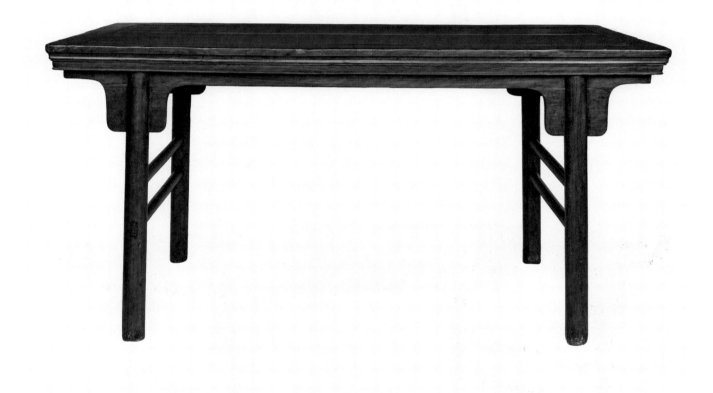

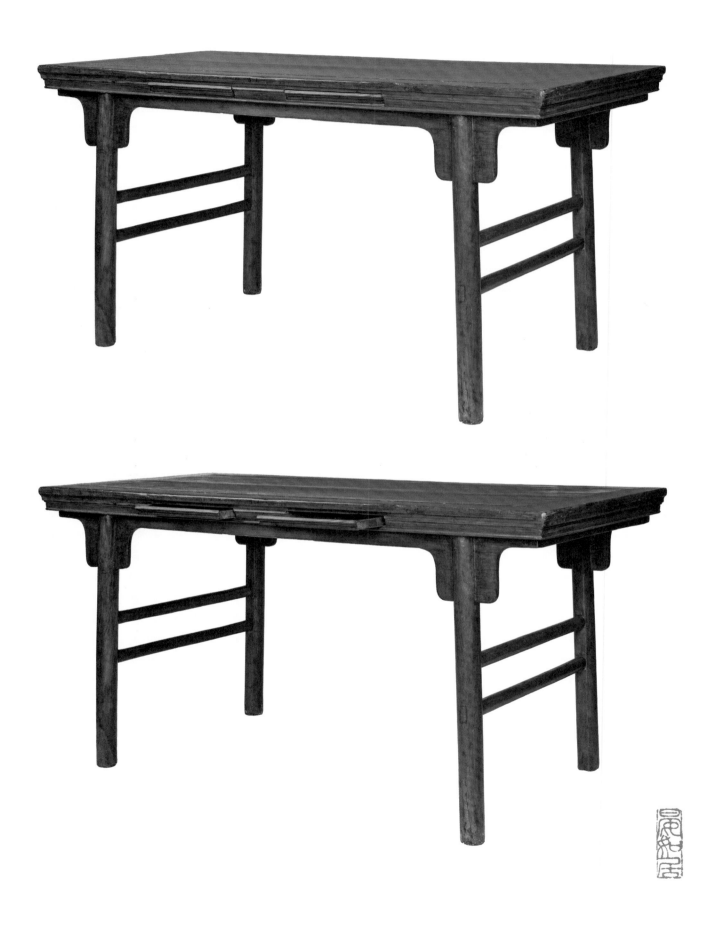

畫案
清康熙刊本《聖諭像解》
插圖

AD 1698
Yumu (Chinese Northern Elm)
275 cm (w) 50 cm (d) 86.5 cm (h)

清 · 康熙三十七年　一六九八

榆木夾頭榫平頭案（帶紀年）

判斷家具年代從來困難，固然是由於家具不像其他藝術品，如畫作或瓷器，一般不帶識款，難以找到明確年月資料，最重要的還是家具造型，特別是常見品種，雖經歷數百年，仍然沒有明顯變化，如明代平頭案、翹頭案的構造，和清代的差異不大，難以單靠外形去分辨。收藏家如能碰到一件有年月識款的珍品，是可遇不可求的樂事。

此案以榆木為質，通體光素，線條簡練，氣韻高古，是平頭案範式之作。案面攢框鑲獨板面心，邊抹冰盤沿，分兩段做，上段內收，下段做為素混面、底部壓一陽線，手法繁複多變。案面下裝直身刀板牙條和素身牙頭，線條利落明快。腿足圓直，稍帶側腳收分，以夾頭榫與案面相接。兩側腿間施以兩根扁圓形棖子，做工簡潔。

別例參考

《明式黃花梨家具：晏如居藏品選》錄有明末清初黃花梨平頭案，除尺寸不同，外形手工與此榆木案幾近相同，可資對照。該案渾身光素，案面攢框嵌裝獨板面心，邊抹冰盤沿，上舒下斂，做工更為簡約。案面裝刀板牙條和直身牙頭，做法與此榆木案如出一轍。腿足圓直，同樣帶側腳收分，兩側腿間也裝兩根扁圓棖子，布置相同（頁 146-147）。

黃花梨實例比較

晏如居藏明末清初夾頭榫平頭案 *

154cm (w)、42.5cm (d)、80.5cm (h)

* 劉柱柏：《明式黃花梨家具：晏如居藏品選》，三聯書店（香港）有限公司，2016，頁 146，第 30 藏品。

整體而言，此案優點有三，一是講究細節，一絲不苟，這尤其見於牙頭輪廓做工。這張平頭案的牙頭和牙條採直身設計，以平齊方式接合，接合處自然形成硬直的棱角，工匠於是在牙頭上端左右各鎪出弧線，這樣，牙頭與牙條相接後，接合處自然形成弧角，牙條線條得以蜿蜒而下，與牙頭線條一氣連貫，渾然融合，免去巉刻突兀之感，手法細緻，與做工精良的黃花梨條案殊無異致。二是皮殼古樸。此案漆色剝落，木胎隱現，表面形成老舊斑駁皮殼，流露幽遠滄桑之感，殊為難得。三是留有識記。此案案面背後有"康熙三十七年戊寅（1698年）重陽日成"及"守本堂王記"墨書，清楚記下此案製作年月，在明清家具罕有見到。家具斷代從來困難，此案製作年代確鑿，可以作為研究清初家具參照。

收藏小記

臺北施水旺先生是當地著名的家具經銷商。一次在臺北出席心臟科學術會議，有機會造訪施先生。這張很長的平頭案置於他店子大門左側，案上陳設多種文房用品。初看本不著意，隨後發現案面下有紀年墨跡，便立即購下。有紀年的明式家具鳳毛麟角，而買入的價值，也適度增加。

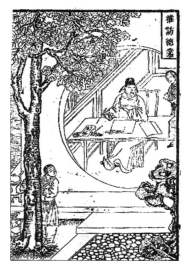

平頭案
清康熙刊本《聖諭像解》插圖

守本堂 王記

康熙三十七年戊寅 重陽日 成

54 Recessed-leg Table with Floral-shaped Spandrels [*Pingtouan*]

Late 18th – Early 19th Century
Hongdoushan (Red Bean Fir)
159 cm (w) 34.5 cm (d) 83 cm (h)



清中期 十八世紀末至十九世紀初

紅豆杉夾頭榫楊花牙頭平頭案



此紅豆杉平頭案，形制工整，線條分明，簡約素雅。案面攢框嵌裝兩拼面心。邊抹冰盤沿，分為兩段，上舒下斂。案面下設直身刀板牙條，兩側腿間安兩根橫棖，手工利落，屬明式家具典型做工。

此案動人之處在於優美的牙頭造型和考究的腿足線腳工藝。牙頭造型別致，分為兩段，上段鏤成花葉狀，刀法簡練純熟，圓順流暢；下段做為卷雲狀，線條曲折多變，手工細密精巧。腿足一樣精心裝飾，外形呈扁平狀，表面削為素混面，中間另起有兩道陽線，做為兩柱香手工，刀工遒勁有力。

平頭案可置於廳堂中央，背牆而放，又可置於廳堂兩側，俗稱"靠山擺"，用以承放器物。文康《兒女英雄傳》第二十九回，便記十三妹何玉鳳走進新房，見到"床上擺著炕案、引枕、坐褥。案上一個陽羨沙盆兒，插著幾曲水仙，左右靠牆分列兩張小案。這邊案上隨意擺兩件陳設，那邊擺一對文盒"。

別例參考

《明式黃花梨家具：晏如居藏品選》錄有黃花梨平頭案，外形做工和這張紅豆杉平頭案頗相類近。該案長194厘米，寬51厘米，高83厘米，尺寸稍大，案面嵌裝一整塊黃花梨面板。牙頭上段鏤成卷雲狀，下段邊緣又剔出花葉形態，手工與這張紅豆杉平頭案彷彿。此外，該黃花梨平頭案腿足方直，素混面，中間起兩道陽線，手法相近（頁 148-149）。

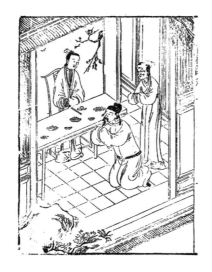

平頭案
明宣德刻本《嬌紅記》插圖

黃花梨實例比較

見本書藏品 53 舉例

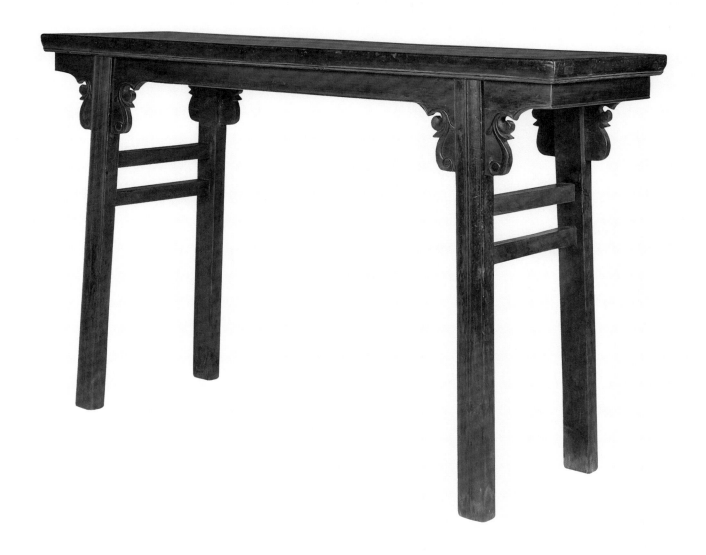

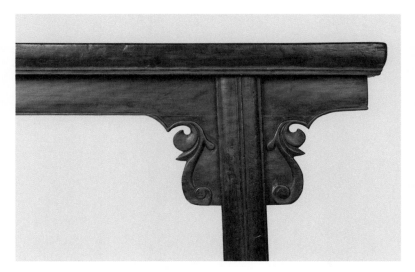

55 Recessed-leg Table with Cloud-shaped Spandrels and Nanmu Panel [*Yunwenyatou Pingtouan*]

Late 17th – Early 18th Century
Jumu (Chinese Southern Elm)
140 cm (w) 40 cm (d) 84 cm (h)

清早期　十七世紀末至十八世紀初

櫸木夾頭榫雲紋牙頭楠木面心平頭案

此櫸木平頭案，直身刀板牙條，如意雲狀牙頭，圓腿直足，造型和常見的平頭案並無異致，屬明式平頭案典型做工。它獨特之處，在於案面嵌裝一整塊楠木面板。選用不同木材互相襯托為明式家具常見裝飾手法。此案的楠木面板色澤赭紅，紋理起伏交錯，有群山逶迤之致，與紋理錯綜跌宕的櫸木，互為呼應，悅目耀眼。

此長案另一變化之處，在於兩側腿間做工。平頭案兩側腿間多裝雙腳根，手工簡單省淨。此平頭案，卻在上下兩根之間，嵌裝縷空魚門洞縧環板，底根下另裝直身刀板牙條，既可鞏固結構，又有裝飾效果。縧環板做工也繁複細緻。魚門洞當中位置，雕小巧別致的如意雲頭，左右兩側又分別縷成 " { " 和 " } " 半朵菱花圖案，構思細緻精巧。

別例參考

Chinese Furniture: Hardwood Examples from Ming and Ch'ing Dynasties 錄有黃花梨平頭案，手工幾近相同。該案長 197 厘米，寬 32.5 厘米，高 67.5 厘米，在腿側上下根之間同樣裝縷空魚門洞縧環板，只是做工更為細緻。板心雕兩個透空魚門洞，洞口兩旁各有半朵菱花狀開孔作襯托（頁 155，圖 51）。

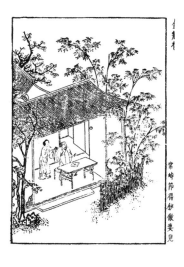

平頭案
明崇禎刻本《金瓶梅》
插圖

黃花梨實例比較

見本書藏品 53 舉例

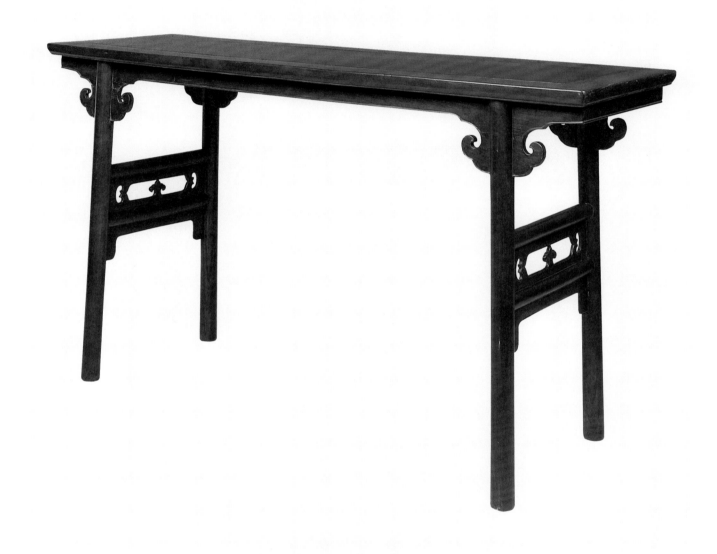

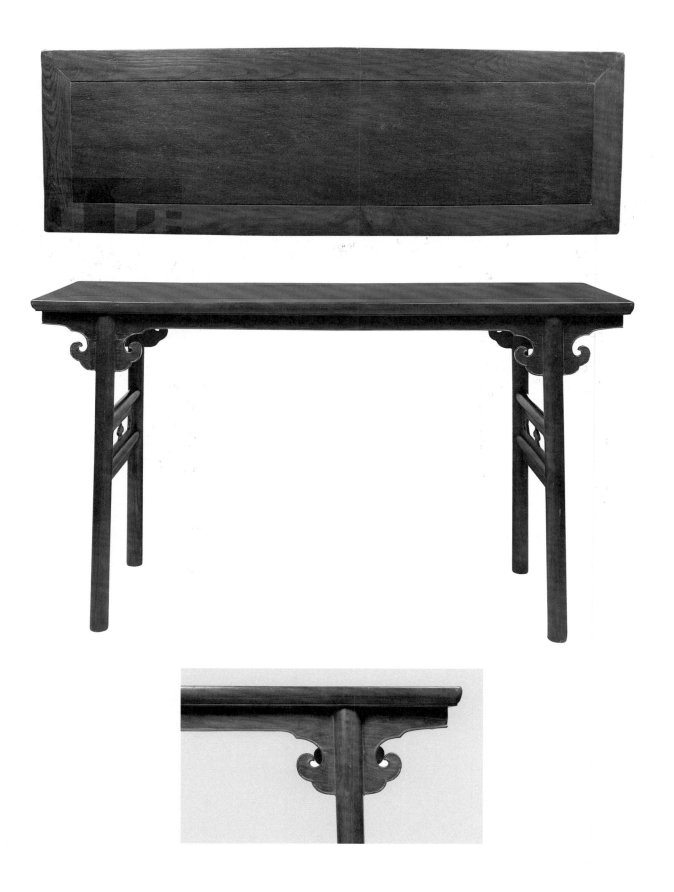

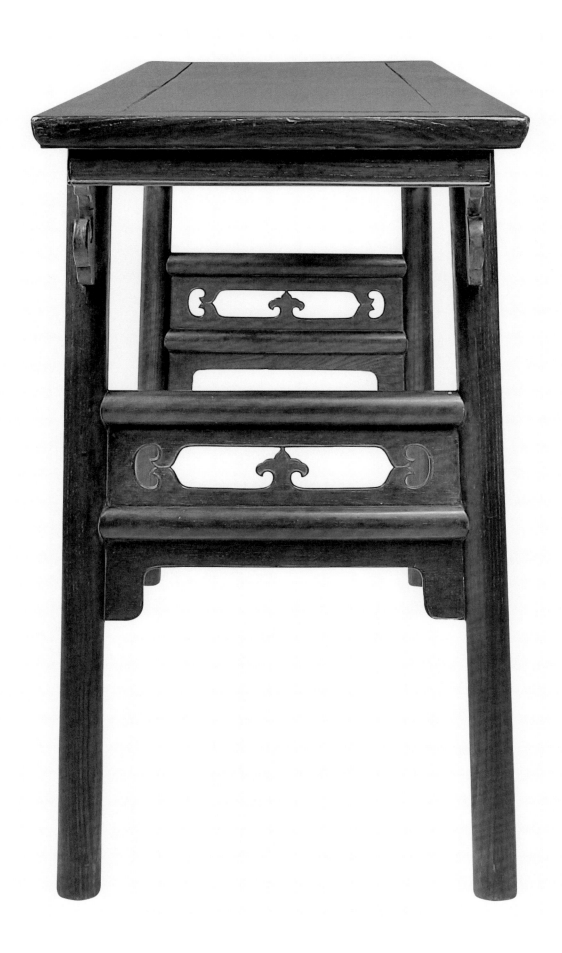

56 Inserted Shoulder Joint Table with Everted Flanges [*Qiaotouan*]

Late 17th – Early 18th Century
Lacquered Yumu (Chinese Northern Elm)
118 cm (w) 43 cm (d) 88 cm (h)



清早期 十七世紀末至十八世紀初

黑漆榆木插肩榫花腳翹頭案



此翹頭案，腿足造型與宋代家具花葉狀腿足相類似，展現古樸之趣。

全案批麻上灰，髹上黑漆。案面攢框鑲獨板面心。邊抹冰盤沿，素混面，上舒下斂，底部壓一陽線。翹頭小巧秀氣，與抹頭分料做成。腿足採劍腿做工，微帶側腳收分，以插肩榫與案面相接。腿子中段和足端別出花葉輪廓，足端又飾以淺雕如意雲頭，工藝細緻繁巧。足端下另設半枚銀錠狀承足，工藝繁富。兩側腿間裝兩根方材委角棖，中間嵌裝鏤空如意雲紋絛環板，底棖下又裝帶垂尖直身牙條及卷雲狀牙頭，布置構思與藏品 55 頗為類近。

這張小案布局細緻，呼應考究，讓人細味。工匠將牙條兩端做為下垂卷雲狀，兩端吊頭也採同樣手法，如此做工，案腿左右各有一朵下垂卷雲，既收平行對稱效果，也形成另一個裝飾：只要以插肩榫為中心，然後將左右的垂雲雕飾合起來，我們可看到蝙蝠形態，構思活潑新穎。此外，腿間底棖下的卷雲牙頭，與吊頭下的卷雲圖案彼此呼應，相輔相成。

本書藏品 19 燈掛椅，座面下的牙條造型和此案的牙條造型參差相近，由是觀之，此案或出於山西。

別例參考

《明清家具（上）》錄有明代萬曆年間黑漆灑螺鈿龍戲珠紋長方案，造型相近。該案同採插肩榫結構，劍腿花葉足，足端下另有銀錠狀承足。牙條呈壺門狀，兩側做出下垂小尖角，與吊頭下垂小尖角，平行對應（頁128）。如果將《明清家具（上）》黑漆案下垂的小尖角加以放大並做為圓角，牙條形態便和此張長案十分相近，雖說山西家具以譎奇見稱，其實它仍是以傳統做工為基礎，巧為變化。《明式家具珍賞》另錄有黃花梨獨板翹頭案，做工相近，該案同採劍腿插肩榫手法。腿肩左右各透雕卷雲，左右對稱，腿足上端的花葉輪廓，線條簡練利落。足端以陽線做出卷雲紋，與牙條的卷雲雕刻上下呼應。該張翹頭

黃花梨實例比較

見本書藏品 53 舉例

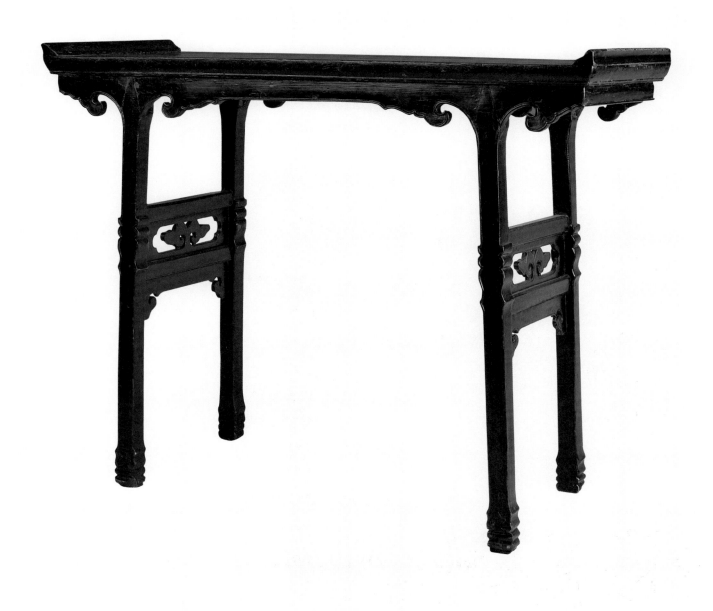

翹頭案
明末木刻刊本《旗亭記》
插圖

案，造型平和雅致，風格與
這張黑漆翹頭案迥然不同
（頁 164-165）。

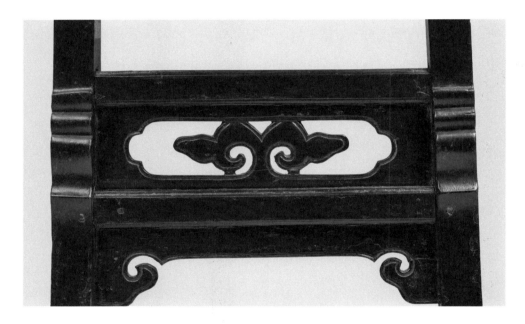

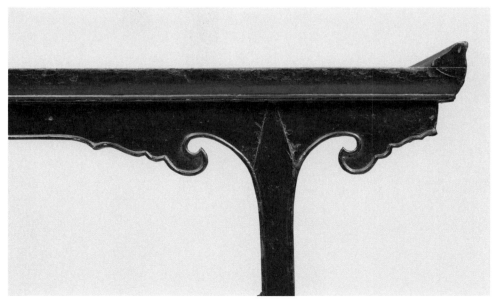

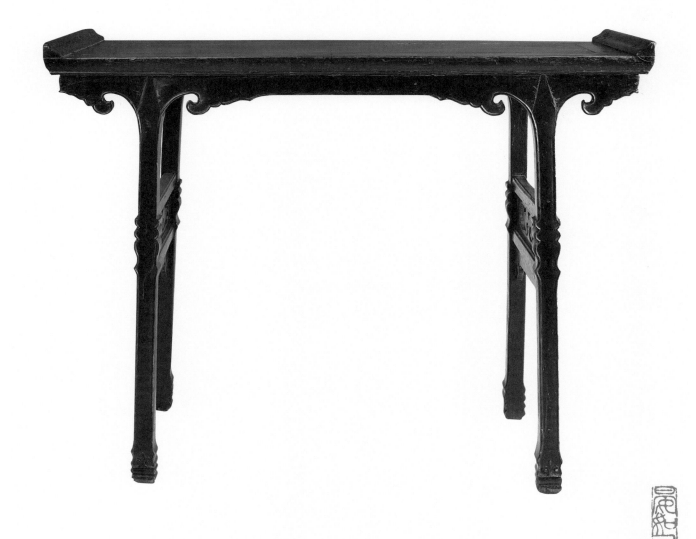

57 Wine Table with Nanmu Burl Top and High Humpbacked Stretchers [*Jiuzhuo*]

Late 16th – Early 18th Century
Huanghuali and Nanmu
102.5 cm (w) 50 cm (d) 80 cm (h)



黃花梨嵌楠木癭面高羅鍋根酒桌

明末清初

十六世紀末至十八世紀初



酒桌多用於宴集，以之陳設酒食。造型上，它和常見平頭案無大分別，只是略為短小，雛型可見於五代顧閎中（937-975）《韓熙載夜宴圖》的小案。本來，四腿縮進桌身的桌子，我們應將它歸入案屬家具，只是匠師過去慣稱酒案為酒桌，約定俗成，大家也沿用舊說，稱酒案為酒桌。

此黃花梨酒桌，光身素練，桌面面攢框鑲一整塊楠木癭面板，板心紋理瑰麗，絢麗動人。邊抹冰盤沿，上舒下斂，底部壓一邊線，手工圓熟利落。案面下裝直身刀板牙條和素身牙頭。圓腿直足，以夾頭榫與案面相接，兩側腿間施以雙根，做法明快省淨。

此酒桌最大特點是大邊牙條下施以羅鍋頂牙根，構思與明代朱檀墓的酒桌一脈相承。這個做工，對桌子起聯結作用，使結構更為牢固，又令桌面下空間變得寬敞充裕，腿膝活動不受妨礙，手法較在大邊牙條下施以橫根優勝。此外，此酒桌的羅鍋頂牙根以一整塊木料剔削而成，線條自然圓順，造型優美，工藝非凡，非以短材攢接者可堪比擬。

別例參考

《明式家具珍賞》錄有黃花梨夾頭榫小畫案，長 102 厘米，深 70.2 厘米，高 81.5 厘米，造型十分相近（頁 173）。相較之下，該案的羅鍋頂牙根轉折處略為方直，而此案的羅鍋頂牙根線條則圓轉自如。*Friends of the House: Furniture from China's Towns and Villages* 另錄有一櫸木平頭案，造型也非常類近。該案雕飾較繁富，吊頭下的牙條部分透雕花葉紋，牙條下的羅鍋頂牙根也鏤為花葉紋飾，展現山西家具的地域色彩（頁 103）。

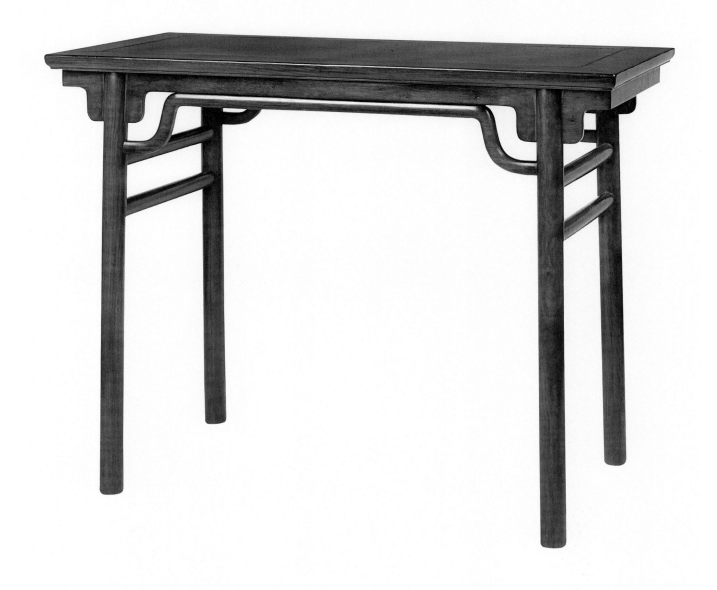

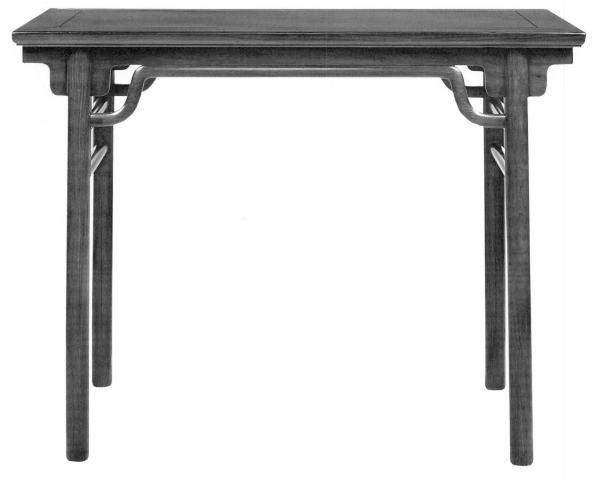

類近造型的平頭案也可見於明末清初陳字（1634-？）《玉局敲閑圖》。畫中描繪兩位宮裝麗人對弈消閒，旁有一華服仕女，倚桌觀局。另有一麗裝侍女佇立後方，靜待差遣。座屏一側置放線條簡練的平頭案，案上放有瓶花、小盒。案子的牙條下，也裝有羅鍋棖，做工古樸雅淡。

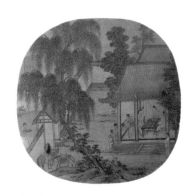

酒桌
宋《文會圖》局部。原圖藏於臺北故宮博物院。

58 Wine Table with Marble Top [*Jiuzhuo*]

Late 17th – Early 18th Century
Jumu (Chinese Southern Elm)
101 cm (w) 65 cm (d) 84 cm (h)

櫸木嵌雲石夾頭榫酒桌

宋人《水閣納涼圖》描繪一文士於水閣消暑納涼。他坐於交椅上，身前有平頭小案。水閣兩旁柳樹成蔭，前方荷塘，菡萏綽約。此酒桌外形小巧，通體罩以黑漆，牙條下另裝橫棖，造型與《水閣納涼圖》的平頭案參差相近，有宋代桌案遺風。

案面攢框嵌裝一整塊雲石面板。邊抹分兩段造，上段打窪，下段冰盤沿，上舒下斂，線條曲折多變。牙條採直身刀板做工，末端以曲線收結，並做出下垂小尖，手工細緻。牙頭鏤為如意狀，刀法輕巧舒展。牙條和牙頭邊緣皆起有陽線，工藝一絲不苟。兩側腿間安有雙棖，結構牢固。腿足和棖子的線腳做工，尤教人稱賞。每根腿足表面均不惜工夫，先在中間打窪，又將邊緣做為委角，做出起棱分瓣效果。兩側腿間的棖子和大邊的橫棖也是中間打窪，邊緣起有陽線，手工細巧，而且和腿足的線腳互相呼應。

別例參考

Friends of the House: Furniture from China's Towns and Villages 錄有榆木嵌石面酒桌，外形做工參差類近。該酒桌石面，邊抹冰盤沿，中間打窪，手工細緻。牙條下裝直身棖子，腿足方直，稍帶側腳收分，腿足和棖子線腳做工與此櫸木桌的類近（頁 100-101）。

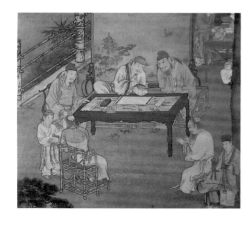

石面畫桌
宋（傳）劉松年（約1155-1218）《十八學士圖》局部。原圖藏於臺北故宮博物院。

黃花梨實例比較

見本書藏品 57

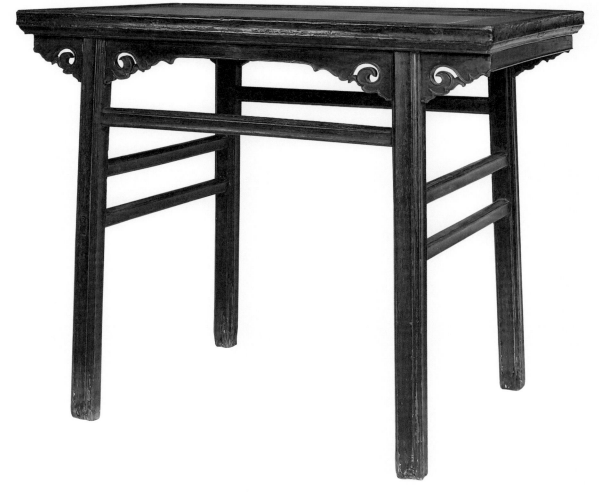

59 Wine Table with Inserted Shoulder Joints [*Jiuzhuo*]

Late 17th – Early 18th Century
Huanghuali
120 cm (w) 89 cm (d) 85 cm (h)



清早期　十七世紀末至十八世紀初

黃花梨插肩榫酒桌



此酒桌採插肩榫做工，手法與藏品 58 的夾頭榫酒桌迥然有別。

桌面攢框鑲兩拼板心，四邊設攔水線，做工講究。邊抹冰盤沿，底部起陽線，手工省淨利落。牙條呈壺門狀，曲線流暢自然，底部陽線兩端向下延伸，與腿足線腳相接，中間位置則剔出花籃圖樣，做法別致精巧。牙條做工另一細巧之處是吊頭下的位置做出下垂小尖，與牙條兩端的小尖角一對配襯，平行對稱，設計縝密。腿足做為劍腿狀，上方以插肩榫納入大邊，中段剔出花葉輪廓，足端淺雕如意卷雲紋，腿足下另裝半枚銀錠狀承足，手工一絲不苟。腿足正面剷地凸線，做為兩柱香線腳，刀工遒勁有力。腿足間安兩根方形橫根，結構牢固。

工藝上，此酒桌教人細味之處是腿足中間的花葉裝飾，與宋人鶴膝腿做工類近，流露宋代家具風致。鶴膝指家具腿足中間部分隆起，外形如同鶴足，宋代陳騤（1128-1203）《南宋館閣錄‧省舍》有"鶴膝桌十六件"（頁 117-123）記載，造型可見五代河北曲陽縣王處直墓壁畫和宋人《六尊者像》。

此酒桌用材精良，通體採用黃花梨製作，腿足做工更仿效宋代桌子鶴膝腿工藝，造型古樸雅致，十分難得。

別例參考

《明式黃花梨家具：晏如居藏品選》錄有黃花梨折疊式酒桌，可資對照。該酒桌獨板面心，長 111 厘米，寬 51 厘米，高 85.3 厘米，桌面不帶攔水線，腿足及兩側橫根皆做為瓜棱狀。不過，該酒桌可供拆裝，做工與這黃花梨酒桌迥然有別（頁 152）。《明式家具研究》有一鐵力酒桌，外形做工頗為相近。該酒桌同樣採插肩榫做工，腿足也剔出花葉輪廓，不過，花葉位置處於腿足下方，靠近足端，設計不盡相同（頁 93）。

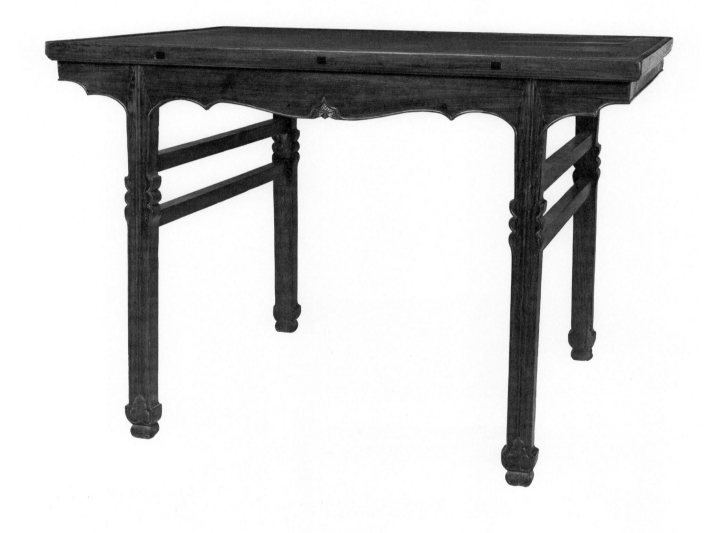

插肩榫酒桌（鶴膝桌）
五代河北曲陽《王處直墓壁畫》局部。（河北省文物研究所，文物出版社，1998）

插肩案
宋大理國張勝溫《梵像》局部（原圖藏於臺北故宮博物院）

酒桌
明崇禎刊本《金瓶梅》插圖

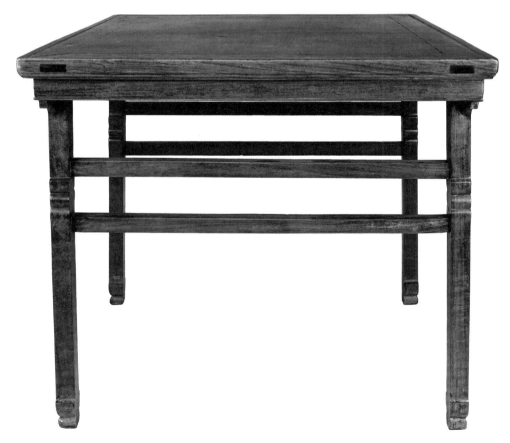

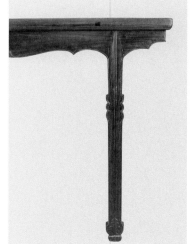

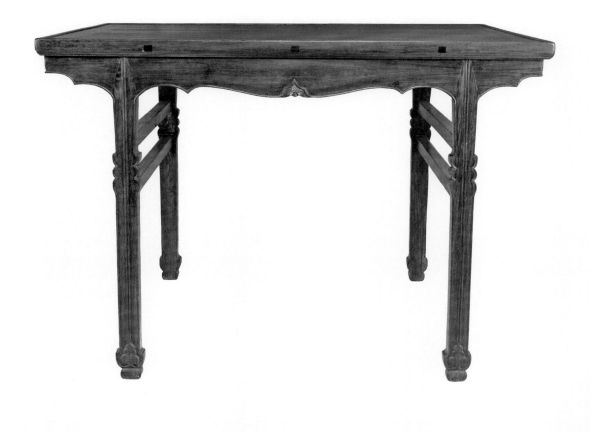

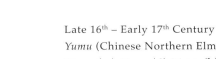

60　Wine Table with Inserted Shoulder Joints ［ *Jiuzhuo* ］

Late 16th – Early 17th Century
Yumu (Chinese Northern Elm)
99 cm (w) 67 cm (d) 86 cm (h)

榆木紅漆插肩榫酒桌

明末　十六世紀末至十七世紀初

此酒桌以榆木製作，通體披麻上灰，罩以黑紅漆。面心兩拼，邊抹冰盤沿，分為兩段，上段做為素混面，下段則剗槽打窪，一凸一凹，底部另壓有一陽線，線條起伏有致。牙條做為壼門狀，曲線圓轉流暢，底部碗口線向兩端蜿蜒而下，與腿足線腳相交，中間則鏤出花籃圖案，做工細緻講究。牙條另一別致之處是兩端鏤出下垂小尖，吊頭位置也採同樣手法，兩者平行對稱，設計精巧細密。

腿足採劍腿做工，上端以插肩榫與桌面相接，下段承傳宋代家具鶴膝腿工藝，剜出花葉輪廓。足端剔出俯仰如意雲頭紋，精巧別致。足端下另有銀錠狀承足，工藝繁複講究。腿足正面兩柱香陽線，挺直有勁，手藝不凡。兩側腿間裝兩根委角棖，結構堅實。

此榆木酒桌比例勻稱，細節講究，與藏品 59 黃花梨酒桌，齊肩媲美，毫不遜色。

別例參考

Friends of the House: Furniture from China's Towns and Villages 另錄有榆木酒桌，做工相類，也可參照。該酒桌渾身髹上黑漆，一樣採劍腿做工，腿足下端也剔出花葉輪廓，只是手工稍為簡單，牙條的壼門弧線也略為舒緩（頁 98）。

花腳條桌
明萬曆刻本《斷髮記》
插圖

黃花梨實例比較

見本書藏品 59

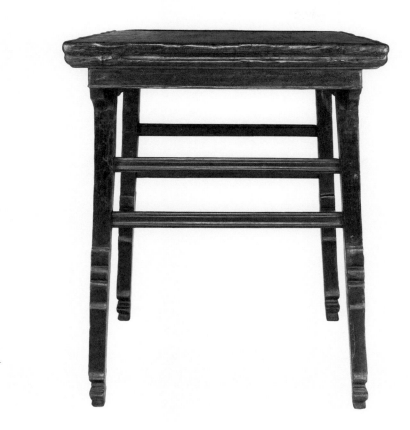

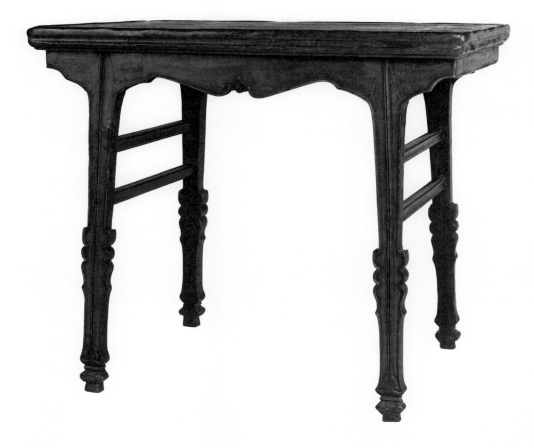

61 Waisted Recessed-leg Table with Inserted Shoulder Joints [*Pingtouan*]

Late 17th – Early 18th Century
Hetaomu (Walnut)
157.5 cm (w) 40.5 cm (d) 86.5 cm (h)

此長案，外形做工和藏品 60 榆木紅漆酒桌非常類近，原以為也屬酒桌，不過，此案長 157 厘米，和一般酒桌約 110 厘米長的特點有明顯出入，而且深度僅 40 厘米，用以置放酒餚，也不大合適，故此，這案應是平頭案，而不是酒桌。

案面攢框嵌裝獨板面心，邊抹冰盤沿，分為兩段，上舒下斂。牙條做為壺門形態，曲線圓轉自然，表面浮雕卷草紋，邊緣起陽線，與腿足線腳相接。此案最細緻之處是吊頭位置也浮雕花葉紋，與牙條兩側的花葉紋配對襯托，平行對稱，布局精巧，心思縝密。

腿足採劍腿做工，上端以插肩榫納入大邊，下段造型，承傳宋代家具花葉腿足的餘緒，剔出葉狀輪廓，古樸雅致。足端淺雕雲紋，腿足下另裝半枚銀錠狀承足，做工細緻講究。腿足間安兩根方形橫根，結構牢固。

此平頭案讓人深思之處是它裝有束腰，與傳統做工迥然不同。從結構上看，不管是平頭案或翹頭案，牙條結合腿足已組成堅實架子，足以支撐案面，不必再加束腰，以增強承托，故此，目前出版的圖錄中，未嘗見到帶束腰黃花梨條案。或許這平頭案是特意訂製家具，以迎合主人喜好，也或許是工匠為了標新立異，馳騁高才，才做出這張破格之作。

別例參考

這類壺門狀牙子的平頭案在黃花梨家具中頗常見到。《中國花梨家具圖考》錄有劍腿壺門牙子平頭案，整體做工和此案非常類近。該案長 192 厘米，寬 59 厘米，高 82.5 厘米，同樣以核桃木製作，壺門狀牙子光身素淨，吊頭也做為曲線。腿子採劍腿做工，足端剔出花葉輪廓，唯一不同之處是該案不帶束腰（頁 50，圖版編號 39）。*The Nelson Atkins Museum of Art: A Handbook of the Collection* 另錄有黃花梨壺門狀牙子平頭案，做工同樣相近，不同之處在於壺門曲線更為突出，也不帶束腰（頁 342）。

黃花梨實例比較

見本書藏品 53 舉例

平頭案
明萬曆刊本《旗亭記》插圖

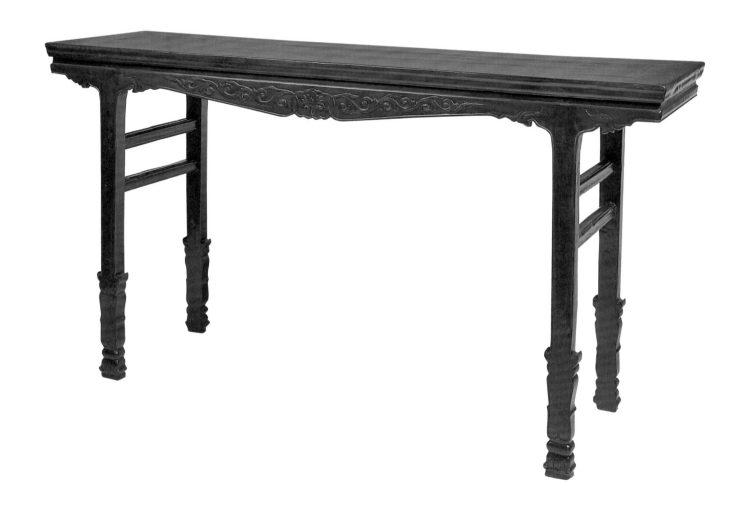

Late 16th – Early 18th Century
Jumu (Chinese Southern Elm)
164.5 cm (w) 38.5 cm (d) 85 cm (h) 82 cm (Table top h)

櫸木獨板翹頭案

明末清初

十六世紀末至十八世紀初

此案以櫸木為質，用材精良，繩墨規矩，風格意趣與做工講究的黃花梨翹頭案殊無異致。

案面以厚材獨料製成，即所謂一塊玉做工，非常難得。案面紋理起伏跌宕，有群山逶迤之致，盡展櫸木本身細緻肌理。翹頭與抹頭一木製作，屬明式家具考究手法。邊抹平直，不帶裝飾。案面下裝直身牙條，牙條兩端做為小尖角，並飾有小圓珠，別致小巧，牙頭上段剔出卷雲狀，下段鍀出曲線輪廓，線條圓轉自然。腿足方直，以夾頭榫與案面相接，表面做為素混面，中間起有兩柱香線，刀法遒勁有力。兩側腿間施以雙棖。兩棖之間，裝縧環板，板心中間開鏤空魚門洞，兩旁另飾以雕空如意開光，手法細緻。底棖下裝直身刀板圈口，做工明快。腿足下裝直身托泥，結構牢固。

此案久經年月，漆色已經褪脫，出現色澤深淺不一、斑駁老舊的皮殼，是它另一動人之處。

別例參考

《明式家具珍賞》錄有黃花梨夾頭榫翹頭案，外形做工參差相近。案面攢框鑲獨板面心，翹頭與抹頭也是一木連造。邊抹冰盤沿，牙條和牙頭採直身做工，不帶雕飾，線條利落。腿足方直，光素無飾，兩側腿間裝壺門圈口，腿足下裝有托泥，整體做工較此櫸木案更為簡潔（頁 158-159）。

翹頭長桌
清康熙刊本《聖諭像解》
插圖

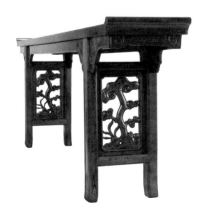

黃花梨實例比較

晏如居藏明末清初獨板拆裝式翹頭案 *

270cm (w)、40cm (d)、93cm (h)

* 劉柱柏：《明式黃花梨家具：晏如居藏品選》，三聯書店（香港）有限公司，2016。頁 200，第 47 藏品。

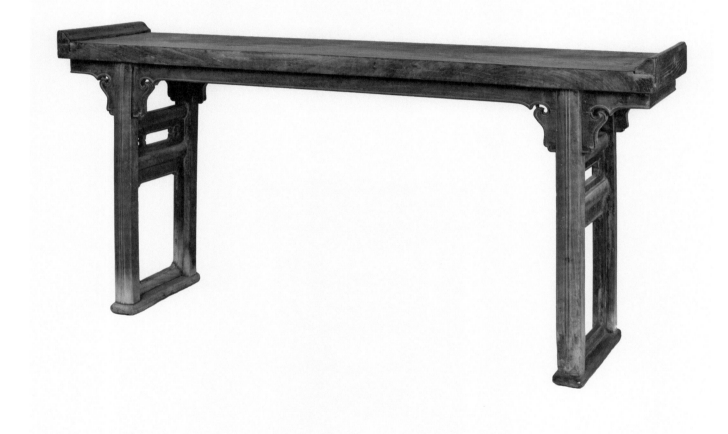

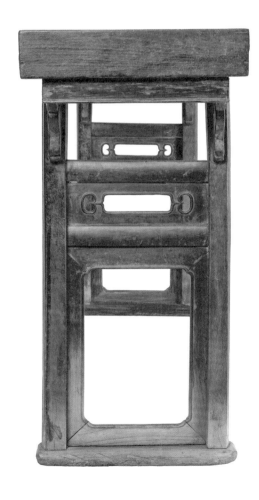

63 Recessed-leg Table with Side Panels and Everted Flanges (Trestle Table) [*Qiaotouan*]

Late 17th – Early 18th Century
Huang Bo Mu (Amboina)
420 cm (w) 55 cm (d) 92.5 cm (h) 87.5 cm (Table top height)

黃
柏
木
獨
板
龍
紋
側
板
翹
頭
案

這張翹頭案，承襲中國古建築樑柱之間施以雀替手法，單以花牙承托案面，氣韻古樸簡練，做工和清代楊晉（1644-1728）《豪家佚樂圖卷》中只有角牙、不帶牙條的翹頭案參差相近。

此案用材壯碩，案面以長 4 米多，寬多於半米，厚 7 厘米獨板製成，氣度恢宏磅礴，為明式家具難得一見之重器。它或是置於道觀寺廟正殿，上放仙佛神像，供香客善信參拜之用。

邊抹冰盤沿，下壓一陽線。案面下，如意雲頭花牙代替牙頭和牙條，以栽榫與案面相接。花牙為一木製成，用材厚實，表面剷地浮雕靈芝圖案。靈芝意態生動，玲瓏浮凸。腿足方直，帶側腳收分，表面做為混面，中間起兩柱香劍脊線，刀法遒勁有力。案足安有托泥，結構堅實牢固。兩側擋板，透雕靈芝和雙龍紋，布局精細，精巧逼真，刀法嫻熟高古。

案面下裝設牙條，鞏固結構，是平頭案或翹頭案常見做法，《明式黃花梨家具：晏如居藏品選》錄有長 270 厘米，深 40 厘米，高 93 厘米的黃花梨獨板翹頭案，案面下就是採牙條結合牙頭的手工（頁 200-201）。這張黃柏木翹頭案卻另闢蹊徑，捨牙條，而僅以花牙支撐案面，如此布置，或是出於清

別例參考

明清兩代的黃花梨和紫檀長案也不乏這類只裝角牙，不設牙條的做工。《清代家具》載錄紫檀帶托泥平頭案，便是一例，只是該案案面攢框鑲板，手法稍有不同（頁 178-179）。*Chinese Furniture* 錄有黃花梨翹頭案，是裝花牙、不設牙條另一例子。該翹頭案造型類近，長 177 厘米，寬 41.3 厘米，高 89 厘米，體型不及這張柏木案壯碩，案面攢框鑲板，不是一塊玉工藝（頁 53）。*Classical Chinese Furniture in the Minneapolis Institute of Arts* 錄有黃花梨獨板翹碩案，也屬一例。該案案面為獨板，案面下牙條驟眼看似從中間斷開，其實是不設牙條，而是以長形角牙和牙頭作支撐（頁 118-119）。

黃花梨實例比較

見本書藏品 62 舉例

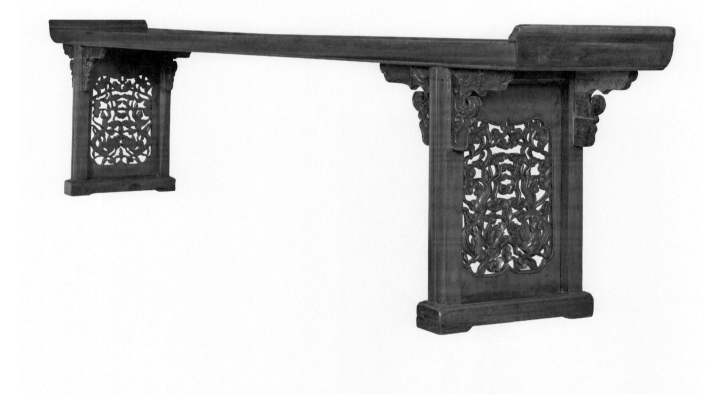

初潮流風尚，以復古為創新，崇尚古樸簡練韻趣。明清小說圖板，大供案前方，或會擺放多張長桌或長案，上置香爐、燭臺、法器，這張長案不設牙條，或是要擴闊案面下的空間，方便置放其他大型桌案，配合實際需要。

翹頭案
明崇禎刻本《金瓶梅》插圖

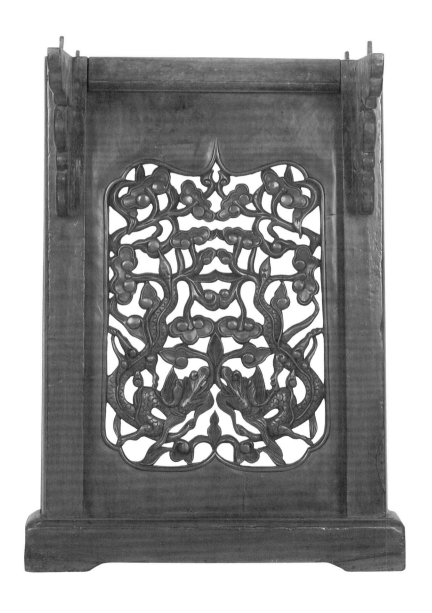

五、案 ｜ 63 黃柏木獨板龍紋側板翹頭案

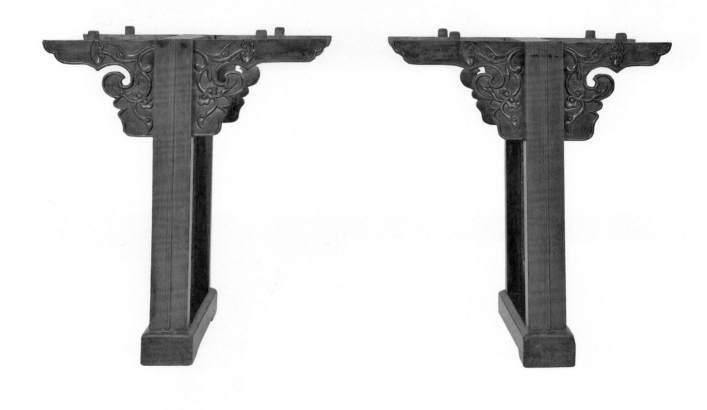

64　Trestle Table [*Jiaji An*]

Late 18th – Early 19th Century
Hongdoushan (Red Bean Fir)
247 cm (w) 40.5 cm (d) 91 cm (h)

紅豆杉架几案

清中期　十八世紀末至十九世紀初

架几案由左右几墩，上搭長板組成，名稱見於清末震鈞（1857-1920）《天咫偶聞》。書中記光緒大婚，宮室為皇后添置妝奩，內裏有"紫檀雕花架几案成對"一項（卷一）。

這張架几案，光身素淨，線條簡練，婉柔淡雅，造型與郎世寧（1688-1766）等繪《乾隆雪景行樂圖》內架几案參差相仿。左右几墩由方形小几組成，几面平鑲獨板，邊抹和腿足以糭角榫相接，手法純熟。直腿內翻馬蹄足，足端兜轉有力。腿足中段裝設屜板，既可鞏固結構，又兼具承物作用，構思縝密。案面用材厚重，以紅豆杉一木所造，長達247厘米，厚2.5厘米，殊為難得。

架几案的案面，多為一木所造，碩大堅實，常遭人拆去，充當其他用材，以致部分架几案，案面或遭截短，或為後配，甚為可惜。這張架几案難得保存完好，案面為原配，未經改動，屬罕見的原來頭家具。

別例參考

《明式家具珍賞》錄有黃花梨架几案，几墩同為方形小几，做工彷彿類近，只是該架几案几墩腿足下有托泥，腿足之間安上抽屜，而不裝屜板（頁176）。《明式家具研究》指該案案面本長220厘米，後來遭商人裁短，變成192厘米，架几案案面常遭折散或改動，又一例證。《清代家具》錄有4張架几案，造型手工稍有不同，也可參考（頁205-215）。當中花梨木架几案，案面也屬後配（頁205），可見獨板原來頭架几案委實難得。

架几案
清郎世寧等《弘曆雪景行樂圖軸》局部。原圖藏於北京故宮博物院。

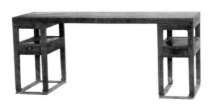

黃花梨實例比較

架几式書案，《明式家具珍賞》藏品116，頁176（北京市文物商店藏）

192.2cm (w)、69.5cm (d)、84.5cm (h)

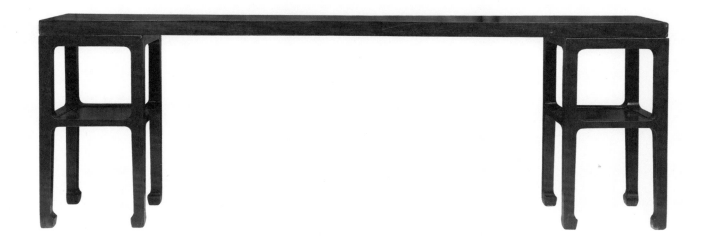

65 Small Recessed-leg Table with Shelf [*Daitiban Pingtouan*]

Late 18th – Early 19th Century
Zhazhen mu (Hazel wood), Burl Wood Top
59.5 cm (w) 35.5 cm (d) 70 cm (h)



清中期　十八世紀末至十九世紀初

柞榛嵌癭木面帶屜板小平頭案



傳為宋代劉松年（活躍於 1174-1224）《西園雅集圖》描繪北宋文士宴飲雅聚的情景。畫中繪有一帶屜板高身方几，造型簡潔秀雅。它置於長桌旁邊，上有青銅鼎彝，用以展現文士清賞古玩的雅趣。

此平頭案以柞榛木製作，光素無飾，外形小巧，展現江南或淮揚家具風致。它特別之處在於案面之下約一尺之處，裝有屜板，做工則與《西園雅集圖》長方几相似，有宋代家具古樸韻趣。

案面攢框鑲癭木板心，板心瘤結交纏，猶如滿臉葡萄，華美瑰麗。邊抹冰盤沿，上舒下斂，低部壓一陽線，手法純熟利落。牙條和牙頭皆採直身做工，素雅簡潔，省淨明快。腿足圓直，稍帶側腳收分，以夾頭榫與案面相接。兩側腿間，不設棖子，做工簡約不繁。從整體做工來看，屜板除了加大存放器物的空間，也可代替棖子，鞏固腿足的結構，以加強承重能力。

別例參考

傳世的帶屜板平頭案不多。《明式家具珍賞》錄有黃花梨夾頭榫帶屜板平頭案，造型幾近相同。該案案面攢框鑲獨板面心，直身牙條，牙頭剗為如意卷雲狀，腿足圓直，稍帶側腳收分。腿間同樣不施棖子，只在案面以下約一尺之處，打槽裝上屜板，手法做工跟這柞木小平頭案如出一轍（頁 156）。《明式黃花梨家具：晏如居藏品選》錄有另一例子，做工也與此柞木平頭案相近。該案採直身刀板牙條和素身牙頭，線條更為簡約。腿足間同樣不施棖子，只在案面之下一尺處裝上屜板。不

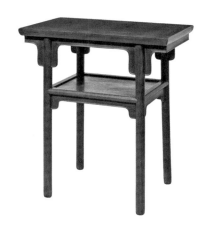

黃花梨實例比較

晏如居藏清初黃花梨帶屜板小平頭案 *

66cm（w）、38 cm(d)、78cm（h）、51.5cm（sh）

* 劉柱柏：《明式黃花梨家具：晏如居藏品選》，三聯書店（香港）有限公司，2016。頁 206，第 48 藏品。

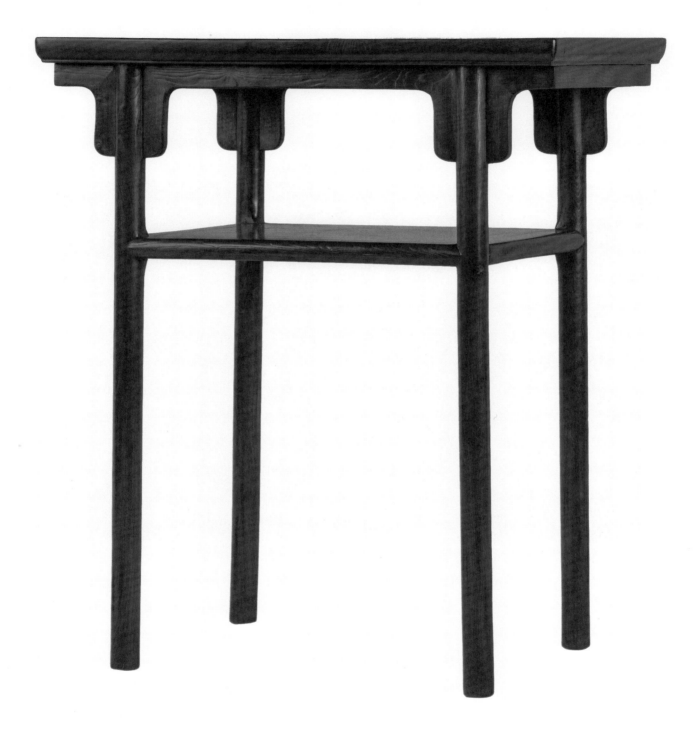

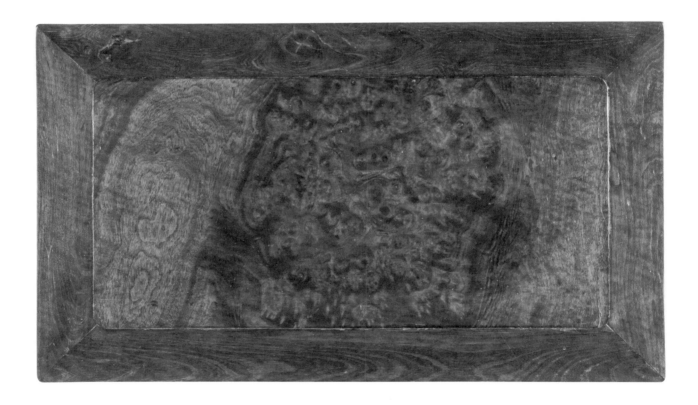

這類帶屜板的小案或小桌，多見於書室。宋畫《人物》描畫文士靜坐於榻上，執卷凝思，旁有一童子正在斟酒。床榻右方有一小案，上置清琴一張和經卷圖冊，做工與此柞榛木小案相近，右方另有一小案，擺放帶盝頂長方箱和青銅製器，展現宋代文士的生活雅趣。

過，它特別之處，在於在屜板下另裝上直身牙條和素身牙頭，大大鞏固了腿足結構，也加強了屜板的承重能力（頁206-207）。

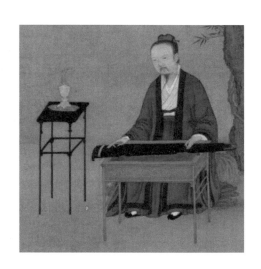

平頭案
宋趙佶（1082-1135）《聽琴圖》軸局部。
原圖藏於北京故宮博物院。

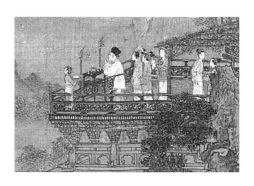

帶屜板香几
宋李嵩《焚香祝聖圖》局部。原圖藏於
臺北故宮博物院。

CABINET

66 Portable Cabinet [*Xianggui*]

Late 18th – Early 19th Century
Nanmu (Phoebe) & *Huamu* (Burl wood)
59 cm (w) 35 cm (d) 70 cm (h)

清中期　十八世紀末至十九世紀初

楠木嵌癭木面箱櫃

《明式家具研究》記有藥箱，指的是一種大於官皮箱，無頂蓋及平屜，不可安放銅鏡的箱具。此外，在構造上，它正面開兩門，或用插門，箱內有較多抽屜，可分屜貯存物品（頁 208）。

這個櫃子，外形與《明式家具研究》所述的藥箱類近，只是體積龐大，而且櫃內只有隔層，不設抽屜，應是用於存放衣物，書冊或其他器用，而不是放置藥物。家具行內，稱這種櫃子為行櫃。由於《明式家具研究》未有將這種櫃子別為一類，我們這裏稱之為箱櫃。

此櫃櫃身平直，不帶側腳收分，外形猶如矮方角櫃。它用材講究，除門框、背板邊框和矮座用上楠木外，背板板心，門板板心全用上癭木，表面滿布瘤結，華美瑰麗，如同滿臉葡萄，耀眼奪目。櫃門採硬擠門樣式，中間不設閂桿，兩扇門的癭木板心，瘤結分布相近，應為一料剖開，非常難得。合頁和面頁呈長方形，吊牌也同樣做為長方形，

別例參考

《明式黃花梨家具：晏如居藏品選》錄有滿徹黃花梨行櫃，造型相近（頁 218）。櫃內有多個大小不同的抽屜，又藏有暗格，構造與此楠木的不盡相同。*Classical Chinese Furniture in the Minneapolis Institute of Arts* 載錄的黃花梨行櫃，櫃幫裝有提樑，結構與此楠木行櫃明顯有別，可資對比（頁 192-193）。在明清木刻圖版中，箱櫃罕有見到。現載錄萬曆刊本《列女傳》的藥箱和明人《麟堂秋宴圖》的扛箱，供參照對比。

黃花梨實例比較

晏如居藏清初行櫃 *

64cm (w)、35cm (d)、
74cm (h)

* 劉柱柏：《明式黃花梨家具：晏如居藏品選》，三聯書店（香港）有限公司，2016。頁 218，第 52 藏品。

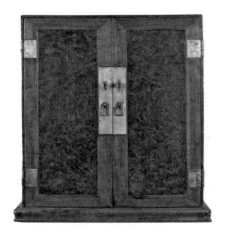
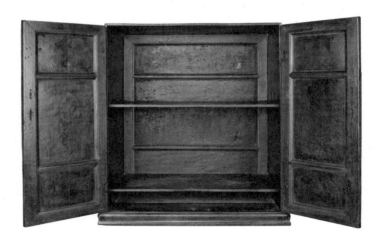

互為呼應。頂板和兩側櫃幫以一整塊癭木製成，用材精心細選。櫃幫表面裝有銅環，方便搬動。櫃內設有兩層屜板，分為三層，整齊有度。櫃身下裝有底座，可避免櫃內物品受潮損毀，又可鞏固結構，屬明式家具考究做工。

此櫃以癭木裝飾，用材精良，線條簡練，工藝與黃花梨的一般細緻，屬明式家具難得之精品。

出處

此"貯書行櫃"原為黎氏家族所有，拍賣於佳士得2015年。
Christie's, NY, 17 Sept 2015, Lot 3769 Travelling bookcase (Tushu xinggui). (*The Lai Family Collection of Fine Chinese Furniture and Works of Arts*)

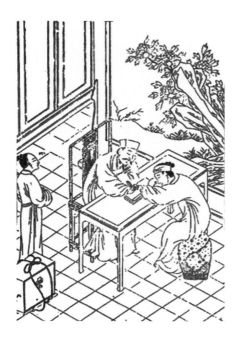

藥箱
明萬曆刻本《列女傳》插圖

扛箱
明人繪《麟堂秋宴圖》局部中的扛箱
（原圖藏於中國歷史博物館）

67　Pair of Tapered Cabinets [*Yuanjiaogui*]

Late 18th – Early 19th Century
Jumu (Chinese Southern Elm)
140 cm (w) 52 cm (d) 252.5 cm (h)

形制上，櫃子可簡分為圓角櫃和方角櫃兩類。圓角櫃帶櫃帽，不用門鉸，以櫃身外邊的直柱作門軸；櫃帽轉角，多削去硬棱，做為柔順圓角，故稱為圓角櫃。方角櫃不帶櫃帽，裝有門鉸，外形方方正正，由是得名。由於方角櫃外形猶如一部裝入函套的線裝書，所以又稱為一封書式櫃子。

此對櫃子，帶櫃帽，屬圓角櫃形制。它做工整飭，清雅秀逸，工藝省淨利落，展現濃厚明式意趣。

櫃帽稍稍噴出，別出窩臼，裝上木軸門。邊抹做為雙混面壓上下邊線，手工純熟自然。櫃門設閂桿，兩扇對開，用材講究，皆落堂鑲一整塊櫸木面板，板心紋理成對，應為一木開成。腿足稍帶側腳收分，屬圓角櫃典型做工。櫃內布置有度，分為三層，上層裝屜板，中間設抽屜架，裝兩個抽屜，底層下不帶櫃膛。腿足間安直身刀板牙條、素身長形牙頭，線條簡練明快。

別例參考

《風華再現：明清家具收藏展》錄有朱漆無櫃膛圓角櫃，造型相近。該櫃髹上紅漆，光身素淨，兩扇櫃門採硬擠門手法，不設閂桿。圓腿直足，微帶側腳收分。足間裝直身刀板牙條和素身牙頭，整體風格簡練樸素（頁159）。《明式黃花梨家具：晏如居藏品選》錄有一對黃花梨圓角櫃，外形類近。該對櫃子帶櫃帽，木軸門，素圓腿。做工不同之處在於該對櫃子善用扇活工藝，不僅兩扇櫃門可以卸下，櫃頂、背板也可拆裝，方便搬動。此外，牙頭鏤成螭龍式樣，也是另一不同之處（頁230-231）。

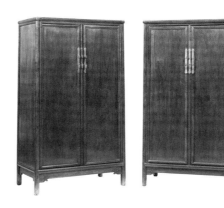

黃花梨實例比較

晏如居藏明末清初圓角櫃一對 *

104cm (w)、61cm (d)、188cm (h)

* 劉柱柏：《明式黃花梨家具：晏如居藏品選》，三聯書店（香港）有限公司，2016。頁 230，第 55 藏品。

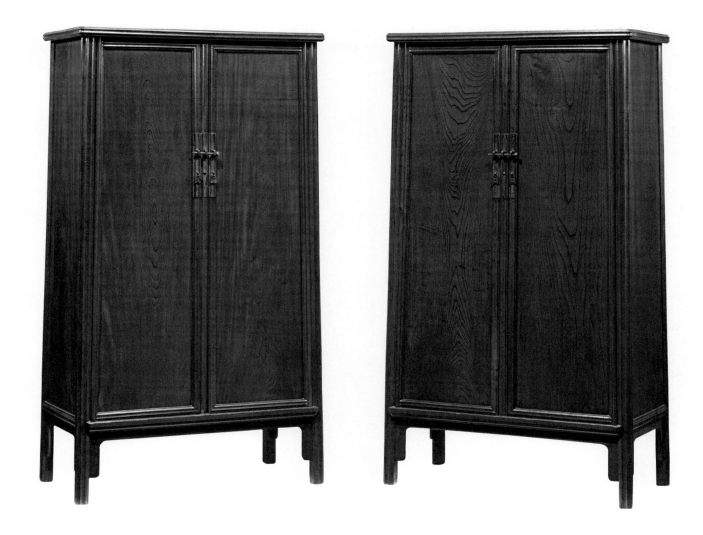

腿足做工尤其優美，採瓜棱腿做工。瓜棱腿可分為甜瓜棱腿和凹瓜棱腿兩類。甜瓜棱腿指在將腿足鏤成多個混面，以做到起棱分瓣的效果。這對圓角櫃，則採凹瓜棱腿工藝，將腿足表面削成數個窪面，凸起棱線，以達到起棱分瓣的形態，手法獨特，工藝繁複精湛。

出處

佳士得 2008 年拍賣會。
Christie's New York, 19 March 2008, Lot 381 (Original from Mr and Mrs Piccus Collection)

廚／櫃
明刊本《新編對相四言》內頁。原書藏於美國華盛頓國會圖書館。

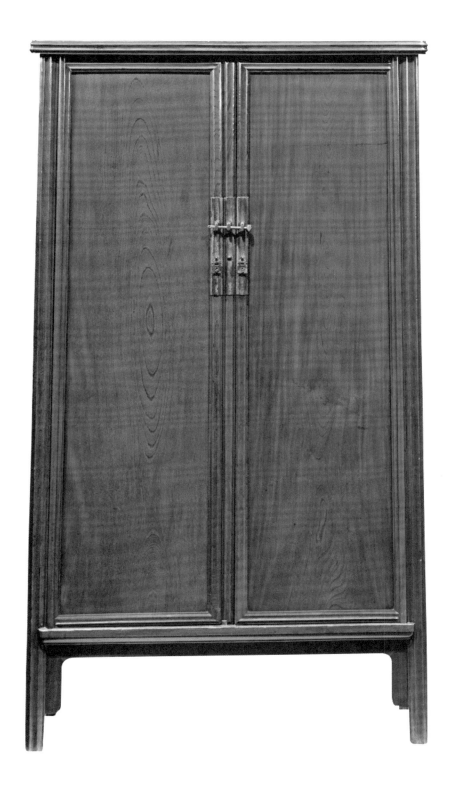

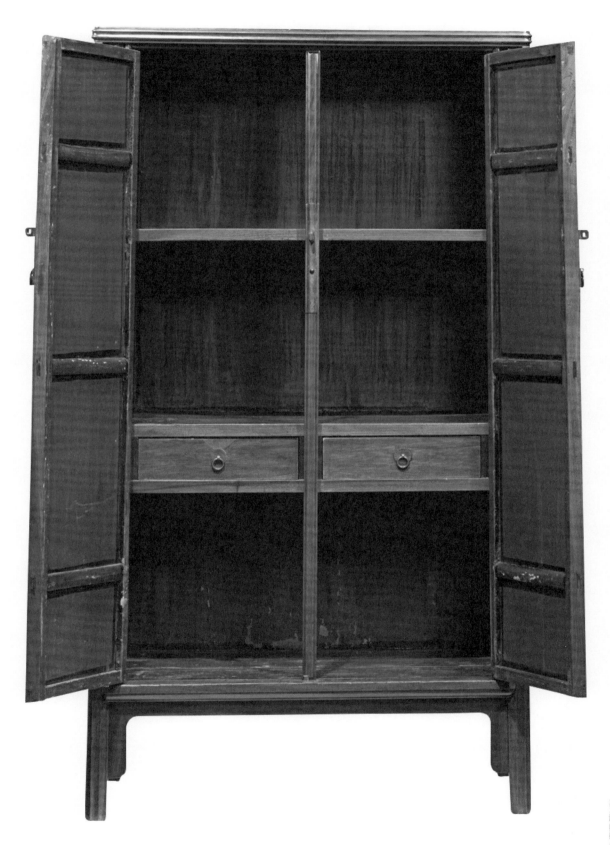

68 Conjoined Round-corner Cabinet [*Shuang Lian Yuanjiaogui*]

Late 18th – Early 19th Century
Jumu (Chinese Southern Elm)
227 cm (w) 51 cm (d) 214 cm (h)

櫸木雙連圓角櫃

清中期　十八世紀末至十九世紀初

這個櫃子，驟眼看似是一對圓角櫃，其實是將兩個櫃子合在一起，四門六足，手工細緻精湛，難得一見。

櫃子做工和圓角櫃幾無異致。櫃帽稍稍噴出，剔出窩臼，裝入木軸門。櫃頂平直，邊抹做為素混面，上下壓一邊線，屬明式家具範式做工。櫃門不設閂桿，屬硬擠門樣式，分左右兩組，一組兩扇，皆落堂鑲一整塊櫸木面板。每組兩扇門板紋理相近，應是一木二開。紋理起伏有致，有山巒迤邐之趣，選料精良，殊為難得。兩側櫃幫也不惜用材，同以獨板製成。六根腿足做為圓腿，左右四根稍帶側腳收分，腿足間裝直身牙條，結構牢固。牙頭鏤成透空如意卷雲狀，為櫃子的線條增添變化。櫃內裝兩塊屜板，底棖上方另裝兩個淺屜，不設櫃膛，布局簡潔。

這個櫸木連體櫃壯碩宏大，除四扇門外，其他部件不可裝拆，似乎不是用於居室之中，它或是放於倉廩、商肆，固定一處，不常搬動，用以貯物，這想是它經歷百多年，仍然完好無缺的主因。

別例參考

連體做工，也見於椅子。《明清家具（下）》錄有黑漆描金花草紋雙人椅。椅子六根背柱，六根腿足，雙靠背，座面連為一體，猶如將兩張燈掛椅拼合在一起，意念構思和這個連體櫃如出一轍（頁 73）。連體櫃罕見，難以找到參照例子。若將《明式黃花梨家具：晏如居藏品選》錄有的黃花梨圓角櫃，一對並置，外形與這連體櫃頗相類近。該黃花梨圓角櫃見光處，皆以黃花梨製作，櫃頂平頂，邊抹素混面，上下壓一邊線。櫃門對開，設有閂桿。四腿圓直，稍帶側腳收分，腿足間施以直身牙條和螭龍牙頭（頁 230-237）。

黃花梨實例比較

見本書藏品 67 舉例

六、櫃架 ｜ 68 櫸木雙連圓角櫃

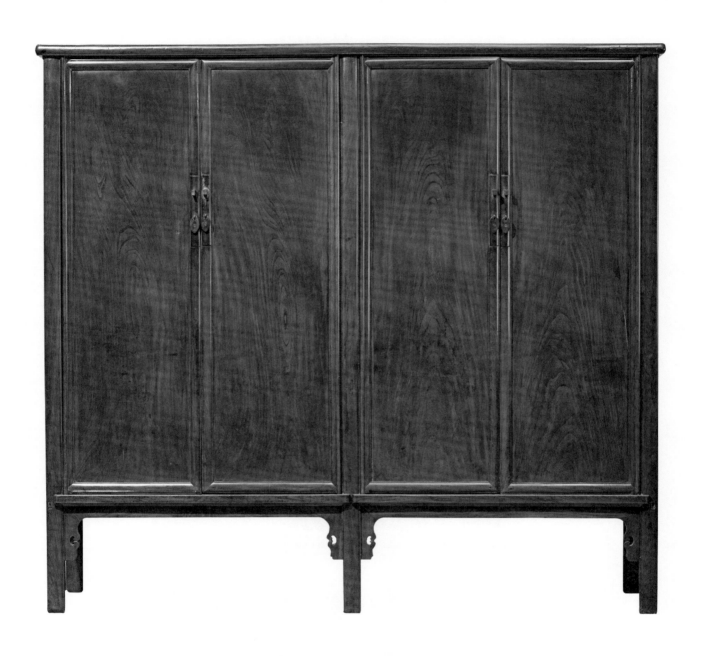

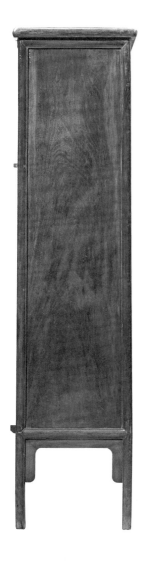

長櫃
清初《清宮珍寶皕美圖》
插圖

出處

1. 原載於《中國古典家具與
 生活環境》，香港雍明堂
 出版，1998。頁 156，第 7
 藏品。

2. 佳士得 2015 年拍賣會。
 Christie's Auction, N.Y., 18
 March 2015. *The Collection
 of Robert Hatfield
 Ellsworth Part II: Chinese
 Furniture Scholar's Objects
 and Chinese Paintings*. Lot
 186.

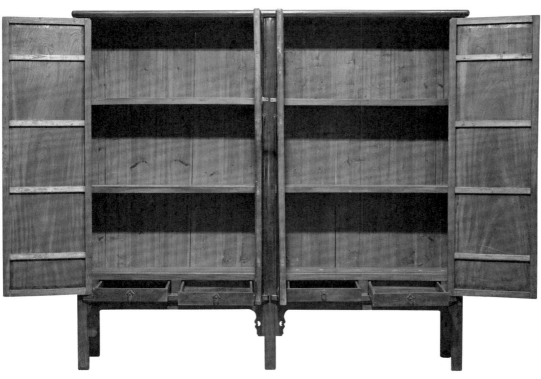

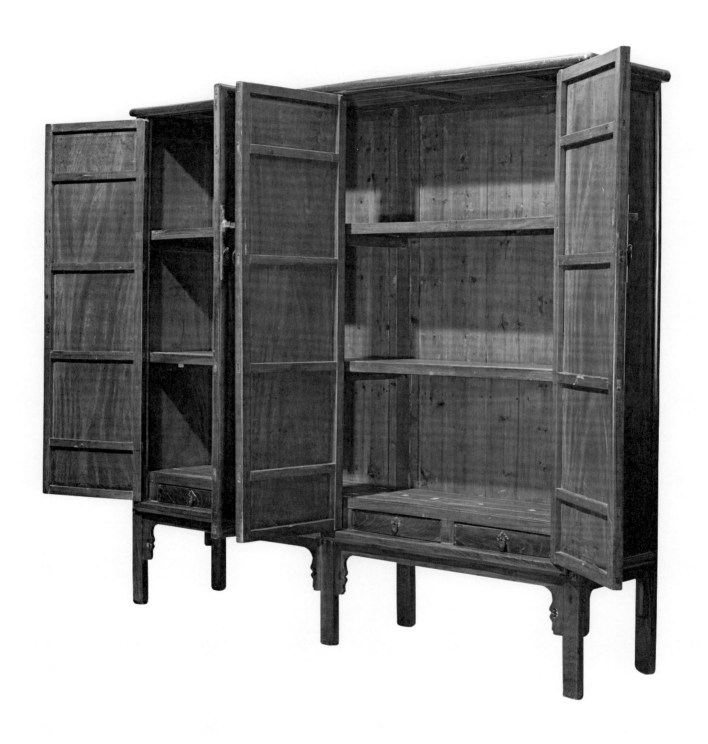

69 Pair of Square Corner Cabinets [*Fangjiaogui*]

Late 17ᵗʰ – Early 18ᵗʰ Century
Hongmu (Red wood)
84.5 cm (w) 46.5 cm (d) 172.5 cm (h)

這對方角櫃，渾身光素，以紅木為質，採一封書式做工，方正平直，挺立高聳，氣度不凡。

櫃身立柱和櫃門邊框皆用方材，做為素混面，邊緣另起有陽線，令櫃子整體線條挺直而不板硬，屬明式方角櫃講究做法。櫃門不設閂桿，採硬擠門工藝。兩門對開，落堂鑲兩拼面板，板心紋理華美。合頁、面頁和吊牌皆呈長方形，配合櫃身輪廓，手法一絲不苟。櫃幫、背板和櫃膛同樣採落堂鑲板方式，與櫃門做工互為呼應。櫃膛表面浮雕委角長形開光，刀法簡潔利落。牙條做為壺門狀，兩端鎪出如意小勾，曲線圓轉自然。櫃內設單層屜板，正中裝抽屜架，安抽屜兩具，底部另有櫃膛，布局簡約。

傳世的紅木家具，多出於清中葉以後，造型或參考外國家具樣式，與傳統家具稍有不同；此外，它們裝飾富麗，或雕工繁複，或鑲嵌螺鈿玉石，工藝精巧多變，這對紅木方角櫃，繼承明式家具傳統，以簡約線條，凸顯木材天然紋理，樸素雅潔，由是看來，它或為清初江南一帶製品。

別例參考

《明式家具珍賞》錄有黃花梨大方角櫃，外形較此對紅木方角櫃壯碩，但造型手工參差相近，可資參考。該櫃立柱、櫃門邊框同樣選用方材，做為素混面，邊緣也起有陽線，手法與此紅木櫃如出一轍。櫃膛立面素淨無飾，腿足間也施以壺門狀牙子。與這對紅木櫃子最大不同之處是該黃花梨方角櫃設有閂桿，而不是採用硬擠門做法（頁 220-221）。

大櫃
明天啟刻本《警世通言》插圖

黃花梨實例比較

見本書藏品 67 舉例

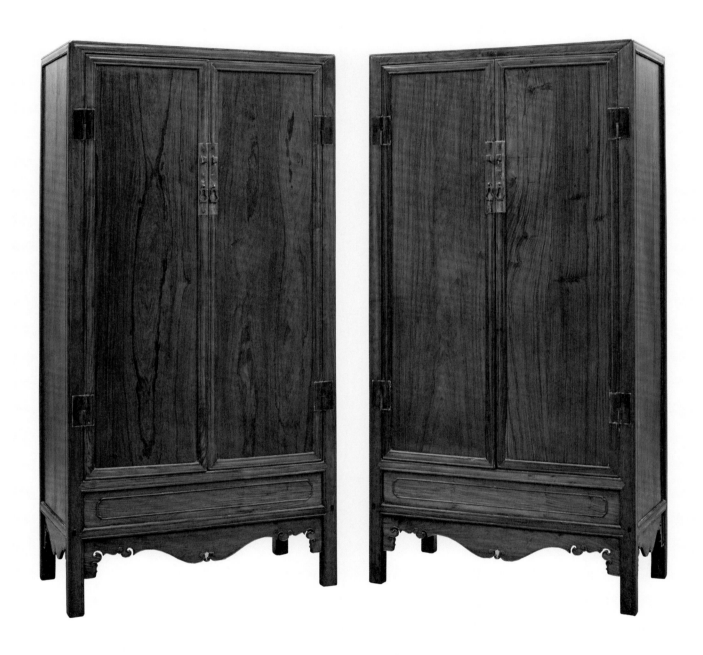

70 Square Corner Cabinet with Open Lattice [*Fangjiaogui*]

Late 18th – Early 19th Century
Nanmu (Phoebe)
86 cm (w) 41 cm (d) 293 cm (h)

楠木方角透欞架格

清中期　十八世紀末至十九世紀初

這個架格清新疏朗，雋逸雅致，通體以楠木製成，手工細緻，兩扇正門和兩側皆採柳條格子樣式，三面剔透，自為一類。王世襄稱這類通透架格為透欞架格，朱家溍則稱之為欞門櫃架。

做工上，這個架子和圓角櫃如出一轍，帶櫃帽，櫃頂平直，邊抹冰盤沿，上舒下斂，展現傳統明式手藝。四根立柱素混面，稍帶側腳收分。底棖下裝素身牙子，結構牢固。門開兩扇，採硬擠門樣式，不設閂桿。架格內裝三層屜板，布局簡潔不繁。

這個透欞架格動人之處在於正面和兩側採用柳條格子式樣。計成（1582-1642）《園冶·戶槅》，指古代槅扇多在方孔中另做菱花形圖案，後人簡化成柳條形格子，俗稱"不了窗"，這種形式較為清雅，他因之變化成幾個樣式，其中"柳條式一"的設計和這架格柳條格子十分相近，工匠明顯是將園林建築上戶槅構思移用至此，轉化創新，心思靈活聰敏。

別例參考

《明式家具珍賞》錄有紫檀直欞架格，門和兩側，不用板材，而以直欞和束腰板拼接而成，風格類似，只是手工更為繁複。此外，該直欞架格分為兩部分，下部為几座，裝抽屜架和兩具抽屜，最底部分另裝一層屜板，外形不盡相同（頁 204-205）。《明清家具（下）》錄有紫檀欞門櫃格，做工稍近，可資參考。該櫃架四面敞開，上層和下層為架格，中間兩層為櫃。做工上，中間兩層結構相同，但方位相反。每層分成兩個間格，一個間架三面有豎棖，正面無門，另一個

黃花梨實例比較

明紫檀直欞架格
王世襄《明式家具珍賞》，1985。頁 205，第 135 藏品

100.3cm (w)、48.2cm (d)、179cm (h)

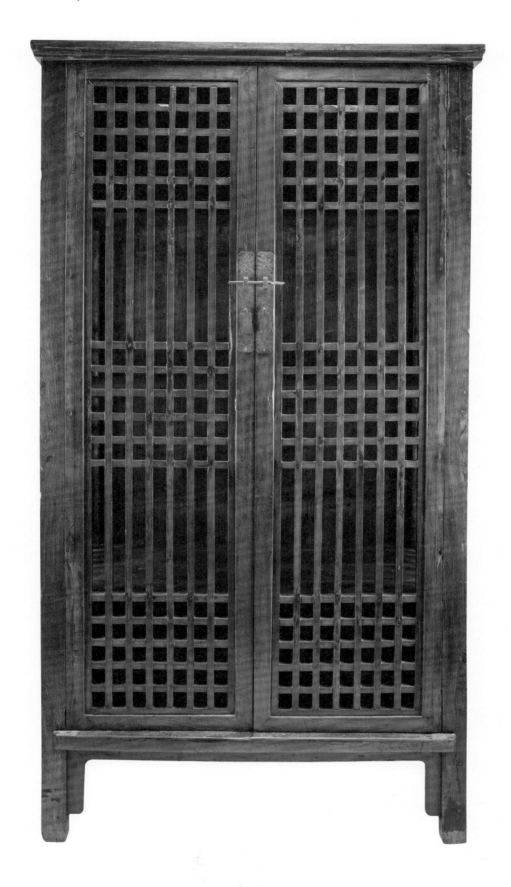

明清居室，有用於廚房的架子，門和兩側，裝以直櫺，用以存放食物，避免變壞，也可防止饞貓偷吃，人稱之為氣死貓櫃。這類氣死貓櫃，做工簡單粗糙，甚至以竹湊合製作；相較之下，這個楠木透櫺架格做工一絲不苟，每根用材皆細意打磨，手藝精湛，絕不是放在廚房的氣死貓櫃所堪比擬。《明式家具研究》列出 3 個透櫺架格，皆是三面剔透。它們或是用以承載書籍，或是用以陳列器物。這樣看來，這個透櫺架格應用來放置圖書卷冊或陳列清供雅玩。

同樣三面裝豎根，正面裝有直櫺門。朱家溍也稱該櫃架不應用於廚房，而是用以陳設器物或書籍（頁 273）。

書架
明崇禎刊本《清涼引子》插圖

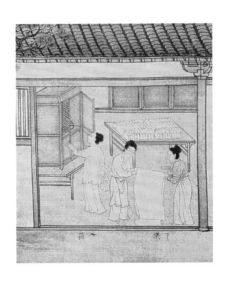

櫺格櫃
南宋樓璹《蠶織圖》局部（1089–1162）。黑龍江省博物館藏。

71　Bookcase［*Shujia*］

Late 18th – Early 19th Century
Hongdoushan (Red Bean Fir)
90 cm (w) 50 cm (d) 170 cm (h)

紅豆杉書架

清中期　十八世紀末至十九世紀初

這個紅豆杉三層架格，清空疏朗，線條明快利落，盡展明式家具簡約高雅氣韻。

通體選用方材，四面空敞，分為三層，上下兩層為屜板，中間一層裝抽屜架，設三具抽屜。抽屜面鑲長方形銅頁，正中裝圓形吊牌，內飾鏤空魚形圖案，裝飾簡潔不繁，與福建地區的金屬飾件做工頗相類近。抽屜架下設曲線狀角牙，加強結構。底層屜板下，僅以角牙支承，不設棖子，構造簡潔省淨。

這類四面開敞的架格，用途甚廣。在清代《康熙南巡圖》中，它見於江寧（南京）的商肆，用以陳列貨品；在大英圖書館藏《海幢寺組畫》中，它置於廚房，用以存放碗碟；在清代《雍正行樂圖冊》中，它設於書齋，用以放置清玩、圖冊。

架格用以承載器物，腿足間多施以棖子或牙條，以鞏固結構。《明式家具珍賞》錄有一黃花梨三層架格，腿足間裝有羅鍋棖，可資佐證。這個紅豆杉架

別例參考

《風華再現：明清家具收藏展》載錄黃花梨抽屜架格，外形做工和這個紅豆杉架格幾近相同。該架格通體用圓材，分為三層。中間一層為抽屜架。腿足間施以壺門牙條。它與別不同之處，是於架格頂部另裝有抽屜架，設三個抽屜，構造頗為獨特（頁 164）。

《明式黃花梨家具：晏如居藏品選》所錄黃花梨書架，只要移去圍欄，外觀和這個紅豆杉木架格非常形似。該黃花梨書架，通體採用圓材，分為三層。上層和中層裝有筆管狀圍欄，下層則不設圍

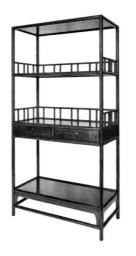

黃花梨實例比較

晏如居藏明末清初書架 *

87cm (w)、42cm (d)、
175cm (h)

* 劉柱柏：《明式黃花梨家具：晏如居藏品選》，三聯書店（香港）有限公司，2016。頁 244，第 58 藏品。

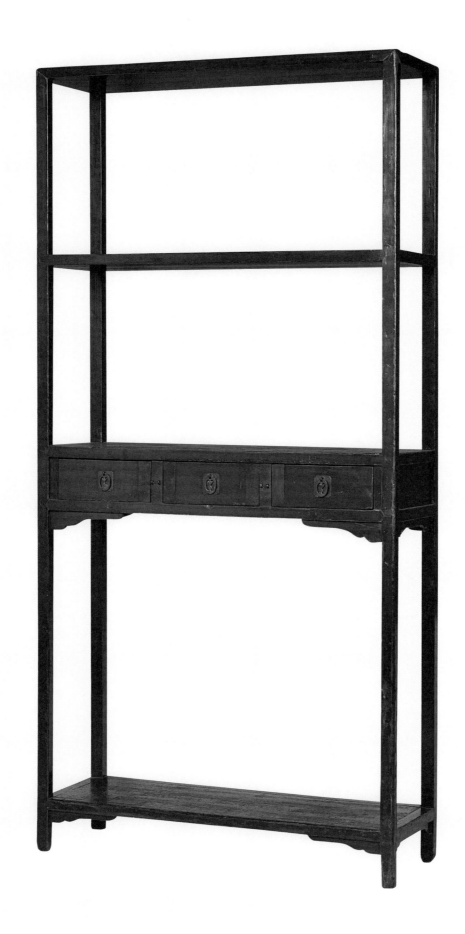

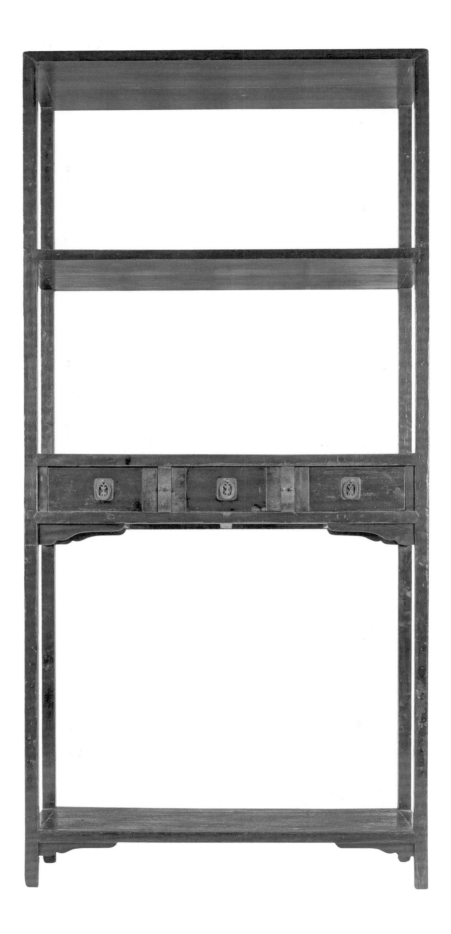

格，做工另闢蹊徑，腿足間不設牙條或棖子，只在抽屜架和腿足下方裝曲線狀角牙，工匠明顯相信這個設計已具足夠承托，不用多費周章。這個架格經歷年月洗禮，仍然保存完好，未見鬆脱，充分展現工匠縝密的心思和精湛的工藝，也是此架格教人細味之處。

欄，四面空敞。腿足間安卷口牙子，又裝上直棖，以加強結構（頁244-245）。

書架
明末刊本《三報恩傳奇》插圖

72 Display Cabinet [*Lianggegui*]

Late 18th – Early 19th Century
Jumu (Chinese Southern Elm)
74 cm (w) 41 cm (d) 175 cm (h)



櫸木圍子亮格櫃

清中期　十八世紀末至十九世紀初



除了常見的圓角櫃和方角櫃外，明式家具尚有一種櫃子，糅合架格和櫃子，上部分是開敞的架格，用以陳設清玩，便於觀賞；下部分是櫃子，用來貯存物品，方便收納。這類櫃子，王世襄《明式家具研究》稱之為亮格櫃，朱家溍《明清家具》名之曰櫃架。這個櫸木櫃子，採亮格櫃做工，分為兩段。上段是帶圍欄的架格，下段是有抽屜的櫃子，裝飾繁麗，做工精細，展現清代江南家具綺艷風韻。

上段如同常見的架格，櫃頂平直，稍稍噴出，工藝接近圓角櫃手法。櫃頂邊抹、四根立柱、櫃門邊框皆做為雙混面，手工細緻，一絲不苟。兩層亮格，正面開敞，三面裝設圍欄。上格圍欄做為筆管狀，下格圍欄以縧環板做成，板心透雕荷花和壽字圖案，手工精巧入微。如此安排，兩層亮格一簡一繁，對比呼應，設計縝密細緻。

下段分為兩部分，上部裝抽屜兩具，下部做為櫃子。櫃門對開，採硬擠門樣式，不設閂桿。每扇櫃門皆落堂鑲獨板面心，板心紋理相近，應為一板對開，用材講究，甚為難得。兩腿間裝直身刀板牙條，簡潔利落。櫃內僅設單層屜板，沒有櫃膛，布置簡約。

亮格櫃
清佚名《胤禎行樂圖冊·圍爐觀書頁》。原圖藏於北京故宮博物院。

別例參考

《可樂居選藏：山西傳統家具》錄有黑漆雙層亮格櫃一對，做工參差相近。該櫃兩層亮格，皆以筆管狀短材攢接而成，做工較此櫸木亮格櫃簡約。下段櫃子做工非常類近，它同樣帶抽屜兩具和對開門，不同之處僅在於櫃門採平鑲手法，與此櫸木櫃落堂手法不盡相同（頁 230-231）。《明式家具研究》另錄有 4 個亮格櫃例子，可資參考（頁 175-177）。

黃花梨實例比較

見本書藏品 71 舉例

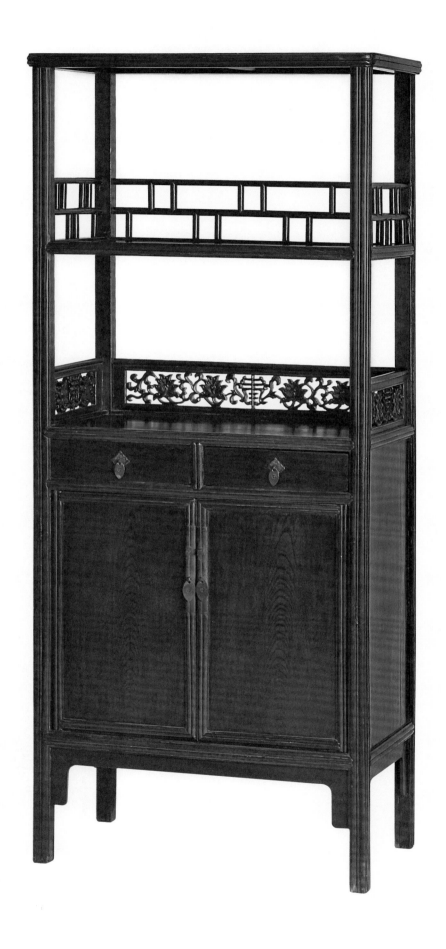

INCENSE STAND & PANEL

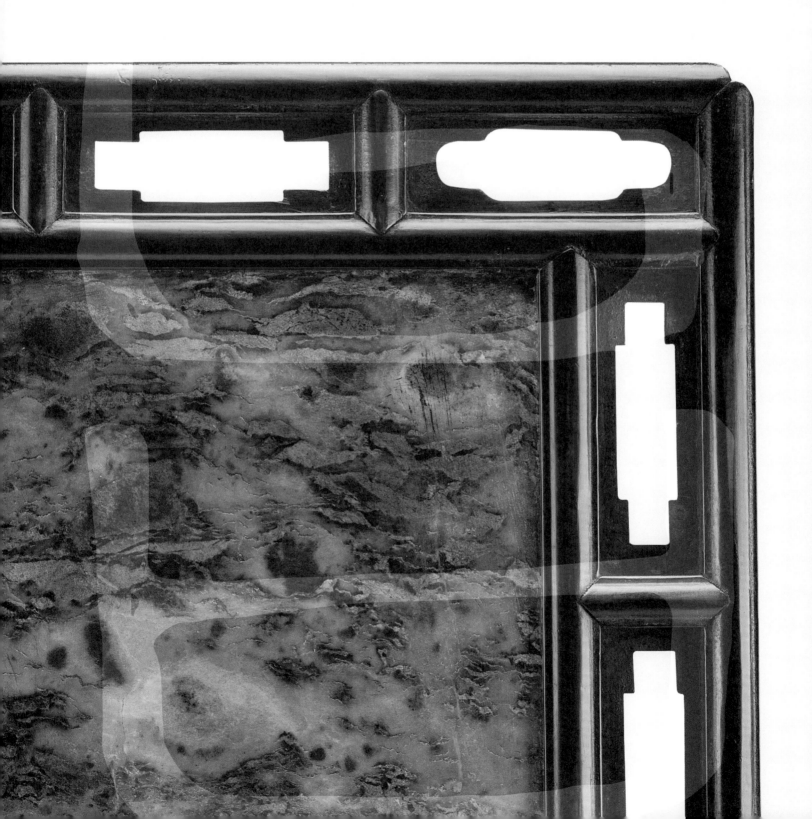

73 Four-legged Incense Stand [*Xiangji*]

Late 17ᵗʰ – Early 18ᵗʰ Century
Huangyang mu (Box wood)
50 cm (d) 90 cm (h) 40 cm (d) (Top)

清 早 期　十七世紀末至十八世紀初

黃楊木四足香几

香几以黃楊木精心製作，綽約婀娜，曲盡妍態，氣韻不輸黃花梨和紫檀香几，為明式家具難得一見佳構。

高濂（活躍於 1573-1620）《遵生八牋》指香几造型繁多，有圓形、方形、慈菰形、長形，此香几呈圓形，邊抹厚實，冰盤沿，中段打窪，手工繁複細緻。高束腰以縧環板嵌裝而成，板心剷地凸線，剔出魚門洞開光，內裏再透雕飄帶和暗八仙圖案，分別是漢鍾離的葵扇、鐵拐李的葫蘆、張果老的魚鼓、何仙姑的荷花、呂洞賓的寶劍、藍采和的花籃和曹國舅的玉板，工藝純熟，刀法利落。牙條做為彭牙樣式，以抱肩榫與腿足相接，邊緣起有陽線，在中間轉折為如意卷草紋，形態挺秀自然，兩端圓轉而下，與腿足線腳相交。腿足做為三彎腿，上端做成弧形短足，足端縷為如意雲紋，然後與弓形長腿相接，形態恍如分為兩段的展腿做工，其實是以一木連造，手工精巧多變。足端外翻回轉，成卷葉足，工藝圓熟。腿足下裝圓形托泥，托泥下另裝龜足，做工一絲不苟。

別例參考

《明式黃花梨家具：晏如居藏品選》錄有黃花梨圓形香几，氣韻相近，外形做工參差相同。該香几邊抹同樣做為冰盤沿，中間打窪，底部也壓有一陽線，手法和這個黃楊木香几如出一轍。牙條也做為彭牙樣式，與腿足以抱肩榫交接，表面一樣浮雕卷草紋。腿足也是三彎腿做法，分成兩段，上段做為弧形短足，足端鏤為如意卷雲紋，下段呈弓形，足端微向外兜轉，做為如意卷雲紋。腿足下裝有圓形托泥，托泥下安龜足（頁 284-285）。這兩個香几最大分別在於黃花梨香几束腰素淨，不帶雕飾，此黃楊木香几則紋飾綺麗。

黃花梨實例比較

明末清初四足香几 *

49cm (d)、93cm (h)

* 劉柱柏：《明式黃花梨家具：晏如居藏品選》，三聯書店（香港）有限公司，頁 284，第 73 藏品。

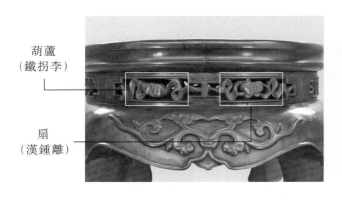

葫蘆
（鐵拐李）

扇
（漢鍾離）

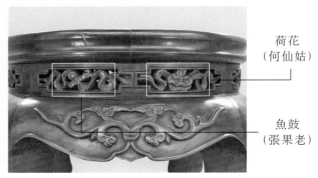

荷花
（何仙姑）

魚鼓
（張果老）

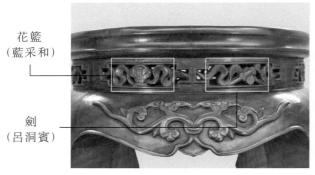

花籃
（藍采和）

劍
（呂洞賓）

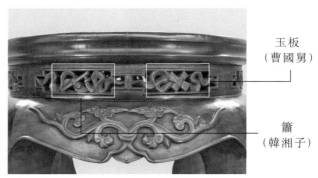

玉板
（曹國舅）

簫
（韓湘子）

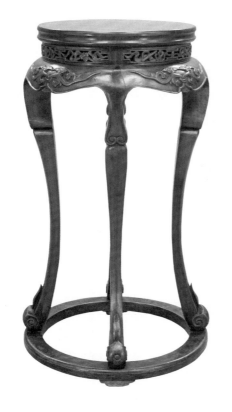

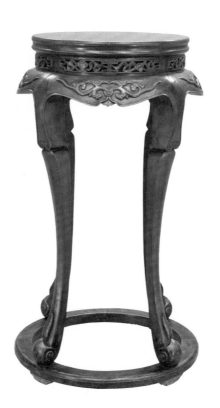

清式家具的雕飾，除講究造型美麗典雅，還追求寓意吉祥。
八仙屬道教仙人，長壽不老，所持法器又有不同的祥瑞象徵。
漢鍾離的葵扇，能讓人起死回生，有長壽和絕處逢生之意。
鐵拐李的葫蘆，內有長生不老的丹藥，寓意救濟眾生和長壽
延年。張果老的魚鼓，能知過去未來，隱寄順天應時、樂天
知命之意。呂洞賓的寶劍，能斬妖驅魔，有鎮邪去厄之意。
何仙姑的荷花，清幽雅潔，不染塵念，有教人志潔高行之意。
藍采和的花籃，裝滿仙家花卉，能廣通神明。韓湘子的橫簫，
能煥發生機，叫人神清氣朗，生意盎然。曹國舅的玉板，能
著人心意平靜，不為外事所擾。暗八仙圖案在清代非常流行，
不僅用於家具雕飾，也見於瓷器和刺繡。

四足香几
清康熙刊本《聖諭像解》插圖

四足香几
明天啟刊本《風月爭奇》插圖

Late 17th – Early 18th Century
Yumu (Chinese Northern Elm)
66 cm (d) 75.5 cm (h)

清
早
期

十
七
世
紀
末
至
十
八
世
紀
初

榆
木
高
束
腰
五
足
活
面
香
几

此五足香几外形和藏品73圓形四足香几頗為類近，但掀起活桌面，內有圓孔，置放火盆後，變換成高身火盆架，一物兩用，構思別致。

几子呈圓形，邊抹厚實，冰盤沿，分為兩段，上舒下斂，底部壓一陽線，手工繁複。高束腰以素身縧環板配矮老嵌裝而成。束腰下裝托腮，屬傳統香几考究做工。牙條呈壺門狀，曲線優美，邊緣起有陽線，於中間卷成花籃圖案，然後向兩端延伸，蜿蜒而下，與腿足線腳相接，刀法純熟利落。腿足採三彎腿做法，表面剔為劈料狀，手法精巧，上段做出花葉形狀，足端向外兜轉，做為卷葉足，形態優美。腿足下另設銀錠狀小足，小足下裝有托泥，做法精巧多變。

火盆架本是尋常之物，這個架子卻巧構成香几造型，細部裝飾精巧，工藝較之黃花梨和紫檀香几不遑多讓。

別例參考

《恭王府明清家具集萃》錄有一活桌面火盆架，猶如長方形香几，與此圓形火盆架造型不同，但一物兩用的構思，殊途同歸。該火盆架呈長方形，邊抹厚實，採素混面做工。高束腰以矮老配透雕縧環板製作。牙條平直，以抱肩榫與腿足交接。四腿平直，內翻馬蹄足。腿足間不施棖子，改為抽屜架，面板開有圓孔，方便置入火盆，生火取暖（頁180-181）。

王世襄《明式家具研究》五足帶臺座圓香几，圖版卷乙29；頁75

六足香几
明萬曆刊本《十無端巧合紅葉記》插圖

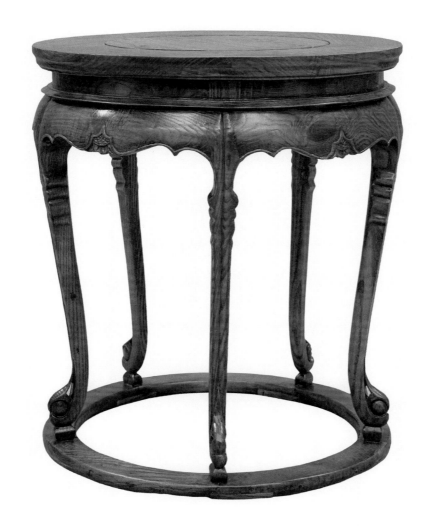

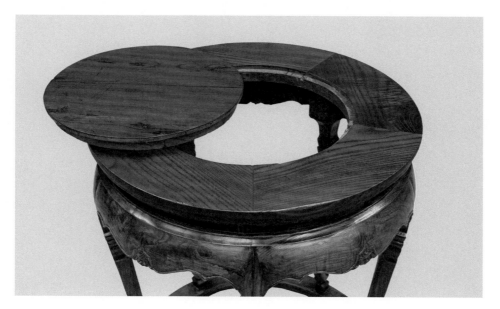

七、 香几及臺屏 ｜ 74 榆木高束腰五足活面香几

75 Rectangular Incense Stand with Cabriole Legs [*Xiangji*]

Late 17th – Early 18th Century
Huaimu (Locust)
57 cm (w) 44 cm (d) 69 cm (h)

清早期　十七世紀末至十八世紀初

槐木三彎腿長方香几

香几線條簡練素雅，以槐木精製，表面紋理粗獷，露筋起節，如同古樹老藤，有拙樸之致。

几面呈長方形，攢框鑲一整塊槐木面板。邊抹冰盤沿，分兩段做，上舒下斂，底部壓一陽線，手工嫻熟自然。牙條做為壼門狀，與束腰一木連造，表面不作雕飾，只在邊緣起有一陽線，與腿足線腳相接，屬明式家具範式工藝。腿足為三彎腿做工，曲線輕柔圓轉，優美自然。

明清仕女畫的女子，雲髮高挽，或佇立、或展卷、或搦管，或縫衣，身旁多有香几。這或是由於香几外形婀娜優美，可以襯托女子綽約風姿，或是因為香几配合香爐、香盒和箸瓶等瓶爐三事，可以暗喻焚香。焚香可以淨心，藉此給仕女添上高潔貞靜的氣質。

別例參考

傳世香几，圓形多，方形少，《中國花梨家具圖考》錄有長方形香几，形制做工稍有不同，可資比較。該几几面攢框鑲板，窄束腰，四腿側腳明顯，有霸王棖與几面相接，足端做為內翻馬蹄足。腿足下另裝方形托泥，構造和此張槐木香几並不相同（圖例，頁 6）。

香几
明萬曆刊本《東西兩晉誌傳》
插圖

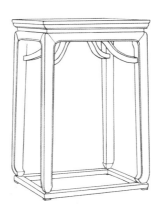

王世襄《明式家具研究》四足有束腰馬蹄足霸王棖長方香几，圖版卷乙 30；頁 75

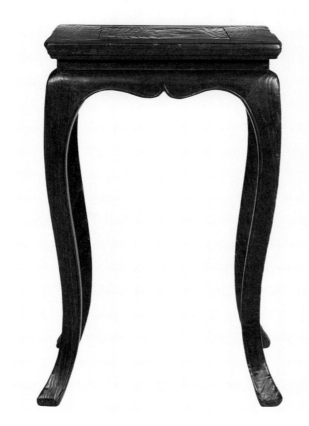

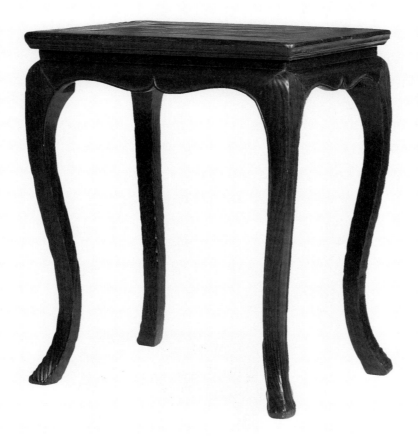

76 Round Brazier Stand [*Huopen Jia*]

Late 17th – Early 18th Century
Nanmu (Phoebe)
66 cm (d) 22.5 cm (h)

楠木圓火盆架

清早期 十七世紀末至十八世紀初

古人以盆盛炭，生火取暖，盆下有木架承托，此木架便是火盆架。清代也稱火盆架為火盆炕桌，《紅樓夢》第九十七回，林黛玉命雪雁把火盆挪到炕上，雪雁於是到房外拿火盆炕桌，未待雪雁回來，林黛玉已把賈寶玉題詩的白絹丟到火盆上，了斷痴情。這個承載火盆的火盆炕桌，即是火盆架。

此火盆架呈圓形，外形猶如矮身小圓桌，通體以楠木製作，用材厚實。架面框邊四接，表面仍殘留從前炭火的痕跡，正中開圓形洞口，以便放入火盆。邊抹素混面，簡練利落。架面下，束腰與牙條分料製作。牙條呈壺門狀，底部陽線兩端蜿蜒而下，與腿足線腳交接，中間則剔出花葉紋飾，做工流暢自然。腿足以插肩榫與架面相接，造型別致，剔出花葉和靈芝形態，手工精巧細緻。腿足下安圓形托泥，托泥下另設小足，手法一絲不苟。

為避免燒壞木架，工匠一般在火盆架架面裝上軟木和銅釘，不使火盆直接與木架碰觸，此火盆架卻在洞口內另裝軟木內框，闢作隔層，做工更為繁複，是它亮眼之處。

此楠木火盆架，體型碩大，腿足做工華美，工藝講究，與黃花梨製作的火盆架齊肩並駕，毫不遜色。

別例參考

《明式黃花梨家具：晏如居藏品選》錄有黃花梨火盆架，呈方形，做工不盡相同。該火盆架面板開圓孔，孔旁四邊各裝一顆銅泡釘，以墊高火盆，避免燒壞架子，構思和這個楠木火盆架有異。邊抹冰盤沿，分兩段做，上舒下斂。束腰與牙條一木連造，牙條做為壺門狀，表面浮雕雙螭紋，螭首對望。腿足為三彎腿，足端外翻，做為卷雲狀。足下另裝方形托泥，細部裝飾較這個楠木火盆架繁多（頁 300-301）。《可樂居選藏：山西傳統家具》錄有紫榆木火盆架，呈圓形，做法與此楠木的接近。該火盆架腿足做為內翻馬蹄足，

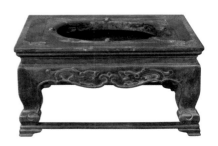

黃花梨實例比較

晏如居藏明末清初火盆架 *

31.5cm (w)、31.5cm (d)、16cm (h)

* 劉柱柏：《明式黃花梨家具：晏如居藏品選》，三聯書店（香港）有限公司，2016。頁 300，第 79 藏品。

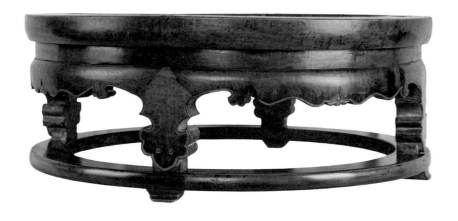

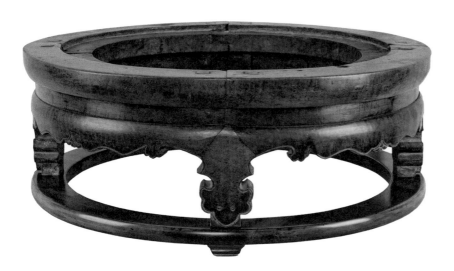

腿足托泥下不設小足，是與此楠木火盆架差異之處（頁254-255）。

火盆架
清·姚文瀚（1736–1795）《歲朝歡慶圖》局部。原圖藏於臺北故宮博物院。

鼓架
明萬曆刊本《魯班經匠家鏡》插圖

77 Table Screen with Serpentine Stone Panel [*Zuopingfeng*]

Late 17th – Early 18th Century
Yumu (Chinese Northern Elm)
48 cm (w) 30 cm (d) 50 cm (h)

榆木嵌蛇紋石座屏風

清早期 十七世紀末至十八世紀初

這榆木小插屏，清素雅淡，精巧別致，置之案上，可供清玩。

邊框素混面，做為委角，內嵌十塊鏤空縧環板，紋樣變化不一，或為透空炮杖洞，或為透空魚門洞，手工繁複細巧。正中另設方框，嵌裝蛇紋石，石面紋理起伏變化，有煙雲繚繞之致。底座做為雙抱鼓墩樣式，前後有葫蘆狀站牙夾抵，屬明清插屏常見做工。坐墩之間，設壺門狀披水牙條。牙條下另裝橫根，結構穩固。

明清兩代，這類小插屏用途廣泛，它既是文人雅士案頭清玩，也是居室常見擺設。《紅樓夢》第四十回記賈母給薛寶釵布置繡房，命丫鬟鴛鴦把石頭盆景、紗照屏和墨煙凍石鼎放到中房中的案子上；此外《歧路燈·卷二》也記柳先生房中大條案上，擺著高二尺的方鏡鏡屏。屏平同音，隱含平安之意，在家中擺放插屏或是出於當中吉祥寓意。

別例參考

《明式黃花梨家具：晏如居藏品選》錄有黃花梨鑲蛇紋石插屏，外形做工頗為類近。該插屏邊框同樣做為委角，內嵌透空縧環板，紋樣更見繁複，或為曲尺狀透空魚門洞，或為透空炮杖洞，或為透空寶瓶洞。正中嵌蛇紋石，石面飽經歲月侵蝕，色澤黝暗深沉。底座也做為抱鼓墩，前後有曲線葫蘆站牙抵夾，兩墩之間裝壺門透光如意卷雲牙條，手藝精巧細緻（頁 314-315）。

座屏風
南宋趙驊《風檐展卷》局部。
原圖藏於臺北故宮博物院。

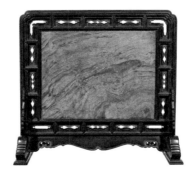

黃花梨實例比較

晏如居藏明末鑲蛇紋石座屏風 *

57cm (w)、36cm (d)、
67.5cm (h)

* 劉柱柏：《明式黃花梨家具：晏如居藏品選》。三聯書店（香港）有限公司，2016。頁 314，第 83 藏品。

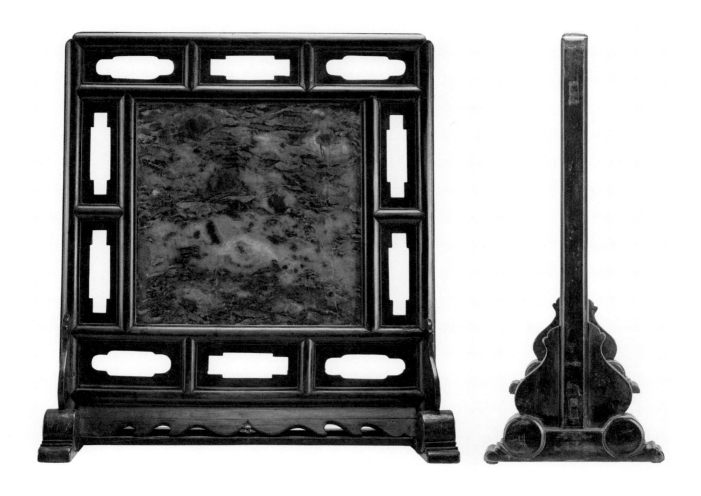

78 Clothes Rack [*Yi Jia*]

Late 17th – Early 18th Century
Yumu (Chinese Northern Elm)
155 cm (w) 64 cm (d) 173 cm (h)

清早期　十七世紀末至十八世紀初

榆木衣架

衣架用以搭放衣物，是臥室常見器用。從明清木刻圖板所見，它或擺近臥室入口，或放於床榻旁邊。

這個榆木衣架，通體黑漆，繩墨做工，與《魯班經匠家鏡》所記 "五尺高，三尺七寸寬，上搭頭每邊長四寸四分，中縧環板三片" 的雕花式衣架頗為類近。架子搭腦平直，兩端出頭，尾部上翹，做為圓首，形如牛角，手法與四出頭官帽椅的搭腦做工一脈相承。立柱圓直，下設基墩，兩側有站牙夾抵，結構牢固。中牌子做工細緻，以近百根短材攢接成 "卍" 字圖案，工藝繁複精巧。

此衣架不設底架，僅在中牌子下方，設一橫棖，設計簡單。不過，如此做工，容易予人湊合製作之感，工匠於是將角牙和站牙統一做為矩形，藉此細節布置，使各個部分環環相扣，互為呼應，架子就顯得利落明快，繁簡得宜。

計成（1582-1642）《園冶》以卍字圖案，用於佛寺，不宜用於居室，然而就明清木刻圖版所見，卍字圖案十分普遍，不僅用於窗櫺、隔扇、欄杆，也見於羅漢床的圍屏、椅子的靠背板、條案兩側的擋板，這或是因為家具雕飾，除講求漂亮雅致，也希望寓意美好。卍字本身有吉祥去厄之意，自然成為家具常見紋飾。

別例參考

Friends of the House: Furniture from China's Towns and Villages 載錄的櫸木衣架，形制與此榆木衣架較為接近，可資參考。它搭腦出頭，兩端鏤靈芝狀，做法精巧。搭腦與直柱相交處的角牙則做為鏤空曲線角牙，做工較此榆木衣架更為細緻。中牌子以短材攢接成曲線短棖和四簇雲紋，下方同樣不裝底架，僅有橫棖，設計與此衣架相同（頁 89）。

出處

2016 年 6 月嘉德四季拍賣會，Lot 5421。
China Guardian Auction 2016.

衣架
明萬曆刊本
《魯班經匠家鏡》插圖

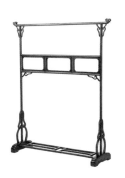

黃花梨實例比較

晏如居藏明末清初衣架 *

133.5cm (w)、38.5cm (d)、166.5cm (h)

* 劉柱柏：《明式黃花梨家具：晏如居藏品選》，三聯書店（香港）有限公司，2016。頁 302，第 80 藏品。

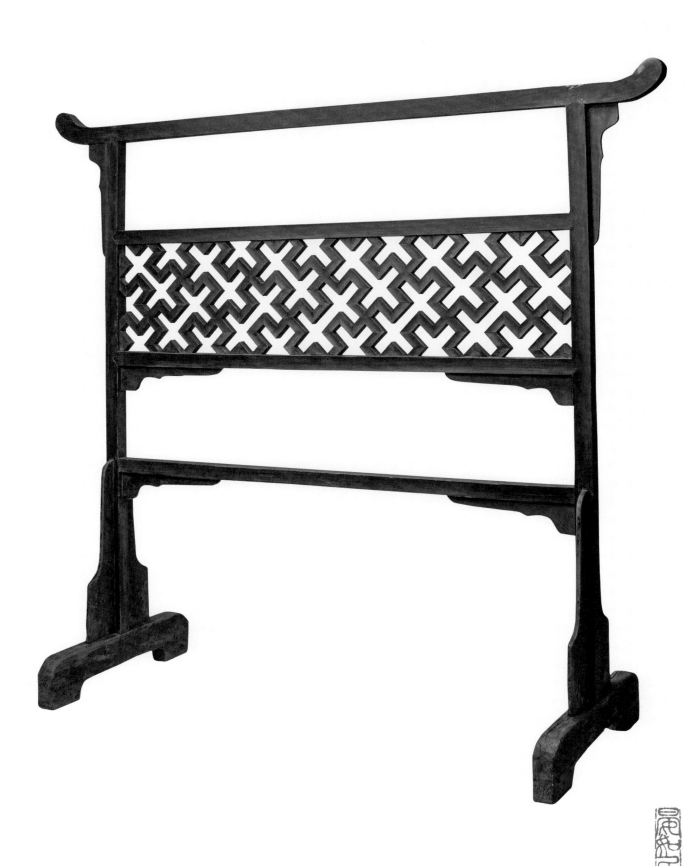

79 Pair of Lampstands [*Deng Tai*]

18th Century
Zitan
Base: 39 cm (d) 155 cm (h)

十八世紀

紫檀燈臺一對

燈臺指高身燈座，因配以蠟燭使用，故又稱燭臺，形制上，可簡分為挑桿式和燈盤式兩類。挑桿式燈臺，燈桿頂部向外探出，不設托盤，罩燈垂於燈桿，懸空而掛。燈盤式燈臺，燈桿挺直，上有托盤，罩燈平放，置於托盤之上。此對紫檀燈臺，做工細緻，屬燈盤式，包括底座、燈桿和燈盤三部分，構造和《魯班經匠家鏡》所記"高四尺"，"柱子方圓一寸三分大"，上面有小盤"八寸大"，小盤下三分"倒掛花牙"的燭臺式燈臺十分類近。

底座做成六角形，整個設計猶如佛教須彌座，雕飾精巧，手工繁複細緻。座面落堂鑲板，邊抹平直，表面浮雕回紋，整齊細緻。束腰以鏤空炮杖洞縧環板鑲嵌而成，布置精巧。束腰下另有托腮，托腮表面細雕蓮瓣紋，刀工純熟。腿足做為內翻馬蹄足，腿間安有壺門牙條，牙條表面同樣浮雕蓮瓣圖案，與托腮飾樣互為呼應。腿足下另設六角形托泥，手工一絲不苟。燈桿做為圓柱狀，表面浮雕螭龍紋，刀工嫻熟流暢，燈桿周邊有三片站牙夾抵，結構牢固。燈桿上端另裝三片倒掛牙子，用以承托圓形燈盤。站牙和倒掛牙子皆鏤為螭龍形態，統一連貫，心思縝密。燈盤邊抹冰盤沿，分為兩段，上舒下斂，手法純熟。燈盤中間安有圓孔，用以放置蠟燭，屬傳統做工。

燈臺用以照明，為居室常見之物，做工精粗不一。此燈臺以紫檀精製，雕飾華美，又巧為須彌座造型，由是觀之，它或出於高門貴冑之家。

別例參考

此燈臺不可升降，即所謂固定式燈臺，*Masterpieces from the Museum of Chinese Classical Furniture* 錄有紫檀燈臺，做工類近。該燈臺由底座、燈桿和燈盤組成。底座以兩個飾有卷雲紋的抱鼓狀墩子十字相交而成。燈桿採圓柱做工，底部有 4 個雕為靈芝狀站牙夾抵。燈桿上端設 4 片曲線倒掛花牙，以承托圓形燈盤。燈盤中間裝有圓孔，便於放置蠟燭（頁 168）。

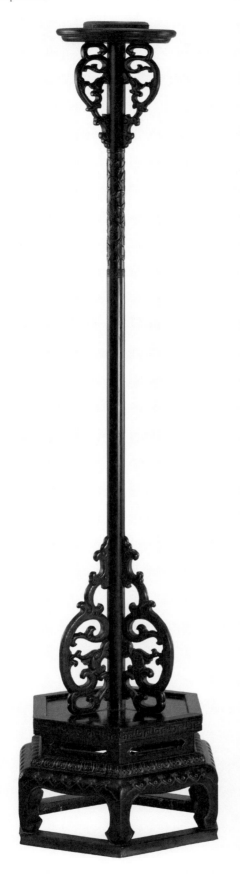
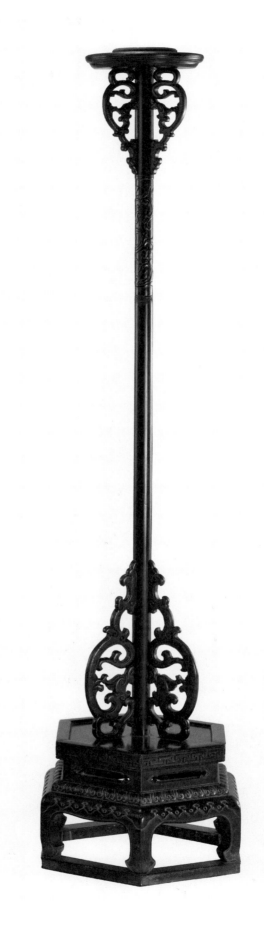

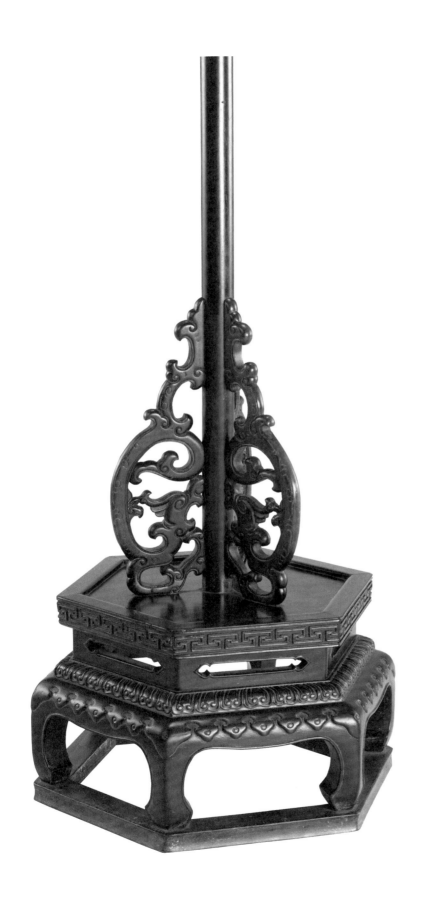

燈臺
明崇禎刊本《金瓶梅》插圖

燈臺
清・佚名《雍正帝祭先農壇圖》上卷局部。原圖藏於北京故宮博物院。

80 Pair of Lampstands with Candle Holders [*Deng Tai*]

Late 18th – Early 19th Century
Yumu (Chinese Northern Elm)
Base: 30 cm (w) 33 cm (d) 197.5 cm (h)



清中期 十八世紀末至十九世紀初

榆木燈臺一對



此對榆木燈臺，做工細緻，屬燈盤式，包括罩燈、托盤、燈桿和底座四部分，外形做工與藏品 79 紫檀燈臺迥異，可資對比。

與紫檀燈臺不同，此對燈臺底座做為座屏式，長方形屏框裝在兩個墩子上。墩子之間以壺門狀牙子和縧環板相連。縧環板做工精巧，以透雕方式，剔出透空菱形開光，內裏鏤出四瓣花圖案。菱形開光邊緣又做為弧形曲線，手法細緻。屏框兩根立柱左右各有葫蘆狀站牙夾抵，結構牢固。屏框頂根和底根開有小孔，方便放入圓形燈桿。罩燈和托盤以榫卯相連，做法講究。罩燈呈方形，以四根立柱組成，套入琉璃片，可組成琉璃燈。立柱頂部鏤為竹節狀望柱，手法細緻。托盤以一整塊木料挖做，呈方形，底部鏤為壺門狀，手工精細。托盤中間開有小圓孔，以便和燈桿相接。托盤下裝有 4 個倒掛花牙，用以承托，結構穩固。

此榆木燈臺別出心裁之處，在於托盤和燈桿以活榫接合，托盤和罩燈可從燈桿移開，置於桌上，用作座燈，一物兩用，構思別致，也與紫檀燈臺做工判然不同。

別例參考

《清代家具》錄有紅木升降式燈臺，做工參差相類。該燈臺的底座同為座屏式。長方形屏框安於兩個墩子上，左右兩根柱子有站牙夾抵。兩墩中間以壺門狀披水牙子和上下兩塊縧環板相連，結構與此榆木燈臺大抵接近。燈盤以一木挖成，外形猶如柿蒂，下有倒掛花牙承托。該燈臺特別之處是可以升降，燈桿下端裝有橫木，橫木兩端裝榫舌，可以在立柱內側上下滑動，燈臺也就可以上下升降，做工較此榆木燈臺更為繁複（頁 268）。

燈臺
明萬曆刊本《西遊記》插圖

紫檀木實例比較

晏如居藏清早期燈臺一對，見本書藏品 79

39cm (d)、155cm (h)

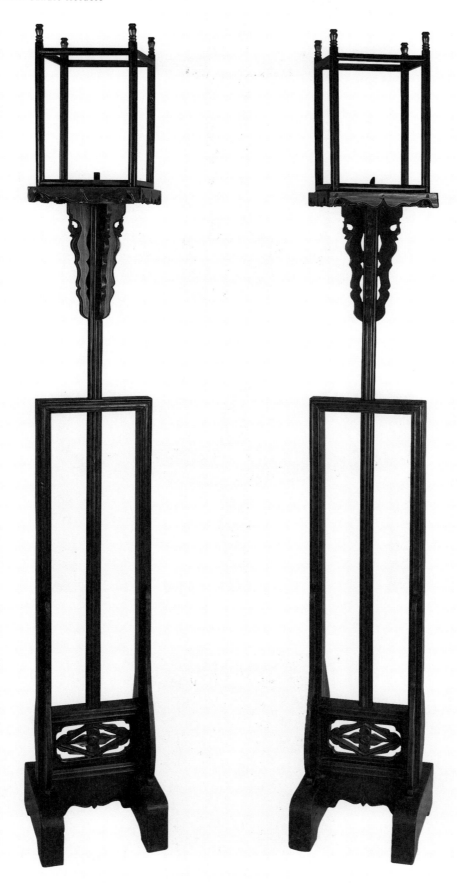

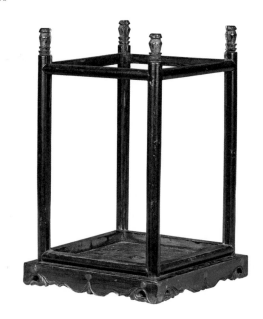

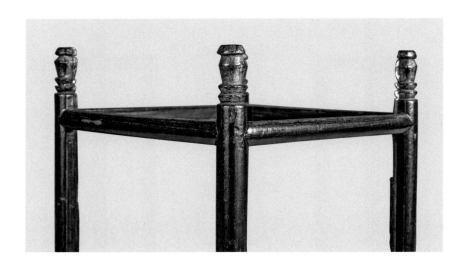

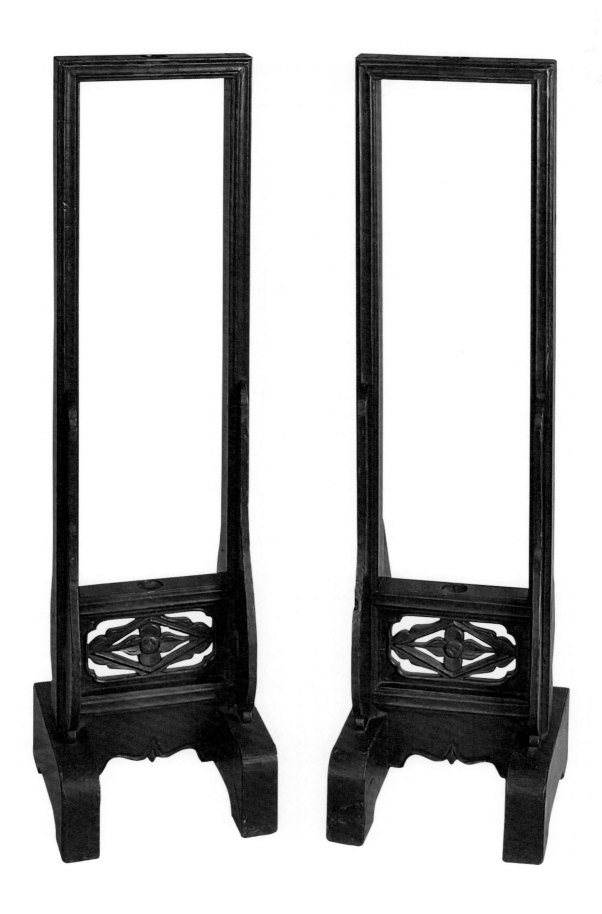

81 Basin Stand [*Mianpen Jia*]

Late 16th – Early 18th Century
Huanghuali
78 cm (w) 38 cm (d) 113 cm (h)

面盆架是方便古人盥洗器用，多置於臥室床榻旁邊。形制上，它分為矮身和高身兩類。矮身面盆架，或三足、或四足、或五足，或六足，腿足間以上下兩組棖子相接。上方一組棖子除用作支承外，也用作面盆托架。高身面盆架或四足，或六足，做法和矮身的類近，只是後方兩足向上延伸，加設腰棖、搭腦、掛牙等構件，工藝較為繁多。

這黃花梨高身面盆架，帶六足。搭腦兩端出頭上翹，做工和四出頭官帽椅搭腦如出一轍。中牌子採透空設計，四角飾以卷曲相抵的雕件，做為菱形透空開光，手法簡練精巧。中牌子上方和下方，各設紐繩狀棖子，平行對稱，互為呼應。下方紐繩狀棖子底下，另裝直身腰棖，以鞏固結構。前四足頂端剔出圓珠，裝飾簡潔。

腿足間，上下各以三根交叉棖子相接。交叉棖子做法是將中間一根棖子上下各削出榫口，榫口深度為用材厚度三分之一，上棖的下方和下棖的上方也剔出榫口，榫口深度為用材厚度的三分之二。三根棖子拍攏後，厚度只有一根棖子，工藝精巧細緻。此外，六根腿足皆呈橢圓形，但腿足間的棖子卻做為長方形，而且棱角也不倒去，這是因為要確保棖子剔鑿榫口後，仍然堅實牢固，具足夠承托力。

別例參考

《明式家具珍賞》錄有黃花梨高身六足面盆架，外形做工頗為接近，可資參考。該面盆架高 176 厘米，直徑 60 厘米，高度和體積較此面盆架壯碩，雕飾也顯得繁富艷麗。該架搭腦出頭處，雕為龍首，搭腦下做為壺門券口。掛牙用透雕手法，剔出卷草龍。中牌子嵌裝透雕麒麟送子紋。兩根腰棖下，分別裝壺門牙子和刀板牙條。前四足頂端雕出俯仰蓮紋，整體風格華麗穠艷，與此面盆架的韻趣迥然不同（頁 252-255）。《中國花梨家具圖考》收藏了一件黃花梨衣架，中牌子的紐繩狀構件，造型與此面架的紐繩狀棖子接近（頁 144，藏品 119）。

出處

蘇富比 2021 年拍賣會。
Sotheby's Auction HK, 22 April 2021 (Monochrome III, sale HK1097) Lot 51.

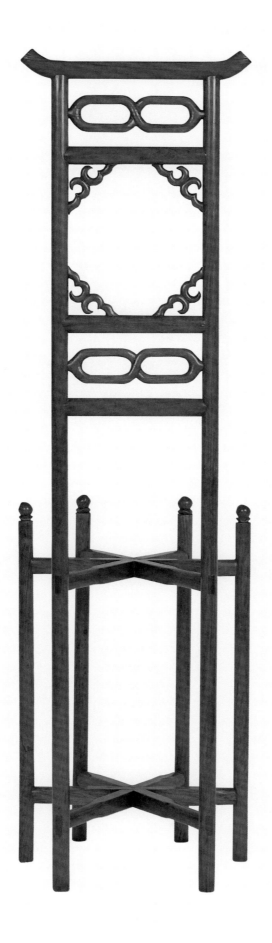

整體而言，此面盆架做工規矩，雕飾簡潔而不綺麗，有素雅之
致；此外，它最特別的裝飾是兩根紐繩狀棖子，以活榫與後方
兩足相接，可以靈活翻動，精巧別致，在傳世的黃花梨面盆架
中難得一見。

面盆架
明崇禎刊本《拍案驚奇》插圖

面盆架
明萬曆刊本《魯班經匠家鏡》插圖

面盆架
明崇禎刊本《拍案驚奇》插圖

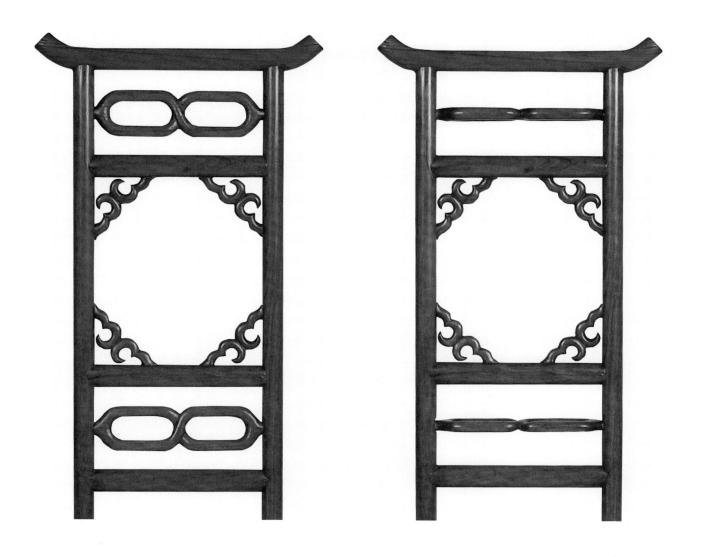

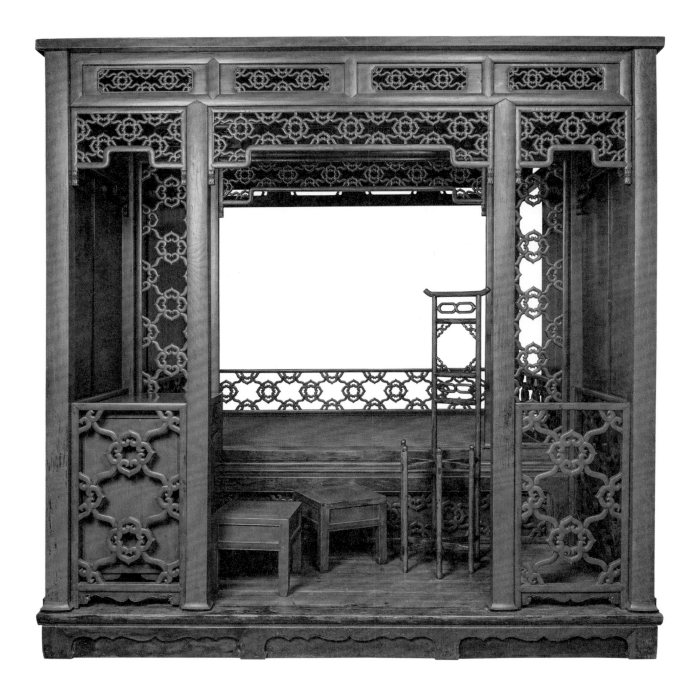

淺談明清居室
家具布置

林光泰

明人談居室布置，崇雅去俗，講求"几榻有度，器具有式，位置有定"[1]，給人高雅之趣。清人在高雅之外，另貴適用，留心家具陳設如何配合生活起居，便利人事。

廳堂為一屋之主，明代文震亨（1585-1645）《長物志》重點討論當中間隔和建構用材，指廳堂要"宏敞精麗，層軒廣庭，廊廡俱可容一席，四壁以細磚砌者為佳"[2]。清代黃圖珌（1698-1771）從廳堂作用、使用習慣，敘述布置原則。他指正廳為一宅之主，几桌椅子必須布置得宜，用以迎賓待客。清代主客相會，東西面向而坐是日常習慣[3]，廳堂正中擺一長桌或長案，左右相向編排坐椅，是不易布局。椅子數目可以是四張或六張，若椅子多至八張或十二張，宜分成前後兩排，前四，後四，餘下的再分為兩層，以見參差錯落之妙[4]。這是清代廳堂布置常式。《紅樓夢》第三回，林黛玉初進榮國府，見到榮禧堂布置也是如此。榮禧堂為榮國府正廳，當中有一紫檀雕螭大案，上面設置"三尺來高青綠色古銅鼎"、"金蜼彝"和"玻璃盒"。案前，左右有"兩溜十六張楠木交椅"，盡展賈府顯赫氣派。清代外銷畫《劉進士宅第圖》也見到同一布局。這組圖畫寫於 18 世紀，描繪廣州劉進士家中情景。第一幅為宅第正廳。大廳以翹頭案為中心，兩旁各擺設一排四張扶手椅。翹頭案後設十二扇花鳥紋飾屏風[5]。不僅官宦府第大廳這樣布置，寺院方丈的寢堂，正廳也是如此編排。《海幢寺組畫》寫於 18 世紀晚期，繪畫廣州海幢寺內部細節。當中《方丈》描寫海幢寺住持所居的方丈堂宇。堂宇正中同樣置一平頭長案，左右各有一排四張南官帽椅[6]。此廳為住持接待客人的茶堂，布置與民居正廳如出一轍。

較之廳堂，書房是主人怡情適性天地，陳設較為自由，以

簡潔高雅為尚。明代高濂（活躍於 1573-1620）《遵生八牋·高子書齋説》指書齋宜明淨，不可太敞，明淨可爽心思，宏敞則傷目力。書齋器用包括有長桌一、古硯一、舊古銅水注一、舊窰筆格一、斑竹筆筒一、舊窰筆洗一、糊斗一、水中丞一、銅石鎮紙一、左置床榻一、榻下滾腳凳一，床頭小几一，另有花瓶、古琴等[7]。清代曹庭棟（1700-1785）《老老恒言》從便於人用方向，闡述書室陳設。他認為書齋陳設是隨人事之便、位置之宜，向明而坐是書齋布置不二之法。書齋器用，書桌尤為重要，擺放位置一般以面南偏著東壁為當。書桌是陳書冊，設筆硯，終日相對的家具。在設計做工上，它的樣式以適用為要，長短寬廣無一定之制。在用材上，書桌以香楠木製作最佳，香楠木吸濕，就算梅雨天氣，桌面也能保持乾燥，便於書寫。檀木、癭木的也是佳品，然而，在梅雨天氣，它們會滲出水氣，就算稍微髹漆，情況也不能避免。黑漆退光桌，則不宜用為書桌，因它不能保持乾爽，簡單如在桌面呵氣，桌面也會出現水氣，濕手黏紙，弄污書冊[8]。

文震亨《長物志》主張寢室布置以精潔雅素為第一義，不可絢麗，謂寢室一涉絢麗，便如閨閣房間，而非幽人所居。在布置上，四壁不可用彩畫及油漆。室中應僅見臥榻一、小几一，小方杌二和放置香藥玩器的小櫥。另外，榻後要另闢隱閉空間，收納熏籠、衣架、盥匜、廁窬、書燈等日常用具，以免破壞寢室雅致之趣[9]。曹庭棟《老老恒言》談寢室，重點放在床本身構造如何切合人用。他認為床身宜矮，方便起臥。結構上，床必寬大，人在其上，不受盛夏暑氣所逼。床頂宜有板，以阻隔灰塵。床身兩旁要鑲高尺許的屏板以作遮護。這些屏板可供裝卸，冬天裝上，以保溫暖，夏天拆去，保持通爽。床下宜密封，只開一小門，方便在隆冬置入暖爐[10]。這些都是從便於作息去探究床身結構。李漁（1611-1680）解説更為仔細。他從床上擺設和床帳配搭，指出如何做出舒適的寢睡空間。他言人有半生時間在床上度過，床是半生相伴之物，較之糟糠之妻更為重要，必須細意營造。做法有四：床令生花、帳使有骨、帳宜加鎖、床要著裙。床令生花是在床內擺設花卉，使花香滿床；帳使有骨和帳要加鎖是如何掛設床帳，以避蚊患；床要著裙是如何保持床上圍帳整潔乾淨[11]。

清人在家具設計上，多有新奇之製。如李漁認為几案應多設抽屜，稱賞抽屜是"有斯則逸，無此則勞"。它兼具容懶藏拙的功用，可用以存放簡牘、刀錐、丹鉛、膠糊等文房用具，方便取用，也可以擺放廢稿殘牘，保持室內明窗淨几。此外，出於適用原則，清代家具設計強調一物多用。如暖椅設計，採太師椅做工，椅盤下四邊鑲板，內放火爐，熱氣充盈，冬天坐於椅上，倍感溫暖。若在火爐放入香料，香氣氤氳上升，椅子又變為熏籠。人坐椅上，既可保溫，也可熏衣，一舉兩得。暖椅左右加上扛桿，就成遊山肩輿，冬天出遊，身體也不為寒氣所侵。此外，一些細小設置，如櫥櫃多加屜板，也是為了"一櫥變兩櫥"，增加貯物空間[12]。以上種種，知清人論家具陳設，非僅談高雅，而是要有用於人者。

這些前人生活細節，皆蘊藏在優美的細木家具內。本書所錄為晚明及清代製品，它們用材精良，紋理華美，造型簡約，手工精巧，充分展現明式家具綽約風姿。另一方面，它們在當時皆是可用家具，與起居生活息息相關。藏品 13 榆木四出頭官帽椅八張一堂，或是四張一排，置於廳堂左右，用以迎賓待客。藏品 52 榆木抽屜畫案，想是置於書齋向光處。它大邊有兩個暗屜，既方便擺放文房用具，又可收納廢紙殘牘，保持書齋雅潔整齊。藏品 1 櫸木拔步床，體型龐大，為寢室器用。它後方和左右的屏板，可供開合，收冬暖夏涼的效果；此外，床上四角裝有小窩臼，方便在床內裝設帳架，掛上帳幔。這個床內施帳做法，配合帳鉤，可以阻隔蚊子，營造舒適的寢息空間。藏品 46 核桃木四面平折疊桌，盡顯清代工匠靈巧心思。這張桌子可以折疊。桌面折起，角牙和腿足拆去，這張桌子可變成小箱；箱內設有木架，用以存放桌子角牙和腿足。打開桌面，裝上角牙和腿足，箱子便變成長 72.5 厘米、寬 42.5 厘米、高 88.5 厘米的方桌。這張折疊桌，搬動容易，或設於居室之內，配合讌集，或置於居室庭院，給仕女拜月祈福，或用為山遊之具，方便出行。上述是我們欣賞明式家具形式美之外，可供尋味之處。

二〇二三年於香港大學百周年校園

1 沈春澤：《長物志序》，收入文震亨；屠隆著；陳劍點校：《長物志／考槃餘事》，杭州：浙江人民美術出版社，2019，頁 21-22。

2 文震亨：《長物志》，《文淵閣四庫全書》本，卷 1，頁 34。

3 見俞樾：《春在堂隨筆》，《續四庫全書》本，卷 10，頁 107。

4 黃圖珌：《看山閣集》，《四庫未收書輯刊（第 10 輯）》，閒筆卷 12，頁 741，《清玩部》。

5 王次澄、吳芳思、宋家鈺、盧慶濱編著：《大英圖書館特藏：中國清代外銷畫精華》，第 3 卷，廣州：廣東人民出版社，2011，頁 116。

6 王次澄、吳芳思、宋家鈺、盧慶濱編著：《大英圖書館特藏：中國清代外銷畫精華》，第 5 卷，廣州：廣東人民出版社，2011，頁 156。

7 高濂：《遵生八牋》，《文淵閣四庫全書》本，卷 7，頁 504-505。

8 曹庭棟：《老老恒言》，《四庫全書存目叢書》本，卷 3，頁 247、280。

9 文震亨：《長物志》，《文淵閣四庫全書》本，卷 10，頁 77。

10 曹庭棟：《老老恒言》，《四庫全書存目叢書》本，卷 4，頁 294。

11 李漁：《閒情偶寄》，《續四庫全書》本，卷 10，頁 631-632。

12 李漁：《閒情偶寄》，《續四庫全書》本，卷 10，頁 628-632。

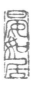

跋

譚向東

溯源：讀《晏如居選粹：明式細木家具》有感

2016 年 10 月初，來自世界各地的古典家具收藏家、行家齊聚香港大學美術博物館，參加晏如居藏明式黃花梨家具展，同期舉辦了第一屆國際明式家具研討會，可謂盛況空前。研討會上，我受晏如居主人劉柱柏先生之邀，做了兩個簡短的彙報，首次發佈了《明清紫檀黃花梨家具傳世量數據庫》的相關內容及數據。不久，劉柱柏教授編著的《明式黃花梨家具：晏如居藏品選》面世，成為藏家和愛好者案頭必讀之作。

令我沒有想到的是，劉先生除了黃花梨家具的收藏之外，早已開始注重明式細木家具的皮集，以其作為世界著名的心臟科專家所特有的嚴謹縝密，和手術刀般的精準定位，歷時二十餘載，將 80 餘件明清包括黃花梨及紫檀細木家具納入自己的收藏體系，從中遴選出精品集結成冊，與香港大學中文學院林光泰博士研究成書，即將付梓。我有幸能參與此書的創作，深感榮幸。

眾所周知，黃花梨紫檀等硬木家具，只是中國古代家具的一小部分，猶如一條溪流之於江河湖海。是有著千餘年歷史的細木家具或者軟木家具，孕育滋養了只有四百年左右的黃花梨紫檀家具。隨著家具收藏的興起，關於古代家具的研究著述猶如雨後春筍般不斷湧現，但絕大多數著作和圖錄基本圍繞著硬木家具展開，其他細木家具的出版物反而少之又少。家具的學術研究近年來並沒有顯著的提升，家具斷代、地域流派、工藝特徵等等，尚有諸多問題未能解決，原因之一就是沒有足夠的調查數據支撐，相信本書的刊行，必然會推進中國古代家具更加全面的探索。

通過書中這些藏品，相信讀者們會意識到古代家具取材

的廣泛，而相對價格低廉的材料，使得工匠們放開羈絆，靈感逡巡於廣闊的創意空間，家具製作更加有設計感，不會拘泥於舊制。有些品類和款式是硬木家具所不曾見的，比如欅木雙連圓角櫃，著錄於 1998 年的《中國古典家具與生活環境》一書，後歸安思遠所得。十年前看到書中此櫃，頓感驚訝，還曾撰文提出過疑問，"一櫃四門，中間的兩扇門是否能如普通圓角櫃一樣，有重心偏移而自行關閉？"現在終於有機會請它如今的主人解答啦。核桃木四面折疊式小方桌，腿足和角牙拆卸後收進由桌面折疊而成的小箱子裏。榆木高束腰五足活面香几，取下桌面心板，既可以換石面，也可以放火盆，靈活多變，真正服務於生活所需。還有黑漆榆木花腳活面棋桌、榆木帶抽屜插肩夾頭榫畫案等，都是硬木家具所稀見的，讀者可以慢慢品味。

欅木六柱架子床、榆木南官帽椅、欅木四面平霸王棖畫桌、欅木夾頭榫雲紋牙頭平頭案、欅木帶堂號方凳、榆木螭龍紋圈椅等等，這些簡約凝練的造型，完全符合王世襄先生對於明式家具風格的認定，相信是歷代匠人在技藝純熟之後，才施以黃花梨製作。

這些細木家具不僅造型審美絲毫不亞於黃花梨，在製作工藝方面也是一絲不苟。柞榛嵌癭木面帶屜板小平頭案，圓腿與橫順棖相交處，留有方臺，使得榫卯銜接更加牢固。這樣的作法，即便是同類黃花梨家具，亦是十不得一。黃楊木四足香几、黃柏木獨板龍紋側板翹頭案，雕琢華美打磨細膩。欅木圍子書架、榆木衣架，小料攢接精嚴、線腳明快爽利，無疑都是明式家具極具代表性的經典之作。

欅木六柱拔步床，是本書的開篇重器。2007 年它首次出現在雅昌網家具論壇時，便引起木友圍觀。"原來頭"的舊照片顯示，拔步床不僅帶有全套圍板，原配的抽屜櫃、帶抽屜方凳，都完整的保留下來，沒有散失，可謂珍如拱璧。曾經見過三件幾乎一樣的四合如意紋拔步床，分別在 2008 年江蘇愛濤春季拍賣會、2012 年 6 月無錫嘉木文心明清太湖文人家具展、2016 年嘉德秋拍。可惜這三張床都遺失了圍板和床廊上的小家具，只留下安裝圍板的榫

眼。江南地區留存有不少帶垂花門式床簷的拔步床，只是年份較淺，裝飾俚俗，藝術風格上不可同日而語。

櫸木箱座式長榻，富麗華美。箱式榻上承宋韻，田家青先生《明清家具集珍》中的四件床榻，全部是箱式床榻，可見其情有獨鍾。箱式榻傳世量極少，除前述四件床榻外，細木類的所見僅此一例（另一為分體式），足見其罕有。

本書中有六件可折疊坐具，有交杌、直背及圈背交椅、交躺椅，加上此前出版的兩件，以及暫未計劃出版的，劉教授所藏此類坐具已逾十件。這使我想起一直在梳理的，關於交椅腳踏和金屬緊固件的課題，因此借用本書寶貴的篇幅，稍加論述，算是為家具的學術研究拋磚引玉。

一、交椅的腳踏何時出現

交椅是由舶來品"胡床"漢化而來，至宋代演變成直背交椅及圈背交椅，明代又衍生出交椅式躺椅。延續至今。甘肅祁連山吐谷渾唐墓出土的馬紮，僅幾根木棍，說明到唐代時可能還沒有演進出腳踏。

宋代，繪畫及石雕、壁畫中常有直背交椅及圈背交椅出現，但均未見交椅配腳踏的情況。比如宋代佚名《春遊晚歸圖》、宋代張擇端《清明上河圖》、宋代佚名《蕉蔭擊球圖》、宋代佚名《水閣納涼圖》、南宋蕭照《中興瑞應圖》、宋人《景德四圖》、北宋福建尤溪宋墓壁畫等，石雕除國家博物館藏抗交椅隨從、遵義赤水市水王塘宋墓石刻之外，四川瀘縣宋代石刻博物館藏有多件石雕。此外，安徽南陵鐵拐宋墓出土木質扛交椅僕從俑，作行走狀，交椅直背，牛角形搭腦，器表有彩繪。

欽定古今圖書集成經濟彙編，《考工典》第一百五十卷中記載："（宋）太祖建隆四年，詳定大駕鹵簿之制……御教儀衛次第文物儀衛，並同四孟駕出，今止，添入後項……犀皮御座椅，筍子九"。文中的"筍子"，可能就是指馬紮，但未提及腳踏。

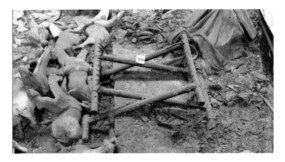

甘肅祁連山吐谷渾唐墓出土的馬紮

南宋蕭照《中興瑞應圖》局部

四川瀘縣宋代石刻博物館藏

安徽南陵鐵拐宋墓出
土木質扛交椅僕從俑
《文物》2016（12）

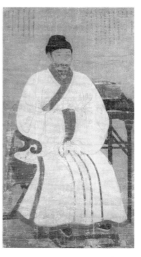

元代陳鑑如繪《李齊賢
像》現藏韓國國立中央
博物館

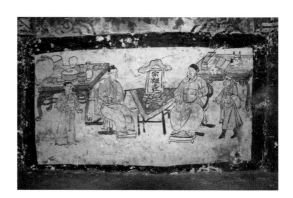

內蒙古赤峰市寶山區甯家營沙子山元墓墓室北壁
壁畫

在沒有新的影像資料和史籍證明之前，基本可以推測宋代交椅沒有腳踏。

但宋代並非所有的坐具都不配腳踏，宋代繪畫中不僅帝王像所坐的寶椅配有腳踏，民間貴族階層坐的椅子基本都有腳踏。宋代以漢文化為主導，交椅雖已出現並開始流行，但多用於外出巡遊時，居家時交椅也並不用於廳堂等重要位置。前面提到的幾幅宋畫中，交椅或置於市井店舖，或放在水邊涼亭，或坐在軍校演練場，都是偏僻之所或戶外。只有居於"高位"的寶座、官帽椅等才配腳踏。泰山靈岩寺辟支塔基北宋浮雕，雕有四出頭椅、官帽椅，也有交椅。四出頭有腳踏，而交椅無腳踏，也印證了上述觀點。

遼金的儀仗制度，是比照遵循宋制。《考工典》記載金代天子祀享巡幸時，用御椅和踏床。非祀享巡幸時，則只用交椅，未配腳踏。

元代蒙古人入主中原，統治階層仍習慣於遊牧文化，交椅的地位提升，常被用於殿堂主位。元代壁畫墓眾多，常常描繪墓主人堂中對坐、歌舞宴飲的畫面。其中陝西省蒲城縣東陽鄉洞耳村壁畫墓、播州楊氏 13 世楊元鼎壁畫墓、赤峰市寶山區甯家營沙子山壁畫墓、山西陽泉東村壁畫墓等，都出現了交椅和腳踏。元代陳鑑如繪《李齊賢像》，像主坐剔犀交椅，交椅前有踏床以承腳。但此時的交椅和腳踏屬於兩件單體家具，交椅本身並未出現踏床的構件。

入明之後，大量的寫實性肖像畫為我們的家具研究，提供了較為可靠的依據。元代王繹所撰《寫像秘訣》記載："柘木交椅用粉、檀子、土黃、煙墨合"。有明一朝，上至帝王下至官員名士，常以交椅為坐具繪製容像。臺北故宮藏有七幅明太祖容像，其中四幅坐交椅，但太祖容像交椅所配的是單體腳踏。明洪武朱檀魯荒王墓出土交椅及腳踏木質明器，情形與太祖像相符。

明仁宗洪熙帝有三幅容像，都在兩岸故宮。三幅容像非常接近，連坐具都基本一致。值得注意的是，與太祖容像不同，洪熙像的腳踏明顯看出只有前足及一根托泥，兩側無

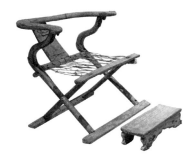

魯荒王墓出土交椅及腳踏木質明器

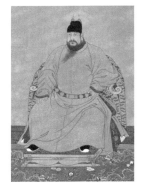 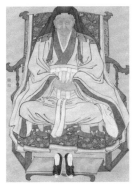

明仁宗坐像軸
臺北故宮博物院藏

明萬曆笑岩和尚像
故宮博物院藏

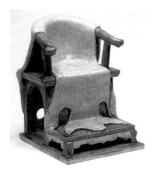

明代彩釉圈椅明器
費城博物館

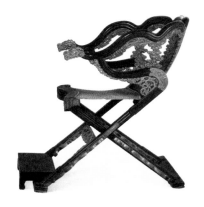

清前期黑漆框金漆雲龍紋交椅式寶座
故宮博物院藏

托泥，也不見後足，卻能看到交椅斜伸出的前足及托泥。

依圖看來，腳踏有兩可能：一是單體腳踏不設兩側托泥，如同朱檀墓出土的腳踏一樣，可將托泥置於交椅兩腿之間，而腳踏後足置於交椅前托泥之後，即兩件單體家具交疊使用。清宮舊藏一幅笑岩和尚像軸，和尚盤坐於六足禪椅上，椅下的腳踏無托泥，腳踏明顯有後足，且側面未與椅腿相連，顯然是如上所述的情形。

二是腳踏與交椅腿足以軸相連，形成帶腳踏的交椅。我們知道，中國坐具至少在明代已經出現與腳踏一體的椅子。著名的臺北故宮《十八學士圖》（舊傳宋人繪）就有兩件玫瑰椅帶腳踏。美國費城博物館藏明代彩釉連腳踏的圈椅明器，本書所錄榆木四出頭帶腳踏輿轎椅就是極好的實物例證，與費城博物館藏花梨帶腳踏四出頭官帽佛像椅極為相似。故宮博物院的黑漆框金漆雲龍紋交椅式寶座，清宮舊藏，其連體腳踏可以證明交椅有此類做法，我稱其為前置腳踏，與我們常見的交椅腳踏不同。

但問題是洪熙的畫像並不能證明，他所坐的交椅就是帶腳踏的交椅。明清容像大多著長衫長裙，只露出雙腳腳尖，很大程度上遮擋了坐具，加之繪畫視角的問題，多數容像上的腳踏只能看見前半部分。筆者從逾 500 幅坐交椅容像中，找出 37 幅明代容像，與洪熙像腳踏的情形相似，即疑似交椅帶有"前置腳踏"。但即便如此，亦無法排除前述的第一種可能性。37 幅容像中，沒有一幅可以百分百肯定，交椅是連體前置腳踏，如明代佚名男朝服像軸。因此無法確定這種前置腳踏的交椅，究竟出現在明代哪一朝，保守推測應該在明中期，需要等待挖掘更為可靠的資料證明。

而常見的帶腳踏交椅，即踏床的小足落於交椅托泥之上，則相對有較多的可信資料。故宮博物院藏宮廷繪畫《宣宗行樂圖》，涼亭中的屏風和宴桌之間置交椅，從宴桌的側面可以看到交椅托泥之上有踏床。日本東洋文庫藏，明代佚名《御製外戚事鑑》，專家考證為宣德元年（1426 年）之初刻本。圖中有八幅圖像繪有交椅，多數帶腳踏。

明萬曆張四維官服
坐像軸
故宮博物院藏

明代佚名《御製外戚事鑑》
日本東洋文庫藏

明 宣宗行樂圖 故宮博物院藏

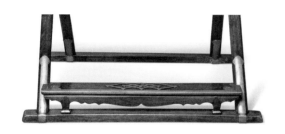

黃花梨交椅局部

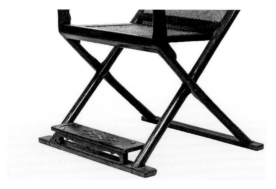

黃花梨交躺椅局部

由此看來，至遲明宣德時，帶腳踏的交椅已經出現，到正德嘉靖時期漸多。

二、交椅腳踏的形制

最新的數據顯示，傳世的黃花梨圈背交椅已逾 40 件，絕大多數目前仍帶有腳踏。交躺椅 6 件，其中兩件帶腳踏，包括本書的黃花梨交躺椅在內。交杌更多，超過 60 件。民間所藏漆木交椅則無法全面統計，亦為數不少。它們多數帶有腳踏，腳踏的形制基本有兩種。其一比較常見於黃花梨折疊坐具，踏面下帶有通長的壺門牙條，與腿足以插件榫相交，形如插肩榫案類。

其二是腳踏踏面下彎足或三彎花馬蹄足，足間安壺門牙條，其形如桌。唐寅的李端端像，交椅腳踏的踏面顯得異常寬大，踏面下的小足彎如新月。

筆者從收集的 500 餘幅明清兩代坐交椅的容像中，通過逐一檢視發現，幾乎所有的容像交椅踏面下，都是彎足或三彎花馬蹄足，有的彎足還有卷珠。其他繪畫、壁畫以及出土陶製、木質、錫製交椅明器，也均如此。

只有一幅清康熙三十六年（1771 年）《關老夫人像》踏面下為插肩榫案式花足，明代容像則未見。

這一現象令人詫異，與現實情況完全相悖。現存黃花梨圈背交椅 42 件中，桌式彎足腳踏只有 4 件，不足十分之一，餘皆案式腳踏。黃花梨交杌 60 餘件中，彎足僅約三分之一。

反觀剔犀剔紅類交椅，以及漆木細木類交椅、交杌，則未見由案式足腳踏，基本為彎足。例如英國阿爾伯特維多利亞博物館收藏的兩件漆交椅等。

為何多數遺存的黃花梨交椅基本為案式足踏，已無從考證。或許是因為交椅經常搬動，腳踏容易散落丟失的緣故。

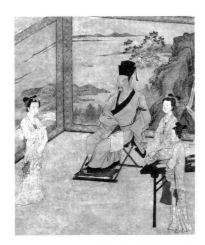

明 唐寅 李端端像 南京博物院藏

清 關老夫人像

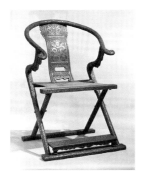 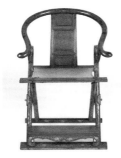

明代剔紅交椅
阿爾伯特維多利亞博物
館藏

清代朱漆交椅
阿爾伯特維多利亞博物
館藏

清 皇朝禮器圖式 皇帝大駕鹵簿交椅

三、交椅是否製作之初就用金屬葉片加固

這個問題依然要從明清容像中尋找答案。這些容像非常寫實，有些交椅的剔犀剔紅以及木紋畫的非常清晰可辨識，因此有條件區分，沒有畫木紋及剔犀紋的暫且歸為漆木類。

明代容像中木質交椅有金屬葉片包裹加固的約 18 例，無金屬的約 43 例。漆木有金屬的約 9 例，無金屬的約 54 例。剔犀剔紅（剔紅僅 2 例）有金屬的約 5 例，而無金屬的約 157 例。總體來說明代交椅中有金屬家具的交椅佔比很少，僅僅約八分之一。尤其是剔犀類交椅，僅有的幾件也都沒有年款，而且從色澤和部位來看，並不能完全確定是金屬葉片。因此基本可以推定，明代剔犀交椅在製作之初不用金屬加固。木質和漆木交椅則有少部分用金屬，漆木交椅批麻掛灰，已經起到緊固的作用，因此基本不用金屬。

清代木質交椅有金屬的約 26 例，無金屬的約 25 例，基本持平。漆木交椅有金屬的約 66 例，無金屬的約 30 例，或許是畫家喜好的原因，有些木質交椅沒有畫木紋，只塗以顏色，因此極有可能混入部分木質交椅，因而並不準確。剔犀交椅有金屬的 33 例，無金屬的 42 例。相對明代來說，清代用金屬加固的情況明顯增多，尤其是清宮廷畫像，交椅基本都有金屬加固。清代《皇朝禮器圖式》乾隆三十一年（1766 年）武英殿刻本中，繪製的交椅配有金屬緊固件。

儘管數據統計並不完備，但也能說明一些問題。總的來說，兩者都是客觀存在，並不能一概而論。

篇幅所限，有些問題不能一一展開，比如宋金時期的交椅是否有金屬加固，何時開始用金屬加固等，雖然有一些不成熟的想法，但是怕污染了書中這一片淨土。

附錄

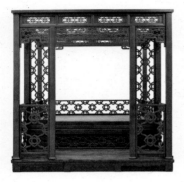

1 Alcove Bed [*Babuchuang*]
櫸木六柱拔步床

Late 18th – Early 19th Century
Jumu (Chinese Southern Elm)
External: 235 cm (w) 260 cm (d) 246 cm (h)
Bed: 225 cm (w) 174 cm (d) 221 cm (h)
Veranda: 86 cm (d)
Platform: 18 cm (h)

This bed was likely made in *Jiangnan* area (south of *Yanzte* River), where *jumu* is abundant and where skilled carpenters were active in the Ming and Qing Dynasties. It shows the classic Ming furniture style with clean construction, and geometric lines are the main decorations. This is probably the most complete surviving Ming style alcove bed example with original side and top wooden panels, and complete with furniture.

The front of the alcove bed is divided into 3 vertical sections, the central entrance, and two half covered panels representing windows on each side of a room. There are a cupboard and two stools in the "room". The entrance of the six-post canopy bed has two fully decorated panels to give privacy. The canopy allows draperies to be hung. If more privacy is required or to protect droughts in cold weather, both the sides and the top can be covered with solid wooden panels. The whole bed sits on a wooden platform like the flattened earth foundation of a house. In short, the alcove bed is a "house" within a house.

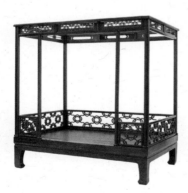

2 Six-post Canopy Bed [*Liuzhu Jiazichuang*]
櫸木六柱架子床

Late 18th – Early 19th Century
Jumu (Chinese Southern Elm)
209 cm (w) 146.5 cm (d)
245.5 cm (h) 48 cm (sh)

With draperies hung from the inside, the canopy bed can provide both privacy and warmth in a woman's quarter. The open-lattice building block of the railings comprises of four joining cloud-shaped structures, a symbol of fertility. The same pattern is used in the front hanging panels, but square openings are used on the side and back panels. The canopy is supported by six posts arising from a rectangular bed. The apron and the waist are of one piece of wood and the 4 square legs end with hoof feet. The two front posts, each enclosing a panel on the lower part, together simulate a pair of doors. The bed allows ascent from only one side. The carpentry is excellent and not different from canopy beds made from *huanghuali* wood.

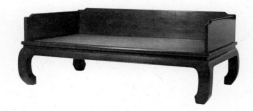

3 Couch Bed [*Luohanchuang*]
黃花梨獨板圍屏羅漢床

Late 16th – Early 18th Century
Huanghuali
215 cm (w) 122 cm (d) 84.5 cm (h) 40 cm (sh)

Huanghuali Ming style crouch beds, commonly termed *Luohan* beds, are amongst the rarest surviving classical Chinese furniture. As the back and side boards were designed to be dismountable, they were easily separated from the bed itself over time. The boards are either of solid planks (the rarest), panelled, engraved or lattice in construction. This bed is made of *huanghuali* timber from a single tree, and the only decoration is the beautiful wood grains themselves.

Another major attraction is the hoofed feet, which bulge outwards like bananas and are made from a large piece of wood. They are mortised and tenoned to the thick aprons and waist. There are beadings on the lower borders of the apron that continued into the legs. It has a stately look. The *Luohan* bed, while rare nowadays, was ubiquitous in Ming apartments, being used in study rooms, bedrooms and in reception halls for honorific guests to sit on.

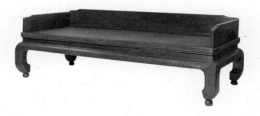

**4 High Waisted
Couch Bed** [*Luohanchuang*]
櫸木獨板圍屏羅漢床

Late 18th – Early 19th Century
Jumu (Chinese Southern Elm)
205 cm (w) 86.5 cm (d) 67 cm (h)

The three-sided railings of this Ming style crouch bed (*Luohan* bed) are made of highly figured large pieces of *jumu*. The back panel is almost at the same height as those on the sides, a common Ming style construction. The waist is high. Fine beadings on the lower borders of the apron continue into the legs, which bulge slightly outwards. The hoof feet rested on wooden pedestals that protect the legs from

dampness of wet floors. Both *jumu* and the style of construction are common in the Suzhou region. The bed is relatively narrow, making it more suitable as a single bed in a scholar's studio.

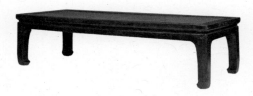

5 Daybed [*Ta*]
櫸木有束腰馬蹄足榻

Late 18th – Early 19th Century
Jumu (Chinese Southern Elm)
188 cm (w) 73 cm (d) 48 cm (h)

Daybeds evolved from low platform beds in the Ming dynasty (1308-1644), as people moved away from mat-sitting habit from early Chinese culture. This *jumu* waisted daybed with horse-hoof feet retains some of the original lacquer. It is a late Ming example, given the marked splaying of the legs, the powerful low hoof feet, and the large inner radius at the joining of the stretchers and the legs.

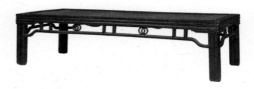

6 Bamboo-style Daybed with Humpback Stretchers [*Ta*]
榆木無束腰裹腿羅鍋棖
加矮老直足榻

Late 18th – Early 19th Century
Yumu (Chinese Northern Elm)
186 cm (w) 76 cm (d) 47 cm (h)

Daybeds are lighter than crouch bed and are much more portable when used outdoors. This *yumu* example is designed to simulate bamboo-style beds. The sides of the bed, the humpback stretchers with vertical struts, and even the four legs are fashioned like several bamboo sticks bundled together. Furniture made in bamboo was considered in a indispensable scholar's residence.

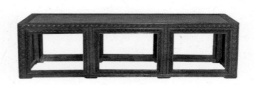

7 Platform Bed [*Ta*]
櫸木箱座式長榻

Late 17th – Early 18th Century
Jumu (Chinese Southern Elm)
204 cm (w) 81 cm (d) 54 cm (h)

Box-style daybeds developed in the Tang Dynasty (618–907), with ornamental openings similar to this example. Very few extant platform beds in either hard or soft woods have survived. This platform bed is of *jumu*. The very special finely carved bamboo and four-petal flowers design suggest that the bed is for honorific persons such as religious dignities or important elderlies.

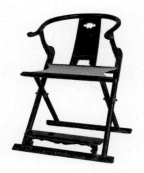

8　Horseshoe Folding Armchair [*Yuanhoubei Jiaoyi*]
榆木圓後背交椅

Late 16ᵗʰ – Early 17ᵗʰ Century
Yumu (Chinese Northern Elm)
72 cm (w) 65 cm (d) 96 cm (h) 55 cm (sh)

Folding chairs are not only convenient and portable, but also signify the dignity of the person seated. This chair is constructed with a pair of long hind legs that intersect with a pair of shorter legs in front. The surfaces at the intersection are flattened to increase the contact surface, and pins and metal plates decorated with chrysanthemum petals on the non-contact sides provide the articulation. The longer leg is powerfully constructed and continues upwards to support the round back. Wooden spandrels in the acute angle reinforce the bent upper part, which acts as the front arm post to support the crest rail. The crest rail forms an omega shaped semi-circle when viewed from the top, and ends with round grips on each side. The back splat is of three sections: an open flower is cut on the top and an arch shaped opening on the bottom panel. Very likely the mid section had been painted. The original footrest as well as the thick black lacquer are intact. The chair is light in weight, easily folded for transport and storage. Original softwood folding chairs with curve rest in such good condition are rare.

**9 Square Back
Folding Chair** [*Zhihoubei Jiaoyi*]

榆木透雕直後背交椅

Mid 17th – Early 18th Century
Yumu (Chinese Northern Elm)
61 cm (w) 41 cm (d) 92 cm (h) 53 cm (sh)

When viewed in front, the chair looks rectangular: square shaped back frame, rectangular seat with woven mattress, and rectangular foldable footrest. On the other hand, the monotonous appearance is lightened by the three sectioned back splat, with an open carved *lingzhi* fungus on the top and an arch-shaped opening in the bottom. Furthermore, an open floral spandrel supports the pipe joint connection between the top rail and hind post. In addition, the apron of the foldable footrest has a pair of small feet. Both the footrest and the floor stretcher are scrolled on the underside. When viewed on the side, the highly curved hind legs become apparent, together with the gently curved back splat that gives back support. The metal pin and plate joints between the two legs allow the chair to be folded.

**10 Pair of Yoke Back
Armchairs** [*Sichutou Guanmaoyi*]

櫸木四出頭官帽椅一對

Mid 17th – 18th Century
Jumu (Chinese Southern Elm)
68 cm (w) 68 cm (d) 115 cm (h) 50.5 cm (sh)

Yoke back armchairs are also called official's hat armchairs in China. "Official's hat" refers to the top rail that resembles the shape of the hats in government officials in the past. It can either be protruded as in this example (official's hat armchair with four protruding ends) or not protruded, which is known as the southern "official's hat" armchair. The vigorously curved top rail is connected to the hind posts that continue below as the hind legs. The top rail is also supported by a thick S-shaped back splat, which is well patinated and the wood grains highly figured. The woven seat frame members are mortised and tenoned together. The arm rails in front continue down as the front legs. The arm rails are further supported by curved mid posts and a wavy spandrels. The slightly spray legs increase the stability. The arched shaped apron with central cusping underneath the seat frame in front contrasts with the straight aprons on the sides. The height and solidarity enhance the stately appearance. The execution of this pair of chairs are identical to *huanghuali* examples.

**11 Yoke Back
Armchair** [*Sichutou Guanmaoyi*]

榆木四出頭官帽椅

Mid 17th – 18th Century
Yumu (Chinese Northern Elm)
57 cm (w) 46 cm (d) 109 cm (h) 49 cm (sh)

This yoke back armchair, also known as "official's hat" armchair, has four protruding and truncated ends: the top rail and the two arms. The members are all rounded. Both ends of the top rail curve backwards and the rail is thicker in the centre to provide for head support. The hind posts continue as the hind legs. The similarly curved arm rests are supported by recessed front posts. There are no mid posts. The seat frame is constructed with mitre-and- tenon joints, and supported by straight narrow aprons and short spandrels below. The elegance of the chair is its simplicity and the use of slender wood members: even the arm rests are more slender than the hind posts, an unusual design. The inscribed characters on the two stretchers beneath the seat frame suggest that the chair had been confiscated in lieu of rent payment.

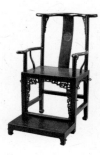

12 Yoke Back Sedan Chair with Detachable Footstool [*Nanguanmaoyi*]

榆木四出頭帶腳踏涼轎

Early 19th Century
Yumu (Chinese Northern Elm)
69 cm (w) 45 cm (d) 118 cm (h) 58 cm (sh)
58 cm (sw)
腳踏 (footstool) 58 cm (w) 27 cm (d) 12 cm (h)

Sedan "chairs" have a long history in China, although early examples were rudimentarily constructed in plain boards, scaffolds or even by using baskets. They were intended for travelling in the hills or on uneven grounds. In Ming and Qing period (13th – 19th Century), chairs were modified to allow them to be carried. As these chairs were not covered, they are also termed "cool chairs". The current example has the basic design of the yoke back armchair (official's hat armchair with four protruding ends). The relatively narrow S-shaped back splat makes the chair lighter and is decorated by a carved medallion of a kneeling deer and *lingzhi* fungus. A highly figured *jumu* panel with a contrasting yellow-brown colour to *yumu* is used as a seat panel. The square legs end with hoof feet, and the apron is made of scrolled dragons. The footstool is detachable. Metal rings are attached to the sides of the legs and the footstool, for attachment of ropes or rods for the chair to be carried. The top rail is highly curved to better support the head during travel. The equally curved arms and the large hand grips give further support. This chair is well designed for travelling.

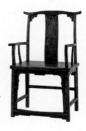

13 Set of Eight Yoke Back Armchairs [*Sichutou Guanmaoyi*]

榆木方材構件四出頭
官帽椅八張成堂

Late 18th – Early 19th Century
Yumu (Chinese Northern Elm)
58 cm (w) 44.5 cm (d) 104 cm (h) 51.5 cm (sh)

In the past chairs are often made in 2's, 4's, 8's, 12's, 20's or even 30's. As chairs were easily separated over time, extant examples in sets of 4 are rare and extremely rare in sets of 8. The present set of 8 "official's hat" armchairs with four protruding ends is highly unusual. The chairs are also unusual in being constructed wholly with square members, including the top rail, the armrests, the front and back posts, and all the legs and the stretchers. Even the spandrels and aprons are angular. To break this monotony, the carpenter had allowed some curves in the rail, the hind posts, the arms and mid-posts. A gentle curve was also created in the *kummen* style apron and spandrels beneath the seat in front. While with significant Qing influence, the chairs retain the basic Ming style and make an impressive set of chairs in the reception hall.

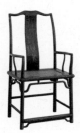

14 Southern Official's Hat Armchair [*Nanguanmaoyi*]

榆木南官帽椅

Late 18th – Early 19th Century
Yumu (Chinese Northern Elm)
57 cm (w) 45 cm (d) 116 cm (h) 51 cm (sh)

"Southern official's hat armchairs" refer to armchairs without any protruding arms, and the top rail resembles the hat of a southern government official in the past. The top rail of this chair has a central head support and curves up on either side. This enhances the overall fluid design with curved hand rails, and the upward turning humpback stretchers with vertical struts beneath the seat frame on all sides. This is echoed by a high humpback stretcher beneath the footrest. On closer inspection, two additional features ensure the chairs' stability: (1) the span between the legs is wider by 6 cm than the span of the top rail, and (2) the upper part of the hind post is thinner by 1 cm in diameter from that of the leg. A truly architectural ingenuity!

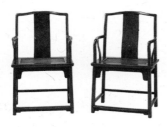

15 Pair of Low Back Southern Official's Hat Armchairs [*Nanguanmaoyi*]

黃花梨方材矮靠背南官帽椅一對

Mid 17th – Early 18th Century
Huanghuali
57 cm (w) 43 cm (d) 95 cm (h) 49 cm (sh)

In contrast to the usually tall southern official's hat armchair without protruding rails (southern official's hat armchair), this pair of *huanghuali* armchairs has a low back almost identical in height to the legs. This creates an overall shorter chair that will not block the view when placed in front of windows, and a well balanced proportion below and above the seat frame. As the armrests need to be at the same height for arm support, they are fixed about midway to the hind posts. This

elegant pair of chairs uses square members with rounded surfaces, and the back splat is thick and wide and highly grained. To enhance the comfort of sitting, both the armrests and the top rails are curved, and the matching back splats are S-shaped. No head support is used in this low chairs. The use of square members is rare in such chairs.

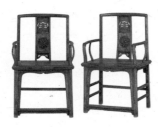

16 Pair of Dateable Low Back Southern Official's Hat Armchairs with Sectioned Back Splat [*Nanguanmaoyi*]

椿木透雕矮靠背南官帽椅一對

AD 1790
Chun mu (Toona sinensis)
58 cm (w) 45 cm (d) 99 cm (h) 51 cm (sh)

These armchairs have low back, and neither the top rails nor the armrests are protruding: a typical low back "southern official's hat" armchairs. The top rail carries no head rest. Instead, the middle is thickened to provide back support. It is pipe-joined to the round hind posts, which continue down as the hind legs. The armrests and the supporting front posts and mid rails are all rounded. The front rail continues below as the front leg. The 3-sectioned back splat shows openly carved cloud design in the top section, and a bat winged

open apron in the bottom section. An impressive scrolling *qilong* dragon medallion in relief is carved on the midsection. The front cusped apron continues with the simple straight spandrel on the sides. On the sides, the legs are supported by a pair of round stretchers, a typical Shandong design. The outside surfaces of the legs are round but the inside are square. This piece is dated to 1790. Dateable classical Chinese furniture is extremely rare.

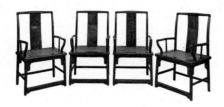

17 Set of Four Southern Official's Hat Armchairs [*Nanguanmaoyi*]

柞榛木雲紋靠背南官帽椅四張一堂

Mid 18th – Early 19th Century
Zhazhen mu (Hazel wood)
55 cm (w) 40 cm (d) 105 cm (h) 46 cm (sh)

This set of chairs have the typical design of Weiyang-Suzhou region. The armchairs do not have any protruding ends. Instead, the top rail is piped-joined to the hind posts which continue below as the hind legs. There is no head rest as the chair is relatively low, but the middle part of the top rail is thickened to provide better back support. The armrest is recessed from the front leg and is supported by a curved front and mid posts. The seat frame is constructed

using mortise-and-tenon joints and with a woven mattress. The plain straight aprons beneath the seat are connected to a short side spandrels. The legs are further supported by a footrest and stepped side and back stretchers. The beautiful highly figured *zhazhen mu* back splat is further enhanced by a carved *lingzhi* fungus. *Zhazhen* is indigenous to Weiyang region, grows slowly and large timbers such as used in this set are unusual.

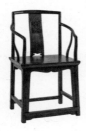

18 Set of Four Southern Official's Hat Armchairs with Higharms
[*Gaofushou Nanguanmaoyi*]
核桃木螭龍紋高扶手
南官帽椅四張成堂

Late 18th – Early 19th Century
Hetaomu (Walnut)
56 cm (w) 44.5 cm (d) 97 cm (h) 52 cm (sh)

This set of 4 armchairs without protruding ends belong to a special form of "southern official's hat" armchairs. It is relatively low in height. A crest rail without head rest is joined to the hind posts by pipe joints. The arm rests arise from a high position of the hind posts, and curve outwards, downwards and forward to pipe-joined the front rails, after making an S-shaped side curve. The mid-posts are also S-curved. The similarly S-curved back splat has a square medallion with two scrolling *qilong* dragons. There is a base-brightening opening. Both the front and hind posts continue as square legs beneath the seat frame at the front and the back, respectively. The arch-shaped apron underneath the seat frame has a *kunmen* style opening with a cusped centre. Walnut is an indigenous wood in Northern China. The use of high arms sloping armrests is a *Jiangnam* style (area in lower Yangtze river). Thus the chairs are not only attractive but unusual in the style and material used.

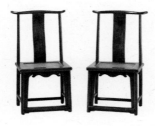

19 Pair of Lamp-hanger Chairs [*Dengguayi*]
櫸木燈掛椅一對

Late 18th – Early 19th Century
Jumu (Chinese Southern Elm)
55 cm (w) 41 cm (d) 98 cm (h) 50 cm (sh)

Without armrests, side chairs are known as "lamp-hanger" chairs in China, as they bear resemblance to the shape of lamp-hangers used in the *Jiangnam* area (area in the lower Yangtze river). The chairs have three distinctive features: Firstly, the truncated crest rail turn back vigorously, similar to some excavated pieces of Chinese furniture in 10th – 13th century. Secondly, the wavy arch apron below the seat is distinctive. It curves down in the centre but curves out like a pair of "wings" at end. This can either be an echo of the top rail or represent a flying bat, the later is considered as a symbol of good fortune in China.

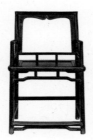

20 Pair of Rose Chairs [*Meiguiyi*]
榆木玫瑰椅一對

Late 18th – Early 19th Century
Yumu (Chinese Northern Elm)
56 cm (w) 45 cm (d) 92 cm (h) 52 cm (sh)

"Rose" chairs are low back armchairs without any protruding ends. They are distinguished from "southern official's hat" armchairs by having both the back frame and front rail of the armrest perpendicular to the seat frame. In addition, the armrest is also joined to the hind post at right angle. In this example, cusp apron is used on the upping part of the open back frame, which sits on a straight stretcher with vertical struts below and above the seat. This is echoed by a similar but humpback stretcher with vertical strut beneath the seat frame. A high humpback stretcher also attaches to the underside of the footrest. The most unusual feature of this pair of rose chairs is the curving backward of upper part of back frame. This makes the chair much more comfortable to relax in while seated compared to the classic stiff right angle back rose chairs. Much of the black *tuiquangqi* (shiny lacquer) remains.

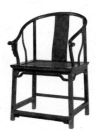

21 Horseshoe Armchair [*Quanyi*]
黃花梨素圈椅

Late 16th – Early 18th Century
Huanghuali
59.5 cm (w) 57 cm (d) 101.5 cm (h) 52 cm (sh)

Horseshoe armchairs are representative of classical Chinese furniture and distinctly Ming style. The Chinese chair or round chair developed in Northern Europe was fashioned on this designed (e.g. Wegner's chair, 1943). The current armchair with curved rests uses round members of *huanghuali* on the upper half, and square members in the lower half, based on the Chinese philosophy of "sky is round and earth is flat". Apart from this round member /

square member juxta-position, this chair has two additional special features. The front posts are recessed, allowing the legs to spread while seated. The high humpback stretchers on the front and the sides attach directly to the seat frame without vertical struts. Such stretchers are used in some tables but are quite uncommon in horseshoe armchairs.

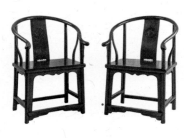

22 Pair of Horseshoe Armchairs [*Quanyi*]
櫸木螭龍紋圈椅一對

Late 18th – Early 19th Century
Jumu (Chinese Southern Elm)
57 cm (w) 44.5 cm (d) 79 cm (h) 48.5 cm (sh)

The chairs follow the classical Ming horseshoe armchairs: simplicity in design, clean lines with openness created by slender arm rails that cradle a circular void. The omega-shaped crest rail is made of 3 sections, unusual for such a large crest rail. The crest ends with an eggplant shaped hand grip, the top of which is finely carved with floral petals which also enhance the grip experience. The back splat has a round medallion carved with a lively dragon. The solidity of the

back splat is lightened with an open wavy arched apron that echo the cusped apron underneath the seat frame. Highly figured *jumu* panels are used for the solid seat frame. The use of *jumu*, the excellent craftsmanship, fine and detail decoration, and the stepped half aprons underneath the foot rest suggest this pair of armchairs with curved rests are made in Suzhou area.

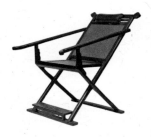

23 Folding Reclining Armchair with Footrest [*Zhihoubei Jiaoyi*]
黃花梨交椅式躺椅

Late 16th – Early 18th Century
Huanghuali
79 cm (w) 117 cm (d) 109 cm (h) 55 cm (sh)

There are only a few published examples of "drunk scholar chair" in *huanghuali*, presumably being portable make them easily damaged over time. The current chair is designed like a folding armchair with straight back, the front and hind legs are hinged with metal pins where they intersect. The front leg curves upwards at the front end and is reinforced with short spandrels on the inside curve. The single piece long straight arm has an outward

turning curve at the front end, and has a mortise on the underside to receive the tenon of the upturning front leg. This attachment fixes the chair and renders it not only sturdy, but also prevent someone asleep from falling out. With the arms detached from the front leg and seat folded up, the whole chair becomes highly portable.

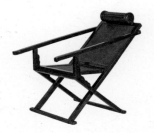

24 Folding Reclining Armchair [*Zhihoubei Jiaoyi*]

柞榛交椅式躺椅

Late 18ᵗʰ – Early 19ᵗʰ Century
Zhazhen mu (Hazel wood)
64 cm (w) 113 cm (d) 94 cm (h) 44 cm (sh)

The folding reclining armchair is intended for relaxation such as a brief nap, or falling asleep after wine, as the popular name "drunk scholar chair" implies. The chair is constructed with the basic design of classical Chinese folding chair, with the front and hind legs intersect and articulate with metal pins. To enable it to fold, the wooden seat frame with soft cane is hinged to fold back with a similarly designed wooden back frame. The striking feature of the reclining chair is the pair of long arms, with mortises on the underside for insertion to tenons of the upward turning front legs. With the legs and seat frame in place, the chair is very sturdy for reclining. The head rest is also detachable. While this type of chair was well depicted in Ming and Qing paintings and described in literature, surviving examples in either soft or hard woods are very rare. The current chair is made of *zhazhen mu* (hazel wood, *Corylus heterophylla*), an indigenous wood of Weiyang region situated in the lower Yangtze River. The craftmanship follows the excellent execution of Ming furniture.

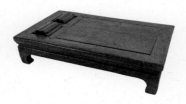

25 Roller Footstool [*Guntong Jiao Ta*]

柞榛滾筒腳踏

Late 17ᵗʰ – Early 18ᵗʰ Century
Zhazhen mu (Hazel wood)
66 cm (w) 41 cm (d) 17.5 cm (h)

Footstool is a necessary companion to Ming style chairs, as these chairs typically have high seat frame. Some footstool have rollers, to enable massaging the acupuncture points in the sole and said to improve the circulation. Most rollers are aligned along the long side of the stool. This footstool is special in having the rollers on the short side and a flat two panel board on the other end. This allows either resting or massaging the feet when desired. The rollers have a scalloped surface to enable better massaging effect. The piece is made of *zhazhen mu*, an indigenous wood of the Weiyang region. The usually dark timber is now mellowed with age and use.

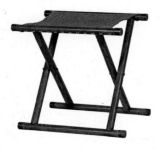

26 Folding Stool [*Jiaowu*]
紅木交杌

Late 18th – Early 19th Century
Hongmu (Red wood)
47 cm (w) 39.5 cm (d) 43 cm (h)

The use of folding stool was first documented in Chinese historical text in the reign of the Han Dynasty Emperor *Ling Di* (AD 168–189). Its prototype came from nomadic tribes in Northern China, as these stools are portable and easily carried on horsebacks. This folding stool retains the most rudimentary construction, using eight round rods, and articulated by metal pins where the front and hind legs crossed. The simple construction belied some sophisticated workmanship: all the protruding ends are protected by metals to enhance durability, and a deep ridge was cut in the top rods to enable the woven cane mattress to be flush-connected for sitting comfort. Additionally, both the rods on the floor and the site where the legs crossed are also round. The construction was identical to a *huanghuali* piece in the collection of Shixiang Wang.

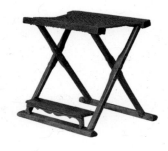

27 Folding Stool with Footrest [*Jiaowu*]
榆木交杌

Late 18th – Early 19th Century
Yumu (Chinese Northern Elm)
57.5 cm (w) 37 cm (d) 53 cm (h)

This *yumu* folding stool is constructed in the same classical form as those in *huanghuali*. A woven cane mattress between two square members forms the seat, and a pair of flattened members form the floor stretchers. Where the legs intersect the members are thickened and flattened on the inside to increase the contact surface, with original pin and metal plate (ornamented with a chrysanthemum plate) for articulation. The finely carved facing *qi* dragons in the front, and scrolling leaves on the back, are characteristics of many *huanghuali* pieces. This is probably the only example of fine wood folding stool with such carvings. The footrest is also foldable. The stool was originally collected by Kai-Yin Lo.

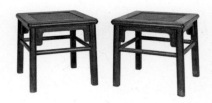

28 Pair of Square Stools with Inscription [*Fang Deng*]
櫸木帶堂號方凳一對

Late 18th – Early 19th Century
Jumu (Chinese Southern Elm)
47 cm (d) 45.5 cm (h)

Mitre and tenon joints are used to construct the seat frame that is fitted with a mattress, with beadings above and below the rounded edges of the frame. The slightly sprayed round legs are recessed from the sides of the frame and squared on the inside. They are supported by four round stretchers at the same level. Short square plain aprons are harmoniously added underneath the seat frame, also with beadings on the lower borders. The overall appearance is not only sturdy but elegant. An interesting inscription on the bottom stretchers of one stool suggests that it was probably placed in an ancestral hall in Hangzhou. Most stools in *huanghuali* are rectangular, square ones such as this pair are unusual.

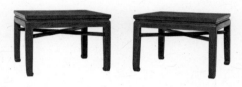

29 Pair of Waisted Rectangular Stools with Crossed Stretchers [*Chanyi*]
櫸木有束腰十字棖方形禪凳一對

Late 18th – Early 19th Century
Jumu (Chinese Southern Elm)
63.5 cm (w) 63.5 cm (d) 44.5 cm (h)

Large stools such as these are sometimes called meditation stools, as they can be sat on with legs folded. There is a single board seat panel. The apron and the waist are made of one piece of wood. Legs that are square in cross section are tenoned to the apron and waist. Two bars that are squared at the intersection are used to act as stretchers for reinforcement to prevent the legs from being pulled apart. These cross stretchers are also seen in other Ming style furniture pieces such as square tables, and are useful to avoid the visual disturbance of usual transverse stretchers, and yet providing additional structural support for this pair of large stool.

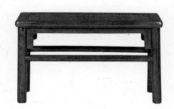

30 Two-seater Bench [*Errendeng*]
黃花梨無束腰刀板
牙頭直足直棖二人凳

Late 16th – Early 18th Century
Huanghuali
84 cm (w) 42 cm (d) 49.5 cm (h)

Benches are common pieces of furniture, often placed in pairs in the lobby or on the sides of a table. The two-seater bench is constructed in the basic Ming furniture design, with tenon and mitred top frame enclosing a cane mattress, the sides of the frame are rounded with beading on the lower borders. Four thick splayed round legs, slightly recessed from the edge of the frame, are supported by long plain aprons and small spandrels. Four stretchers at the same level are used in between the legs for reinforcement. The overall construction is similar to a long rectangular stool. Benches in *huanghuali* in such construction are rare.

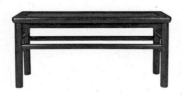

31 Two-seater Bench [*Errendeng*]

柏木無束腰刀板牙頭
直足直根二人凳

Late 17th – Early 18th Century
Baimu (Cypress)
104 cm (w) 31 cm (d) 50.5 cm (h)

This bench is relatively long and narrow but constructed in the basic Ming style. A woven mattress is used for the seat frame. The members of the frame are mitred and tenoned together, and are rounded on the edges. A long plain apron and short spandrels support the slightly recessed legs, which are rounded and splayed gently outwards. The legs are supported by long stretchers in the front and back, and double stretchers on the sides. The long seat frame is further strengthened by three transverse stretchers underneath. The sophisticated joinery and support in this light fine wood allow it to survive over years.

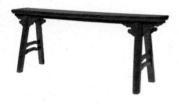

32 Long Bench [*Tiaodeng*]

龍眼木獨板夾頭榫條凳

Late 18th – Early 19th Century
Longyan mu (Dimocarpus longan)
133.5 cm (w) 19 cm (d) 52.5 cm (h)

This very long bench is constructed like a recessed leg table. It has a single board seating surface. The legs are square in cross section with rounded surfaces and are attached by elongated bridal joints to the seat. The legs are sprayed to add stability to the relatively narrow plank. The cloud shaped spandrel is beaded on the edges and joined with the long straight apron. On the sides, the legs are reinforced by double humpback stretchers. Long benches are used for multiple purposes, such as for sitting in theatres, around a long table, and even around the walls in a silk factory to allow standing on top for silk collection. While long benches are ubiquitous in households, the sophisticated spandrels and fine construction similar to either *zitan* or *huanghuali* craftmanship in this piece suggest it has been used in a wealthy family.

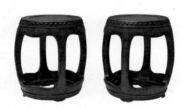

33 Pair of Drum Stools [*Zuo Dun*]

黃花梨四開光坐墩成對

Late 17th – Early 18th Century
Huanghuali
40 cm (d) 45 cm (h) 33 cm (seat diameter)

Drum stools are fashioned like a Chinese drum. The bossings in relief on the top and bottom imitate the boss nails used in drums to fasten animal skins onto the frame as drumming surfaces. The four bulging legs are attached to the top and bottom with inserted shoulder joints (*chajiansun*). In between the legs are four openings. The upper and lower aprons curve towards the centre of the opening. As the legs are concave on either side, the openings look like rectangles with curved sides. The style is called by Chinese craftsmen as "winter-melon-openings". Surviving examples of *huanghuali* drum stools in pairs are very rare.

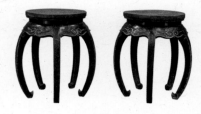

34 Pair of Round Stools with
Five Legs [*Yuan Deng*]

榆木五足圓凳一對

Mid 17th – Early 18th Century
Yumu (Chinese Northern Elm)
39 cm (d) 52 cm (h) 35 cm (seat diameter)

Round stools are commonly seen in Ming and Qing paintings and illustrations used in printed novels, and are either with three-, four- or five-legs, and sometimes with floor stretchers. This pair of five-legs round stool are made of a solid *yumu* seat covered with a red lacquer, and black lacquer is used in rest of the surfaces. The exaggerated bulging of the legs gives the piece an almost circular appearance. The legs are joined to the thick cusped apron with inserted shoulder joints. Scrolling leaves adorned the aprons. The beading on the lower side of the apron continues into the legs, which ends with upturning hoof feet. The bottom surface of the feet suggests the presence of a supporting stretcher, either originally placed or added later for support. Intact round stools in pairs are rare given their fragile legs and portable usage.

四、 TABLE 桌

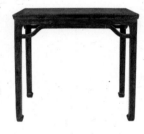

35 Narrow Stone Top Rectangular Table with Corner Legs and High Humpbacked Stretchers [*Simianpingzhuo*]
黃花梨嵌石面高羅鍋棖四面平桌

Late 16ᵗʰ – Early 18ᵗʰ Century
Huanghuali
91 cm (w) 56.5 cm (d) 83.5 cm (h)

The original stone panel is attached to the *huanghuali* table top frame and is supported by transverse stretchers underneath. Each leg, square in section, is attached to an apron on each side and the table top by a three-way mitre joint (*zongjiaosun*), and two additional vertical tenons fix it to the top frame. *Zongjiaosun* is a Ming dynasty (1368-1644) invention to connect three pieces of wood using complex interlocking mitred surfaces inside, while preserving an elegant clean surface. The top frame overhangs slightly beyond the aprons, different from a standard flush corner table (known as *jiasiping*). High humpback stretchers arise from the legs and attach to the underside of the aprons. High humpback stretchers increase the support without interfering with the leg rooms, in contrast to horizontal stretchers. As a result, the table top can be easily dismantled from the aprons and legs. The legs end in low hoof feet. The stone panel and humpback stretchers increase the strength of the piece that can be used to display heavy objects on top. Traces of black lacquer remained underneath the stone panel. Despite the strength, there are refinements in the construction: inner round corners between the aprons and legs, and the smooth upward turning of the high humpback stretchers without struts that soften the outline.

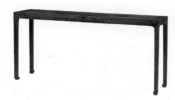

36 Narrow Rectangular Table with Corner Legs [*Tiaozhuo*]
楸木四面平條桌

Late 17th – Early 18th Century
Qiumu (Catalpa wood)
169 cm (w) 42 cm (d) 81.5 cm (h)

Flushed corner leg tables (*simianping*) are simple and elegantly appealing. However, a long flushed corner leg table without stretchers as in this example requires consideration for stability. This is achieved with a mitre-and-tenon constructed tabletop frame with thick and wide members. The top panel is further supported by 3 transverse stretchers on the underside of the table frame. The thin legs, square in section, are attached to the aprons on either side and the top by a strong three-way mitre joint (*zongjiaosun*). The legs terminate in low hoof feet as in early Ming style. While *qiumu* is relatively sturdy, the survival of this table is remarkable, contributed by the light wood, sturdy frame and excellent joineries.

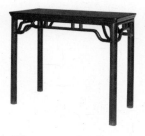

37 Half Table [*Tiaozhuo*]
黃花梨無束腰羅鍋棖加矮老條桌

Late 16th – Early 18th Century
Huanghuali
97 cm (w) 48.5 cm (d) 82.5 cm (h)

The table is half as wide as it is long, and hence called a half table. It can be used for displaying objects, holding incense burners or for serving wine. The *huanghuali* board on the table top has two panels. The sides of table top frame is inwardly moulded (ice-plating), as well as a slight notch at all the four rounded corners. There is no waist. The apron has a round surface that floats seamlessly into the round legs with a wide radius. The humpback stretchers are attached to the legs and one or two sets of double vertical struts attach themselves to the short and the long side, respectively. Additional "giant's arm braces" support the legs to the stretchers on the underside of the table top. This creates triple curve braces when viewed from an angle. The elaborate support ensures stability over years of use, without making the piece ungainly complicated. Rather, the series of curves enhance the attractions.

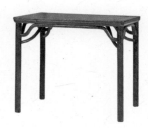

38 Waistless Corner-leg Long Table with Giant's Arm Braces with High Humpbacked Stretchers and Stone Top Panel [*Tiaozhuo*]
榆木無束腰嵌石面羅鍋棖
霸王棖條桌

Late 17th – Early 18th Century
Yumu (Chinese Northern Elm)
99 cm (w) 66 cm (d) 85 cm (h)

The burnt resistant stone panel on top of this long table suggests it was used for holding incense burners or for serving food and drinks. The proportion of this table makes it possibly as a wine table. Stones were also used in some tables for peforming Chinese string instrument (*Guqin*). The stone panels of the table top has mellowed with age, and residual undercoat lacquer and three support transverse stretchers are seen on the underside. The corners of the table are rounded and four round legs attached directly to the table frame. Humpback stretchers arising from the legs attach directly to the tabletop. Additionally, four giant's arm braces arise slightly lower down from the legs to attach themselves to the stretchers beneath the top, creating attractive curves when viewed from an angle. The support is strong for the heavy stone top, yet elegant and non-obtrusive.

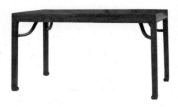

39 Flushed Corner-leg Painting Table with Giant's Arm Braces [*Simianping Huazhuo*]

欅木四面平霸王根畫桌

Late 17th – Early 18th Century
Jumu (Chinese Southern Elm)
150 cm (w) 81 cm (d) 83 cm (h)

In late Ming and early Qing (16th – 19th century), painting tables are often illustrated with flushed corners, but surviving examples of such tables are rare. This flushed corner-leg painting table is exceptionally wide, more than half of its length. A single piece of *jumu* panel is fitted in the mitre-and-tenon table top frame, with the beautiful wood grains symmetrically arranged. The legs, the aprons and top frame are flat on the surface and joined by *zongjiaosun*, the three-way mitre joints. The inside corners are rounded where the aprons and legs join. The square legs turn inwards into low hoof feet at the floor level. "Giant's arm braces" arising from the legs turn gently upwards and attached to the last stretchers underneath the table frame on either side. These braces give additional support to prevent the legs from being pulled apart, and yet preserve the visual simplicity and give enough leg room when used with a chair. Additional vertical struts connect the inside of the aprons on the long side to the top frame, a feature commonly seen with Suzhou workshops.

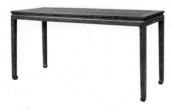

40 Corner-leg Painting Table without Stretchers [*Huazhuo*]

黃花梨束腰無橫根畫桌

Late 16th – Early 18th Century
Huanghuali
167 cm (w) 66 cm (d) 86.5 cm (h)

The striking feature of this long table is the simplicity of design: there are no transverse stretchers between the legs nor giant's arm braces underneath the table. The table top panel is of one single piece of well figured *huanghuali*. Four transverse stretchers support the table top frame from underneath, and traces of old undercoating of lacquer and ramie are still present. The waist and apron are made of one single piece of wood. Each leg is attached to the apron beneath the waist using embracing-shoulder tenons (*baojiansun*). Where they meet, an inner curve smooths the angulation. The leg ends in low hoof feet. Beading adorns the lower border of the apron and continues down into the legs. There are no other decorations. To achieve stability without visible stretchers, the carpenter cleverly attached a long piece of *tieli* mu (a hard wood) on the underside in between the legs for support. The result: elegant simplicity and durability used for centuries by the literati.

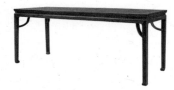

41 Corner-leg Painting Table with Giant's Arm Braces [*Huazhuo*]

欅木束腰霸王根畫桌

Late 17th – Early 18th Century
Jumu (Chinese Southern Elm)
198 cm (w) 72.5 cm (d) 80 cm (h)

Long tables are often considered painting tables if they are wider than 60–70 cm. They are intended for painting and writing calligraphy on long scrolls. This painting table is of classical Ming style design. A single board is panelled as the table top, and additionally supported by five transverse stretchers underneath. The edge of the table top frame is scalloped inward (ice-plate edge). The apron and the waist are made of a single piece of wood. Each leg is attached to the apron using embracing-shoulder joints (*baojiansun*). Where they meet, an inner curve smooths the angulation, a typical Ming style. "Giant's arm braces" from each leg curve up to attach to the supporting stretchers underneath the table top. Remnants of protective lacquer and ramie are also present on the underside of the table top.

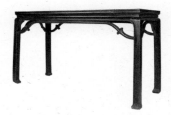

42 Lacquered Corner-leg Painting Table with High Humpback Stretchers [*Huazhuo*]
榆木黑漆高羅鍋根畫桌

Late 16th – Early 17th Century
Yumu (Chinese Northern Elm)
157 cm (w) 59.5 cm (d) 89 cm (h)

The table is of an archaic style and covered with black lacquer. The striking high humpback stretchers with a floral segment are often seen in other lacquer furniture of the Ming period (14th – 17th century). The table top is framed and panelled, the edges of the table top are inwardly moulded. The waist and the apron are of one piece of wood. Raised beadings adorn the lower side of the apron. When viewed from the side, the mouldings of the table top, the waist and apron create the appearance of a thick unit with continuous layering. The legs are square in cross section and terminate in low hoof feet. The following features suggest refined workmanship: thick beading on the lower sides of the aprons that continue into the legs, and the large wide radius on the inside where the aprons and legs joined increases the fluidity of the design. This table is quite tall at 89 cm, and suggest its use as an altar table.

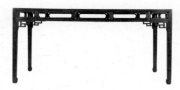

43 Bamboo-style Painting Table [*Huazhuo*]
黃花梨仿竹畫桌

Late 18th – Early 19th Century
Huanghuali
181 cm (w) 76.2 cm (d) 88.9 cm (h)

The design is a flush corner Ming style table, with decorative features similar to those depicted in Qing court paintings. The table top is made of three pieces of *huanghuali* panels with fine wood grains. Four legs with square section terminate below in high hoof feet. The legs are mitred and tenoned to the table top at the corners. A long straight stretcher beneath the table top with two and four vertical struts on the short and long side, respectively, connect the stretchers directly to the tabletop. This creates an apron with openings, and the stretcher is further supported below on each side by short rectangular lattice spandrels. To simulate bamboo furniture, six round pieces are tenoned together (*cunjie*, joining the straight and assembling the curve) on the inside of each opening to form a hexagonal lattice often seen in bamboo furniture. The table top and the legs are thus well supported and decorated.

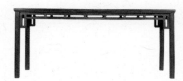

44 Waistless Painting Table with Corner Legs and Spandrels Made by Joining the Straight [*Zanyazi Huazhuo*]
柏木無束腰攢牙子畫桌

Late 17th – Early 18th Century
Baimu (Cypress)
190 cm (w) 62.5 cm (d) 84.5 cm (h)

The cypress painting table has a two-panel top frame that overhangs the legs. The legs are rectangular in cross section, melon-shaped moulded (*gualengxian*) with raised sword-ridge moulding (*jianjileng*). The apron head is like a vertical handle directly attached to the legs and table top. The apron which arises from the middle of the apron head is similar to a straight stretcher with vertical struts. However, the rectangular lattices so created are rounded on either sides and well beaded at the edges. This creates a series of oblong openings below the table top that are both structurally supportive as well as decorative. This type of design is common in the lower Yangtze region.

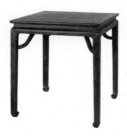

45 Waisted Small Square Table with Giant's Arm Braces

[*Bawangchang Fangzhuo*]

紅木高束腰霸王棖小方桌

Late 17th – Early 18th Century
Hongmu (Red wood)
73.5 cm (w) 73.5 cm (d) 81.5 cm (h)

Red wood supply was limited in early Qing period and extant Ming style pieces in red wood are uncommon. The table top is relatively thin, with a two-panel framed top. The high waist and apron are made from one piece of wood. Embracing shoulder joints (*baojiansun*) connect the aprons and the legs. The inside of their connection is curved, a typical Ming style feature. Deep and wide beadings adorn the lower borders of the apron and continue into the legs. The legs taper downward and end with low hoofed feet.

Four giant's arm braces reinforced the legs. The relatively small size of the table suggests its use as an incense table.

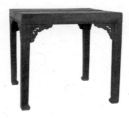

46 Collapsible Square Table

[*Zhedieshi Fangzhuo*]

核桃木四面平折叠式小方桌

Late 18th – Early 19th Century
Hetaomu (Walnut)
72.5 cm (w) 42.5 cm (d) 88.5 cm (h)

Foldable furniture is commonly seen in classical Chinese furniture, facilitating storage, for using outdoors or in different rooms, and during travels.

This collapsible table is probably the most extreme representation of Chinese foldable furniture. It is a square flushed cornered-leg table, but once the legs are dismounted, the table top can be folded into a rectangular box to store all the dismounted components. Its small size suggests it is used outdoors, for example, as an altar table.

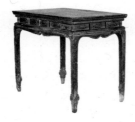

47 Black Lacquered Game Table with Removable Top [*Huomian Qizhuo*]

黑漆榆木花腳活面棋桌

Late 16th – Early 17th Century
Yumu (Chinese Northern Elm)
102 cm (w) 66 cm (d) 88 cm (h)

Constructed in classical Ming lacquered furniture style, the removable table top covers a hidden compartment which is visible on the outside as a wide waist. This contains a hidden double-six chess board (*shuanglu* or backgammon), and a board engraved for *weiqi* and two openings to house *weiqi* pieces containers. The wide waist has decorative openings (*yumendong*) and ornamental panels (*taohuanban*). Additionally, one of the ornamental panels on each long side is a hidden small drawer. The thick cusped apron is arch shape, and all the four legs end in a floral pattern. These are all early classical Chinese furniture style.

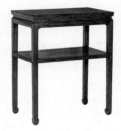

48 Corner-leg Table with Shelf [*Daitiban Zhuo*]

榆木帶屜板長方桌

Late 18ᵗʰ – Early 19ᵗʰ Century
Yumu (Chinese Northern Elm)
72.5 cm (w) 42.5 cm (d) 88.5 cm (h)

The small corner-leg table has a water stopping edge on the table top. The waist and apron are made of one piece of wood. The table top is attached by embracing shoulder and tenon joints (*baojiansun*) to the legs, aprons and waist. The legs, square in section, taper down to end as high hoof feet. A shelf is added about two-thirds of the way from the floor. It is taller and wider than the tea table that were common in the Qing period. It is probably intended for display of flowers or bronzes on top with books or scrolls placed on the shelf.

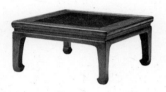

49 Square Kang Table [*Kangzhuo*]

柏木嵌鬥柏楠木面方形炕桌

Late 17ᵗʰ – Early 18ᵗʰ Century
Baimu (Cypress), Nanmu Panel
60.6 cm (w) 60.6 cm (d) 29.8 cm (h)

In Northern China, beds are made of bricks (known as *kang*) that can be heated on the inside to provide warmth and comfort. Often, people sleep, eat and cook on such *kangs*. Low tables used on the *kangs* are therefore common. The piece is unusual as it is square in shape, and with a beautiful deep coloured *nanmu* burl wood panel that contrasts to the yellow brown cypress wood. The *kang* table is constructed like a standard table, with waist and aprons, except that the vigorously hoofed legs are shorter than those of a standard table. This table was originally in the collection of Robert Ellsworth.

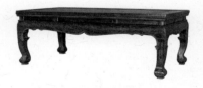

50 Folding Kang Table
[*Zhedieshi Kangzhuo*]
黃花梨折叠式炕桌

Late 16ᵗʰ – Early 18ᵗʰ Century
Huanghuali
78 cm (w) 39 cm (d) 27 cm (h)

Folding low tables (*kang*) were excavated as early as the Western Han dynasty (206 BC – 23 AD). They served as portable tables for wine or food on a mat, or for placing incense holders or flowers. Extant examples in *huanghuali* are rare. A highly figure single *huanghuali* panel is dove-tailed into a top frame, which is beaded on the sides. The apron and the waist are of one piece of wood. Each apron is deeply cusped in the centre, with additional cuspings on either side. The cabriole leg is adorned with small wings on the inside and the scrolled feet stand on wooden studs. The legs articulate with the corners on underside of the table using metal hinges that allow them to be diagonally folded. Two hinged folding frames with a lock that look like a pair of windows can either hold the legs flushed with the underside of the table for storage, or hold the legs upright when the legs are straightened, a very ingenious design. The form and the lines of the piece are not compromised by the folding function. It is as attractive piece even if the legs could not be folded.

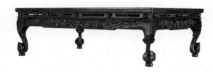

51 Folding Kang Table

[*Zhedieshi Kangzhuo*]

雪松木折叠式炕桌

Late 18th – Early 19th Century
Xuesong mu (Chinese Cedar Wood)
88 cm (w) 56.5 cm (d) 27 cm (h)

Kang tables are versatile: used on *kang* beds or place on mats to serve food and wine, or used for *weiqi*, or for display of flowers or incense holders. Portability and ease of storage are enhanced if the legs can be folded. This *kang* table is designed as such: the cabriole legs are metal hinged on the four corners of the table, and can be folded inward diagonally. A cleverly designed frame on the underside that looks like a pair of windows can either lock the folded feet flushed to underside, or maintain the legs upright when the legs are straightened. While the carpentry design is impressive, the ornate surfaces are even more attractive. These include box wood inlaid of 14 bouquets of flowers, eight Buddhist emblems (*baijixiang*) and eight Daoist emblems (*hongbao*) surrounding a central medallion of flower and buds on the *kang* table top. The waist has rectangular open panels (*yumendong*). The apron is also decorated with scrolling dragons. Even the foot ends as an expanded scrolled *lingi* fungus.

五、 TABLE 案

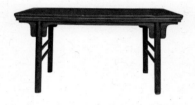

52 Recessed-leg Painting Table with Drawers [*Huaan*]

榆木帶抽屜夾頭榫畫案

Late 18th – Early 19th Century
Yumu (Chinese Northern Elm)
157.5 cm (w) 77.5 cm (d) 82.5 cm (h)

Recessed-leg tables follow the Chinese architectural building construction of beams on pillars. They are considered the most stable table construction. A single panel *yumu* top is dovetailed into a top frame with moulded edges to form the table top. In contrast to the table top frame and the apron, the waist is relatively thin. The four sturdy round legs are bridle-and-tenon with the frame while gripping the short apron head spandrels (*jiatousun*). On the long side of the table, two thin drawers are cut into the thick apron. Such drawers may have been a depository for used pieces of paper before taken for incineration. The external harmony of the apron is preserved by the cleverly incorporation of the drawer as parts of the deeply thumb mouldings on the sides of the table top and apron

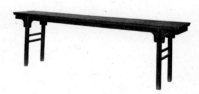

53 Long Table with Dateable Inscription [*Pingtouan*]

榆木夾頭榫平頭案（帶紀年）

AD 1698
Yumu (Chinese Northern Elm)
275 cm (w) 50 cm (d) 86.5 cm (h)

Dating Chinese furniture is difficult, given the lack of dating marks such as those used on Chinese porcelain, and the furniture style had remained largely unchanged between late Ming to Early Qing period (16th – 18th century). This table is a rare exception with a written date to show it was made in 1698, and kept in the Wang family ancestral hall. The table belongs to the classic *pingtouan* style: recessed-leg table without flanges at the ends. The very long floating panel is of one single piece of *yumu* and is supported on the underside by 5 transverse stretchers. The sturdy round legs are attached to the table top with elongated bridle joints (*jiatousun*). A pair of stretchers stabilize the legs on the short side. The table retains much of the original lacquer finish.

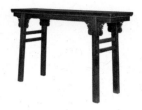

54 Recessed-leg Table with Floral-shaped Spandrels [*Pingtouan*]

紅豆杉夾頭榫楊花牙頭平頭案

Late 18th – Early 19th Century
Hongdoushan (Red Bean Fir)
159 cm (w) 34.5 cm (d) 83 cm (h)

This recessed-leg table (*pingtouan*) is of traditional classical Chinese furniture design. It has a two-panel top. The edge of the top frame is rounded with beading on the lower side. The legs are square in cross section and decorated with an incense-like double vertical beading on the surface. The legs are attached to the apron head spandrels and apron by elongated bridle joints (*jiatousun*). The crisply executed *yang* flower apron head spandrel is outstanding. Red bean fir (*hongdoushan*) is a precious wood indigenous to Fujian province. However, the piece does not show typical features of Fujian furniture, and may have come from neighbouring Anhui and Zhejiang provinces where *hongdoushan* is also grown.

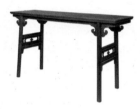

55 Recessed-leg Table with Cloud-shaped Spandrels and Nanmu Panel [*Yunwenyatou Pingtouan*]

櫸木夾頭榫雲紋牙頭
楠木面心平頭案

Late 17th – Early 18th Century
Jumu (Chinese Southern Elm)
140 cm (w) 40 cm (d) 84 cm (h)

While of standard recessed leg table design (*pingtouan*), the apron head spandrels are nicely decorated with floral pattern before joining the straight aprons. Two additional features make this table distinctive: the different colour single board *nanmu* panel on the table top contrasts with the yellow-brown *jumu*, and the panels on the short sides between the legs. This panel has three openings: two bat shaped openings on either side of a central open medallion shaped like a uprising cloud head. The panel is supported by two thick stretchers above and below, and a straight apron with short apron head beneath the lower stretcher. While widely considered as a Suzhou design, panels between the short sides of the legs are also seen in furniture from other Chinese provinces.

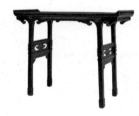

56 Inserted Shoulder Joint Table with Everted Flanges [*Qiaotouan*]

黑漆榆木插肩榫花腳翹頭案

Late 17th – Early 18th Century
Lacquered Yumu (Chinese Northern Elm)
118 cm (w) 43 cm (d) 88 cm (h)

This lacquer table from Shanxi shows archaic style. A pair of low flanges on either side of the single panel top is design to prevent scrolls from dropping. The legs, rectangular in cross section, are inserted into the table top and aprons using inserted shoulder joints (*chajiansun*). The single piece apron is decorated with cloud pattern on the lower side. Like lacquer furniture of late Ming and early Qing period, the legs are often decorated with floral pattern at both the mid and floor levels. The legs are further supported in this piece by side panels on the short side. This panel is open except for a medallion in the centre shaped like two opposite facing clouds. The panel is reinforced by stretchers above and below. A short apron and apron head spandrel further support the panel beneath.

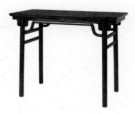

57 Wine Table with Nanmu Burl Top and High Humpbacked Stretchers [*Jiuzhuo*]

黃花梨嵌楠木瘦面高羅鍋棖酒桌

Late 16th – Early 18th Century
Huanghuali and Nanmu
102.5 cm (w) 50 cm (d) 80 cm (h)

Recessed-leg table of such length are often called "wine table", although they can also be used for displaying objects or as a working surface for the literati. The top panel is made of a highly figured *nanmu* burl wood. The round legs are tenoned to mortises on the underside of the table. In addition, the upper end of each leg has a slot for the apron-head spandrel. Thus the apron-head and the head are joined by the so called elongated bridle joint (*jiatousun*). In addition, a high humpback stretcher is attached to the apron on the long side without vertical struts. The high humpback stretcher is made of a single piece of wood, instead of two-pieces tenoned together. This suggests the abundance of *huanghuali* when this table was constructed. The high humpback stretcher provides both decorative and supportive functions while maintaining the openness of the piece.

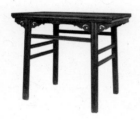

58 Wine Table with Marble Top [*Jiuzhuo*]

櫸木嵌雲石夾頭榫酒桌

Late 17th – Early 18th Century
Jumu (Chinese Southern Elm)
101 cm (w) 65 cm (d) 84 cm (h)

The lacquered table in *jumu* has several attractive features: the unique single piece marble panel table top shows grey-white whirling pattern as if it were the waves created by a rapid running over a rocky bottom. Because of the heavy marble, the table top has strong support – a single stretcher on the long side and two straight side stretchers between the legs. All the stretchers, legs and edges of the table top are deeply moulded. The legs are inserted to table top and apron by elongated bridle joints (*jiatousun*). The apron head spandrel is of an open cloud shape. Where the cloud turns on itself, a round bead is used to attach the cloud to the rest of the apron head.

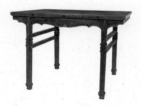

59 Wine Table with Inserted Shoulder Joints [*Jiuzhuo*]

黃花梨插肩榫酒桌

Late 17th – Early 18th Century
Huanghuali
120 cm (w) 89 cm (d) 85 cm (h)

Although slightly larger, this table is in the standard "wine table" form. The two panels table top has water stopping edges on all sides. The spade shape top of the legs is inserted to the underside of the table top frame by tenons, and mortises on the sides receive the apron (inserted shoulder joints, *chajiansun*). The arched apron is indented in the centre, with additional downward pointing cusps on each side. The legs are shaped like the legs of a crane, with nodes in the middle and at feet level. This feature is commonly seen in early Chinese paintings. A pair of stretchers on the short side reinforce the legs. The legs stand on wooden pegs to avoid moisture and damages. A wine table with inserted shoulder joints in *huanghuali* is very rare.

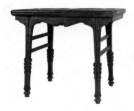

60 Wine Table with Inserted Shoulder Joints [*Jiuzhuo*]
榆木紅漆插肩榫酒桌

Late 16th – Early 17th Century
Yumu (Chinese Northern Elm)
99 cm (w) 67 cm (d) 86 cm (h)

This early classical "wine table" is made of *yumu* and covered with red lacquer. Red lacquer in early days was significantly more expensive and prestigious than black lacquer. The table top has a water stopping edge. The sides of the table are moulded inwards and downwards (ice-plate moulding). The powerfully designed curved apron is cusped in the centre, with downward pointing cusps on either side. Beading on the lower side of the apron continues into the legs. The flat leg is joined to the table top and aprons by an inserted shoulder joint (*chajiansun*). The lower ends of the legs are decorated with floral or foliage pattern. The legs stand on wood studs that are shaped like silver nuggets. A pair of stretchers that are moulded on the surface further support the legs on the short sides.

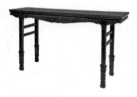

61 Waisted Recessed-leg Table with Inserted Shoulder Joints [*Pingtouan*]
核桃木束腰插肩榫平頭案

Late 17th – Early 18th Century
Hetaomu (Walnut)
157.5 cm (w) 40.5 cm (d) 86.5 cm (h)

This long table in *pingtouan* design uses inserted shoulder joints (*chajiansun*) to attach the legs to the table top, aprons and waist. The table top is a single board panel, and the sides deeply moulded. The apron is finely carved with scrolling floral pattern, and cusped on the lower side. The legs end in a floral pattern that echoes the apron, and stand on raised studs. An unusual feature of this table is the use of a waist with the inserted shoulder joints. This combination is often seen in round pieces of furniture such as incense and fire brazier stands, but not in long tables. The additional waist increases the durability.

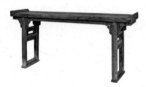

62 Recessed-leg Table with Everted Flanges [*Qiaotouan*]
櫸木獨板翹頭案

Late 16th – Early 18th Century
Jumu (Chinese Southern Elm)
164.5 cm (w) 38.5 cm (d) 85 cm (h) 82 cm (Table top h)

This recessed-leg table has a single plank top with an everted flange on either side, a characteristics of long scroll table to avoid opened scrolls from dropping. Each leg, rectangular in cross section, is attached to the mortise underneath the single plank top by a tenon, and has a slot to receive the apron head spandrel and apron (the so called elongated bridle joints, *jiatousun*). The apron-head spandrel is exquisitely carved like a floating cloud on top part, and notched on the lower part. Both the apron head spandrel and apron are beaded on the lower border. Fine vertical incense stick mouldings decorates the front surfaces of the legs. The legs stand on floor stretchers. On each short side, a two-section panel is used to stabilise the legs. The top section has three openings: two bat-like clouds on either side and a rectangular opening with round sides in the centre (*yumendong*). The lower section is like a long rectangular opening with indented corners.

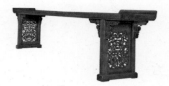

63 Recessed-leg Table with Side Panels and Everted Flanges (Trestle Table) [*Qiaotouan*]

黃柏木獨板龍紋側板翹頭案

Late 17ᵗʰ – Early 18ᵗʰ Century
Huang Bo Mu (Amboina)
420 cm (w) 55 cm (d) 92.5 cm (h)
87.5 cm (Table top height)

This table is exceptionally long with a single plank top of *huang bo mu*, a dense yellow wood of the cypress family that is structurally very stable. Aprons are often used to support such long tables. In this piece only short spandrel head aprons provide support, testifying the confidence the carpenter had on the stability of the single board that had lasted for centuries without sagging. The bracket style apron is carved in relief with *lingzhi* fungus. The top panel has everted flanges. The powerful legs are tenoned to mortises on the underside of the table, and each has a slot for the apron head spandrel (elongated bridle joint, *jiatousun*). The legs have double linear moulding vertically (like incense sticks), and stand on massive floor stretchers. Both side panels are lively decorated in relief with interwining *lingzhi* fungi and two dragons. This massive table is likely placed either in an ancestral hall or in a large temple.

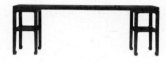

64 Trestle Table [*Jiaji An*]

紅豆杉架几案

Late 18ᵗʰ – Early 19ᵗʰ Century
Hongdoushan (Red Bean Fir)
247 cm (w) 40.5 cm (d) 91 cm (h)

The construction of this table is simple: a single board top resting on a pair of pedestals. Each pedestal is constructed like a small stand. The legs of the stand are joined to the top of the stand with double mitre joints, and end below in hoof feet. There is a shelf in the middle of the pedestal to support the legs and for placing objects. The pedestals are joined with round inside corners. There is no need for any joinery between the pedestals and the table top, as the top plank stays there by its own weight. Surviving examples of such long original top plank are uncommon as they are easily separated from the pedestals and lost, or used as materials for repairing other pieces.

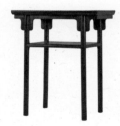

65 Small Recessed-leg Table with Shelf [*Daitiban Pingtouan*]

柞榛嵌癭木面帶屜板小平頭案

Late 18ᵗʰ – Early 19ᵗʰ Century
Zhazhen mu (Hazel wood), Burl Wood Top
59.5 cm (w) 35.5 cm (d) 70 cm (h)

This is constructed like a recessed-leg long table, but is less wide and has a shelf in between the legs. In contrast to a tea table, it is taller and wider. In addition, the table has an open design, with a burl wood panel on top. The legs are attached to the table top and the apron and apron head using elongated bridle joints (*jiatousun*). The shelf stabilizes the piece as well as useful for placing books or other objects. It has been depicted as an incense stand in early paintings. Small tables with shelves are usually in *huanghuali* or *zitan* but are rare in *zhazhen*.

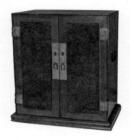

66 Portable Cabinet [*Xianggui*]
楠木嵌瘿木面箱櫃

Late 18th – Early 19th Century
Nanmu (Phoebe) & *Huamu* (Burl wood)
59 cm (w) 35 cm (d) 70 cm (h)

Portable cabinets refer to cabinets without a top lid, and can be opened either by a pair of doors or a detachable cover in front. They are used for storage, and are sometimes called medicinal boxes if incorporated with many drawers. The frames in the front and back of this cabinet as well as the base are of *nanmu* – an insect repellent material often used for storing books and scrolls. The remainder of the box, including the top and sides are made of thick *nanmu* burl wood without frames. The burl shows grape like figuring on the surface. *Nanmu* burl wood cracks easily and is unusual to be used without a supporting frame. Inside there are two shelves for storage of books or scholarly objects. The sides of the wide base is deeply moulded (*da wa*). Cabinets of such size and weight are often placed on the floor or desktop. Handles are attached on the sides of the soft burl wood and are likely only used to move the box when empty.

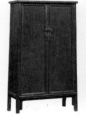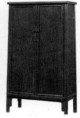

67 Pair of Tapered Cabinets [*Yuanjiaogui*]
櫸木圓角櫃一對

Late 18th – Early 19th Century
Jumu (Chinese Southern Elm)
140 cm (w) 52 cm (d) 252.5 cm (h)

The doors of these tapered round corner cabinets articulate on wood pins with the slightly protruding top frame. The door panels in the front show highly figured *jumu*, and the grains are book matched. There are ridge mouldings on the legs, and when seen in cross section, it looks like a fluted melon (*gualengxian*). The edges of frame are also moulded to match. The inside has a pair of drawers and a detachable board. The central stile enables the doors to close without tolerance. The original brass hardwares have remained intact. The long tall legs and the upward tapering design reduce the heaviness and increase the stability. The pair of cabinets were originally in the collection of Mr and Mrs Robert P. Piccus.

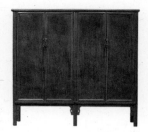

68 Conjoined Round-corner Cabinet [*Shuang Lian Yuanjiaogui*]
櫸木雙連圓角櫃

Late 18th – Early 19th Century
Jumu (Chinese Southern Elm)
227cm (w) 51 cm (d) 214 cm (h)

This compound cabinet is like two cabinets placed together but they are interconnected on the inside. A pair of doors open into each half of the cabinet. The whole piece is made of beautiful *jumu* wood showing layered pagoda-like pattern coming from the same timber. The doors close without a central stile. The spandrel head in front is carved with a central opening and connected to the narrow apron. This type of spandrel head apron design is often called "cat's ear" (*mao erduo*), and is a typical style from the lower Yangtze region. The bulkiness of the piece suggests it was used either in a big bedroom, in a storage place or in a shop. This conjoined cabinet was originally collected by Kai-Yin Lo and Robert Ellsworth.

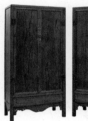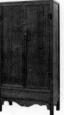

69 Pair of Square Corner Cabinets [*Fangjiaogui*]
紅木方角櫃一對

Late 17th – Early 18th Century
Hongmu (Red wood)
84.5 cm (w) 46.5 cm (d) 172.5 cm (h)

This pair of square corner cabinets are in typical Ming style. Both the cabinets and door frames are square with rounded surfaces, with beading on the edges. Highly figured red wood panels are used on the front doors and the sides, and traces of lacquer are seen on the inside. Longitudinal metal hardwares (*baitung*) are used in harmony with the rectangularly designed cabinet. A panel below the doors hides an inner compartment, which can only be accessed from inside. The inside comprises a shelf and a pair of drawers.

The most striking feature is the highly arched apron, a typical Ming feature, with a cusp in the centre. This is echoed by a pair of cloud shaped *yuyi* short spandrels on either the side of the apron. The same apron and spandrel are used on the short sides. Redwood is rare in early Qing period, and classical Ming style Chinese furniture in red wood is uncommon.

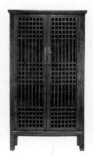

70 Square Corner Cabinet with Open Lattice [*Fangjiaogui*]
楠木方角透櫺架格

Late 18th – Early 19th Century
Nanmu (Phoebe)
86 cm (w) 41 cm (d) 293 cm (h)

The four legs of the frame are square in section, and slightly recessed from the top frame. Unlike the doors of a typical square corner cabinet, the door in this cabinet uses wooden hinges to the top and lower ends rather than metal hinges to open. The doors meet in the centre without a central stile. A pair of bell-shaped pulls are used with the longitudinal lock plates. The lattice used for the doors and sides are made of vertical pieces of wood, with three sets of horizontal wood pieces intersecting, resulting in square and rectangular lattice openings. Such lattice design is similar to the windows and partitions used in traditional Chinese households. Insect repellent *nanmu* lattice cabinets are likely used to display books and scholarly objects. Lattice cabinets had also been used in silk farming, and in much more vernacular forms, in the kitchens.

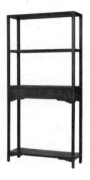

71 Bookcase [*Shujia*]
紅豆杉書架

Late 18ᵗʰ – Early 19ᵗʰ Century
Hongdoushan (Red Bean Fir)
90 cm (w) 50 cm (d) 170 cm (h)

The bookcase is open without railings, allowing approaches from both sides. All members are square in cross section, except for the half-stepped spandrel head aprons beneath the drawers and bottom shelves. In between the top and bottom shelves, there is a set of three drawers separated by two sets of locked plates. The metal pull ring of the drawer is beautifully carved with downward and upward facing spade shaped cloud patterns. The shelves are made of single panel of red bean fir. Red bean fir is relatively dense and strong, thus maintaining the piece stable after so many years despite its slender components and the absence of full apron support.

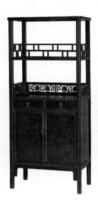

72 Display Cabinet [*Lianggegui*]
櫸木圍子亮格櫃

Late 18ᵗʰ – Early 19ᵗʰ Century
Jumu (Chinese Southern Elm)
74 cm (w) 41 cm (d) 175 cm (h)

The upper part of the cabinet has two open shelves for displaying objects. The railing on the top is made of two horizontal bars with vertical struts. The railings of the shelve below are openly carved with lotus and the Chinese character *shou* meaning longevity. A pair of drawers separate the shelves above from the double door cabinet below. The panels of the doors are book matched with wavy *jumu* grain pattern. Linear moulding is used on both sides of the legs, the door frames and the sides of the shelves. The open upper railings lighten up the top part of the cabinet. The dual function of the cabinet for display and storage has a modern look, and yet the construction is classical Ming style, and a typical form in the *Jiangnan* region (lower Yangtze River area).

七、 INCENSE STAND & PANEL 香几及臺屏

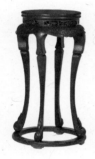

73 Four-legged Incense Stand [Xiangji]
黃楊木四足香几

Late 17th – Early 18th Century
Huangyang mu (Box wood)
50 cm (d) 90 cm (h) 40 cm (d) (Top)

The top of the stand is made of a central panel mitred into a four-piece circular frame. Its high waist is openly carved with the emblems of the eight immortal gods and goddess, representing longevity in China. The very thick apron is decorated with scrolling leaves with a *yuyi* pattern. Four cabriole legs are joined to the apron by inserted shoulder joints. The legs are highly waisted inward after an ornamental *yuyi* upper section, only to curve outward again to end at the feet that scrolled outward and upward into a ball with a leaf carved on top. The legs stand on a circular stretcher raised with small feet. Box wood grows slowly, and it is extremely rare to have large pieces such as this. To have it made into a tall incense stand is even rarer.

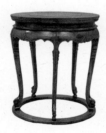

74 Five-legged High-waisted Incense Stand with Detachable Top Panel [Xiangji]
榆木高束腰五足活面香几

Late 17th – Early 18th Century
Yumu (Chinese Northern Elm)
66 cm (d) 75.5 cm (h)

This incense stand is not only used for placing incense burners but it has a removal circular panel on the top that allows the placement of a metal basin for coals to function as a fire brazier stand. The edge of the five-section top is moulded inward (ice-plate edge). The wide waist stands on a collar that continues with the thick apron. The apron is cusped at the centre and at the sides. The cabriole legs are joined to the aprons by inserted shoulder joints, and curve outward and then inward before scrolling outward and upward to terminate into a ball and leaf pattern. The legs end with wooden studs that stand on a circular floor stretcher. The upper part of the legs is decorated with a floral patten, similar to the legs of archaic style wine tables with inserted shoulder joints.

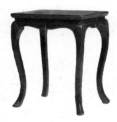

75 Rectangular Incense Stand with Cabriole Legs [*Xiangji*]
槐木三彎腿長方香几

Late 17th – Early 18th Century
Huaimu (Locust)
57 cm (w) 44 cm (d) 69 cm (h)

This incense stand is made of locust wood, which has developed patination over the years to give a gnarled surface similar to old roots or rattan. The single board rectangular top is inward and downward moulded (ice-plate edges). The waist and the apron are of one single piece of wood. The arch apron is cusped at the centre. The cabriole legs are double mitred to the aprons on either side and joined the apron above with tenons (*baojiansun*). The leg turns inward and then outward to make a gentle curve into a small foot. The legs may have stood on a floor stretcher. The relatively small size and height suggest it is used for incense burning indoors such as in a woman's quarter.

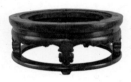

76 Round Brazier Stand [*Huopen Jia*]
楠木圓火盆架

Late 17th – Early 18th Century
Nanmu (Phoebe)
66 cm (d) 22.5 cm (h)

The large circular fire brazier stand has a four-section top surface, which is recessed inside to hold a metal brazier basin for burning coals. The high waist and apron are of one piece of wood. Each arch apron is cusped in the centre, with additional *lingzhi* fungus decoration on either side. Four short legs, also constructed like *lingzhi* fungi, are attached to the apron using inserted shoulder joints. The legs stand on a floor stretcher (now replaced). The *nanmu* is well patinated. As brazier stands are easily damaged by use and fire, they are usually vernacularly designed and made of inexpensive soft wood. Thus it is rare to find elegant pieces such as this.

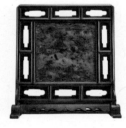

77 Table Screen with Serpentine Stone Panel [*Zuopingfeng*]
榆木嵌蛇紋石座屏風

Late 17th – Early 18th Century
Yumu (Chinese Northern Elm)
48 cm (w) 30 cm (d) 50 cm (h)

Table screen is a decorative item on a scholar's table, and useful to protect paper from droughts. Similar to table screens in the Ming dynasty, the screen cannot be detached from the base. The screen stands on a base with two circular drum-like structure on the sides to increase stability. The serpentine rock panel is figured like moving winds and clouds, and attractive even from a distance. The stone panel is surrounded by ten openly designed "fire cracker" like openings (*yumendong*), with some being rectangular and others rounded. The arch apron underneath has multiple cusps.

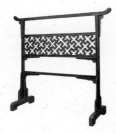

78 Clothes Rack [*Yi Jia*]
榆木衣架

Late 17ᵗʰ – Early 18ᵗʰ Century
Yumu (Chinese Northern Elm)
155 cm (w) 64 cm (d) 173 cm (h)

In old times, clothes and robes were thrown over racks similar to this piece, rather than hung individually. They were often placed near the bed. Much of the original lacquer of this rack is lost, revealing patinated and deeply moulded surfaces. The straight top rail curves upwards on either side, similar to the top rail in an official's hat armchair with protruding ends. The central panel is made of the Chinese *wen* characters (each *wen* means ten thousand), a symbol for plenty and fortune. An additional stretcher is used underneath. The straight legs are attached to a bracket shaped solid stand and supported by standing spandrels. The same step shaped spandrels are used underneath the panel and lowest stretcher to provide further support. Even without a floor stretcher, the well-constructed piece has survived many years of use.

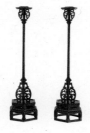

79 Pair of Lampstands [*Deng Tai*]
紫檀燈臺一對

18ᵗʰ Century
Zitan
Base: 39 cm (d) 155 cm (h)

Each lampstand has a wide hexagonal base that is similar to the Buddhist platform (*xumizuo*). The base has six feet that join to the aprons by embracing shoulder joints (*baojiansun*). The hoof feet are supported with a floor stretcher below. A platform with a high waist forms the top of the base. The edges of the platform are carved with modified "*wen*" characters. The wide waist has firecracker like openings, and lotus leaves are carved below. A round vertical post stands on the platform base and supports a small disc on top for holding candles. The surface of the post is covered with *qi* dragon. Three standing spandrels, also in the form of *qi* dragons support the lower end and upper end of the post. Lampstands like this in *zitan* are often kept in the Qing palace for illumination.

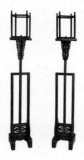

80 Pair of Lampstands with Candle Holders [*Deng Tai*]
榆木燈臺一對

Late 18ᵗʰ – Early 19ᵗʰ Century
Yumu (Chinese Northern Elm)
Base: 30 cm (w) 33 cm (d) 197.5 cm (h)

Lamp posts can either be a simple post from which a holder for candles or oil is hung, or carries a disk on top (lampstand) as in this example. The lampstand is supported by a rectangular frame below. The frame stands on a pair of bracket-like solid base. The lower part of the frame is openly carved with a four petal flower, and further supported below by a short apron with a central cusp. The members of the rectangular frame are deeply moulded on the surface. The lamp post is rectangular in section and similarly moulded as the rectangular frame. The top of the post has a round extension that can be passed through a small opening on the underside of the candle holder above. The candle holder is built like a square cage, and short pillars extend upward beyond the cage, the ends of which are gold plated. The inside of the candle holder base has retained some gold plating as well. The cage can be either covered by paper and silk, sometimes with paintings to form a lamp cover. The base of the candle holder is supported below by four floral shaped vertical spandrels. The lamp post can be partially disconnected from the rectangular frame for lighting up the candle or an oil wig.

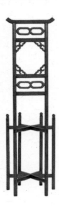

81 Basin Stand [*Mianpen Jia*]
黃花梨面盆架

Late 16th – Early 18th Century
Huanghuali
78 cm (w) 38 cm (d) 113 cm (h)

This washing basin stand is constructed in classical Ming style. The protruding ends of the top rail curve upward, similar to an official's hat armchair with protruding ends. Two long hind posts extend from the top rail and continue down as the hind legs. The upper half of the basin stand has three panels. The upper and lower panels are decorated with a pair of interlocking doughnut rings that can be turned. The central panel is open, with cloud shaped spandrels at the four corners, thus creating a central diamond shape opening. Two sets of interlocking stretchers fixed the six legs, the upper part of which allows a washing basin to be placed. The top end of the legs are carved with a "birthday" peach, a sign of longevity. The small size of this stand suggests its use near a bed, perhaps on the corridor of an alcove bed.

A. 外文文獻

〔按英文字母次序排列〕

I. 書籍

Ang, Kwang-ming John. *The Beauty of Huanghuali Furniture: A Collection of Fine Huanghuali Furniture*（《黃花梨家具之美》）. Taipei: Nantian Shuju, 1997.

Berliner, Nancy (ed). *Beyond the Screen: Chinese Furniture of the 16th and 17th Centuries*. Boston: Museum of Fine Arts, Boston, 1996.

Berliner, Nancy; Handler, Sarah. *Friends of the House: Furniture from China's Towns and Villages*. Salem, Massachusetts: Peabody Essex Museum, 1996.

Clunas, Craig. *Chinese Furniture*. London: Bamboo Publishing Ltd., 1988.

Ecke, Gustav. *Chinese Domestic Furniture*（《中國花梨家具圖考》）. Tokyo: Charles E. Tuttle Company, 1962.

───. *Chinese Domestic Furniture*（《中國花梨家具圖考》）. New York: Dover Publication, 1986. (Revised Editions Henri Vetch Beijing 1944)

Ellsworth, Robert H. *Chinese Furniture, Hardwood Examples of the Ming and Early Ch'ing Dynasties*. New York: Random House, 1971.

───. *Chinese Hardwood Furniture in Hawaiian Collections*. Honolulu: Honolulu Academy of Arts, 1982.

Evarts, Curtis. *C.L. Ma Collection of Traditional Chinese Furniture from the Great Shanxi Region*. Hong Kong: C.L. Ma Furniture, 1999.

───. *Classical and Vernacular Chinese Furniture in the Living Environment*（《中國古典家具與生活環境》）. Hong Kong: Yungmingtang, 1998.

Grindley, Nicholas; Hufnagl, Florian. *Pure Form: Ignazio Vok Collection of Classical Chinese Furniture. Museum für Ostasiatische Kunst der Stadt Köln*. Munich: Oestreicher + Wagner Medientechnik Gmbh, 2004.

Handler, Sarah. *Austere Luminosity of Chinese Classical Furniture*. Berekeley: University of California Press, 2001.

Jacobsen, Robert D. Grindley Nicholas. *Classical Chinese*

Furniture in the Minneapolis Institute of Arts. Minneapolis: Minneapolis Institute of Arts, Minneapolis, 1999.

Kates, N. Geroge. *Chinese Household Furniture*. New York: Dove Publications Inc., 1954.

Lau, Chu-Pak. *Classical Chinese Huanghuali Furniture from the Haven Collection*. Hong Kong: University Museum and Art Gallery, The University of Hong Kong, 2016.

Mazurkewich, Karen. *Chinese Furniture: A Guide to Collecting Antiques*. Tuttle: North Clarendon, 2006.

Wang, Shixiang. *Classic Chinese Furniture: Ming and Early Qing Dynasties*. Translated by Sarah Handler and the Author. Hong Kong: Joint Publishing Company (H.K.), 1986.

——; Evarts, Curtis (ed). *Masterpieces from the Museum of Classical Chinese Furniture*. Chicago: Tenth Union International Inc., 1995.

II. 期刊論文

Evarts, Curtis. Ornamental Stone Panels and Chinese Furniture. *Journal of the Classical Chinese Furniture Society*. 1994; 4(2) (Spring Quarter): 4-26.

——. Uniting Elegance and Utility: Metal Mounts on Chinese Furniture. *Journal of the Classical Chinese Furniture Society*. 1994; 4(3) (Summer Quarter): 27-47.

—— . The Enigmatic Altar Coffer. *Journal of the Classical Chinese Furniture Society*. 1994; 4(4) (Autumn Quarter): 29-44.

—— . Dating and Attribution: Questions and Revelations from Inscribed Works of Chinese Furniture. *Orientation*. 2002; 33(1) January: 32-39.

Handler, Sarah. The Incense Stand and the Scholars Mystical State. *Journal of the Classical Chinese Furniture Society*. 1990; 1: 4-11.

—— . The Chinese Screen: Movable Walls to Divide, Enhance and Beautify. *Journal of the Classical Chinese Furniture Society*. 1990; 3(3): 4-31.

—— . The Elegant Vagabond: The Chinese Folding Arm Chair. *Orientations*. 2002; 33(1) January: 146-152.

B. 中文文獻

〔按漢語拼音音序排列〕

I. 書籍

a. 現代著述

北京市頤和園管理處編：《頤和園明清家具》，北京：文物出版社，2011。

陳傳席編：《海外珍藏中國名畫〔晉唐五代至明代〕》，天津：天津人民美術出版社，2010。

陳乃明：《江南明式家具過眼錄》，杭州：浙江人民美術出版社，2019。

莊貴侖：《明清家具集萃》，香港：兩木出版社，1998。

德·巴蓋（Philippe de Backer）：《永恒的明式家具》，北京：紫禁城出版社，2006。

郭學是、張子康：《中國歷代仕女畫集》，天津：天津人民美術出版社，1998。

胡德生等編：《故宮明式家具圖典》，北京：故宮出版社，2011。

劉柱柏：《明式黃花梨家具:晏如居藏品選》，香港:三聯書店（香港）有限公司，2016。

黃定中：《留餘齋藏明清家具》，香港：三聯書店（香港）有限公司，2009。

龍門文物保管所編：《龍門石窟》，北京：文物出版社，1961。

馬可樂、柯惕思：《可樂居選藏：山西傳統家具》，太原：山西人民出版社，2012。

馬未都：《馬未都說收藏·家具篇》，北京：中華書局，2008。

聶崇正：《清代宮廷繪畫》，香港：商務印書館（香港）有限公司，1996。

清宮散佚國寶特集編輯委員會：《清代散佚國寶特集:繪畫卷／書法卷》，北京：中華書局，2004。

濮安國：《明清蘇式家具》，杭州：浙江攝影出版社，1999。

上海博物館編：《上海博物館中國明清家具》，上海：上海博物館，1996。

司徒嫣然：《卓椅非凡：穿梭時空看世界》，香港：香港特別行政區政府康樂及文化事務署，2014。

台北故宮博物院編輯委員會：《畫中家具特展》，台北：台北故宮博物院，1996。

——：《故宮書畫菁華特輯》，台北：台北故宮博物院，1996。

台北歷史博物館編輯委員會編：《風華再現：明清家具收藏展》，台北：台北歷史博物館，1999。

田家青：《清代家具》，香港：三聯書店（香港）有限公司，1995。

——：《清代家具（修訂本）》，北京：文物出版社，2012。

王度：《香檻梨床：王度所藏珍材木家飾輯》，台北：國父紀念館，2006。

王世襄：《明式家具珍賞》，香港：三聯書店香港分店，1985。

——：《明式家具研究》，香港：三聯書店（香港）有限公司，1989。

——：《明式家具珍賞（中文簡體版）》，北京：文物出版社，2003。

——：《明式家具研究》，北京：生活‧讀書‧新知三聯書店，2008。

文化部恭王府管理中心編：《恭王府明清家具集萃》，北京：文物出版社，2008。

香港藝術館籌劃：《好古敏求：敏求精舍三十五週年紀念展》，香港：香港市政局，1995。

揚之水：《唐宋家具尋微》，香港：香港中和出版有限公司，2014。

——：《物中看畫》，香港：香港中和出版有限公司，2016。

葉承耀：《楮檀室夢旅：攻玉山房藏明式黃花梨家具》，香港：中文大學出版社，1991。

——、伍嘉恩：《禪椅琴凳：攻玉山房藏明式黃花梨家具》，香港：中文大學出版社，1998。

——、伍嘉恩：《燕几衎榻：攻玉山房藏中國古典家具》，香港：中文大學出版社，2007。

張金華：《維揚明式家具》，北京：紫禁城出版社，2016。

——：《維揚明式家具‧續編》，北京：紫禁城出版社，2020。

中國第一歷史檔案館、香港中文大學文物館：《清宮內務府造辦處檔案總匯》，北京：人民出版社，2005。

中國古代書畫鑑定組:《中國繪畫全集(第 2 冊)》,杭州:浙江人民美術出版社,1996。

——:《中國繪畫全集(13 冊)》,北京:文物出版社,2000。

中國社會科學院考古研究所編著:《殷墟青銅器》,北京:文物出版社,1985。

中央美術學院編:《坐位:中國古坐具藝術》,北京:北京故宮出版社,2014。

周峻巍:《明式櫸木家具》,杭州:浙江人民美術出版社,2018。

周默:《雍正家具十三年》,北京:故宮出版社,2013。

朱家溍:《故宮博物院藏文物珍品全集之明清家具》,香港:商務印書館(香港)有限公司,2002。

b. 古籍

(宋)歐陽修、宋祁:《新唐書》,北京:中華書局,1975。

(清)曹庭棟:《老老恒言》,《四庫存目叢書》本。

(清)曹雪芹:《紅樓夢》,北京:人民文學出版社,1982。

(明)曹昭:《格古要論》,《景印文淵閣四庫全書》本。

(明)董斯張:《廣博物志》,《景印文淵閣四庫全書》本。

(唐)段安節:《樂府雜錄》,《叢書集成初編》本。

(明)范濂:《雲間據目抄》,《筆記小說大觀》本。

(漢)范曄:《後漢書》,北京:中華書局,1965。

(明)高濂:《遵生八牋》,《景印文淵閣四庫全書》本。

(清)谷應泰:《博物要覽》,長沙:商務印書館,1941。

(宋)黃長睿:《燕几圖》,北京:中華書局,1985。

(清)黃圖珌:《看山閣集》,《四庫未收書輯刊》本。

(明)郎瑛:《七修類稿》,上海:上海書店出版社,2001。

(明)李紹文:《雲間雜識》,《稀見地方志叢書》本。

(清)李漁:《閒情偶寄》,《續修四庫全書》本。

(清)梁章鉅:《歸田瑣記》,北京:中華書局,1981。

(漢)劉熙:《釋名》,《四部叢刊初編》本。

(南北朝)劉義慶著,(現代)余嘉錫箋疏:《世說新語箋疏》,上海:上海古籍出版社,1993。

(明)羅欣輯:《物原》,《叢書集成初編》本。

（明）沈德符：《萬曆野獲編》，北京：中華書局，1959。

（漢）司馬遷：《史記》，北京：中華書局，1959。

（明）宋應星：《天工開物》，《續修四庫全書》本。

（明）屠隆：《遊具雅編》，《四庫全書存目叢書》本。

（明）王圻、王思義：《三才圖會》，上海：上海古籍出版社，1988。

（明）王三聘：《事物考》，《續修四庫全書》本。

（明）文震亨：《長物志》，《景印文淵閣四庫全書》本。

（明）午榮、章嚴：《新鐫工師雕斲正式魯班木經匠家鏡》，《續修四庫全書》本。

（明）笑笑生，（現代）閆昭典等點校：《新刻繡像批評金瓶梅：會校本》，香港：三聯書店（香港）有限公司，2011。

（漢）許慎：《說文解字》，《景印文淵閣四庫全書》本，冊223。

（清）俞樾：《春在堂隨筆》，《續修四庫全書》本。

（清）俞樾：《俞樾箚記五種》，台北：世界書局，1963。

（宋）張端義：《貴耳集》，《景印文淵閣四庫全書》本。

（明）張岱：《陶庵夢憶》，北京：中華書局，1985。

（清）趙翼：《陔餘叢考》，北京：中華書局，1963。

（宋）周密：《武林舊事》，《叢書集成初編》本。

II. 期刊論文

邱玉鼎、佟玉華：《濟南市東八里洼北朝壁畫墓》，《文物》，1989年4期，頁67-78。

作者簡介

劉柱柏
LAU Chu Pak

香港心臟專科醫生。畢業於香港大學醫學院，曾任香
港大學醫學院講座教授。教學研究之餘，對中國歷史、
唐詩、古代散文有濃厚興趣。三十多年來，致力收藏
明式家具，著有《明式黃花梨家具：晏如居藏品選》。
新作《晏如居選粹：明式細木家具》，以細木家具為
據，探討明式家具的文化藝術特色。

林光泰
LAM Kwong Tai

香港大學文學士、哲學博士。現任教香港大學中文學
院。研究興趣為中國古代文學評論和中國古代家具。